인도 미술사

인도 미술사

장준석 지음

학연문화사

책을 내면서

　동양의 문화와 예술은 국가마다 그 성향이 다양하지만 크게는 인도미술과 중국미술로 분류할 수 있다. 인도미술은 동양뿐만 아니라 세계의 문화와 종교, 정신사 등에 막대한 영향을 미치고 있다. 그 파급력은 대단하여 안으로는 인도인들의 문화적·종교적인 욕구를 반영하면서 그들의 삶에서 구심점 역할을 해 왔으며, 밖으로는 우리의 불교미술 등에 직간접적인 영향을 주었다. 필자는 예전부터 인도미술에 많은 관심을 두고 고구(考究)하였으나, 주지하다시피 인도미술에 대한 우리나라에서의 연구는 적극적으로 이루어지지 못하였을 뿐만 아니라 관련 자료도 부족하여 어려움을 겪었다. 그러므로 인도미술이 지니는 위력과 깊이를 고려할 때 그 전체적인 윤곽을 한국인의 시각에서 살펴보는 것은 중차대한 일이라고 생각한다.

　필자는 인도미술을 우리의 문화미술적인 시각에서 살펴보고 이를 정리 및 체계화함은 한국미술문화의 발전을 위해서도 필요한 일이라고 생각하여 수년 전부터 인도미술에 대한 자료들을 모아왔다. 이 조그만 책이 한국미술문화계에 다소나마 밑거름이 되고 동양미술이나 인도미술에 관심이 있는 분들에게 조금이라도 도움이 되기를 바라는 마음이다.

이러한 전문서적의 경우는 상업성을 기대하기 어려움에도 불구하고 한국미술과 문화의 발전을 위한 사명감으로 졸저의 출판을 흔쾌히 허락해주신 학연문화사 권혁재 대표님께 깊이 감사드린다.

2017년 늦여름 考究軒에서 저자

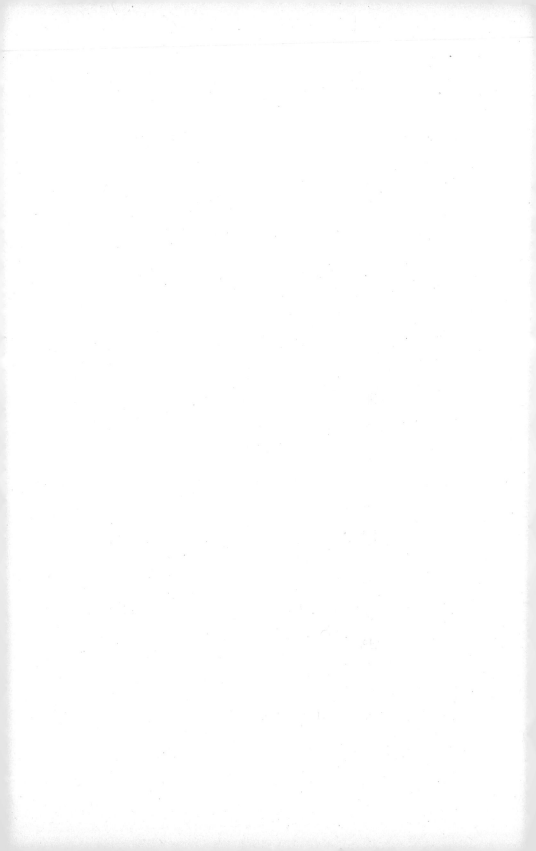

제1장

인도 미술의 시작

1. 마우리아(Mauriya)기 이전의 미술

세계적으로 현대 미술에 있어서의 성과는 괄목할만하다. 특히 19세기에 들어와서 중국 진나라의 발굴과 황하를 중심으로 한 앙소문명권 그리고 이집트, 바빌로니아, 그리스 인도 문명의 발굴들은 고고학적인 대 발굴들이었다는 점에서 역사상 기념비적이라 할 수 있다. 아테네나 그리스의 문명은 인류 역사의 발전 그리고 영광과 함께 해왔다고 많은 사람들은 믿어왔고, 그만큼 애정과 관심이 있었기에 20세기에 들어와서 더욱 찬란한 문명으로 발전할 수 있었다.

그런데 인류 문명의 본원이라 할 수 있는 메소포타미아 문명은 최근 세계가 더욱 글로벌화하면서 인류문명의 시원과 관련하여 오히려 더욱 많은 시련에 휩싸이고 있는 실정이다. 인류 문명의 시원과 관련하여, 지역의 이기주의와 국가 간의 이해관계가 얽혀 발생된 허구적 논리라고 할 수 밖에 없는 일들이 세계 곳곳에서 비일비재하게 일어나고 있는 것이다. 이러한 일들은 1900연대 초중반 이후 나타난 병

폐로 인류 역사의 시원에 대한 진실 규명을 오히려 어렵게 하고 있다. 인류 문명의 시발점은 지금의 이란과 이라크 지역에 있었던 메소포타미아 문명이라는 것이 일반적인 주장이나, 중국을 비롯한 여러 지역은 자신들의 문명이라고 주장한다.

문명의 발굴에 크게 기여한 19세기의 고고학적인 발굴은 메소포타미아와 이집트 문명은 물론이고 그리스, 바빌로니아 등 고대 문명을 집중적으로 발굴·정리한 기념비적인 사건이라 할 수 있다. 황하를 중심으로 발전한 중국의 문명 역시 한때 전설의 나라들로 믿어졌던 상(商)나라와 주(周)나라가 확실히 존재했음을 밝혀낼 수 있었다. 이와 관련해서는 스웨덴의 고고학자 구너 엔더슨(J. Gunnar Andersson)의 역할이 절대적이었다. 이후 앙소문화(仰韶文化)의 존재는 동양은 물론이거니와 세계의 문화미술을 뒤흔들 만큼 큰 발견이었다. 인도 문화미술 역시 19세기에 들어오면서 본격적·과학적으로 발굴되면서 세인들의 관심과 사랑을 받게 되었다. 중국에서는 구너 엔더슨의 역할이 중차대하였고, 인도에서는 영국 출신의 존 마샬(J. Marshall)을 중심으로 한 옥스퍼드 대학의 고고학발굴단에 의해, 아리아 민족을 중심으로 한 인도 고왕국이 발견되었다. 이러한 놀라운 발견이 있었던 1924년 이전만 하더라도 인도에서 연대가 가장 올라가는 유적은 BC 4세기 무렵 알렉산더의 활동시기까지였다.

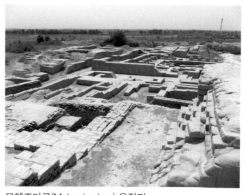

모헨조다로(Mohenjo-daro) 유적지

마샬에 의한 본격적인 발굴은 1922년부터 시작된 것으로 알려져 있는데, 이후 약 10여 년 후에 여기에 관한 보고서가 무려 3권으로 이루어진 저술로 정리되었다. [1]

인도의 고대 유적지 중 대표적인 지역은 인더스 강을 중심으로 하는 하라파(Harappa)와 모헨조다로(Mohenjo-daro)이다. 하라파는 인더스 강 상류 지역에 위치하였으며, 모헨조다로는 하류에 위치하였는데 고대 메소포타미아 문명과 어느 정도 교류가 있었던 것으로 추정된다. [2] 이 두 지역은 중요한 문명도시로서의 역할을 하였으며 인더스 문명의 발원지로 간주되고 있다. 그러나 인더스 문명의 발원 시기에 대해서는 고고학자들의 견해에 따라 그 연대가 다소 다르다. [3] 어쨌든 인더스 문명을 누

모헨조다로(Mohenjo-daro) 유적지

1) 여기에 관한 서명은 Marchall, J. *Mohenjo-daro and the Indus civilization*, 3vols, London으로서 1931년에 발표되었다.

2) 1922년 무렵에 존 마샬이 주도하였던 인도고고조사국은 현재 파키스탄의 국경 지역 안에 위치한 펀자브 지역 인더스 강 지류라 할 수 있는 라비강 줄기의 좌안에 위치한 하라파이고, 또 하나는 하류 우안에 위치한 모헨조다로이다.

3) 마샬은 BC 3250년부터 2750년까지가 인더스 문명의 연대라는 견해(1931년)를 지니고 있다. 또 다른 견해는 1953년 휠러가 분석한, BC 2500년에서 약 BC 1500년까지로 보는 것이다. 벤자민 로울랜드는 BC 2500년에서 BC 2000년경으로 추정하는 등 각기 조금씩 다른 견해를 지녀왔다. 대체적으로는 1964년에 인도의 고고학자 아그러월(D. p. Agrawal)이 탄소 14측정으로 분석한 BC 2300년대부터 BC 1750년까지를 인더스 문명이라 주장하였다. 현재는 인도고고조사국장이었던 모티머 휠러(Mortimer Wheeler)의 1946년도 전후의 분석이 국제적으로 일반화된 실정이나, 고고학계의 학자들에 따라 조금씩 다른 연대를 주장하기도 한다.

가 주도해 나갔는지는 여전히 매우 궁금한 사항이다.

빔베트카(Bhimbetka) 지역의 바위에 그려진 선사시대의 동물 사냥의 모습은 인도 지역에 오래 전부터 인류가 거주하였음을 추정할 수 있게 해준다.[4] 빔베트카는 인도 마드야 프라데쉬(Madhya Pradesh) 주 라이센 구에 있는 보팔(Bhopal) 남쪽으로 약 40km 떨러진 중앙 인도 고원의 남쪽 빈디얀 산맥(Vindhya Range) 기슭에 여기저기 자리하고 있다. 여기 있는 암벽화들은 약 BC 2만년에서 50만년 전에 그려졌던 것들로, 기

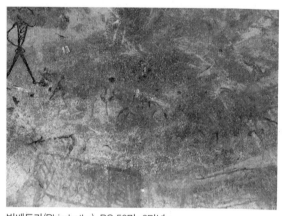

빔베트카(Bhimbetka), BC 50만~2만년

하학적 문양, 동물, 새 등이 그려져 있다. 이 암벽화에는, 빠른 문화적 변화와 사람들의 창조성 등이 당시의 생활 속에서 자연스럽게 드러나 있다.[5] 이 일대에 아리아(Aria) 민족의 인도 이주 이전에 흑색 저비(黑色 低鼻) 민족이 거주하였을 것으로 믿어지고 있지만 이는 불확실하다. 이와 관련하여 여러 설들이 있지만 인더스 문명과 관련된 주된 민족에 대해서는 아직도 명확한 답을 주지 못하고 있다. 그럼에도 인도 지역에서 발견되는 선사시대의 다양한 동물 문양이라든가 나무의 모

4) 빔베트카(Bhimbetka)는 '비마가 앉아있던 곳'이라는 뜻으로 서사시에 출현하는 가공의 장소를 말한다.

5) Vatsayayan, Kapila, *Rock Art in Old World*, Lorblanchet, New Delhi, 1992. preface

습 혹은 스투파(Stupa) 형태 등에서 선사시대 원주민들의 삶들이 있었음을 알 수 있다. 예를 들면 히말라야 타보(Tabo) 지역의 바위나 옥석

바위에 새겨진 들소나 양 혹은 사슴 가족이나 당시 주술사나 사냥하는 사람 등으로 추정되는 형상들이다.[6]

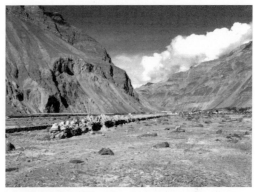

타보(Tabo) 지역

만약 이 지역에 자생력을 지닌 문명이 형성되었다면 지역과 시간의 흐름에 따라 유적과 유물들의 다양한 변화가 이루어졌을 뿐만 아니라 지역 간에도 조금씩 다른 유적과 유물이 발생했을 가능성이 높지만, 이 지역은 시간과 지역, 공간과는 무관하게 거의 동일한

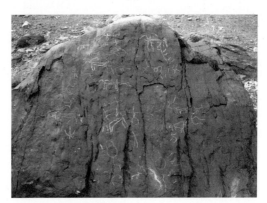

타보(Tabo) 지역 동물 형상

유적과 유물들이 분포되어 있다. 즉 이 지역에서 출토된 유물들 간에는 넓은 지역과 시간 간격에도 불구하고 큰 차이가 없다. 따라서 다른 지역의 문명의 유입이 인더스 문명에 큰 영향을 주었을 가능성이 있

6) Laxman S. Thakur, Living Past, Dead Future, A Study of Petroglyphs from the Western Himalaya, *Legacy of Regacy of Indian Art*, Aryan Books international, New Delhi, 2013, p. 206.

으며, 초기 인더스 문명은 보다 연대가 올라가는 근동의 메소포타미아 문명 등에서 직접·간접적인 영향을 받았을 가능성이 높다. 분명한 것은 인더스 문명의 종말이 아리아 민족의 침공과 관련되어 있다는 점이다. 천재지변과 관련한 자연 소멸 등의 주장도 있으나 이 역시 구체적인 증거를 지니기에는 역부족일 뿐이다.

2. 모헨조다로(Mohenjo-daro) 유적

모헨조다로는 '죽은 자들의 무덤'이라는 의미로서 당시 어떠한 역할을 하고 있었는지를 짐작하게 한다. 이 모헨조다로는 BC 2300년경이라고 추정했었으나 최근에는 더욱 심층 발굴이 이루어지면서 BC 4000년 전까지 그 연대가 올라가 있다. 인도의 고대 유적지 가운데 그 연대가 가장 많이 올라가는 중요한 유적지인 것이다. 그럼에도 이 모헨조다로의 발굴은 조금밖에 진행되지 못한 것으로 알려져 있다. 모헨조다로는 인더스 문명을 알 수 있는 대표적인 유적지로서 1920년에 R. D 베너지라는 학자가 쿠샨 왕조 시기의 불탑 발굴을 진행하는 과정에서 함께 발견하였다. 규모가 거대하여 본격적인 발굴이 1920년에 시작되어 1931년까지 진행되었는데 전반부 발굴 책임자는 존 마샬이고 후반부 발굴 책임자는 E 메카였다.

1922년 영국 고고학자인 존 마셜(Sir John Marshall 1876~1938)이 모헨조다로를 발굴하자 근동 지역의 학자들은 모헨조다로를 수메르 문명과 같은 시대로 인정했다. 사제(왕) 흉상의 옷 무늬 등에서 수메르 인과의 교류를 엿볼 수 있었다. 곧이어 하라파의 유적이 발굴되었다. 모헨조다로와 하라파의 거리는 불과 120km 남짓되는 거리로, 인

더스 강으로 연결되어 있다. 따라서 그 옛날부터 서로 교류했을 가능성이 높다. 여기서 출토된 유물, 유적도 거의 유사하다고 볼 수 있다. 이런 연유 등으로 모헨조다로와 하라파의 문명을 합쳐 인더스 문명이라고 부른다. 고대 도시 모헨조다로에서는 BC 3000년~4000년경부터 상당한 수준의 문화적 생활 및 교육과 보건 등이 이루어졌다고 추정된다. 근동의 건축과 유사하게, 흙을 네모반듯하게 만들어 불에 구운 형태의 벽돌로 잘 정지된 평지에 공공시설물과 개인 주택의 벽을 만들고, 도로를 포장하며 비가 오면 물이 배출될 수 있는 하수구 시설을 갖추는 등 거의 완벽한 상당한 수준의 고대 도시로 건설되었다. 집들의 규모 차이는 별로 나지 않는 것으로 보아 대중적인 건축물이 규칙적으로 지어졌음을 짐작할 수 있다. 양질의 흙을 재료로 하여 불에 구워서 만든 벽돌로 층층이 쌓아 회당과 목욕탕 등 문화 시설과 외침을 막기 위한 방어 시설을 구축한 이 도시는 고대 메소포타미아의 도시 구축과 밀접한 관련이 있음이 분명하다. 이 지역의 유적들은 비교적 계획된 구조의 도시 형태를 이루고 있었다. 이런 현상은 하라파와 모헨조다로 두 지역에 공통된다. 이 두 도시들은 각각 단단한 벽돌로 만든 요새화된 성곽과 지대가 약간 낮은 지역에 형성된 시가지 등으로 이루어져 있으며 시가지는 기획된 듯 반듯하게 길이 나있다.

모헨조다로의 성곽은 비교적 높이 솟아있

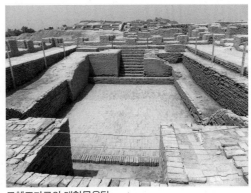

모헨조다로의 대형목욕탕

는데 이 성은 도시 서쪽 지역에 자리하고 있었다. 인공적으로 만든 벽돌 기단 위에 단단하게 뿌리를 내린 듯이 형성된 이 성곽은 당시 모헨조다로가 얼마나 강성한 도시였는지를 짐작하게 해준다. 모헨조다로에서 발견된 커다란 목욕탕은 그 길이와 넓이가 각각 약 11m, 7m이며 깊이가 2.4m에 이른다. 인더스 문명에서 이처럼 커다란 규모의 목욕탕이 발견된 적은 없었다. 벽돌 사이를 역청으로 마감 처리한 이 대형 목욕탕은 시민들의 공중목욕탕으로 만들어진 것인지 혹은 자신들이 믿는 신들에게 제를 올리기 위한 것이었는지 정확히 알 수가 없다. 다만 당시 인더스 문명이 얼마나 인간과 친밀하게 구조되고 건축되었는지를 말해준다.

3. 모헨조다로의 삶의 미술

모헨조다로에서는 당시 여성들이 몸을 치장하는 장신구류는 물론이고 토우(土偶)를 위시하여 무용하는 여성상이나 동물의 형태를 부조한 테라코타상 등 생활 장식품 등도 상당수 제작되었다. 이러한 것들은 대부분 작은 크기이며, 흙은 물론이거니와 석회암, 활석(滑石), 동(銅) 등이 주재료로 사용되었다. 이와 관련해서는 인도 북부에서 그리 멀지 않은 메소포타미아의 수메르문명의 영향도 무시할 수는 없을 것이다. 고대 인도 문명보다 훨씬 오래 전에 형성된 수메르문명은 이라크 지역을 중심으로 형성되었지만 고대 이집트와 인도 문명, 황하문명 등에 많은 영향을 주었다.

토기 역시 아름다운 채색 토기 등 상당한 수준의 제작 기술을 확보하고 있었다. 이 채색 토기는 양질의 흙이 사용되어 1000도 이상의 고

온에서 구워진 것으로, 붉은색 계통의 안료를 사용하여 바탕색으로 검정색 선 등을 활용해서 상당히 고급스런 무늬들을 와선형의 띠 속에 규칙적으로 그려 넣은 것이다. 이외에도 규칙적인 형태로 반복되는 엽문(葉文), 빗살문, 정형화된 방형문(方形文)과 단순 형태의 동물 문양 등 다양한 문양들이 비록 세월이 흘러 선명하지는 않지만 대부분 아름답게 그려져 있다. 이 토기들은 다른 문명의 발생 지역에서와 같이 제사용이거나 귀족층에서 상용된 것으로 보인다. 이 토기들에 상용된 문양 등으로 볼 때 이 시대에 이미 상당한 수준의 조형 표현력이 갖추어져 있었음은 물론이거니와 미적 소유의 욕구가 대단하였음을 알 수 있다. 이후의 비교적 후기 인더스 문명에 속하는 다양한 토기류는 더욱 정제되고 아름다운 문양을 갖추고 있어 당시 고대 인도 문명의 찬란함을 엿볼 수 있다.

특히 출토품 가운데 주목할 만한 것 중 하나로는 모헨조다로와 하라파 등지에서 출토된 상형문자 형태의 인장을 꼽을 수 있다. 이 인장들에는 전통적으로 소를 숭배하는 인도의 문화적·사회적 분위기를 말해주듯 건장한 소나 말 혹은 사람 형상이 새겨져 흥미로움을 더해 준다. 특히 풍요와 다산, 인

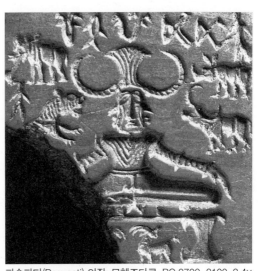

파수파티(Pasupati) 인장, 모헨조다로, BC 2700~2100, 3.4× 3.4×1.4cm, 뉴델리국립박물관

간이 영적 영역으로 들어가기 위해서 반드시 넘어야 할 본능적이고 감정적인 욕구를 상징적으로 나타내는 파수파티(Pasupati)는 여러 종류의 동물의 형상과 사람으로 나타나는데, 동물과의 우정, 의사소통, 낙원상태, 황금시대를 회복하거나 그곳으로 돌아가는 것을 상징하는 데 이를 인장의 형태로 나타내기도 하였다. 더 나아가 이러한 인장들은 한 변의 길이가 대략 2~7cm 정도이며 사람이나 다양한 동물 문양으로 이루어져 흥미를 더해 준다. 특히 BC 2000년경 모헨조다로나 하라파 등지에서 출토된 소나 물소 혹은 사슴, 말, 개 등은 그 형태나 자세가 다양한데, 이러한 것들은 메소포타미아의 고대 도시에서도 볼 수 있는 것들이다.[7]

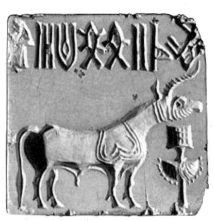

독각수(獨角獸) 인장, 모헨조다로, 3×5cm,
BC 3000~2000, 카라치 국립박물관

모헨조다로에서 출토된 테라코타로 만들어진 소 역시 인도의 전통에서 비롯된 것으로 보인다. 이 소는 대략 BC 2700년에서 2100년 사이에 만들어졌을 것으로 추정되는데, 당시 도시 중심가로 추정되는 곳에서 발굴되었다. 그 형태와 묘사력은 매우 예술적이며 완전히 손으로만 제작된 것이다. 칼을 도구로 사용하여 몸통과 그 외의 부분을 세밀하게 구분하였다. 소의 목을 두르고 있는 영광의 화환은 이 소가 평범한 소가 아닌, 의식을 행할 때 혹은 특

7) S. P. Shukla, Legacy of the Harappan Zoomorphic Forms in Regacy of Indian Art, *Legacy of Regacy of Indian Art*, Aryan Books international, New Delhi, 2013, p.182.

별한 상황에서 활용되는 소
라는 것을 짐작하게 한다. 따
라서 이 소에서 풍겨지는 활
동력과 힘은 농경과 수송의
기원과 밀접한 관련이 있을
가능성이 높다.

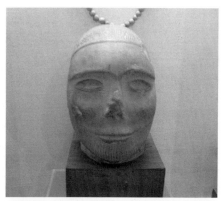

사제 두상, 17.5cm, 석회암, BC 2200년경, 모조다로
출토, 뉴델리국립박물관

또한 이 지역에서 발견된
유물 가운데 주목할 만한 것
은 높이가 18cm 정도 되는,
대략 BC 2000년 전후에 만들
어졌던 것으로 추정되는 그
리 크지 않은 석회암으로 만
든 인물 흉상이다. 이 흉상은
제사를 지내는 신관, 다시 말
해 성직자상으로 추정되며,
수염이나 얼굴의 전체 윤곽
과 어깨의 둔중함 등을 볼 때
근동의 조형과 어느 정도 연
계됨을 확인할 수 있다. 두상
을 두르고 있는 머리띠의 중

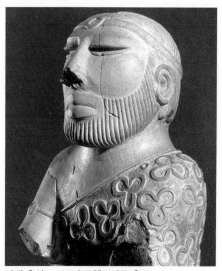

사제 흉상, 1927년 모헨조다로 출토, 17.8cm,
동석(soapstone), 카라치 국립박물관, 파키스탄

앙에 있는 원형 형태의 장식성이 담긴 형상은 두상 부분의 단조로움에
변화를 주고 있으며, 턱수염과 각진 얼굴 등에서 고대 근동 미술의 영
향을 알 수 있다. 넉넉한 턱수염과 둔중한 몸을 보면 아마도 제례의식
과 관련이 있는 성직자로 추정되는데 근동의 수메르인이나 힛타 계나

이집트 계의 미술 양식으로부터도 영향을 받은 듯하다. 신체 부분에서도 오른쪽 어깨를 드러낸 상태로 꽃무늬가 들어간 사선형의 옷 라인으로 경직된 부분에 변화를 주었다. 돌로 만들었지만 상당히 섬세하며, 머리에서부터 가슴까지 원형 보전이 잘 되어 있다. 이마에는 띠를 둘렀고 오른쪽 어깨는 드러내며, 클로버 무늬 장식이 선명한 가사를 걸치고 있다. 이 사제왕상이 시바 신의 원형이라고 보는 견해도 있지만, 아마도 고대 모헨조다로를 통치하던 제사장일 것이다. 이 의상 등으로 수메르와 인도는 같은 시대에 성립되었을 것으로 보는 견해도 있다. 이러한 점은 고대 메소포타미아나 이집트의 조형과는 조금 다른 점이며, 문화적 자생력을 갖추고 있으면서 당시의 시대적 환경에 따른 조형성을 자체적으로 어느 정도 확보하였음을 짐작하게 한다.

또한 모헨조다로에서 출토된 동으로 주조된 〈춤추는 여성(Danceing girl)〉에서도 당시의 수준 높은 조형성을 확인할 수 있다. BC 2500년 전후에 제작되었을 것으로 추정되는 이 여성상을 통해 고대 인더스 문명의 수준과 영화로움을 가늠할 수 있는데, 이마가 넓으며 입술이 두툼하고 코가 납작한 걸로 보아 전형적인 인도 원주민인 드라비다족의 형상이라 할 수 있다. 이 여성은 이 시대 어느 지역에서나 볼 수 있었던 춤추는 인물들이 지니는 의미

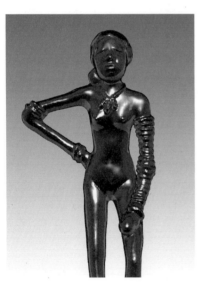

춤추는 여성(Danceing girl), 모헨조다로,
10.5×5×2.4cm, 청동, BC 2700~2100,
뉴델리국립박물관

와 거의 동일하게 해석해도 될 듯하다. 즉 이 여성은 환경적인 불안으로부터의 탈피와 병마로부터의 안정적 생존 그리고 종족의 번영과 안녕을 담고 춤을 추며 행하는 제례의식과 관계가 있는 무희로서 힌두교적인 제례의식의 토대이다. 이 무희는 크기가 11cm 정도라 한 손에 감아 쥘 수 있다. 목과 팔에 장식된 장신구들과 목걸이로 보아 단순한 일반 여성이 아님을 알 수 있다. 목걸이 장식품이 세 개의 방울 모양을 한 것과 왼손에 작은 북과 같은 것을 들고 있는 것으로 보아 생존과 번영에 대한 기원과 유사한 의미를 지닌다고 생각된다.

4. 모헨조다로의 가치

인더스 문명은 메소포타미아 문명의 그늘 아래서 큰 변화를 격지 않았는데, 이 지역이 당시에 생존을 위한 큰 격동과 변화의 필요성이 없을 만큼 비옥하고 살기 좋은 곳이었을 가능성이 높다. 지금까지 발견된 유적, 유물과 지역적 특성으로 볼 때 모헨조다로에는 상당한 수준의 농업 경제가 형성되었을 것이다. 이것은 모헨조다로의 유적지에 곡물 창고로 추정되는 상당한 규모의 공간이 존재하고 있었다는 점에서도 알 수 있다. 인도 지역의 문명이 자생하였다기보다는 문명 수준이 매우 높았던 메소포타미아 문명과 경제적 교역 및 문화적 공유를 진행시켜 나가면서 거대하고도 수준이 높은 도시를 형성할 수 있었을 것이다. 또한 현재 뉴델리 국립박물관에 소장된 모헨조다로에서 출토된 몇 개의 주사위는 당시 사람들이 문화생활을 어느 정도 향유하고 있었음을 알게 해준다. 하라파 유적지에서 발굴된 장기판과 말들은 이들에게 이미 오락 문화나 도박 문화 등이 공존하였음을 말해 준다.

모헨조다로를 중심으로 한 인더스 문명의 멸망을 학계에서는 대략 BC 1500년경으로 추정하고 있다. 이보다 300여 년 전부터 인더스 문명은 점점 쇠락했던 것으로 보이는데, 정방형으로 잘 계획되었던 도시가 멸망하게 된 근거를 정확하게 알 수 있는 것은 아니다. 이와 관련하여 여러 추측이 있을 뿐이다. 아리아족들의 침입으로 멸망했다는 주장도 날이 갈수록 설득력을 잃고 있다. 홍수로 인더스 강이 범람하여 도시가 붕괴되었다는 주장도 있지만 이 역시 크게 설득력을 얻지는 못하고 있다. 대규모의 홍수와 천재지변으로 지하에 매몰되었다는 설도 있다. 그러나 그보다는 오히려 홍수 등으로 인더스 강 줄기가 바뀌면서 모헨조다로 지역이 건조한 지역으로 변화하여 생활 자원이 고갈되는 현상이 발생되면서 점차적으로 쇠퇴하였다는 설이 더 설득력을 얻고 있다. 이처럼 인더스 문명의 종말에 대해서는 알 수 없지만, 모헨조다로와 하라파에서 발굴된 20여 개 이상의 두개골이 각기 종류가 다른 것으로 보아 이 인더스 강을 중심으로 여러 종족이 존재했을 가능성도 배제할 수 없다.

어쨌든 이 문명을 누가, 어떤 종족이 이끌어갔는지는 정확하지 않 다. 앞서 언급했듯이 아리아 민족 이전에 흑색 저비 민족이 살았을 것이라는 추측은 있으나 이 역시 명확하게 고증

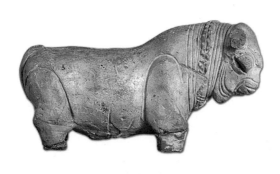

황소, 테라코타, 16×6×8㎝, 모헨조다로, 뉴델리국립박물관

된 것은 아니다. 풍족했던 산림 자원과 먹을거리가 기후의 변화로 사라지면서 자연스럽게 최후를 맞게 되었는지도 모른다. 산림이 풍부하지 않은 메마른 토지는 염분의 농도가 더 높아지면서 작물에 좋지 않은 영향을 줄 수 있기 때문이다. 이처럼 고대 인더스 문명에 대해 많은 난해함을 지닐 수밖에 없는 것은 동물이나 새 혹은 사람의 모습 등이 돌판 등에 새겨져있는 상형의 문자가 아직 제대로 해독되지 못한 때문이기도 하다.

5. 하라파(Harappa) 유적

하라파는 모헨조다로와 함께 고대 인더스 문명을 형성한 대표적인 도시이다. 인도 동부 펀자브지방 인더스 강 지류 라비강 인근의 하라파 유적은 발굴 이전부터 도굴범들의 표적이 되었다. 이 지역은 약 50년 이상 도굴되었는데 건축용 벽돌을 얻기 위하여 파헤처지기까지 하였다. 1920년 무렵에 D. R 하사니는 이 지역의 유물들을 본격적으로 발굴하면서 과거 대단한 영욕을 지닌 고대 문명도시가 존재했던 곳임을 알게 되었다. 이후 인도 파키스탄 연구팀의 본격적 · 범국가적인 차원의 연구, 발굴로 이 지역에 대한 조사가 어느 정도 이루어지게 되었다.

아쉬운 점은 이 지역이 영국에 점령되면서 많은 유물, 특히 성곽이나 축사 등 여러 방면에 사용되었던 벽돌들이 훼손되어, 어떤 주거 형태를 이루고 살았는지 명확하게 규명하기가 어렵다는 것이다. 따라서 생활 유물이나 귀족의 장식 유물 등이 거의 남아있지 않은 이 하라파의 유적지는 상당부분 추정과 추단으로 정리될 수밖에 없었을 것이

다. 그럼에도 최근 인도의 학자들은 이러한 하라파를 선사 하라파(BC 3500~BC2700)와 고대 하라파(BC 2600~BC2000)으로 나누기도 한다.[8] 그러나 수려하고 뛰어난 예술성을 갖춘 초기 인더스 문명의 유적과 유물들에 대한 객관적·과학적인 분석 작업은 아직까지 다 이루어지지 못한 실정이다.

하라파 지역 사람들은 동이나 활석, 석회암 등을 활용하여 작고 소박한 조각을 즐겨 만들었다. 이 조각품들 중에는 하라파에서 출토된 발이 없는 들소처럼 상당히 사실적인 수법의 조각품도 발견되어 세인들의 관심을 끌었다. 그런가 하면 아주 작은 동물들을 동물원 안의 동물들처럼 만들기도 하였다. 한편 하라파 유적지인 라크히가리(Rakhigarhi)에서 발굴된 여성 미라(mirra)는 165cm로 그 상태가 매우 양호하다. 발굴 당시 북남쪽 방향으로 곧게 편 자세이며 왼쪽 손 안에 약간의 가죽옷이 남아있어 하라파 유적의 존재를 더욱 실감나게 하였다. 이 무렵의 것으로 추정되는 해골도 약 30구가 발굴되어 학계에서는 아리아인의 침략과 관계가 있었던 것으로 추정하였으나, 이후 더 심도 있는 발굴 조사로 자연 재해에 의한 멸망으로도 추정되는 등 아직 결론이 나지 않은 상황이다.[9]

또한 이 시대에는 4개 문명권에서 비슷한 시기에 발견된 것 같은 채색토기가 발견되었는데, 하라파의 채색 토기는 유골을 담아두는 유골 항아리를 비롯하여 다양한 음식을 담는 그릇 등 용도에 따라 각기 형태가 다르다. 현재 뉴델리 국립박물관에 소장된 일련의 하라파의 토

8) S. P. Shukla, 'Legacy of Harappan Zoomorphic Forms in Regacy of Indian Art,' *Regacy of Indian Art*, Aryan Book Intrrnational, New Delhi, 2013, p.181.

9) Thapar, R, *Early India*, New Delhi, penguin, 2002, p.23.

기들은 붉은 채색 토기로서 여기
에 좌우대칭형 혹은 일정 간격을
두고 반복적인 추상적 형식으로
이루어진 선묘나 희미한 형상이
기는 하지만 새의 형상이나 주술
적인 의미를 지닌 형상들은 고대
인더스 문명이 찬란하게 존재하
였음을 알게 해준다. 이 인더스 문
명이 훗날 인도 문명과 예술을 발
아하게 하는 모태로서의 역할을
한 것은 분명하다. 다만 이 유물

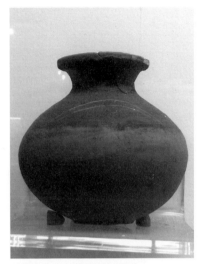

하라파 토기, 뉴델리국립박물관

들이 워낙 많이 사라졌을 것으로 추정되었고 현재 잔존하는 유물들은
매우 단편적인 것이기에 유물로 당시의 역사나 삶 등을 추적하기에는
많은 어려움이 있다.

　이 지역의 출토 유물 가운데 주목할 만
한 것은 뉴델리국립박물관에 소장되어
있는 석회암 재질의 남성상이다. 이 남
성상은 뚜렷한 좌우대칭의 구조로 이루
어진 인더스 고대 예술을 짐작하게 해주
는 대표적인 작품 가운데 하나로 토르소
(torso)의 형상으로 이루어졌다. 중년 남
성의 근육과 지방질이 확연하게 느껴질
정도로 정교하면서도 함축적으로 조형
된 이 남성상은 근동의 조각들과 이집트

토르소(torso), 9.2cm,
BC 3000~2000, 하라파,
뉴델리국립박물관

의 조각 그리고 고대 그리스, 중국 등의 조각과는 확연하게 다른 독자적인 조형미를 보여주는, 인더스 문명 가운데서도 하라파의 문명을 함축적으로 보여주는 대표적 작품이다. 이 작품은 얼핏 보아 매우 사실적인 형태를 보여주는 듯하나 만든 자의 독특한 심미관과 취향이 반영된 조각상이다. 따라서 복부나 허리 살, 둔부의 라인 등은 매우 실감나면서도 자연스럽게 조형화되어 있으면서도 목과 어깨의 라인과 젖가슴과 배꼽 등 전체적인 조형성 등에서는 대상을 자신이 좋아하는 조형적 스타일로 주관적으로 변형시켜 더욱 훌륭한 예술성을 가미하였다. 능숙한 조형 표현력은 이후 화려하게 탄생하게 될 마우리아 문화의 태동을 알리고 있다.

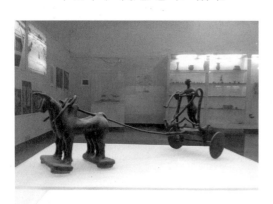

마차를 끄는 소, 하라파, BC 2000년경, 뉴델리국립박물관

한편 하라파에서 출토되어 현재 뉴델리 국립박물관에 소장된, 크기는 작지만 흙으로 묘사한 물소나 양 등의 동물 형상들은 당시의 다양했던 생활의 흔적들을 보여주는 것으로 이 지역의 고대 생활을 추정할 수 있는 중요한 단서가 된다. 또한 하라파에서 BC 2000년경에 출토된 청동으로 제작된 두 쌍의 소는 견고한 바퀴를 달고 있는 마차를 끄는 형상이며 전체적인 조형성이 매우 유연하고 동적이라 경탄할 수밖에 없다. 바퀴의 모습으로 보아 당시는 아직 바큇살이 창안되지 않은 시대라는 것을 알 수 있다. 이 바큇살은 그 뒤 아리안(Aryan)시대에 가서야 출현한다. 마차 위에 서있는 사람은 움직

이는 마차에 균형을 유지하기 위해 앞으로 약간 비스듬하게 기울어진 자세를 취하고 있다. 소와 마차를 연결하는 조금은 무거워 보이면서도 유연함과 견고함이 있는 연결봉은 당시의 소와 마차와의 지탱을 실감나게 보여준다. 한 가지 더 흥미로운 점은 우리가 소라고 보는 동물이 완벽한 소의 형상이 아니라는 것이다. 어떤 각도에서는 말의 형상도 가미하고 있는데, 당시 조각가들이 어떤 대상을 완전하게 재현하려는 의지보다는 대상의 특징을 이미지화시키는 데 더욱 역점을 두는 수준 높은 조형을 전개시켰다는 점이 놀라울 뿐이다.

BC 2700년에서 2100년 사이에 제작되었을 것으로 추정되는 원숭이(Climing Monkey)는 이 지역의 특성과 성향을 잘 나타내고 있다. 아마도 인도를 여행한 사람이라면 누구나 자동차와 사람 다음으로 소를 많이 볼 수 있었을 것이며 원숭이도 심심찮게 봤을 것이다. 소나 원숭이 혹은 새 등이 자신들이 원하는 것을 상징화시킬 수 있는 좋은 모델감이 되었다고 생각된다. 하라파 지역에서 출토된 테라코타로 만든 이 원숭이 역시 얇은 줄을

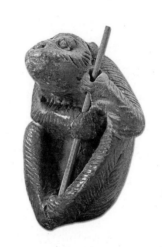

나무를 오르는 원숭이(Climing Monkey),
테라코타, 하라파, 6×4×4㎝,
BC 2700~2100, 뉴델리국립박물관.

잡고 올라가는 원숭이의 형상을 예술가의 관점에서 표현한 것이다. 특이한 것은 얼굴 표정이나 원숭이의 전체적인 동작과 자세 그리고 손과 발의 동감과 형상 표현이 상당히 생생하고 사실적이라는 점이다. 얼굴 옆으로 나있는 털과 몸을 감싸는 털 역시 단순하면서도 아주

자연스럽게 원숭이의 이미지를 표현하였는데, 그 크기가 6cm, 4cm라는 것과 동작과 형태 등으로 보면 움직임을 갖는 모빌과도 같은 장남감류일 가능성이 높다.

당대인들은 신들에게 제사를 지내는 등 주술적인 삶을 영위했을 가능성이 높지만 이 무렵에 도시를 건설한 모헨조다로나 하라파에서는 신전과 관련된 유적을 확인한 적이 거의 없었다. 세계 4대 문명 가운데 하나인 인더스 문명은, 강력한 왕권을 바탕으로 형성되어 권위의 상징이라 할 수 있는 웅장한 건축물들을 조성한 메소포타미아 문명, 황하 문명, 나일 문명과는 상당한 차이가 있다. 그런데 이처럼 이 지역에서는 인더스 문명과 관련된 제대로 된 건축물이 하나도 발견되지 않았었다가 인더스 강 하류 동쪽 연안 지역에서 하라파라는 거대한 고대 문명 도시로 짐작되는 유적이 발굴되었음은 놀라운 사실이다.

하라파의 문명에 대해서는 오늘날 우리가 안타깝게도 그 규모조차도 제대로 파악할 수 없는 실정이다. 그러기에 인더스 문명에서 하라파의 역할은 의문투성일 수밖에 없다. 선 하라파(先 Harappa)문화 등 여러 학자들의 다양한 주장이 있기는 하지만 관련된 증거가 확실하지 않기에 고대 도시 하라파에 대한 궁금증은 날로 더해가고 있는 상황이다. 분명한 것은 당시 이 지역이 풍족한 농업 경제생활을 누렸다는 것이며, 이는 하라파 북쪽 평야에서 발견된 두 개 열로 이루어진 여섯 동의 곡물 저장 창고를 통해 짐작할 수 있다. 후기 하라파라 할 수 있는 바라(Bara) 마을의 유적들에는 문화나 지배 구조 등의 확연함과 도시적 충격 등이 담겨져 있다.[10]

10) Y. D. Sharma, *Transformation of the Harappa Culture in the punjab*, in U. V. Singh, 1976, p. 12.

6. 아리아 문화의 태동

고대 인도미술 문명사에서 가장 중요한 역할을 했던 민족으로는 아리아 민족을 들 수 있을 것이다.[11] 이 민족은 카스피해와 흑해 사이에 위치한 카프카스 북쪽 평야지대에서 생활하던 유목민족으로서, BC 2000년~1800년경 중앙아시아 고원지대에서부터 남하하기 시작하여 아프가니스탄과 카불 계곡 그리고 인더스 강 상류지역으로 남하한 것으로 추정된다. 아리아 민족 가운데 일부는 페르시아 고원 쪽으로 이동하여 오늘날의 이란 땅에 정착하였다. 이 민족이 소위 인디아 아리아인으로서 훗날 유럽인과 이란인으로 분리되었다. 중앙아시아 북부에 광범위하게 자리 잡은 아리아인들은 인도 지역에 자리 잡고 있던 원주민인 드라비다족들에게는 위협적이었다. 아리아인들은 문명적으로도 당시로서는 선진 문명인 철기를 사용하던 민족이다. 서부 유럽으로 이동하였던 아리아인들은 유럽 민족의 중심이 되었고, 동쪽으로 이동한 아리아인들은 당시 인도에서 생활하던 원주민인 드라비다인들과 충돌할 수밖에 없었다.

당시 아리아인들의 주된 생활은 주로 초기 유목생활에서 비롯되었

간다르바(Gandharva)로 보이는 신이 음악을 즐기는 장면, 테라코타 타일, AD 5세기, 영국대영박물관

11) 아리아인은 산스크리트어 아리아에서 유래한 것으로 귀족을 의미한다. 고 페르시아어로 아리야이며, 아베스타어로 아이리야이다. 이는 인더스-이란 민족을 규정하기 위해 사용되었다.

고 시간이 흐름에 따라 농경 생활로 촌락을 이루며 점점 강성해져 갔다. 이들은 음악과 춤을 사랑하여, 류트, 하프, 피리 등을 즐기고 여러 가지 오락에도 관심이 많았다. 하지만 전쟁과 문화는 별개였던 것 같다. 철제 무기를 지닌 아리아인들은 여기서 만족하지 않고 BC 1500년경 인더스 강 유역인 펀자브 지역까지 진출하였다. 이들은 500년 후 인더스 강에서 갠지스 강까지 거의 인도 전역을 지배하는 거대 왕국을 건설하게 되었다. 이것은 곧 철기 문명에 의한, 당시로는 획기적인 사건이었다. 이들을 유럽의 아리아인들과 구분하여 '인디아 아리아 민족'이라 부르기도 한다. 이 지역의 원주민인 다사족(dasas)이 아리아인의 침공으로 점차 갠지스 강 인근까지 흩어짐에 따라 인도의 주가 되는 당시의 수준 높은 문명은 인더스 강 인근으로부터 갠지스 강 지역으로 이동하게 되었다. 정복자 아리아 민족은 오히려 문화적으로는 피정복자들에게 동화됨으로써 자신들의 철학·과학·사회적 틀과 규모를 기존의 인도 문명에 흡수시켜 나가게 되었다. 시간이 지나면서 아리아적인 성향과 드라비다적인 요소들이 융화되면서 보다 새로운 문화가 형성되었을 것으로 추정된다. 이 무렵의 문화를 인더스 문명 혹은 갠지스 문명이라고 하며, 대략 BC 1500년경부터 브라흐마나-우파니샤드(Brahmana-Upanisad) 문화시대(BC 1000~500)에 해당된다. 이 무렵은 종교·철학적으로 매우 수준 높은 시대라 할 수 있다.

이처럼 인디아 아리아 민족은 BC 1500년경 이주를 시작하는 단계에서부터 수준이 높은 베다(Veda; BC 1500년~800년) 문화를 이룩하기 시작하였다. [12] 베다의 의미는 천자인 절대적 존재가 계시하는 종교적

12) BC 1500년경부터 AD 시작 전후까지를 베다 문화 시대, Blaumana-Upanishard 문화시대(BC 1000~500), 그리고 Post-Upanishard시대(BC 500년~기원 전후)로 구분하기도 한다.

인 진리를 의미하는 것으로 종교적 개념으로는 최고의 지식적인 영역을 의미한다. 베다는 인도 아리아인들의 경전으로서 이들 중에서 가장 오래된 것으로 알려진 베다는 학자들에 따라 그 견해는 다르나 대략 BC 1500년경부터 BC 1000년 사이인 오백년 동안에 만들어진 것으로 추정된다. 이 무렵 최고의 현존 유물들을 볼 수 있는, 마우리아(Mauria) 왕조 시대 이전에 나타난 베다시대(Veda, BC 1500년~1000년)는 아리아 민족의 침입에 따라 더욱 사회적으로 발전하였던 것이다. 이 시대의 단편적인 자료들은 비교적 늦게 기록된 '베다서'에서 확인할 수 있는데, 이는 북아시아 육로를 통해 인도로 진입한 아리아인들이 만든 공예와 관련된 것으로서, 여기에는 동이나 철, 주석 등과 관련된 내용들이 담겨져 있다.[13] 이처럼 '베다서'는 아리아인들을 잘 이해할 수 있는 가장 중요한 자료 가운데 하나이다.[14] 가장 중요한 정보와 업적과 관련된 자료를 지닌 베다는 천문학과 별자리 등에 관한 내용 등을 기록한 것이다.

아리아인의 성전(聖典)이기도 한 베다[15] 가운데 가장 연대가 올라가는『리그베다』는 1028개의 송축시를 집약시킨 것으로 알려져 있는데, 대부분 자연에서 비롯된 존재에 대한 숭배로서 당시 서쪽으로부터 침공해 들어왔던 아리아인들의 유목 생활과도 밀접한 관련이 있었다.

13) Benjamin Rowland, *The Art and Architecture of India, Buddhist, hindu and Jain,* (인도미술사, 이주형역), 예경, 1996, p.40.

14) 베다의 핵심은 3개의 전집으로 알려진『리그베다』,『사마베다』,『야주르베다』이다. 후에 네 번째 전집인『아타르바베다』가 추가되었다.『리그베다』는 찬가에 나타난 지식을,『사마베다』는 찬가에 표현된 지식을,『야주르베다』는 제사 의식에 나타난 지식을 각각 주로 다루고 있다.

15) 베다교의 중심 사상은 희생이다. 이들은 태양을 종교의 핵심으로 하였고 계몽적이기를 자처하였다. 신에게 무언가를 간구하는 형식으로 이루어진 종교 체제에는 그 중간자 역할을 하는 브라만이 있었다. 따라서 이 무렵 브라만의 영향과 권력은 매우 강대할 수밖에 없었다.

BC 1000년에서 BC 700년 사이의『리그베다』는 인드라, 수리야, 비슈누, 바루나, 아그니 등 다양한 신들을 송축하다가 시간이 지나면서 점차적으로 일원론 내지는 일신적인 형태로 변모하게 되었다. 우주의 근본원리인 범과 개인의 본체인 아(我)가 같다는 '범아일여'라는 일원론적 형태는 우파니샤드적인 사상이다. 아리아 민족은 초기 이주 무렵부터 다양한 신화적인 신들에 의존하는 형태를 보이며 이처럼 수준 높은 문명을 이룩하였다. 당시의 철학과 경전 및 문화적인 수준 등을 감안할 때 상당한 수준의 미술이 전개되었던 것이 분명하다. 그런데 이 시대의 출토 유물 중에서 현존하는 유물은 거의 없는 실정이다.

7. 아리아 문화의 여명

브라만교의 경전인『베다』의 자료를 통해 볼 때[16] 아리아인들은 태양이나 바람, 물과 같은 자연적인 요소들의 본질을 있는 그대로 존중하고 신으로 숭배하였는데, 이는 유목생활과 밀접한 관련이 있었던 듯하며, 훗날 브라만교의 기원이 되었다.[17] 당시 이들은 불이나 천둥, 번개, 비바람, 폭풍 등 자연을 두려워하면서도 생존을 위해서는 매우 친밀하게 대할 수밖에 없는 절박함이 있었다. 이 절박함은 곧 그들이 생각하고 의지하고자 하는 신들을 형성하는 원인이 되었다. 그래서

16) 베다는 지식을 깨닫는다는 의미를 담고 있다. 지식을 깨닫는다는 것은 당시로서는 자연의 현상을 깨닫는 것이 된다. 자연 현상의 근원에는 당연히 3위의 신들이 위치하고 있었다. 베다의 내용은 33위의 자연신에 대한 찬양과 기도문 등으로 구성되어 있다. 베다는 500년간 지속적으로 찬양들을 모았고 이를 정리하여 4개의 찬양집을 만든 것으로 알려져 있다. BC 900년경에는 정리가 거의 마무리 되었다.

17) 브라만교의 근본 철학은 우파니샤드이다. 베다가 완성되고 약 500년 후 우파니샤드 철학은 완성된 것으로 알려져 있다.

베다시대에 와서 33위의 대표적 신들이 추숭되었고 이들 가운데 인드라(Indra)는 최고의 신으로 추숭되었다. 그 외에 불의 신인 아그니를 비롯한 거의 모든 신들은 남성 신들이었다. 여성 신들은 극소수였다. 이후 등장하는 힌두교에서 여성 신들이 중요시되는 것과는 매우 대조적이라 할 수 있다.

인드라는 아리아인의 호전적인 신으로 알려져 있다. 천둥과 번개로 무장한 인드라는 태양을 굴복시키기도 하였고, 자신에게 대적하는 수많은 악마들을 무찔렀으며, 바람이 불지 못하게 하는 마귀와 동일시되는 용인 브리트라를 죽였다. 인드라는 마하바라타(Mahābhārata)에 나오는 전쟁의 영웅 아르주나의 아버지로서 몸 전체에 1,000개의 눈과 비슷한 표식인 여음상(女陰像)이 그려져 있어 '1,000개의 눈을 가진 자'라고도 일컬어진다. 이런 연유 등으로 인드라는 태양의 신인 수리야(Surya)와 하늘의 신인 바루나(Varuna)와 더불어 베다의 3신 가운데 최고로 권위 있는 신으로 알려져 있다. 인드라는 흔히 '아이라바타'라는 흰 코끼리를 탄 모습으로 묘사된다. 그는 인도의 자이나교와 불교의 신화에도 등장할 정도로 인도 고대 신화에서 중요한 위치를 점하고 있다. 고대 전설에 대해 기록한 푸라나(Purāṇas)에는 크리슈나와 인드라가 서로 대립관계에 있었다는 내용이 있다. 크리슈나가 목동들에게 비를 관장하는 정도에 불과한 인드라를 숭배하지 말고 앞으로는 자신을 섬기라고 하였다. 인드라가 분노하여 장대비와 번개를 퍼부었다. 크리슈나는 목동들과 가축들을 보호하기 위해서 손가락 끝으로 고바르다나 산을 들어 그 아래에 들어가 피해 있도록 하였다. 그런 상태로 7일이 경과하자 인드라는 화를 누그러뜨리고 자신의 패배를 인정한다.

아리아인의 사회를 들여다보면 다양한 전쟁과 목축과 농경생활을 토대로 하고 있었기 때문에 강력하게 일을 할 수 있는 남자들을 필요로 하였다. 따라서 이 시대는 남아를 선호하는 가부장제 사회를 추구하고 있었다. 아무래도 남성 위주의 사회였기에 여성에 대한 차별은 있을 수밖에 없었고 여성의 지위 역시 대단히 열악했던 것 같다. 남성 위주였지만 혼인관계는 일부일처를 선호하는 지극히 건강한 사회였다. 아리아족은 동감이 뛰어난 춤과 노래를 즐겼으며, 피리, 하프 등 다양한 악기를 가지고 풍류를 즐기는 종족이었다. 또한 주사위 등을 사용하며, 놀이 문화를 즐길 줄 아는, 당시로서는 문화민족이었다. 시간이 지나면서 토착 민족과의 갈등이 더욱 깊어지게 되었는데 그 이유는 원래 목축이 주생활이었으나 농경생활을 더 선호하게 됨에 따른 토지문제 등과 관련된 다툼 때문이었다.

제2장

불교미술의 시작

1. 석가와 불교

 기록으로 보면, 고타마 싯다르타(Gotoma Siddhartha; 釈迦)는 가피라바스트(kapilavastu; 迦毘羅衛)의 왕이었던 슈도다나(Suddhodana; 淨飯王)의 자녀로 태어나 29세에 출가하여 고행 끝에 깨우침을 얻은 이후 80세로 생을 마감할 때까지 자신의 깨달음을 설법하고 가르쳤다. 이것이 훗날 인도 불교의 핵심이 되었다. 그는 석가모니(Śākya muni; 釋迦族 출신의 聖人), 부처, 석가세존, 석존, 세존, 석가, 능인적묵, 여래, 불타, 붓다, 불(佛) 등으로 다양하게 일컬어진다. 그가 활동했던 시대는 대략 BC 450년에서 500년으로, 그는 고행을 통하여 나름대로 우주 자연의 진리를 깨닫고자 보리수 아래서 고행을 했으며, 그의 고행은 당시 많은 사람들에게 공감을 주었고, 불교는 오늘날 종교의 큰 흐름 가운데 하나로 성장하였다. 그러나 그가 추구한 불교는 브라만교의 시각에서는 자이나교와 더불어 이단에 지나지 않는다. 신격화를 좋아하는 인도 문화의 특성에 힘입어 이후 고타마 싯다르타는 석가로 호

칭되면서 신격화되었다. '붓다'는 곧 '깨달음을 얻은 자'라는 의미인데 결국 개인의 바른 행동과 생각, 마음가짐에서 비롯된 행동으로 구원에 이른다는 지극히 인간적인 생각이었다. 그러나 구원에 이르는 길은 인간의 노력으로 이루어질 수 있는 것이 아니다. 그만큼 우주를 창조한 절대자의 모습은 인간이 생각하는 차원의, 인간과 비슷한 신은 아닐 것이다. 인간의 고행은 고행자 자신의 삶과 심신을 돌아볼 수는 있을지언정 거대한 우주를 창조할 수는 없으며, 또 인간의 영혼을 결코 구원시킬 수도 없는 것이다. 고타마 싯다르타(Gotoma Siddhartha)는 우주를 창조한 하나님의 존재에 대해 알 수 있는 기회를 얻지 못한 채 80세에 두 그루의 사라수(娑羅樹, 沙羅樹) 아래에서 열반하였다. 인

붓다의 깨달음을 묘사한 부조이다. 보리수 나무 아래 붓다의 상징인 법륜이 새겨진 발이 보인다. (런던대영박물관)

도 고대미술사에서 가장 중요한 위치를 차지하는 것 중 하나는 아마도 석가모니를 중심으로 하는 불교미술일 것이다. 그런데 고대 불교미술은 종교적인 것과 관련되어 고대의 미술 문화를 양식적으로 분석해내기는 쉽지 않다. 붓다(Budda; 깨달은 자)는 대오각성을 의미하는데, 이는 그가 35세 때 인도 북동부 부다가야(Buddha Gaya)의 보리수나무 아래

에서 대오하여 붙여진 칭호이다. 대각을 성취한 그는 이후 사르나트 (Sarnath)에서 그의 다섯 제자들에게 처음으로 설법을 하였던 것으로 알려져 있다.[18] 이 사르나트에는 현장법사가 남긴 기록에 의하면 30 여 개의 사찰과 3000여 명의 승려가 있었다고 한다. 이곳은 현재 사원 의 터 등이 벽돌로 남아있는데 당시의 것과 새로 보수된 벽돌 사원들 이 깨끗하게 정리되어 있다. 원래 사르나트는 사슴의 동산이라는 의 미로 녹야원(鹿野苑; Mrgadava)이라는 이름으로도 통용되고 있다.

이 유적지에는 상징이라 할 수 있는 다멕 스투파(Dhamekh Stupa)를 비롯하여 다마라찌가 스투파, 아소카 석주, 사슴 동산 등이 있다. 다 멕 스투파는 붓다가 다섯 수행자에게 처음으로 행한 설법을 기념하기 위해 건립한 스투파인데, 이것이 바로 초전법륜(初轉法輪)이라는 것으 로서 이후 불교 조각에 이를 소재로 한 조형들이 자주 등장하게 된다. 다멕 스투파는 지름이 28.5m, 높이가 34m에 이르는 거대한 원형 탑 으로 이루어져 있다. 벽돌을 쌓아 조적식으로 만든 이 스투파는 외관 을 사암으로 마감하여 장엄 미와 세련미를 더하였다. 부 분적으로는 사암 형태의 마 감재로 연화문과 비운문 형 태의 당초문양 등이 반복적 으로 연결되어 있으며, 지금 은 하단부와 최 상단부 등에 거의 흙을 쌓듯이 쌓아 올린

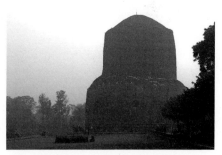

다멕 스투파(Dhamekh Stupa), 지름 28.5m, 높이 34m, BC 272~232년경, 사르나트

18) 싯다르타가 처음으로 선택한 다섯 제자는 꼰단냐, 왑빠, 빳디야, 마하나마, 앗사지로 알려져 있다.

붉은색 벽돌이 드러나 있다. 또한 굽타 양식인 듯한 뇌문 형태의 변형
으로 보이는 기하학적 문양들이 반복적으로 벽돌에 새겨져 전체적으
로 조화를 이루며 장엄미를 확보하였다.[19] 이 거대한 스투파의 하단
은 마우리아 양식을 보이고 있으며 상단은 굽타 양식에 가까운 걸로
보아 불교를 국가 정책
으로 지원했던 아소카왕
(Ashoka; BC 272~232) 재
위 기간에 건립된 것이라
할 수 있다. 현재 이 사원
은 유물관리팀들에 의해
잘 정돈된 상태이다. 알
렉산더 커닝햄(Alexander
Cunningham)에 의해 수
도원의 중앙부가 먼저 발
굴되었다. 이후 시간이
지나면서 이곳은 대략 다
섯 개의 수도원이 중앙부
를 중심으로 북서 지역에

다멕 스투파(Dhamekh Stupa) 부분

고루 자리하고 있음을 알게 되었다. 특히 승려들의 유골을 안치한 감
실은 북서 지역 중앙부에 위치하였다.[20] 유골을 안치한 감실과 메인

19) B. R. Mani, *SARNATH Archaeology, Art & Architecture*, The Director General Archaeological
Survey of India, New Delhi, 2012, p.45.

20) B. R. Mani, *SARNATH Archaeology*, Art & Architecture, The Director General Archaeological
Survey of India, New Delhi, 2012, pp.26~27.

수도원에서 북서쪽 방향 끝단에 아소카왕의 스투파가 위치하여 당시의 사르나트 사원의 분위기를 더욱 진지하게 하였을 것이다. 이 사원에서 주목되는 것은 역시 아소카왕의 스투파일 것이다. 이 탑은 약 12,25m로 아소카왕의 불심이 그대로 녹아있는 곳이기도 하다. 양식은 마우리아 양식을 보여주는 대표 사원 가운데 하나이다.

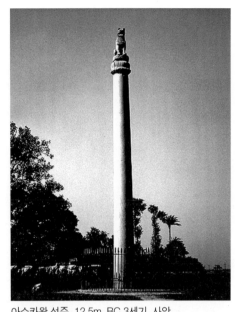

아소카왕 석주, 12.5m, BC 3세기, 사암, 마우리아 시대

그런데 미술사적인 근거로 분석한다면 이 시기를 고대 시기라고 칭하여 왔지만 실제로 미술사적으로 분석할 수 있는 근거는 명확하지 못하다는 문제점이 있다. 석존(釋尊)의 형상들이 가장 먼저 나타나야 함에도 불구하고 이 형상에 대한 조형물들이 잔존하지 않는다. 왜냐하면 당대인들이 석존의 존엄성, 석존에 대한 경외심 등을 고려하여 의식적으로 형상을 표현하지 않고 공간만을 그대로 남겨둔 것이다. 거의 천년 동안 석존의 모습을 조형화시키는 것을 금기시해 왔는데 이런 연유로 이 무렵의 시대를 미술사에서는 무 석존 불상의 시대라고 할 수 있다. AD 1세기 중엽부터 석존의 형상을 구체화시키기 시작하였다. 간다라 이후 마투라 지방에서도 불상 제작은 활발하게 이루

어졌다.[21]

어느 지역에서나 주목받을만한 미술들이 생활 속에서 드러난 경우는 대개가 뛰어난 예술가들에 대한 대접에 의한 것이라고 할 수 있다. 그리스 미술이나 로마 미술이 세계에서 주목받을 만큼 뛰어난 조형력을 갖추고 있는 것은 당시 예술가들에 대한 우대가 있었기에 가능한 일이었다. 이 시대 전후에도 많은 건축물들과 조형물들이 수준 높게 건설되었다는 것은 예술가들에 대한 환대가 있었음을 의미한다.

2. 마우리아시대

강력한 철기 문화를 지닌 아리아 민족은 인도 북부에서 남쪽에 이르기까지 넓은 영토를 차지하며 강력한 고대 왕국을 형성하였다. 기존의 고대 부족 국가 형태의 많은 소수 군주들을 통합하였고 힌두스탄(Hindustan)의 넓은 평원을 정복하면서 더욱 강력한 베다 문화를 형성하였던 것으로 보인다. 여러 부족 국가가 존립하기도 하고 패망하기도 하면서 순환하는 가운데 아마도 불교미술은 BC 2500년경의 하라파 문화, 모헨조다로 문화, 근동 페르시아 문화, 그리스의 문화 등과 결합되면서 보다 인도적인 양식들로 형성되었던 것으로 추정된다. 특히 BC 7세기 후반 무렵의 북부 인도에는 열여섯 나라가 존재하였는데 이들 중 가장 강력한 나라는 시슈나가(Shishunaga) 왕조와 난다(Nanda) 왕조였다. BC 343년~BC 321년경에 인도 북부 마가다국을

21) 이 신상 조각은 인도의 서남 지역에 해당하는 간다라 지방으로부터 시작되었다. 아쉬운 점은 인더스 문명이 쇠퇴하면서부터 베다시대가 끝나게 되는 BC 4세기경까지 약 1천여 년 동안은 인도 미술사에서 커다란 공백으로 자리하게 된다는 점이다.

통치하였던 난다 왕조는 하층 서민 출신으로 왕이 된 마하파드마의 영도 아래 마우리아(Mauria) 왕조가 들어서기 전까지 약 20년이 조금 넘는 기간을 존립하였다.

이후 북인도 일부와 남인도 일부를 제외한 전 인도를 통일한 최초의 왕조가 바로 마우리아 왕조이다. 공식적으로 마우리아 왕조는 찬드라굽타왕(Chandragubuta)에 의해 BC 4세기 말에 형성되기 시작하였고, BC 3세기 아소카왕(Ashoka) 시대에 진입하면서 크게 번성하기 시작하였던 것으로 보인다.[22] 따라서 이 시대에 들어오면서 인도미술의 기본 틀이 되는 미술 양식들이 형성되기 시작하였다. 특히 이 무렵 인도 미술에 크게 영향을 미친 것은 페르시아 문화, 그리스 문화라 여겨진다. BC 518년 페르시아의 다리우스 1세(Darius1; BC 521년~486년 재위)는 지금의 파키스탄 지역인 인더스 서북부를 장악하면서 당시 이 지역의 문화 미술에 새로운 활기를 불어 넣었다. 페르시아 문화는 그리스의 이오니아 조형 양식의 영향을 많이 받았고, 마우리아 시대 인도 조형의 양식 형성에 지대한 영향을 주게 된 듯하다. 이 양식들은 기존의 고대 인더스 하라파에서 나타나는 인도의 원형적인 미술 양식과 근동 지역 그리고 페르시아 및 그리스 양식 등이 혼용된 독특한 양식으로 인도 고대의 미술의 전형을 이루는 양식이 되었다. 결국 마우리아 조형 양식은 당시 서방이자 선진국인 페르시아적인 근동 미술의 조형과 그리스의 양식이 주를 이루면서 여기에 고대 인도 하라파 등의 조형 양식과 조화를 이룬 것이다. 여기에 불교미술이 가미되면서 인도 고대 미술은 새로운 활기를 띠게 되었다.

22) 찬드라굽타가 군사를 통솔한 발원지는 인도 서부 지역으로 추정되고 있다. 그는 인더스 강 연안 알렉산더대왕이 통치했던 전진 기지였던 서부지역을 처음으로 확보하였다.

이 시대의 불교미술에서는 성스러움을 유지시키기 위해 석존상을 인간화시키는 조형을 제작하는 것을 엄격하게 금하였기 때문에 석존 제작은 이루어지 못하였지만 여러 종류의 불교적인 조형이 가미되어 불상 이외의 미술 양식들이 전개되었음은 비록 관련 유물들이 거의 없지만 추정해 볼 수 있을 것이다.

3. 아소카 왕

현재까지의 자료로 볼 때 마우리아 왕조는 BC 325년~320년 무렵에 찬드라굽타왕(Chandragubuta)에 의해 수립되기 시작하였지만 본격적인 발전을 이룩한 것은 3대 째인 아소카왕(Ashoka BC 268년~232년 재위) 때로 세계사에 길이 남을만한 위대한 통치자 중 한 사람일 것이다. 그의 부친 빈두사라왕은 수많은 부인과 101명의 자녀를 가진 인물이었다. 그런데 그보다 더욱 야망과 권력욕이 다분한 자식 아소카를 보며 비록 아들이지만 경계를 하였다. 따라서 빈두사라왕은 아소카를 좋아하지 않았고, 야심만만한 그를 반란 진압군의 총사령관에 임명해 파견하여 자연스럽게 전쟁에서 패하게 유도하였다. 그런데 아소카는 예상과는 다르게 반란을 진압하고 금의환향하였다. 이 아소카는 현재의 인도뿐 아니라 파키스탄, 아프가니스탄, 네팔 등을 하나로 통일시킨 대단한 인물로 불교에서는 그를 '아육왕'이라고 일컬어왔다.

아소카왕 시대는 인도 고대 국가에 있어 대단히 의미가 있다. 그 이유는 이 시대에 인도는 최초의 통일제국을 완성하고 최고의 번영을 누렸다. 이때까지 아소카왕은 초기의 난폭한 통치를 제외하면 지혜가 출중하면서도 강한 기질을 지닌 인도 역사상 전무후무할 정도로 뛰어

난 통치자였다. 그는 많은 전쟁을 승리로 이끌었지만 갈수록 전쟁에 대한 회의와 번뇌만 생길 뿐이었다.[23] 참혹한 전쟁을 직접 눈으로 보았던 아소카왕은 하찮은 미물이라도 귀한 생명을 지녔음을 강조하고, 살생을 하지 말 것을 강조한 불교에 귀의하며, 힘에 의한 정치가 아니라 법(진리)에 의한 정치를 실현하리라 다짐하였다.[24] 아소카왕 시대에는 통치 칙령과 기록이 인도 전역에 하달되도록 하였다. 이러한 통치 칙령은 아소카왕이 자신의 명령을 돌기둥이나 바위 등에 새길 것을 엄명하면서부터인데 이렇게 새겨놓은 칙령은 북서부지역의 카로슈티(Kharosthi)어를 제외하면 대부분 브라만 문자로 제작되었다. 칙령 13호에 의거해 볼 때 칼링가 왕국을 정복하면서 발생한 대학살은 아소카왕의 도덕적인 갈등을 불러일으켰다. 이후 아소카왕은 도덕적 위기를 맞아 불교를 자신의 종교로 받아들여 내면의 갈등을 해소하고자 하였다. 그는 불교에 귀의한 이후 적극적으로 불교 확산 정책을 펼치며 심지어 이웃나라에까지 대규모로 불교를 포교하려고 하였다. 아소카왕은 인간 붓다의 존재를 신격화하기 위하여 붓다의 유골을 인도 전역에 안치된 84,000여 개의 스투파 안에 분배하도록 명령하였다. 이후 스투파는 붓다나 혹은 불심이 높은 이들의 유골을 넣어 불교를 포교하는 데 활용되는 중요한 건축물이 되었다.

이 아소카왕 시대의 미술로 대표적인 것은 페르시아와 근동의 영향 등으로 만들어진 '석주'이다. 마우리아 왕조의 상징이 된 석주가 고대

23) 암석 13호 칙령에는 현재 인도 오리사(Orissa) 지역의 당시 칼링가 왕국을 정복하면서 행한 살육에 대한 참회의 내용이 기록되어 있다.

24) B. R. Mani, *SARNATH Archaeology, Art & Architecture*, The Director General Archaeological Survey of India, New Delhi, 2012, p. 15.

인더스 문명의 상징이자 인도의 상징이 된 것은 인도 최초의 통일제국이 이룩되었던 것을 자축하고 불살생을 강조하며 가르침과 불교 장려 정책을 많은 사람들에게 널리 알리기 위해 일대일 포교는 물론이고 더 나아가 돌기둥과 바위에 그것을 새겨 많은 사람들이 활동하는 장소에 세워두는 방법을 썼기 때문이다. 그가 이처럼 돌기둥과 바위 등에 비폭력과 반(反) 전쟁을 지향하는 내용을 새기고 새로운 정치를 다짐하게 된 것은 즉위 후 9년 뒤에 있었던 칼링가 정복 후였다. 처참한 전쟁을 직접 체험한 그는 이후 스스로 불교에 귀의하였고 채식주의자가 되었으며, 비폭력의 박애 정신을 실천하고자 노력하였다. 그리고 제국의 전 지역의 지방 관리를 감독하고자 하였다.

4. 아소카왕과 네 마리 사자

이때 제작된 석주는 총 10여 기(基)가 발견되었으며, 그 중 10기에는 왕의 칙명(勅命, edict)이 기록되어 있다. 이 석주들은 인도 건축물이 대부분 사암인 것처럼 모두 사암(砂岩)을 재료로 하여 둥근 기둥 모양으로 하늘로 솟구치는 듯한 느낌을 살리면서 조형적 느낌을 살린 것이다. 이 기둥이 이처럼 날렵하면서도 높은 것은 칙명을 내린 내용의 중요성과 함께 왕의 권위와 위엄을 나타내고자 한 것이라 생각된다. 따라서 잘 다듬어진 표면에 어떤 것은 그 높이가 10m 넘는 것도 있다. 주두(柱頭)에는 사자, 소 등을 조각하였고, 그 밑에는 조수초화(鳥獸草花)의 문양이 부조되어 있다. 특히 사르나트(Sarnath)에서 출토된 사자 주두가 걸작이며, 4마리 사자의 반신상(半身像)을 조합하고 그 밑에는 법륜(法輪)과 코끼리, 황소, 말, 사자의 사수(四獸)를 새겼

다. 'Lion Capital at Sarnath'
라 명명된 이 사자 주두는 현
재 인도 북부 사르나트 박물
관에 소장되어 있는데, 1904
년에 발굴될 당시 메인 홀에
안장되어 있었다.[25] 이 석주
의 높이는 2.31m인데, 원래
의 높이는 약 12.8m로 알려
져 있다.[26] 이 주두의 네 마리
사자상은 완벽한 환조 형태
로 인도 대륙을 최초로 통일
한 아소카왕의 번영을 나타
내는 상징성을 지녔다고 생
각된다. 인도 정부는 1950년
에 이 사르나트 사자 주두의

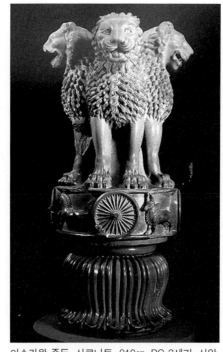

아소카왕 주두, 사르나트, 210㎝, BC 3세기, 사암,
마우리아 시대 사르나트고고박물관

형상을 국새(國璽; 어보)로 선정하였다.

이 석주는 마우리아 왕조의 대표적인 유물로 사암을 직접 깎아 만
들었으며, 이것은 페르시아 아케메네스 왕조의 여러 석주들과 상상의
동물 라마수와 호마 그리고 사자 조각 형식들이 영향을 준 것으로 보
인다. 이 사자상의 두상 역시 근동 지역, 다시 말해 이란을 기점으로

25) B. R. Mani, *SARNATH Archaeology, Art & Architecture*, The Director General Archaeological
Survey of India, New Delhi, 2012, pp. 56~58.

26) 이 주두의 높이를 2.13m로 잘못 기록한 자료도 있다. Archaeological Survey of India, New
Delhi, 2012년 고고학 자료에 의하면 2.31m가 정확하다.

하는 근동 지역의 동물 조상(彫像)의 영향을 받은 것으로 보이는데, 예를 들어 사자의 전체적인 골격과 입을 벌린 모양은 아케메네스시대의 양식화된 동물 두상 골격과 흡사한 정형성을 보이고 있다. 또한 강인함이 느껴지는 힘 있는 사자 다리와 불끈 움켜쥔 듯한 사자의 발과 발톱 역시 근동 미술의 특성을 잘 드러내고 있다. 아울러 화염문 형태의 매서운 두 눈과 가지런하면서도 얽힌 듯 내려오는 털의 표현 등에서도 근동 페르시아 미술의 성향이 드러남을 알 수 있다. 그렇지만 이 사르나트 사자 석주상이 페르시아 아케메네스 왕조의 영향만을 받은 것으로 보이지는 않는다. 사자들을 받치고 있는 주두 원형 판에는 코끼리를 비롯한 사자, 소, 말 등이, 그리고 두 마리의 성스러운 동물들 사이에는 법륜이 새겨져 인도 불교의 독특한 조형미가 가미되어 있음을 알 수 있다. 이처럼 아름답게 제작된 이 석조는 당시 인도 미술이 얼마나 수준이 높았는지를 보여준다. 이 사자상 아래 종모양의 주두 쪽은 16개의 연꽃잎 형태를 하고 있다. 연꽃잎 모양 역시 대단히 섬세하게 카빙 되어 아름다움을 더해 준다. 4개의 차륜형태의 법륜 사이로 있는 코끼리, 사자, 말, 소 등은 우리가 평소 좋아하거나 생활과 밀접한 관계가 있어 상서롭게 생각해 온 동물들이다. 이 네 마리 동물에 대해서는 몇 가지 설이 있는데 그 중 한 가지는 석존이 모후인 마야부인의 태내에 있었음을 상징적으로 보여주는 것이 코끼리라는 것이다. 소는 탄생과 관련이 있고, 말은 출성(出城), 사자는 부처 자신이라고 한다. 그러나 이런 것 역시 하나의 설일 뿐, 이 석주가 지니는 의미에 큰 영향을 미치지는 못하였다.

　네 마리의 사자를 받쳐주고 있는 정판(頂板) 원형 좌대에는 이처럼 힘이 넘치는 사자와 코끼리 그리고 훗날 인도를 모태로 한 힌두교의

상징인 소와 힘이 넘쳐 보이는 말이 법륜을 사이에 두고 한 마리씩 조각되어 있다. 이 네 마리의 동물들은 매우 놀라울 정도의 사실적인 묘사력을 토대로 하고 있다. 한편 이 사자상이 제작될 시대의 그리스는 헬레니즘의 전성기를 맞고 있었으며, 라오콘이나 헤르메스 등 완벽한 형태를 보여주는 사실적인 묘사의 조형들이 이미 최소 BC 400년 ~300년 전부터 만들어지고 있었다. 비단 그리스 등 서역뿐만 아니라 거의 비슷한 시기에 진나라 시황제는 자신의 죽음 이후의 세계를 대비하여 만든 수많은 군인들의 조상(彫像) 제작을 명하였다. 그리스나 인도 그리고 중국 등 지역적인 환경이 다르기 때문에 각각 사용된 재료들은 달랐지만 이들이 표현하고자 하는 것은 놀라울 정도로 정확했다고 생각된다. 무엇보다도 가치 있는 것은 그리스 헬레니즘 시대의 조형들이 로마시대에 복제된 것들이 대부분이라는 것을 감안한다면 이 인도의 사르나트 사자 석주는 대단히 귀한 유물임이 분명하다. 비슷한 시기의 그리스, 인도, 중국의 사실적인 표현의 유물들을 놓고 굳이 견주어 본다면 아마도 중국 진시황의 군용(軍俑)에 더 높은 점수를 줘야 할 것이다. 왜냐하면 동시대의 그리스나 인도의 유물들은 비교적 다루기가 쉬운 대리석이나 사암을 재료로 한 반면에 중국 진나라 시황제의 무덤에서 출토된 일련의 군용들은 흙을 빚어 그 속을 비워가며 만든 것이기 때문이다. 더욱이 그 높이가 2m 내외로 아직 마르지 않은 흙은 무게 때문에 주저앉게 되어있어 제작하기가 결코 쉽지 않은 상황이다. 놀랍게도 골격이 각기 다르게 제작됐을 뿐만 아니라, 얼굴의 골격 구조가 해부학적으로 볼 때 실재하는 얼굴 두상 골격과 95% 이상 똑같은 구조를 갖추고 있다. 그리스 조상(彫像)이라고 알고 있는 〈데모스테네스상〉이라든지 〈안티오크 디케〉, 〈에피쿠로

스〉, 〈죽어가는 나팔수〉, 〈갈리아인과 그 아내〉 등이 인도의 사르
나트 사자 석주와 진시황의 군용들과 그 제작 연대는 모두 비슷하나,
실제로 그리스 조상(彫像)들의 대부분은 약 이삼백년 뒤인 로마시대
에 제작된 복제품이라는 점을 감안해 볼 때 인도와 중국의 조상들이
갖는 높은 수준의 표현력과 유물적 가치는 더욱 빛날 수밖에 없을 것
이다.

이처럼 여러 가지 조형적·시대적 상황을 종합해 볼 때 사르나트 사
자 석주는 분명 인도를 대표할만한 매우 수준 높은 작품임이 분명하
다. 특히 부조 장식 띠에 새겨진 사자, 코끼리, 소와 말은 모두 강인해
보이는 성기를 노출하고 있다. 이는 국가의 번영과 강력함을 상징하
는 것이라 생각된다. 여기에 잘 발달되고 매끈한 근육으로 형성된 동
물의 동감은 그 어느 나라 동물 조각에서도 그 유례를 찾아보기가 힘
들 정도이며, 장엄함과 사실적인 조형성이 성공적으로 조화를 이루며
정확하고 거의 완벽하게 표현되었다.[27] 또한 뉴델리 박물관 고고학
연구소 마당에 세워진 사자 석주 역시 보는 사람들을 압도할 만큼 높
이 솟아있다. 입을 벌리고 포효하는 듯한 사자의 모습은 당시 왕의 권
위를 상징적으로 보여준다고 할 수 있다.

사르나트 사자 석주 등으로 볼 때 당시 마우리아 왕조는 인도보다
더 발전되었던 서방의 여러 나라들과도 밀접한 교류를 했음이 분명하
다. 그 가운데서도 특히 페르시아와의 관계는 상당히 깊었을 것이다.
이런 각도에서 본다면 당시 찬드라굽타(Chandragupta)의 페르시아 문
화에 대한 관심과 애정이 보통은 넘었던 듯하다. 그 손자인 아소카왕

27) Vincient A. Smith, *A History of Fine Art in India and Ceylon*, Mumbai, 1969, p.18.

시대에 사자 석주들이 제작된 때는 이미 페르시아의 문화와 미술이 상당한 영향력을 주었을 가능성이 높다. 실제로 페르시아의 석주들과 마우리아 왕조에 제작된 석주들 간에는 흡사한 점이 있기 때문이다. 문헌에 의하면, 이 무렵에 제작된 석주는 한두 개가 아니며, 당시에는 약 30여 기 정도가 인도 전역에 만들어졌고, 현재는 그 반에 못 미치는 수가 잔존하고 있다.

5. 아소카 시대 조형

석주들은 대체적으로 인도에서 사원이나 궁전을 지을 때 사용했던 사암으로 이루어져 있는데, 한두 개의 분할된 돌로 기둥이 구성돼 있다. 지면에는 상당한 크기의 주초를 땅속 깊이 박아 흔들림을 방지하였고, 주신은 원형으로 마치 목조를 연마하듯 매끄럽게 제작되었다. 이 주신들은 그 길이가 대체적으로 9m에서 15m 정도로, 주신 상부는 60cm 크기의 종(鐘)형태의 두상 좌대와 그 위 원형 정판(頂板)으로 이루어진 경우가 대부분이다. 이 원형 정판(頂板)은 두께가 약 32cm 내외로, 직경이 대개 85cm 내외로 이루어져 있다. 마우리아 왕조 시대에는 사자나 소, 코끼리, 말 등을 사실적인 수법으로 묘사하여 완성된 동물 조형을 정판(頂板) 위에 안치하였다.

이런 여러 가지 정황으로 볼 때 아소카왕 시대는 마우리아 왕조 가운데서도 문화와 미술이 매우 뛰어난 시대로 추정된다. 조형에 있어서는 앞서 언급한 바와 같이 그리스미술이나 중국미술과 비슷한 성향도 있다. 아소카왕 시대의 조형성은 몇 가지로 정리해 볼 수 있겠는데, 그 첫 번째가 사실성을 추구하면서도 동양적인 목조 조형의 성향

을 지니고 있다는 점인데 매우 주목된다. 사암이라는 양질의 돌을 사용하여 매우 사실적이면서도 목조 조각과도 같은 특수한 조형미를 상당한 수준에서 구사하였다는 것은 매우 놀라운 일이 아닐 수 없다. 두 번째로는 주두에 있는 사자상이 과거 근동의 아시리아(Assyria)나 페르시아(Persia)의 사자 형태와 유사하다는 점이다. 이런 면에서 볼 때 아소카 석주들은 적어도 근동 지역에서 조형술을 연마한 어떤 조각가의 손에 의해 전개되었다고 여겨진다. 이것은 그만큼 아소카왕이 이 일련의 주두를 통해 지방 호족들의 성향을 확인하고 통제하려는 의지를 강하게 내포하였다고 생각해 볼 수 있다. 권위의 상징이었기에 그 권위를 전달하고자 훌륭한 조각가들의 손을 빌리지 않으면 안 되었을 것이다. 브라미(Brahmi) 문자에 의한 칙령은 석주를 통해 왕의 위엄과 함께 지역 호족들과 평민들에게 전달되었던 것이 분명하다.

앞서 언급하였던 사르나트는 마우리아 왕조의 핵인 아소카왕에 의해 건립되었다. 아소카왕과 마우리아 왕조 그리고 불교의 전파의 중심에 있는 사원이 바로 사르나트 사원이라 할 수 있다. 이 사원은 구운 벽돌로 이루어진 사원으로 마우리아 왕조 시대의 건축이 얼마나 수준이 높았는지를 잘 보여준다. 벽돌을 조적하여 쌓은 당시 마우리아의 건축술은 인도 자생적인 것으로 보기에는 다소 무리가 있을 것이다. 근동 메소포타미아 등지에서 유입된 벽돌 조적 건축이 인도 중심부까지 큰 영향을 미쳤다. 현재에도 인도에는 많은 벽돌 공장이 있고 투박한 벽돌을 사용하여 건축을 하고 있는 것을 볼 수 있는데 전통적인 건축 기법이 현대에까지 크게 변화하지 않고 유지되고 있다.

어쨌든 이 사르나트 사원은 알렉산더 커닝햄(Alexander Cunningham)에 의해 발굴될 당시 많은 관심의 대상이었다. 그것은 이 지역이 고대

마우리아 왕조의 번영을 상징하는 주요 도시였기 때문이다. 평지에 약간의 계단형의 구릉을 인위적으로 형성한 이 사원은 높이 1.5m 내외의 벽돌로 조적한 수도원의 형태에서부터 벽돌 두세 장으로 된 여러 방과 공간들로써 잘 계획된 사원임을 보여준다. 메인 수도원으로 가는 연결 통로의 그리 높지 않은 벽 쪽에 남아있는 사암으로 된 7개의 선정적인 자세의 형상은 작고 단순하기는 하지만 아소카왕 시대의 전형적인 마투라(Mathura) 불상 조각의 형태를 보여준다.[28] 마투라 불상은 전형적인 인도 양식의 불상이라 하겠는데 이러한 불상 양식 등으로 보아 이미 아소카왕 시대에 불교 조각의 틀이 어느 정도 형성되었다고 간주된다.

6. 마우리아 왕조 시대 민간 신앙 조상(彫像)

마우리아 왕조 시대의 미술은 아소카왕 때처럼 통치 기반을 바탕으로 하여 궁정의 직속 예술가들에 의해 페르시아나 그리스풍 등 선진 미술과 융화되면서 보다 수준 높은 조형 예술로 탄생하였다. 인도는 역량이 넘치는 예술가들의 손으로 인도 문화 미술 전체를 좌지우지하기에는 역부족일 만큼 고대로부터 무궁무진한 자원의 보고이자 토착 신앙의 보고이다. 일반인들이 바라보고 기대하는 서민적인 정서에 기반한 조형의 대표적인 것으로는 산스크리트로 남성 단수형을 표현하는 약샤(yaksha), 여성 단수형을 표현하는 약시((yakshi)를 들 수 있다. 이들은 인도의 전통 신화에 등장하는 정령들인데, 산이나 바다 강

28) B. R. Mani, *SARNATH Archaeology, Art & Architecture*, The Director General Archaeological Survey of India, New Delhi, 2012, pp. 16~29.

등 자연과 함께하는 대체적으로 온화한 자연의 정령들로 알려져 있다. 그러나 이러한 영들은 실재한다기보다는 미래를 알 수 없는 인간의 나약함과 절박함이 만든 것으로, 당시 인도의 서민들은 자연과 보이지 않는 그 무엇에 의지하며 정령들이 있다고 믿고 수호신처럼 의지하려고 한 것이다. 약샤의 우두머리는 쿠베라(Kubera)로, 히말라야 신비의 왕국에 거주한다고 전해진다. 인도에서는 고대부터 토속적인 신앙과 근동 등에서 유입된 여러 신앙들이 혼재하며 평민적이면서도 가장 인도적인 민간 신앙적인 종교들이 전개될 수밖에 없었다. 이 조각들은 완전하게 서민적인, 그리고 가장 인도적인 정서를 토대로 제작되었다는 점에서 오히려 미술사적으로 더 큰 관심을 끌었다. 이 조형들은 갠지스강 유역을 중심으로 점차 민간적 성향에서 성장하게 되는데, 주로 인도 남부 드라비다족에서 시작된 것으로, 당시 토착 원주민들의 삶에 실제적으로는 아무 영향이 없지만 정령이 존재한다고 믿었으며, 자신들의 연약함을 인하여 마음속으로 의지하고 믿고자 하였다. 그리고 다산 의식, 종족 번식과 연관하여 생식기 숭배의 단계에까지 이르게 되었다. 따라서 이러한 약샤는 가장 토속적이며 민간적이고 인도적이라 할 수 있다.

특히 마우리아시대의 약샤 조상(彫像)들은 대체로 목조에서 변형된 듯한 이미지가 강하다. 그만큼 아소카왕 시대의 동물 석주에서 볼 수 있는 것과는 다른 투박성과 원시성이 내포되어 있는 것이다. 그러면서도 당당하고 힘찬 체구를 조형화시키려는 의도는 강인함과 용맹스러움을 은연중에 드러내려는 의도를 가지고 있다. 마치 인도 남성들의 경우 턱수염을 기르는 경우가 많은데 그 의도는 남자답고 좀 더 강한 이미지로 보이기 위함과도 같은 것이라 생각된다. 그러기에

이 약샤상은 대개 꼿꼿한 자세로 직
립한 경우가 많으며 마치 그리스의
조상들처럼 팔이나 어깨가 없는 경
우가 많다. 심지어는 얼굴이 파괴되
어 없는 경우도 적지 않다. 이처럼 약
샤의 대표적인 조상으로는 마투라
(Mathura) 인근의 파르캄(Parkham)
이나 산치(Shanchi) 북방의 베스나
갈(Besnagal)에서 출토된 약샤여상
(女像) 등이 가장 오래된 것이라 할
수 있다. 특히 마투라(Mathura) 인근
의 파르캄(Parkham)에서 출토된 추
나르 지역의 사석으로 조각된 〈파르

파르캄약샤(Parkham Yaksha), 2.64m,
BC 2세기, 사석, 마투라 박물관

캄약샤(Parkham Yaksha)〉는 대략 BC 2세기 것으로 추정되는데, 발
견 당시 제작 시대에 대한 혼선 등으로 상당한 논란을 빚었다.[29] 그런
데 이 상에는 BC 3세기 아소카왕 비문에도 쓰였던 마우리아시대 브
라미(Brahmi) 문자로 몇 줄의 명문이 새겨져 있어 학자들로부터 주목
받았다. 인도 고대 명문 연구의 권위자인 뤼더스(H. Lüders)의 해독
에 따르면, "성인(聖人; bhagavan)의 상이 마니바드라 집단에 속한 여
덟 형제에 의해 봉헌되다. 쿠니카의 제자 고미트라카가 만들다."라
고 기록되어 있다.[30] 이 파르캄 약샤는 베스나갈의 약샤처럼 상의는 벗

29) Kashinath Tamot and IanAlsop, 'A Kushan-period Sculpture', Asian Arts, 1996, July, 10

30) *Mathura Inscriptions*, Göttingen, 1961. 111-79(Benjamin Rowland, *The Art and Architecture of
India, Buddhist, hindu and Jain*,(인도미술사, 이주형역, 1996, p.298. 重引)

고 있는 형태로 투박한 육감의 조형으로 이루어져 있다. 특히 이 약샤상은 다른 것들보다 그 크기나 규모가 큰 편인데, 이런 면 역시 그 중요

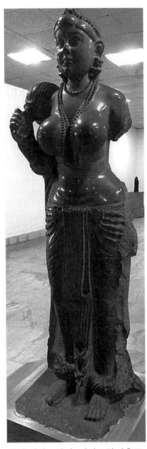

약시 디다르간지, 디다르간지출토, 162cm, 1세기 초, 파트나박물관

성과 관련이 있을 가능성이 높다. 여성 약시 인도 여성의 가장 이상적인 아름다움을 드러내고자 하여 주목된다. 그 대표적인 약시상으로는 파트나 인근 디다르간지(Didarganj)에서 출토된 디다르간지 약시를 꼽을 수 있다. 이 약시의 제작 연도는 학자의 견해에 따라서는 BC 3세기경까지 올라가기도 하는데, 대략 BC 1세기경 것으로 추정되고 있다. 이 작품을 통하여 볼 때 BC 3세기 제작이라 보기에는 그 조형 수법이 너무나 기교적일뿐더러 표현과 돌을 다루는 기술적인 부분에서 BC 3세기경 것과는 기술적으로 차이가 난다고 여겨진다. 필자의 생각으로는 BC 1세기보다 더 후인 AD 1~2세기의 작품일 가능성도 배제할 수 없다. 특히 이러한 작품들은 시간이 올라갈수록 그리스나 로마적인 대리석 표현과는 거리가 먼 목조적인 느낌의 조형력을 선보이고 있다. 특히 자연주의적인 소박함과 투박함 그리고 질박함이 함께 공존하며 조형적 테크네(Techne)는 아직은 크게 높지 않은 성향을 지닌다. 또한 세부 조각 역시 평면 부조 같은 성향을 지닌다. 이런 면에서 볼 때 약시상은 전체적으로 상당

히 입체적이며 옷감의 주름까지 완벽하게 입체감을 주고 있다. 특히
얼굴의 표정은 완벽하게도 사실적이며 얼굴의 근육 또한 그 표현력이
매우 뛰어나 마치 로마의 조형을 보는 듯하다.

제3장

숭가 왕조 시대

1. 불교미술의 시작

불교를 정책적으로 비호했던 마우리아 왕조는 인도 전역을 통일했
던 아소카왕이 죽고 난 후 급격하게 쇠락의 길로 들어서게 되었다.
BC 184년경 제10대 왕이었던 브리하드라타(Brihadratha)는 자신의 부
하이자 총사령관이었던 푸시아미트라 숭가(Pushyamitra shunga)로부
터 군 열병식 자리에서 시해(弑害)되었다. 곧바로 마우리아시대의 정
통성은 단절되었고, BC 185년에 숭가 제국이 탄생되었다. 이로 인하
여 인도 북부는 숭가로, 데칸고원 지역은 BC 3세기경 시무카왕에 의
해 건국된 안드라(Andhra) 왕조라 부르는 사타바하나로, 칼링가 지역
은 체디 왕국으로, 북서부 지역은 그리스 침략자들로 분할되었다. 마
우리아 왕조를 무너뜨린 푸시아미트라는 브라만교도였기 때문에 마
우리아 왕조 때처럼 황실의 지원을 많이 받지는 못하였다. 이런 연유
등으로 그가 불교도를 박해했다는 설이 제기되기는 했으나 푸시아미
트라가 통치하는 동안에도 불교는 여러 지역에서 활발하게 번성하였

다.[31] 어쨌든 푸시아미트라가 권력을 잡으면서 아소카왕 시대 이전에 금지가 되었던 힌두교의 전통과 사상이 다시 부활하게 되었다. 그럼에도 특히 불교미술은 슝가시대에도 마우리아시대 못지않게 어느 정도의 발전을 이루게 되었다.[32] 그러나 비디샤 지방을 중심으로 왕국을 건립했던 슝가 왕조는 주변으로부터 정통성을 인정받지 못하였고, 강력한 적들의 지속적인 침공으로 나라가 오랫동안 지속되기 힘든 상황으로 전개되었다.

결국 푸시아미트라마저 죽은 뒤 어렵게 그 명맥을 이어가던 슝가 왕조는 약 1세기 정도 지나서 데바부티(Devabhuti)가 그의 신하인 칸바(Kanva) 가문의 브라만 대신 바수데바(Vasudeva)에게 시해된 이후 종말을 맞게 되었고, BC 75년경에는 칸바 왕조로 지속되었다. 시작부터 전반적으로 불안정한 권력을 유지하였던 칸바 왕조는 겨우 북인도의 중심부만을 지켜나가는 소왕국이 되고 말았다. 그 외 지역은 슝가 왕조의 잔존 세력과 그 밖의 많은 소국들이 제각기 세력을 확보한 채 끊임없이 칸바 왕조 영역을 침공할 기회를 엿보고 있었다. 결국 칸바 왕조도 슝가 왕조와 마찬가지로 BC 28년에 데칸 지역에 있던 사타바하나 왕국에 의해 멸망하고 말았다.

슝가 왕국의 대표적인 미술로는 바르후트(Bharhut)의 스투파를 들

31) 푸시아미트라의 통치에 관한 통설은 후세에 만들어졌다. 통설에 의하면 그는 파탈리푸트라 등 여러 도시와 아요디아, 비디샤, 잘란다라, 샤칼라에 이르기까지 영토를 확장한 듯하다. 그는 왕실의 인척들이 여러 지방을 통치하는 마우리아식 통치체제를 그대로 존속시켰으며, 영토 안에 여러 핵심적인 왕국들을 건설하는 방식으로 왕권을 분산시켰다.

32) 그러나 이 부분에 대해서는 학자들 간에 견해가 갈린다. 혹자는, 슝가 왕조는 마우리아 왕조의 왕들이 믿었던 불교 대신 정통 브라만교와 힘을 합하여 불교를 박해했다고 주장한다. 그 근거는 슝가 왕조의 창시자인 푸시아미트라 자신이 브라만 계급이었고 그가 마우리아 왕조의 왕권을 무력으로 탈취했다는 데 있다고 한다. 또 혹자는 슝가의 초기 왕들이 불교를 박해했지만 시간이 지나면서 슝가 왕들의 후원을 받아 불교가 번성했다고 한다..

수 있다. 이 바르후트는 중인도 아라바흐드의 서남부쪽 193km 지점에 위치하고 있다. 바르후트에 관해서는 다음 장에서 좀 더 본격적으로 언급하기로 하겠다. 발견 당시 많은 불탑들이 파괴되었던 점 등으로 보아 현재 밝혀지지 않은 상황들이 있었으리라 짐작된다. 숭가시대에서 펼쳐진 미술은 일단 마우리아시대 때보다 더 인간적이고 토속적이라 할 수 있다. 이는 비록 100여 년 남짓한 그리 길지 않은 숭가 제국이었지만 왕실의 지원을 전격적으로 받아 펼쳐진 마우리아 미술보다는 상대적으로 훨씬 더 인도적이면서도 서민적인 예술을 펼칠 수가 있었다. 여기에 평민들로부터 자연스럽게 야기된 상공의 흥기는 서민들이 자발적으로 보다 인도적인 전통문화예술을 구현시킬 수 있는 발판을 마련하게 된 것이다. 여기에 중인도와 남인도 지역에는 BC 3세기 말 시무카왕에 의해 건립된 안드라라고 불리는 사타바하나 왕조가 데칸을 중심으로 형성되어, 동쪽으로는 키스트나(Kistna)에서 데칸 고원 북서부 나식(Nasik)에 이르는 광활한 영토를 통솔하면서 독자적 · 종교적 · 문화적인 정체성을 유지하며 인도의 허리 부분이라 할 수 있는 지역을 관할하였다. 이처럼 인도 중남부 지역에는 제압하기 어려운 강력하고도 호전적인 국가들이 대립하면서 숭가 제국을 괴롭혀왔다.

2. 바르후트(Bharhut)의 스투파(Stupa)

숭가 왕조의 최대 유적 가운데 하나로 바르후트(Bharhut)의 스투파(Stupa)를 들 수 있다. 이 유적은 영국의 알렉산더 커닝햄(Alexander Cunningham)에 의해 처음 알려지게 되었다. 이때 당시 스투파의 윗부

분인 복발(覆鉢; 탑의 노반 위에
바리때를 엎어 놓은 것처럼 된 부
분)은 물론이고 불탑 자체는 이
미 거의 망실되어 있었으며, 단
지 이를 보호해주기 위해 설치
된 돌담으로 된 난간(欄楯)의
일부와 일부 망실된 동쪽 문과
기둥 등이 일부 잔존하고 있었
다. 이 유적은 이듬해 본격적으
로 발굴되기 시작하였고 대부
분이 구운 벽돌로 구성되었음
을 파악하게 되었다. 거의 훼

바르후트 스투파의 울타리와 문, 3, 홍사석, BC 2세기,
바르후트, 캘커타 인도박물관

손된 상태였지만 첫 발견자인 영국의 고고학자 커닝햄은 이 유적지를
이듬해부터 그의 발굴 조사단과 함께 면밀하게 조사하기 시작하였다.

이 스투파는 조사에 의하면 불탑의 높이가 약 22m로 추정되었다.
이를 둘러싼 난간은 그 높이가 2.7m이고, 동서남북 네 곳의 탑문이
있었던 것으로 파악되었다. 기단의 직경은 대략 21m 정도로 전장은
약 85m에 이른 것으로 추정되었다. 제작 연도가 오래되어 규모나 형
식도 고전적인 형태로 파악되었다. 문주에 인접하는 우주(隅柱)는 예
로부터 민중들에게 사랑받아 왔던 약샤와 약샤녀 그리고 용 등의 상
이 조각되어 스투파 입구를 지키는 의미를 담고 있다. 여기에서 발견
된 조각 유물 중에는 아소카왕 때와 유사한 수소가 조각된 파편도 출
토되었다. 또한 아소카시대 주두에서 볼 수 있는 것과 유사한 주두의
종형에 복련 형태의 연꽃잎들이 조각되어 있었고, 주두를 각자 갖는

팔각주에 정판(頂板)이 있었으며, 여기에는 웅크린 모습의 사자 형상이 새겨져 있었다. 이들은 모두 목조 형식의 사암석으로 만들어진 것으로 당시의 흙 속에서 발굴되었다. 아마도 이 속에는 사자 수소 외에도 코끼리나 말상들이 만들어졌을 것으로 추정된다. 이는 아소카왕 시대에 흔히 제작되던 하나의 방법들이었다.

이들이 고대처럼 목조 기법을 사용한 데는 어쩌면 종교적인 영향도 적지 않았을 것이다. 초기에는 불교보다는 브라만적이면서도 서민적인 정체성을 지닌 인도 토착민에게서 비롯된 다분히 자연적인 이미지가 더욱 적절하게 활용되었기 때문이다. 원래 스투파는 인도 언어로 '가장 높은 자가 돌아가서 계신 곳'이라는 의미이다. 이 스투파는 원래 그리 크지 않은 봉토실 무덤 형태로 진흙과 벽돌로 만들어졌다. 이 스투파를 가장 잘 활용한 왕은 바로 아소카왕이라 할 수 있다. 그는 광활한 대륙인 인도를 최초로 통일하여 대 제국을 건설하였지만 사상적인 통일이 더욱 중요한 부분이었다. 그가 사상적 대 통합을 위해 선택한 종교가 바로 불교로, 전 지역을 하나로 흡수하는 데 가장 중요한 역할을 할 수 있었던 것이 스투파였는지도 모른다. 아소카 이전에 세워진 스투파는 지금까지 발견된 경우가 없기에 더욱 이러한 말이 힘을 가질 수밖에 없다고 생각한다. 사상적인 대 통합은 광활한 인도를 하나로 묶는 데 반드시 필요하였고, 그 일환으로 스투파의 숭배가 시작되었던 것이다. 마치 자신의 영을 바로 세우기 위해 기다란 사자 석주상을 각 지역마다 세웠듯이 주요 도시 안에 스투파를 건립하고 불교를 믿도록 하여 정신적 통일을 이루는 계기를 만들어주었다.

시간이 지날수록 슝가시대에 제작된 바르후트(Bharhut)의 스투파에 대한 관심은 더욱 커지고 있다. 왜냐하면 이 스투파를 통하여 이 무렵

인도인들의 종교적인 삶, 정치적·경제적·문화적 환경 등을 짐작해 볼 수 있기 때문이다. 오늘날 이 스투파는 울타리와 문의 일부만 남아서 캘커타의 인도박물관과 유럽과 미국 등의 박물관에 옮겨져 소개되고 있다.[33] 더욱이 이 초기에 제작된 스투파는 인도 문화와 정신적 맥락을 형성하는 중요한 역할을 한다. 광활한 영토를 하나로 통일시켜서 고대 인도의 정서를 당시까지 연결시키고, 4개의 문으로 이루어진 스투파의 의미를 통해 당시 서민들은 마치 과거 태양신을 향해 경배했듯이 석가모니의 열반을 기리며 그의 가르침을 마음에 새기는 시간을 가졌을 것이다. 그래서 당시 이들은 이러한 마음으로 정치·종교적으로 하나가 되고자 하였다. 따라서 비록 잔존하는 유적들이 완전하지 못하지만 이들을 통해서 당시의 사회적 분위기를 읽어볼 수 있을 것이다. 그러기에 바르후트의 스투파는 슝가시대는 물론이고 그 전후사를 살피는 데 있어 반드시 필요한 유적이다. 우선 이 스투파를 통해 궁정의 문화와 정서가 서민의 정서와 조화를 이루는 계기를 마련할 수 있었다. 좀 더 구체적으로 말하자면, 바르후트의 스투파의 조각 양식은 서역 등 외부에서 유입된 인도 전통적 양식 문화와는 관계가 없는 미술과 더 나아가 인도 서북부의 조형으로 대표될 수 있는 궁정 미술과 인도 토착민의 비불교적인 미술 등이 조화를 이룰 수 있는 계기가 되었던 것으로 생각된다.

이러한 면은 발굴 당시 잔존하였던 울타리와 동문의 양식에서 더욱 명료하게 나타남을 알 수 있다. 동문의 양 옆에 있는 주두 기둥은 네 개의 팔각주를 하나로 묶어 큰 주두를 이루는 형태로 되어 있으며, 이

33) Benjamin Rowland, *The Art and Architecture of India, Buddhist, hindu and Jain,*(인도미술사, 이주형역), 예경, 1996, p. 69.

네 개의 팔각주를 모으는 머리 정판 부분에는 아소카왕 때의 건축 양식에서 볼 수 있는 아래로 내리 펼쳐지는 연꽃잎이 종형(鐘形)으로 되어 있고, 그 위에 두 마리의 사자가 웅크리고 있는 모양은 이전에 서방으로부터 유입되어 마우리아 양식을 이룬 조형과 일맥상통하는 면이 있다고 생각된다. 만약 이 스투파가 훼손되지 않고 온전한 모습으로 남아있다면 필자의 생각으로는 아마 나머지 세 개의 문에 코끼리나 수소 그리고 말 등을 조각한 성스러운 동물들이 있었을 듯하다. 이러한 심증이 더욱 확고해지는 이유는 발굴 과정에서 흙 속에 묻혀있었던 또 다른 문주에 새겨진 수소상 때문이다. 그런데 흥미로운 점은 이 주두 위에 오른 횡량(橫梁)에는 각종 문양과 변형된 듯한 연꽃 문양들이 펼쳐져 있는 것이다. 이들 연꽃 문양의 중심에는 약샤와 약샤녀 그리고 수신(樹神) 등이 부조 형태로 조각되어 있는데, 이러한 모양들은 마우리아 왕조에서 불교를 본격적으로 활성화시키기 이전부터 토속적인 미술 양식으로서 자생하여 왔던 것이다. 더 나아가 조각된 우주(隅柱)의 사람상은 비불교적인 형상이면서도 제작 방법이 아소카시대의 조형 방법과 유사하다. 이런 점으로 볼 때 바르후트의 스투파는 페르시아 등의 영향을 받아 조형적으로 승화된 아소카시대의 미술 양식에 불교적인 요소들이 가미되어 더욱 세련미를 더하는 가운데 인도 본래의 약샤와 같은 전통적인 형상성이 더하여져서 독특한 조형성을 갖춘 형태라고 생각된다.

바르후트(Bharhut)의 스투파는 사암을 재료로 하여 만든 울타리에 연꽃과 약샤의 모습들이 부조 형태로 묘사되어 있고 울타리를 마감하는 위쪽 테두리에는 코끼리, 말 등이 부조형태로 새겨져 울타리 전체에 장식과 멋을 더하면서 안정감을 주고 있다. 또한 그 연결고리를 마

치 목조에 장부를 끼워 넣는 형식으로 마감하여 깔끔함과 고급스러움을 더하였다. 이처럼 슝가시대에는 인도의 일반인 층에서 전통적으로 이어오던 미술 양식을 자연스럽게 근동의 선진 조형 양식과 융화시켜 당시로서는 참신한 인도 조형 양식의 기틀을 마련하였다고 생각된다. 물론 이와 관련해서는 페르시아 등으로부터 직접 유입된 조형들이 점점 인도화되었고, 서역풍의 사실적인 수법들도 인도에 유입되어 좀 더 인도화되었다는 점도 환기해야 할 것이다. 그런데 시간이 지나면서 오히려 인도 미술에서 볼 수 없는 서역풍의 사실성이라든가 제한성이 큰 윤곽의 선명성 등이 아소카시대부터 이 무렵의 조상들에 이르기까지 나타나고 있다. 이러한 성향은 이 바르후트(Bharhut)의 스투파에서도 예외가 아닌 듯하다. 예를 들어 바르후트의 스투파의 울타리나 기둥 등에 만들어진 여러 고사나 기록 등은 지극히 인도적이면서도 인도 외의 지역에서 영향을 받은 조형들로 이루어져 있다.

3. 인도화와 서민화

바르후트(Bharhut)의 스투파의 기둥이나 울타리 등에는 인도 재래 문자인 브라미(Brahmi) 문자로 기록된 다수의 명문(銘文)들이 조각되어 있다. 명문으로 볼 때 울타리 쪽에는 대략 32개 정도의 본생도 고사와 16개 정도의 불전도 고사가 기록되었는데, 이것은 대략 BC 2세기경에 제작된 것으로 현재 캘커타 인도박물관 등에 소장되어 있다. 한편 동문에는 페르시아 계통의 카로시티 문자 4자가 새겨져 있음도 주목할 일이다. 그 많은 브라미 문자 가운데 카로시티 문자가 있음은 바르후트의 스투파의 대 공사에 서북 인도 출신의 건축가와 예술인들

그리고 페르시아계 조각가들이 함께한 것 아닌가 하는 추정을 가능하게 한다. 왜냐하면 당시 알렉산더대왕의 페르시아 정복으로 페르시아의 뛰어난 조각가와 예술가들이 인도로 피난하였기 때문이다. 이때 카로시티 문자가 전해졌을 것이며, 그 영향을 아소카왕의 석주 등에서 살펴볼 수 있다.

또한 동문 좌주 내측에는 봉헌한 자들의 이름이 새겨져 있는데 이에 의거한다면, 이 탑문은 슝가 왕조 시대 지방 호족으로 추정되는 가르기프트르 비샤데바의 손자인 파시푸트라 드하나브흐티란 인물이 봉헌한 것이다. 지금 잔존하지는 않지만 아마도 또 다른 탑문은 또 다른 지방 호족들이 봉헌했을 가능성도 배제할 수는 없을 것이다. 봉헌자가 누구이든지 간에 여러 사람들이 힘을 합하여 건립한 대단한 규모의 스투파임은 분명하다. 이처럼 바르후트의 스투파는 규모가 대단하고 지니고 있는 미술적 가치도 매우 높다. 특히 이 스투파를 통하여 인도의 전통문화와 조형미가 그 이전 시대에 비해 더욱 활발하게 전개되었을 가능성이 높다.

이처럼 바르후트(Bharhut)의 스투파의 각 기둥과 횡량(橫梁) 등에서 토속적인 전통미와 조형미를 어느 정도 찾아볼 수 있다. 단단한 석조적인 조각을 피하고 좀 더 부드러운 목조 형식의 형태미를 살려 더욱 인도적인 정중동의 이미지를 드러내는 데 성공하였다. 이처럼 담과 기둥 등에 보이는 부드럽고 유연한 곡선은 엄격한 평면을 보다 여유 있게 처리할 수 있도록 하였다. 인도 전통 조형에서 나타나는 것과 같은 조금은 과장된 형태 등을 아주 유연하면서도 곡선이 흐르는 조형으로 표현하여 보다 인간적이며 약동적인 형상을 만든 것이다.

4. 무불상(無佛像) 시대

바르후트(Bharhut)의 스투파에서 특히 주목할 만한 것 가운데 하나는 부조로 만들어진 본생도와 불전도이다. 본생도는 본생경을 기초로 하였는데 그 내용은 주로 고타마 붓다의 전생(前生)의 이야기를 다룬 것이다. 전생의 이야기는 고타마 붓다가 석가족(釋迦族)의 왕자로 태어나기 이전에 보살로 생을 거듭하는 것을 말한다. 말하자면 왕, 대신, 장사꾼, 훈장, 장자(長子), 평민, 귀족, 평민, 화공, 도둑 혹은 코끼리, 사슴, 말, 원숭이, 사자, 공작, 물고기 등의 동물로서 다양한 생을 누리며 갖가지 선행 공덕(善行功德)을 행한 이야기 547종을 모았고, BC 3세기경부터는 당시의 민간 설화를 모아 여기에 불교적 성향을 더하였는데, 이를 바탕으로 하여 만든 그림을 본생도라 할 수 있다. 이런 부류를 바르후트에서는 부조 형태의 조각으로 표현했는데 그 내용에는 주지하다시피 본생과 불전에 관한 것이 있다. 특히 봉헌 자들이나 조각가들, 평민들은 인도의 고전이나 우화 등을 그림이나 조각으로 담아내는 것을 좋아하였다. 여기에 등장하는 코끼리, 사슴, 말, 원숭이, 사자, 공작 등은 모두가 인도인들처럼 순수하고 온순하다고 여겼다. 이런 배경을 토대로 전개된 것이 인도 전통 예술이자 종교적 · 문화적 특성인 것이다.

마찬가지로 바르후트(Bharhut)에서도 이런 배경 아래 본생도와 불전도가 부조 형태로 만들어지게 되었다. 특히 본생도는 민간 전통 예술의 성향을 지니고 있는데 이러한 점이 더욱 흥미를 끈다. 따라서 기법적인 측면에서도 딱딱한 석조 대리석을 깎거나 새기는 것 같은 느낌 보다는 부드러운 목조 분위기의 형태나 선묘 등이 더 선호되었다.

이것은 비단 바르후트 스투파만의 정서라기보다는 범인도적인 분위기와 감정이라 생각된다. 그래서인지 바르후트의 일련의 부조들은 그 내용을 다루는 데 있어서 마치 만화의 컷과 컷이 연결되듯이 연속적으로 내용을 진행시키는 해설식의 묘법으로 구성되어 있다.[34] 이러한 본생도는 시대가 흘러가면서 점차적으로 그 수가 적어지며 불전도는 점차적으로 그 수가 많아지게 된다. 바르후트에서는 본생도를 내용으로 다룬 조각이 더 많은데 대략 32점 정도이다.

반면에 불전도의 경우는 약 16점 정도가 존재하는데 그 표현은 뒤에 조성되는 스투바들에 비해 조금은 투박하고 정적이다. 그 내용들을 보면, 어떤 경우는 순서에 적합하게 전개시켜 나간 경우도 있고,

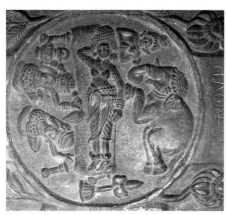

마야부인의 태몽, 홍사석, 지경 54cm, BC 2세기, 콜카타인도박물관

또 어떤 경우는 한 화면 안에 모든 것을 드러내고자 하는 것처럼 복잡하게 묘사한 경우도 있다. 아무래도 필자가 보기에는 운몽수태(運夢受胎)를 담은 조각처럼 하나의 주요 내용을 한 장면으로 표현한 것이 비교적 안정적으로 보이기는 하지만, 어떤 경우는 한 화면 안에 조금은 무질서하게 여러 장면을 집어넣은 것이 이 시

34) 해설식 묘법(기법)이란 한 장의 화면 안에서 한 테마의 고사를 각각 다른 장면과 시간으로 설정해서 연속적으로 전개하는 형태를 말한다. 마치 만화에서 한 페이지에 각기 다른 시간과 장소가 전개되는 것과 유사하다.

대의 성향이라 할 수 있다. 운몽수태를 제재로 하여 표현한 형상은 북동부 울타리의 원형에 보조로 표현된 형상인데, 그 내용은 붓다가 천상에서의 생활을 마감하고 이 세상에 내려온다는 것을 예몽(豫夢)한 꿈으로, 정반왕의 비 마야부인이 꿈을 꾸고 있는 가운데 태내에 머무르게 된 내용을 다루고 있다. 이것은 하나의 설화와도 같은 내용이라 할 수 있는데 인간이 해탈을 하였다는 것은 세상의 그 무엇인가를 깨달았다는 것이지만 신이 아니기에 인간으로서의 한계를 지닐 수밖에 없다. 아소카왕은 거대한 인도 대륙을 통일하고 인도인의 정신적인 교감과 집약을 가질 수 있는 구심점이 필요하다는 것을 절감하여 고민한 끝에 붓다의 고행을 비약하고 클로즈업 시켜가며 거대한 스투파 등을 건설하였고, 이로써 사람들을 고무시켰다고 여겨진다. 이 조상에서 중앙의 침대에 누워있는 여인은 마야부인으로서 원형의 형상에 '세존(世尊)의 강하(降下)'라는 명문이 새겨져 있어 흥미를 끈다. 이는 '세상에 존귀한 분이 내려왔다.'라는 의미인데 객관적인 설득력과 구체적 입증은 어려운 부분이라 할 수 있다.

어쨌든 바르후트(Bharhut)의 본생도와 불전도는 불교와 인도의 민간 우화가 조화를 이루며 불교를 홍보하기에는 더없이 좋은 조형들임이 분명하다. 당시에는 많은 사람들이 글을 잘 읽어내지 못하는 상황이었기에 이러한 형상성을 지니는 내용은 매우 전달력이 좋았던 것이다. 이러한 효과를 더욱 극대화시키기 위해 한 틀 속에 여러 장면을 집어넣는 경우도 있었다. 그 대표적인 예가 바로 루루록(鹿) 본생도일 것이다. 이 형상은 전술한 바와 같이 연속되는 새로운 장면으로 이루어진 해설식의 묘법으로 이루어져 있다. 이해를 돕기 위하여 먼저 그 형상 안의 내용을 이야기하자면 다음과 같다. 옛날에 어느 부잣집 상

인의 아들이 있었는데 한순간에 집안의 재산을 모두 탕진하였으며, 자살을 결심하고 갠지스강으로 가서 강물에 자신의 몸을 던졌다. 그런데 때마침 숲속을 거닐던, 부처의 전생 화신 중 하나로 일컬어지는 금색의 아름다운 루루록(鹿)이 이를 발견하고 급류의 위험도 감수한 채 물속에 뛰어들어 이 상인의 아들을 구했다. 루루록은 자신이 그곳에 살고 있다는 걸 절대 말하지 말라고 부탁했다. 한편 왕비인 카마는 꿈속에서 인간의 말을 하는 황금 사슴을 보고는 브라마닷타 왕에게 꿈 이야기를 하면서 그 황금 사슴을 구해오지 않

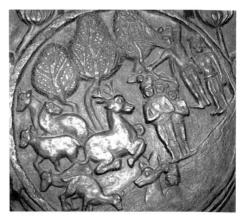

루루본생, 홍사석, 너비 54cm, BC 2세기,
콜카타 인도박물관

으면 죽어버리겠다고 했다. 왕은 온 도시를 샅샅이 뒤지라고 했고 황금 사슴에 코끼리와 금화를 포상금으로 걸었다. 상인의 아들은 그 소식을 듣고는 배은망덕하여 상금을 타기 위해 루루록에 관하여 제보하였고 왕은 루루록을 잡게 되었다. 위급한 루루록은 왕에게 전후 사정을 말하였고 왕은 그 의로운 행동에 감동하여 사슴 사냥을 금지하는 법령을 공포하게 되었다는 내용이다.

이러한 내용은 오늘날의 시각에서 보면 설화 내지는 동화에 나오는 이야기라 할만하다. 그러나 당시 인도는 문맹률이 높았기에 이러한 부조 조형을 활용하여 사람들의 마음을 더욱 순수한 쪽으로 불교 쪽으로 교화시키려는 의도가 있었다. 한편으로는 당시 넓은 대륙의 분

열을 막는 수단으로 활용한 면도 간과할 수는 없을 것이다. 어쨌든 이러한 내용을 담은 부조의, 화면의 중앙 아래쪽으로는 사슴이 물에 빠진 상인의 아들을 등에 태우고 뭍 쪽으로 구해 나오는 장면을 묘사하였다. 오른쪽은 상인의 아들이 루루사슴이 있는 장소를 가르쳐주는 모습을 묘사한 장면이고, 그 바로 옆은 루루사슴을 쏘려는 남성의 모습을 묘사한 것이다. 중앙에서는 무릎을 꿇고 설법을 하는 사슴의 모습을 볼 수 있다. 사슴의 우측 바로 옆에서는 설법하고 있는 사슴을 보며 합장하고 있는 왕과 신하들의 모습을 볼 수 있다. 이처럼 과거 불교 국가에서는 간혹 사슴이 설법하는 모습이 벽화에 묘사되기도 했는데, 그 상황들을 이야기 식으로 연속적으로 설명해 나가는 해설식의 묘법을 주로 사용했다. 한 화면에 세 가지 내용을 담아 시간이 지나면서 화두가 바뀌는 것인데 이것은 불교의 포교와 깊은 관계가 있다. 중국에서도 인도에서 불교가 유입된 이후 장권(長卷) 형태로 된 해설식 묘법 혹은 해설식 기법이라고 할 수 있는 그림들이 그려지게 되었다. 이러한 그림은 특히 란순주(欄楯柱)의 원형 도면 속에서 많이 발견된다. 이런 유형의 부조들은 산치(Sanchi) 조각에서 많이 발견되었는데 역시 포교와 국가의 화합을 위한 목적으로 만들어졌다.

흥미로운 점은 바르후트의 불전 부조 역시 본생 부조와 거의 똑같은 구도로 만들어졌고, 부처를 표현하는 방법이 매우 조심스럽다는 것이다. 부처를 신격화하려는 의도임을 짐작할 수 있다. 이 무렵 인도에서는 부처를 직접 그리기보다는 보리수, 발자국, 일산 등 상징적으로 묘사하거나 혹은 다른 동물로 비화시켜서 나타내는 경우가 많았다. 이것은 고대 불교가 우상 숭배를 지향하지 않았고 부처는 이미 열반에서 윤회를 하였기에 상징적으로 표현해야 한다고 믿었기 때문일

것이다. 여기에는 부처가 사람이고 아무리 신격화시켜도 사람이라는 것은 변할 수 없기에 시간을 두고 이미지화시켜 보려는 의도도 있었을 것이다.

고대 불교의 고민은 자신들이 신으로 모셔야 할 부처가 사람이었다는 데 있었을 것이다. 왜냐하면 '우주를 창조했다고 말하며, 나 외에는 다른 신이 없다'라고 하는 하나님과 달리, 부처는 인간이었으며 고행을 하다가 열반하였다고 불교 자체 내에서도 공시되었기에 더욱 그러했을 것이다. 이런 연유 등으로 불교에서는 불전도에 있어 주존인 석가의 모습을 인간적인 모습으로 묘사되는 것 자체가 큰 부담이었다. 석가의 모습에서 인간적인 냄새가 드러나지 않도록 많은 고민과 노력을 하면서 인도인의 마음을 하나로 묶는 결코 쉽지만은 않은 작업들이 오랜 세월 동안 진행되어 온 것이다. 석가의 모습과 형상을 드러내지 않고도 사람들로 하여금 별 거부반응 없이 석가의 이지를 보도록 하는 것은 결코 쉬운 일이 아니었을 것이다. 더군다나 석가 자체가 신이 아닌 인간이었기 때문에 사람들이 부처를 믿게 할 만한 기적이 일어날 가능성도 전혀 없는 상황이었을 것이다.

그래서 이들은 고민 끝에 주변에 불교와 관련된 혹은 토속 신앙과 관련된 형상들을 해설식 묘법으로 표현하며, 한편으로는 불존의 존재를 암시하는 형태로 여러 조형을 만들기 시작하였다. 인간적인 형태가 아닌 석존의 모습을 후세에 볼 수 있는 방법들을 착안하게 되었는데 그 하나의 방법은 석존의 모습이 위치하게 될 자리를 아무 것으로도 채우지 않고 석존의 이미지를 강하게 사람들에게 부각시키는 것이었다. 따라서 섬길 수 있는 구체적인 예배의 상은 있을 수가 없었다. 단지 상징적이며 이미지적인 무형상의 형상만이 존재할 수밖에 없었

다. 석가의 존재에 대해서는 이
야기식이라든가 혹은 사적 등
을 토대로 만든 형상 속에서도
찾아볼 수가 없었다. 이것은 불
교가 하나의 구심점을 갖는 종
교의 형태로 발전하면서 생겨
나게 된 허점이라 할 수밖에 없
다. 물론 전생의 석가의 모습을
묘사하는 경우는 있었는데, 이

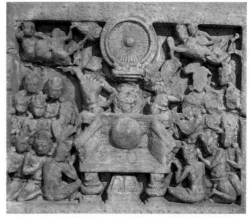

법의바퀴, AD 1세기, 95x118x19cm, 뉴델리국립박물관

러한 전생의 모습들이 불교를
종교화하는 데 큰 역할을 하였다.

　의미적 상징성을 가지고 석가를 표현하는 경우는 대체적으로 보리
수라든가 연꽃, 법륜, 족적, 불탑 등이다. 굽타 왕조에 들어서서야 제
대로 된 석가의 모습의 형상들이 다양하게 제작됨을 볼 수 있는데, 이
무렵은 아직 정서적으로 형상화하기가 힘든 시기였다.[35] 따라서 순수
한 예배상으로서의 석가상은 만들기가 쉽지 않은 상황이었으며, 앞에
서 살펴본 것처럼 석가의 일생과 설법에 대해서는, 여러 사적과 자료
들을 이야기 내지는 해설식으로 전개시킨 불교 관련 도해들에서도 표
현되지 않았다. 이처럼 형상화된 불상이 존재하지 않았을 때는 상징
적인 형태로 불타를 표현하는 게 대부분이었는데, 그 대표적인 것 가
운데 하나로 연화에 대한 이야기를 들 수 있을 것이다. 이 이야기는
석가가 일곱 발을 걸었을 때 그 족적에 연화가 피었다는 전설로, 구체

35) B. R. Mani, *SARNATH*, The Director General Archaeological Survey of India. New Delhi.
　　2012, p.64.

적인 증거는 없지만 인간들에게는 양심과 종교를 찾고자 하는 마음이 있기에 종교심이 강한 사람들 같으면 혹은 무조건적으로 믿는 사람인 경우는 믿음을 가질 수도 있을 것이다. 그래서 석가의 발에 연꽃이 새겨져 있는 것을 볼 수 있는데 이 역시 석가의 형상을 구체적으로 드러내기보다는 상징적으로 드러낸 경우라 할 수 있다. 또한 보리수는 석가가 보리수나무 아래서 정각하고 도를 깨달았음을 나타내는데 이 역시 상징성이 강하다. 가끔 볼 수 있는 법륜 역시 석가를 상징하는 훌륭한 상징물일 것이다. 비록 석가의 설법이 모든 것을 복종하게 하였다는 설화 같은 허구성이 높은 이야기일지라도 당시 문맹률이 높고 순수하며 종교심이 많은 인도의 서민들이 믿는 데는 큰 어려움이 없었을 것이다.

제4장

전기 안드라(Andhra; 사타바하나(Satavahana)) 시대

아소카왕 사후에 마우리아 왕조는 붕괴되고 안드라 왕조와 쿠샨 왕조 같은 소국들이 나타났다. 전기 안드라 왕조는 남인도의 고다바리 강(Godavari River)과 기스트나 강(Kistna River)을 끼고 데칸 지역에서 궐기하듯 일어났다. 이전에는 마우리아 왕조의 아소카의 세력이 너무도 강대하여 조공을 바치며 평화로운 사회를 이루고 있었으나 아소카왕이 사망한 후 얼마 되지 않아 독자적인 세력을 구축하기 시작하였다. 이후 남인도의 커다란 세력으로 성장한 이들은 BC 28년~AD 7년 무렵에는 숭가 왕조를 멸망시킨 마가다국의 칸바(Kanva) 왕조를 정복하게 되었다. 안드라 왕조는 이후 더욱 큰 세력으로 성장하여 서인도의 마하라슈트라(Maharashtra)와 중인도에 이르기까지 영토를 확장하였다. 전기 안드라 왕조(BC 1세기~AD 125년) 시대는 AD 2세기 전반에 가장 강력한 나라를 구축할 수 있었다. 1세기 후인 3세기 전반에 안드라는 점점 그 세력이 약화되기 시작하여 멸망의 길로 가게 되었다.

1. 중인도 산치(Sanchi) 미술

안드라시대의 걸작 산치 대탑의 제작은 인도의 미술을 완벽한 세계적인 미술로 끌어올린 획기적인 일이었다. 이때부터 인도 초기 예술은 불교미술로 본격적인 전진을 하게 되며, 불교를 완벽하게 소화시킨 불교미술의 확장의 시대를 맞이한다. 산치 대탑은 1818년에 영국군 에드워드 펠(Edward Fell)이 작전을 나간 산치의 조그마한 야산에서 우연히 세 개의 스투파를 발견하면서 세상에 알려지게 되었다. 그 후 인도의 여러 유적들을 발굴·조사한 바 있는 알렉산더 커닝햄(Alexander Cunningham)은 1851년에 스투파를 본격적으로 분석·조사하였다. 산치 대탑에 대해서는 시대적으로 몇 백 년의 차이가 나는

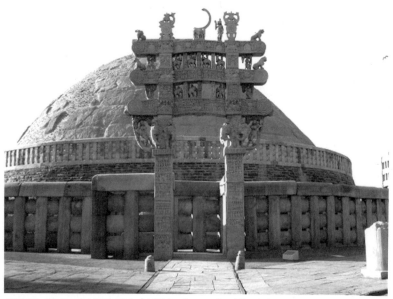

산치대탑, 기단부에서 직경 36.6m, 복발 높이 16.5, 흙, 벽돌, 사석, BC 3세기~AD 1세기

경우도 있는데 이것은 그만큼 이 스투파의 유서가 깊다는 것을 의미한다.[36] 이 유적지는 주변보다 약 90여 m 정도 높은 작은 사암으로 이루어진 야산 위에 형성되어 있다. 이 탑은 BC 3세기 무렵에 아소카왕이 세운 것으로 알려져 있다.

아소카왕은 인도 전역을 최초로 통일하는 과정에서 남부 칼링가 왕국을 정복하게 되었다. 이 두 나라 사이의 전쟁은 매우 격렬하였으며, 아소카왕은 수십만의 인명 피해 끝에 겨우 승리를 거둘 수 있었다. 이 전쟁에 참여한 아소카의 병력은 무려 60만 명이었으니, 당시 인구수로 보아 대단한 군사력이었다. 9,000여 마리의 코끼리 부대와 10만의 보병 등 강력한 군사력을 자랑하였다. 그러나 이러한 과정을 거쳐 통일 왕국을 이룬 아소카왕은 전쟁의 잔혹함을 깨닫고 그때부터 부처의 가르침에 신실한 불교도인이 된다. 이러한 결과 그는 전륜성왕(轉輪聖王; chakravartin)이라는 칭호도 얻게 되었다.

그가 신실한 불교인이 될 수 있었던 것은 자신이 직접 목격한 사건으로 인해서이다. 어느 날 한 탁발승이 궁에 들어오게 되었는데 당시 살인하기를 물마시듯 행해온 궁인들이 그를 잡아 화형식을 시작하였다. 그런데 화형을 진행하는 과정에서 놀랍게도 그는 타지 않았고 한 송이 연꽃 위에 정좌하였다. 궁인들이 왕에게 이 놀라운 사건을 보고하였고, 즉시 달려와 이 희한한 광경을 목격한 아소카왕 앞에서 탁발승은 연꽃 위로 솟아올라 자비의 중요성을 설교하였는데, 설교의 내용은 자비를 베풀어 백성을 안심시키는 것과 인도 전 지역에 부처님을 위한 탑을 세우는 것이었다. 이 모습에 감명을 받은 아소카왕은 그

36) 산치는 현재 인도 중부 마디아프라데시 주의 중심 도시인 보팔(Bhopal) 인근에 위치해 있으며, 고대 도시 비디샤에서 서남쪽으로 약 10km 거리에 있다.

산치 남문 입구

때부터 독실한 불교도가 되어 사형 금지령을 내리고, 전국에 불탑을 세우며, 자비로운 마음으로 불교 전파에 앞장서게 되었다.

이처럼 아소카왕이 독실한 불교도가 된 후로 세운 탑 가운데 가장 놀라운 건축물인 산치 대탑은 하늘을 상징하는 반구형태의 돔 형상을 띠고 있다. 탑 정상에는 세계의 산을 표현한 정사각형의 난간이 설치되어 있으며, 우주의 축을 상징하는 기둥이 난간 안에 배치돼 있다. 탑의 외부는 커다란 석조 난간으로 둘려져 있고 그 내부에는 여러 구조물들이 설치되어 있다.

이처럼 유명한 산치 대탑은 뭄바이(Bombay의 새 지명)에서 아그라(Agra) 쪽으로 약 320km 거리 산치 남방의 약 100m 구릉 위에 우뚝 서있는데 주변에는 여러 작은 탑들이 있다.[37] 이처럼 여러 불탑 가운데 산치 대탑(제1탑), 제2탑, 제3탑, 특히 그 가운데서도 대탑과 제3탑의 입구 문에 부조된 조각들은 학계의 비상한 관심을 끌었다. 이 부조

37) 산치에는 몇 개의 탑과 여러 사원들이 유적으로 남아 있다. 산치 불교 탑군에는 산치의 남문의 대탑 하나와 소위 '제자들의 탑'두 개가 있다. 산치의 탑은 BC 3세기경 아소카왕이 최초로 세웠고 BC 2세기경에 파괴된 것을 다시 세웠다. 산치의 유적은 1989년 UNESCO 세계 문화유산으로 등재되었다. 산치 대탑에는 네 개의 문이 있다. 남문은 가장 먼저 조성된 곳으로 메마른 사자가, 동문과 북문은 코끼리가, 서문은 배불뚝이 난장이가 맨 아래의 도리를 떠받치고 있는 형국이다. 각 토르나(Torna)에는 붓다의 탄생과 붓다가 열반에 드는 장면 등 그의 생애에 관한 수많은 장면들이 부조와 환조 형태로 조각되어 있다. 또한 이곳에는 아소카왕의 불자로서의 삶 등이 조각되어 있으며, 동문의 약시상, 북문의 원숭이들의 꿀 공양 장면 등이 흥미롭게 묘사되어 있다. 불상을 만들지 말라는 붓다의 유언이 아직 지켜지고 있을 때라 산치 대탑의 토르나 조각품에서 붓다는 보리수나발, 코끼리 등으로 표현되었다.

조각 등은 인도 불탑 건축의 가장 전형적인 기본 형식을 잘 따라 조성된 것으로 유물사적으로 매우 가치가 높다. 특히 산치 대탑은 제1탑이라고도 칭하는데, '스투파'란 단어는 원래 '물건을 쌓는다.'는 의미를 지니고 있었다. 이후 시간이 지나면서 이 스투파는 성인이나 고승 등을 매장한 후 흙을 높게 쌓아 올린 분묘 형태를 의미하게 되었다. 이처럼 산치 대탑도 큰 틀에서는 비슷한 형식으로 되어 있지만 꼭대기 복발은 벽돌 조적을 기본으로 하였다. 처음에는 단순하게 흙으로 만든 만두형(饅頭形)의 환총(丸塚)이었지만 시간이 흐르면서 점차적으로 하단부에 단을 만들고 윗부분에는 네모 형의 방형 형태로 평대(平臺) 혹은 평두(平頭)라고 하는 것을 만들었으며, 그 다음은 여기에 3단의 산개(傘蓋, Chattra)를 올렸다. 이런 유형은 산치 대탑을 비롯하여 아잔타 제10굴, 인도 북부 지역의 칼루리(Kahluri) 등의 오래된 석굴 등에서 원형이 비교적 잘 보존되어 있다.

2. 산치 대탑

산치 대탑은 기단의 높이가 4.25m이며, 기단의 직경은 약 36.6m이고, 평두 이상을 제외한 높이가 약 12m이며, 총 높이는 약 16.5m이고, 한쪽 기단과 복발의 직경은 약 37m, 32.5m에 이르는 웅장한 모습이다. 그리고 약 3.1m의 난간을 둘러 사방에 각기 탑문을 두고 있는 형태이나 바르후트처럼 세세한 조각은 존재하지 않는다. 이처럼 웅장한 산치 대탑은 인도 초기 스투파의 대표적인 양식을 선보이고 있다. 대탑의 중심에 위치하고 있는 반구형의 복발은 BC 3세기경 아소카왕 시대에 만들어졌을 것으로 추정되며, 그 크기는 현재 것의 약 반 정도

산치대탑 전경, 흙, 벽돌, 사석, BC 3세기~AD 1세기

에 불과했을 것으로 추정하고 있다. 원래는 스투파의 정통 제작 방식인 흙을 조적하는 식으로 제작되었을 이 산치 대탑은 100년 뒤인 BC 2세기인 승가시대에 부유한 상인으로부터 제작 보유비

를 지원 받아 지금의 형태의 대탑으로 건립되었다. 이때에 흙으로 만든 작은 복발의 외부를 단단한 돌과 벽돌로 조적하여 더욱 그 규모가 웅장하고 견고하게 해서 지금의 모습과 가까운 상태로 만들었다. 이 대탑은 아소카시대에 흙을 사용하여 지금의 반 정도의 크기로 조적하여 만들었다가 훗날 증축된 것이다. 이 탑의 증축은 북부 인도 지역 승가 왕조와 사타바하나 왕조 때 이루어졌던 것으로 매우 웅장한 규모로 변모되었다.[38) 제1탑으로 알려진 산치 대탑은 마디아프라데시 (Madhya Pradesh) 산치 대탑으로서 수도원 등이 있는 현존하는 고대 불교 유적 가운데 가장 크고 중요한 유적이다. 역사적으로 연대가 많이 올라가는 유적은 난간의 탑문으로 BC 1세기 무렵에 건축되었다. 산치의 탑들 중에서 초기에 제작된 형상들에서는 붓다의 모습을 볼 수가 없다. 붓다를 상징하는 보리수, 일산, 옥좌만이 사암으로 새겨져 있을 뿐이다.

아소카왕 통치 시대의 조형 건축물들이 페르시아의 영향을 받은 경

38) 칼링가 지역의 사타바하나 왕조는 마우리아 제국이 멸망한 후 빈디아(Vindhya) 산맥 남쪽 카라벨라 왕조와 함께 위세를 떨쳤다.

우가 있었던 것처럼 산치 탑문의 화려한 조각들에서도 페르시아나 헬레니즘 건축물의 양식들이, 전통적으로 인도에서 활발하게 제작되었던 연꽃이나 당초문과도 같은 넝쿨 무늬 문양, 마우리아 장식

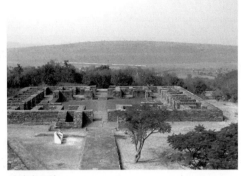

산치 수도원

도안, 공작새, 오리 등과 한데 조화를 이루고 있다. 특히 페르시아 양식에서 볼 수 있는 아케메네스시대 조각 양식인 날개 달린 수소와 사자상 등이 전통적인 인도의 법륜을 지고 있는 코끼리상이나 말을 탄 약시상들과 혼재하면서 인도화된 조형을 선보이며 화려함을 수놓고 있다. 탑문의 전체적인 형태도 페르시아의 조형성을 가미하고 있으며, 각각의 탑문에 새겨진 네 마리의 코끼리 상이나 혹은 사르나트의 네 마리의 사자상처럼 조형된 기둥을 받치고 있는 사자상 등은 인도 문화와 근동의 문화가 혼재하는 면을 잘 보여준다.

이처럼 근동의 조형 양식과 인도 전통의 조형성이 서로 조화를 이룰 수 있었던 것은 역사적으로 아리아인의 침공과도

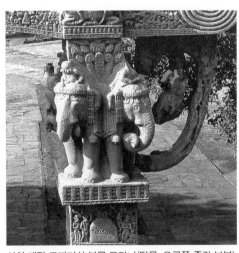

산치 대탑 코끼리상 북문 토라나(탑문, 오른쪽 중간 부분)

밀접한 관련이 있을 것이다. 또한 지리적으로 한국과 달리 페르시아 등 근동에 비교적 가깝게 위치하여 이러한 독특한 조형이 가미된 인도 특유의 조형이 만들어졌다고 간주된다. 인도와 페르시아 등 근동의 문명이 함께 조화를 이루는 이 산치 대탑의 탑문의 조형은 인도를 최초로 통일했다고 알려진 아소카왕 이후 인도의 여러 상황들을 함축적으로 보여준다. 또한 눈에 띄는 것은 대탑 남문에 사석을 재료로 하여 조각된 네 마리의 사자상이다. 이 사자상은 아소카왕 시대에 제작된 사르나트의 네 사자상을 모방하여 만든 것이라 생각된다. 그래서인지

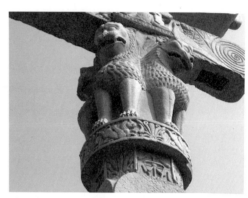

산치 대탑 코끼리상 남문 토라나(탑문, 오른쪽 중간 부분)

아소카왕의 사자상은 형상적인 측면에서 비례 관계 등이 명확하며 동물의 왕으로서의 격과 위엄을 잘 갖추고 있다. 반면에 네 사자상은 산치 대탑의 남문 기둥 중간 부분에서 횡량(橫樑)과의 지탱과 연결 역할을 하며 등을 맞대고 있는데, 사르나트 사자상과는 달리 조금은 야위고 파리한 형태이다. 이것은 북문이나 동문에 새겨진 코끼리의 조상과 비교해 볼 때 그 조형성과 이미지 면에서 상당한 차이가 있다고 할 수 있다. 코끼리 조상은 사르나트의 네 사자상처럼 비례적인 면에서 상당히 훌륭한 조형성을 보여준다. 당시 조각가들이 솜씨가 없어서 북문의 네 사자상을 약간 파리한 형태로 조각하였다고는 생각되지 않는다. 이는 아마도 당시 인도 미술에 많은 영향을 준 근동의 미술 양

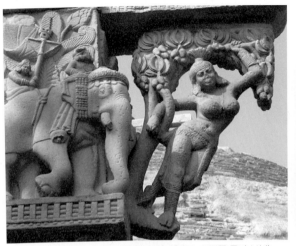
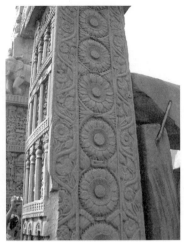

산치 대탑 코끼리상과 약시상 동문 토라나(탑문, 오른쪽 중간 부분)　산치대탑 동문 기둥 오른쪽 부조

식의 변화와 밀접한 관련이 있었던 것으로 추정된다. 사자와 코끼리는 페르시아 등 근동의 문화와 인도 전통 힌두 문화의 상징이라 할 수 있는데, 산치 대탑의 사자상은 당시의 근동 사자상의 조형적 방식에 준해서 조각되었을 가능성도 배제할 수는 없다.

산치 대탑에서 주목되는 또 하나는 네 개의 탑문이 대체적으로 비슷한 형식으로 건축되었다는 점이다. 이 네 개의 문은 양쪽 각 한 개씩의 기둥을 지주대로 하여 횡으로 3단으로 올렸는데 횡량의 틀로 이루어져 안정감을 꾀하였다. 사석(沙石)으로 이루어진 이 돌판에는 다양한 싯다르타의 일생을 부조로써 표현하였다. 스투파라는 단어는 앞서 잠깐 언급한 것처럼 여러 물질들이 퇴적되는 것을 상징한다. 초기에는 우리의 신라 고분과도 같은 흙으로 만든 복발(覆鉢) 형태의 환총(丸塚)이었으나 시간이 지나면서 점차적으로 형태를 정돈하여 아래쪽에 단을 세운 모습으로 전환시켰다. 그리고 위쪽에 평두(平頭)를 만들어 이것에 간(竿)을 세워 완전한 형태를 만들게 되었다. 이처럼 산치

에 있는 여러 탑을 비롯하여 카우리(Kaluri) 및 아잔타(Ajanta) 10굴 등에서 이러한 원형을 볼 수 있다. 산치의 대탑은 당시 인도 지역에 많은 영향을 주었음은 물론이고 아잔타(Ajanta)의 여러 굴과 그 이후 불탑의 조성은 물론이고 동남아와 한국, 일본에까지 큰 영향을 주었다.

3. 산치의 부조와 고사

흥미로운 점은 산치 대탑의 불전과 관련된 고사는 고대 불교 전파론과 밀접한 관련이 있는 듯하다. 당시 인도 초기의 불교 전파와 관련된 분위기는 부처의 본질을 변질시키고 우상화하는 것을 꺼려 불의 형상을 만드는 것을 금기시하는 것이었다. 따라서 산치 대탑에는 보리수나 법륜, 산개, 발자국, 대죄 등으로 불의 존재를 상징적으로 암시하고 있다.

3개의 스투파 가운데 가장 큰 원탑형의 제1탑은 다른 탑에서 간혹 볼 수 있듯이 벽돌식 형태로 조성되어 있다. 이 스투파의 남문 쪽에는

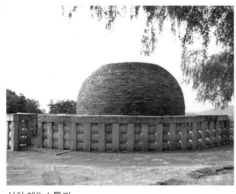

산치 제2 스투파

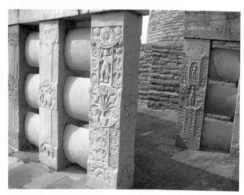

산치 제2 스투파 입구

네 마리 사자로 이루어진 주두를 지닌 아소카왕 석주가 있는 것으로 보아 이 탑은 아소카시대까지 거슬러 올라갈 수 있다. 제2탑은 비교적 작은 규모로 형성되어 있다. 제1탑의 서쪽에 위치한 이 탑은 제3탑과 거의 비슷한 크기이지만 이 탑보다 약간 작은 규모라 할 수 있다. 제1탑은 1851년 커닝햄에 의해 개봉되었는데 그 안에서 작은 동석제의 사리용기가 출토되었다. 그러나 웅장한 규모의 대탑은 보기와 다르게 아직 아무 것도 발견되지 않고 있는 실정이다.

제3탑 역시 그 크기가 제2탑과 거의 동일한 수준으로 형성되어 있다. 제2탑의 유골실에서 불교 고승들의 유골이 발견되었는데 그와 마찬가지로 제3탑에서도 사리함 2개가 발견되어 주목된다. 이러한 스투파는 당연히 불교 의식과 관련이 있는 것이지만 스투파의 형태와 기능은 메소포타미아와 베다시대에 종교적인 관념으로부터 영향을 받아 형성되었던 것과 유사하다. 이들 스투파에서 행해졌던 경배의식을, 벤자민 로울랜드는 불교 이전의 태양 숭배와 관련이 있을 것으로 추정하고 있다. 사방에 문을 가지고 있는 스투파의 울타리는 평면도의 시각에서 볼 때 돌아가는 스와스티카(swastika; 卍字紋) 형태를 하고 있다는 것이다. 이는 고대로부터 내려오는 태양의 상징 가운데 하나인 스와스티카 형태를 의도적으로 응용한 것이라고 생각하였다.[39] 흥미로운 점은 이 스투파가 사방(四方)에 각기 탑문을 만들었다는 것이다. 이 사문은 거의 같은 형식으로 이루어져 있는데, 높이 약 4m에 이르는 사각형 기둥을 약 2m 간격으로 세웠으며, 그 위에 주두를 얹고, 그 위 중앙에 완만하게 곡선의 형태를 이룬 전장 6m 정도 되

39) Benjamin Rowland, *The Art and Architecture of India*, 1956, London(『인도미술사』, 예경, 1999, pp.68~69.)

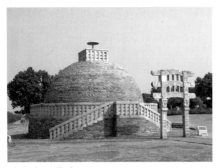
산치 제3 스투파

는 횡량을 세 개 올려, 총고 약 10m에 이르는 탑문을 만들었다. 이들 횡량에는 바르후트(Bharhut) 부조와 마찬가지로 긴 부조로 된 다양한 형상들이 사암 위에 조각되어 있다.

이 형태들은 전형적인 인도의 조형 수법이라 생각되는데, 이를 토대로 계도나 교육 또는 종교적인 교화 등을 시도했다고 할 수 있다. 그래서인지 이들 횡량의 판석에는 상당히 수준 높은 부조들이 새겨져 있다. 마치 중국이나 동양권에서 볼 수 있는 횡으로 된 해설식 형식을 담은 권화(卷畵) 형태의 부조로 된 조각들이 이야기 형태로 전개되었다. 한편으로 산치 원탑은 싱가(Shyunga) 왕조 시대에 지금과 같은 대탑으로 발전하게 되었지만, 이를 둘러싸고 있는 난순(欄楯)과 탑문은 이보다 한 시대 뒤인 안드라 왕조 시대의 것으로 추정되고 있다. 이 네 개의 문은 남북동서 순으로 건립되었을 것으로 추정된다. 특히 남문에는 가장 아래에 있는 제 일 횡량의 뒷면에 명문이 새겨져 있는데, 이 명문으로 보아 안드라 왕조의 스리-사타카르니왕(Sri-Satakarni)에 의해 봉헌되었던 것임을 알 수 있다. 이 왕은 AD 1세기경에 생존했던 인물로 추정되는데, 마지막 서문에서도 동일 인물로 추정되는 명문이 발견되어 이들 건축이 매우 단기간에 이루어졌음을 짐작하게 한다. 그럼에도 불구하고 놀라우리만큼 정교하고 화려한 산치 탑문의 조각은 당시의 미술문화적인 수준과 위상을 알게 한다. 그만큼 이 4개의 탑문에는 초기 인도 불교 조각의 수준을 가늠할 수 있는 부조들이 드리워져 있다. 중앙이 약간 불룩

한 커브형의 횡량에는 매우 정교하면서도 섬세한 전형적인 인도 조각 형태의 부조와 환조들이 화면을 꽉 메우고 있어 인상적이다.

특히 남문의 좌측 주에 기록된 명문에는 중인도의 전통에서 비롯된 상아조각의 전통적인 기법이 발휘되었으며, 대단히 감각적으로 표현된 것으로 생각된다. 원래 이 산치 대탑은 인도의 자생적인 부조 조각의 영향도 있지만 마우리아 왕조 이후 페르시아나 헬레니즘 미술의 영향도 무시할 수는 없을 것이다. 이들은 이처럼 다양한 미술문화의 기법 등을 토대로 대단히 실증적인 내용을 묘사하였다. 다양한 형식들이 융화를 이룬 것만큼 이 대탑에는 많은 봉헌명이 남아 있다. 이러한 명문에 의하면, 많은 사람들이 힘을 모아 협력하고 공동 봉헌의 형태로 이 대탑을 성공적으로 마무리할 수 있었다. 심지어 이러한 봉헌명에는 개인이 속한 마을이나 단체까지도 기록된 것으로 보아, 당시 이 대탑을 건립하기 위해 얼마나 많은 사람들이 동원되었는지 짐작할 수 있다. 이러한 남문의 첫 번째 맨 위의 봉헌문에는 스리-사타카르니(Sri-Satakarni) 1세를 위해 작업반장인 아난다(Ananda)라는 인물이 봉헌하였다는 기록도 보인다. 이는 이 당시 불교가 서민층에 이르기까지 상당히 확산되어 있었음을 추정하게 하는데, 서민 계층에까지 깊숙하게 파고 들어가 대중화가 되었던 것으로 간주된다. 인도 자체의 문화미술적인 요소와 페르시아 헬레니즘 등의 외래문화가 융화되었지만 실질적으로 가장 중요한 핵은 서민 계층의 문화적 유입이었다고 할 수 있다. 서민의 온화한 조형적 감성은 외래적인 성향들을 불식시킬 수 있는 좋은 계기가 된 것이다.

4. 산치 북문 토르나

　이처럼 훌륭하고 아름다운 산치 대탑의 네 개의 문들은 현대 문명
이 들어오면서 많이 훼손되었다. 돈과 바꿀 수 있는 좋은 물건으로 인
식되면서 도굴범들의 탐스러운 표적이 되었던 것이다. 주두 아래 부
위 등 훼손된 일부가 지금은 완벽하게 복원되어 아름다움을 뽐내고
있다.

　남문보다 약간 뒤늦게 만들어진 북문은 남문의 약간 파리한 네 마
리의 사자상과는 달리, 네 마리의 코끼리가 등을 맞대고 있는 형태로
산치 대탑의 북쪽을 지키고 있다. 이 코끼리상은 북문과 동문 주두 위
에, 마치 상아에 섬세하게 조각을 해놓은 것처럼 자리하고 있다. 이것
은 이 무렵 인도 미술의 특

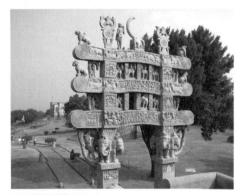

징 가운데 하나라 할 수 있
다. 벽면을 따라 마치 조각
할 부분을 분할하듯 먼저
자로 나누고 여기에 표현
하고자 하는 이야기꺼리를
조각하는 수법을 활용하였
다. 해설식 기법이라고 부
　산치대탑 북문 토라나
르는 이런 방식은 고대 중
국 등에서 그림을 그릴 때 많이 활용되었다. 이러한 형태는 중국의 도
권(圖卷) 형태의 그림이나 계화(界畵)라는 것과 유사함이 있다.

　북문은 가장 보존 상태가 양호한 곳으로 다른 조각들에 비해 입체감
과 양감 등이 더욱 뛰어나 아름다움을 더해준다. 이 북문에 조각된 부

조 가운데 특별하게 주목되는 점은 긴 횡량의 중앙 배면에 조각된, 전달하고자 하는 이야기거리를 담은 표현이다. 이처럼 선명하게 남아있는 북문의 형태를 통해 이보다 덜 분명한 다른 문들의 원래의 형태도 가늠해 볼 수 있을 것이다. 두 개의 기둥의 배면을 제외한 횡량의 배면에는 아름답게 조각된 부조들이 꽉 차서 예술성을 더하며, 두 개의 주두 사이를 가장 높은 곳에서 버티고 있는 제일 위쪽 첫 번째 횡량에는 법륜, 수문신, 산개, 삼보표(三寶標; triratna) 등 불교와 관련된 다양한 영상들이 전개된다. 이들은 대개 기본적으로 좌우대칭 형태를 보이는데, 법륜, 삼보표 등과 약샤, 약시, 산(蛇神), 코끼리, 사자, 괴수, 수소, 준마, 공작 등 다양한 동물과 상징적 표상들이 조각되었다. 이와 같이 횡으로 된 긴 화면에 이야기의 진전, 조각의 전개 방법 등이 있는 모습은 이전에는 거의 볼 수 없는 것이며 흥미로운 점이다. 한편 한 화면 안에 다른 시기의 같은 모습의 형태를 조각하여 표현하는 방법이 산치 대탑에서 눈에 띄게 늘었다. 중앙부에서부터 살펴보자면, 위쪽부터 과거칠불(過去七佛)의 보리수를 비롯하여 불탑, 석존의 항마성도도(降魔成道圖) 등 다양한 형상들이 조각되어 있다. 특히 흥미로운 점은 탑문의 첫 번째 횡량에 새겨진 서민들의 일상생활에 대한 조각이다. 이 조각에는 물소와 집 등이 새겨져 있고 부부 간에 한담을 나누고 있는 장면이라든지 여러 과일 등이 조각되어 풍족한 일상생활의 모습을 담고 있다. 인

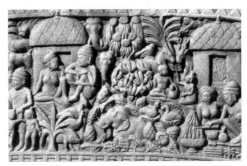

산치 대탑 북쪽 탑문 첫 번째 부조, 일상생활 부분도

도의 열대성 기온으로 인해 상의를 스스럼없이 내놓고 있는 모성인의 모습도 눈에 띤다. 그러나 대체적으로 성인들은 한쪽 어깨에 옷을 걸치고 있는 형태를 보인다.

　전체적으로 이 북문은 좌우 대칭형으로 매우 짜임새 있게 조성되어 있어 아름다움을 더해준다. 첫 번째 횡량에 새겨진 서민들의 일상생활에 대한 모습은 매우 조화롭고 평온한 느낌을 준다. 이 세 개의 횡량을 받치고 있는 두 개의 기둥은 역시 비슷한 균형감의 형상들로 구성되어 짜임새가 있는 형태를 보여준다. 좌우 양쪽에는 소용돌이 문양의 원형을 배치시켜 불교의 환생을 암시하는 듯한 이미지를 보여준다. 이것은 나무색의 사암으로 카빙이 비교적 손쉬워 대부분의 인도 지역에서 주요 건축물에 활용되어 왔다. 주두를 받치고 있는 네 마리의 코끼리를 양쪽에 배치하여 균형감을 이루었고, 코끼리 옆으로 조각된 나무의 형태는 옆으로 길게 나온 세 개의 횡량을 안정감 있게 흡수하는 역할을 하고 있다. 이 나무를 팔과 다리로 감고 있는 관능적인 여성은 살라반지카(Shalabhanjika)로서 나무의 정령으로 알려져 있다. 양쪽 기둥의 높이는 약 10m로, 그 위쪽에는 불교를 상징하는 연화문이 정교하게 새겨져 있어 그 위용을 더하여 준다. 기단부를 포함한 기둥 부분은 크게 여섯 개의 사각형 형태로 구분해 볼 수가 있다. 이 안에는 휴식을 취하고 있는 말과 장식으로 보이는 화병과 꽃 등이 정교하게 표현되어 있어 당시 인도의 미술의 우수함을 뽐내고 있다.

　두 번째 횡량 배면에는 중앙 좌측으로 왕자와 함께 앉아있는 마왕 파순(波旬)이 보인다. 그 좌측 부분에는 불의 성도를 방해하기 위해 아름다움으로 유혹하려고 하는 마왕의 딸 등이 조각되어 흥미를 더해준다. 또한 이때 불의 모습은 인간적인 모습을 보이지 않고 성도(成

道)의 상징이라 할 수 있는 보리수가 대신 표현되어 있다. 보리수 주변으로 제천중(諸天衆)을 배치 시켜 불의 성도를 상징화하는 양태를 보여준다. 따라서 이 조각의 중심 내용은 항마성도(降魔成道)라 할 수 있다. 그런가하면 기둥을 벗어난 양쪽에는 한 쌍의 공작이 서로 마주 보며 평화로움을 나타낸다.

세 번째 횡량에는 역시 해설식 기법을 활용하여 이야기의 진전과 전개 그리고 시간의 경과를 나타내는 표현 방법들이 나타나 있다. 이와 같은 것은 이전에는 볼 수 없는 새로운 방법으로서 불교의 전파를 위한 고민과 노력이 역력하게 나타나 있다. 여기에서도 마찬가지로 불전도의 석가의 모습은 여전히 인간의 모습으로 표현되지 않고 있다. 여기에는 싯다르타 태자(悉達多太子)가 출가하는 장면 등 다양한 형태의 조각들이 새겨져 있다. 흥미로운 점은 여기서도 말 위에 있어야 할 태자의 모습은 조각되지 않았다는 것이다. 화면의 좌측으로부터 우측으로 태자의 출성(出城) 이후의 시공간을 잘 드러내고 있다. 중앙에 보리수 한 그루를 조각하여 태자의 출성이 깨달음을 얻기 위한 것임을 상징적으로 암시하였는데, 결국 고행 속에서 이를 이루게 됨을 암시하는 형상이라 할 수 있다.

산치 대탑을 중심으로 자리한 동쪽 문은 북문 다음으로 잘 보존된 문이다. 게다가 남문과 함께 가장 뛰어난 탑문이라 할 수 있다. 동문 제1~제3 횡량의 정면에는 역시 출성하는 장면과 과거칠불(過去七佛), 보드가야(Bodhgaya) 정사(精舍) 등과 참배 내용이 조각되어 있고, 배면에서는 과거칠불과 코끼리들의 스투파 공양, 다양한 동물들의 보리수 공양 등의 조각을 볼 수 있다. 여기서도 마찬가지로 태자의 출성하는 장면을 시간과 공간의 차이를 이용하여 해설식 기법으로 묘사함을

볼 수 있다. 긴 화면의 왼쪽에는 카피리라바스투의 왕궁이 묘사되어 있다.

5. 산치 조각의 특성

산치 대탑, 특히 4개의 방향과도 관련이 있을 법한 문에는 전형적인 인도 양식이 나타나고 있어 주목된다. 특히 탑문의 표면에 조각된 일련의 부조들에는 바르후트(Bharhut)의 원주민 성향의 예술성이 담겨져 있어 전형적인 인도의 감성이 느껴진다. 게다가 문주 표면의, 수호신 역할을 하는 나무의 정령으로 알려진 살라반지카(Shalabhanjika)는 완연한 인도적인 조상을 보여준다. 이 상의 형상은 딱딱한 평면적 분위기에서 탈피하여 부드럽고 완숙한 원형미를 구사하여 주목된다. 인도의 조형성이 완성되면서 부드러운 곡선미가 인도의 미술에서 정립되었는데 이는 바로 이러한 살라반지카와 같은 형상으로부터 비롯된 것이라고 생각된다. 산치 대탑이 조성되면서 더욱 수준이 높아졌을 걸로 간주되는 이 무렵 인도의 조각상들은 시간이 흐를수록 인간의 감촉이 느껴질 정도로 부드럽고 완연하게 표현된 인도적 미감을 형성시키고 있다. 마우리아 왕조의 인체조각 이후 전통적인 인도 조각에 외래의 조각들의 장점이 흡수되어 융화되면서 발전시켜 나갔다고 할 수 있다. 여기에서 비인도적인 요소들이 극복되었음은 물론이다. 이후 인도의 여성상은 보다 여유가 있고 풍만한 여성상으로서 인도적인 감성이 풍부하게 나타난다. 인도인의 서민적인 감성과 조형성이 자연스럽게 담겨져 있다고 생각된다. 아소카왕주, 바르후트 조각 등에서 볼 수 있는 귀족적인 것과는 완전히 다른 양태의 조각들이 외래문

화와 융화되면서 오히려 서민적으로 나타난 것은 참으로 놀라울 뿐이다. 아마도 이것은 산치 대탑 등 여러 사원을 통한 불교의 전파와 대중화 등과도 관련 있을 것이다. 불교의 대중화와 함|께 나타난 자연스러운 인도적인 삶의 투영이었음을 짐작할 수 있다. 이는 아소카왕주나 바르후트 조각들이 지방 호족이나 귀족들에 의해서 만들어졌다면, 산치 대탑의 조상들은 남겨진 명문들에서도 알 수 있듯이 중산 계급이나 서민들이 함께 마음을 모아 불심으로 건립한 것이기에 보다 서민적 혹은 평민적인 조상이 가능하였을 것으로 추정된다.

6. 인도의 관능적인 약시상들

전통적으로 인도는 붉은색이나 나무색을 띤 사암이 많은 지역이다. 이 사암은 인도 미술을 매우 윤택하게 해주는 원동력이 되었다. 인도의 대리석은 그리스나 로마의 대리석만큼 세계적으로 유명하지만 특히 이 사암 대리석은 매우 부드러우면서도 내구성이 강한 특징을 지니고 있다. 따라서 인도에서는 이 사암으로 많은 사원과 신전 그리고 공공건물들을 건축하였다. 인도의 고대 조상들 역시 이 사암을 재료로 하여 제작된 경우가 대부분이다. 사암은 정교하게 연마를 하면 마치 사람의 피부처럼 매끈하고 윤기가 흐르는 형태로 변모하게 된다. 따라서 페르시아 등에서 외래의 조각 기법들이 들어온 후 인도의 조각 능력은 빠르게 변화하기 시작하였다. 이러한 변화의 중심에는 불교문화가 함께하고 있었다. 불교는 산치 대탑의 완공으로 매우 빠르게 서민들의 삶과 융화될 수 있었고 여기서 보다 인간적인 조상들이 만들어지게 된다. 이 조상들은 인간의 형상은 물론이고 코끼리나 사

자 혹은 원숭이, 공작, 악어, 오리 등 다양한 동식물의 형태들이었다.

이러한 조상들 가운데 주목되는 것은 이 무렵에 제작된 약시상들이다. 불교가 활성화되면서 보다 상징적이면서도 인간적인 형상들이 조각되었는데, 그 대표적인 형상을 꼽으라면 약시상을 들 수 있다. 약시상들은 남성과 여성의 형태가 있는데 약샤와 약시라고 하며, 약시의 경우 대부분 젖가슴을 드러낸 형태로 표현되었고, 가사를 걸쳤지만 매우 얇고 부드러운 형태로 묘사되어 몸의 볼륨감이 여과 없이 드러나는 여성의 신체를 추상적으로 극대화시킨 경우가 대부분이다. 산치 대탑의 네 개 문에 조각된 여러 약시상들은 모두 이러한 공통점을 지닌다. 당시 인도의 여성들은 아이를 갖는 데 그다지 관심

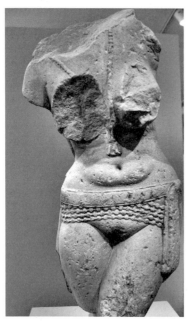

산치 약시상, 사석, 72cm, BC 1세기경, 산치, 보스턴미술관

이 없었다고 한다. 그래서 인도 곳곳의 사원 등에는 성적인 자극이 될 만한 성행위의 조상들이 추상성을 띤 반 환조 형태로 표현되어 있다. 산치 대탑에 있는 약시상들도 이러한 차원에서 이해될 수 있을 것이다. 마치 빌렌도르프(Willendorf)의 여성상이 다산의 성격을 지니듯이 이 무렵의 약시상들은 다산의 정령으로 여겨진다. 젊고 관능적인 젊은 여인의 모습은 사실적인 모습을 추구하였다기보다는 여성의 출산의 본성을 담아냈다고 해도 과언이 아닐 것이다. 여성의 생식력을 중

요시하다 보니 보스턴 박물관에 소장된 〈산치 약시(토르소)〉의 경우
는 대상을 좀 더 과감하게 표현하여 실재하는 여성의 사실성과는 다
소 거리가 있는, 실재 보다 더욱 풍만하고 성적으로 충만한 여성의 이
미지를 창출해 낼 수 있었다. 관능적이면서도 성적인 이 약시상은 당
시 인도가 안고 있는 저출산의 고민과도 맞물려있었던 것이다. 그래
서 미국의 석학인 벤자민 로울랜드(Benjamin Rowland)는 인도의 약시
상들에 대하여, 인도 여신의 생식력은 황금단지와 같이 생긴 뭉실한
공모양의 유방에서 보이며, 적절하게 추상적인 방법으로 실제 신체의
둥글고 풍만하며 따뜻한 모습을 보여주고 있는 것으로 정리하였다.[40]
그리스 아프로디테와는 다른 어쩌면 이상형을 추구한 이 인도의 약시
상들은 여성의 성숙함과 풍만함 그리고 여성의 생식 능력을 상징적으
로 이미지화했는지도 모른다. 그리스 조상이 사실적인 여성의 모습을
토대로 가장 아름다운 이상형의 여성을 만들고자 하였다면, 인도의
약시상은 사실적인 것을 토대로 하였지만 이미 사실성을 벗어나 여성
이 지닌 본성을 좌시하지 않았던 것이다.

7. 마우리아 제국의 붕괴와 아마라바티(Amaravati) 조각

숭가 왕조는 산치를 포함하여 기념비적인 불교 사원을 많이 건설하
였고 바르후트(Bharhut)와 같은 사원을 새로 조성하기도 하였다. 숭
가 양식은 마우리아 양식과는 상당히 다른 점이 있는데, 그것은 숭가
양식이 토착과 전통에 주안점을 둔 민간 예술의 부흥이라면 마우리아

40) Asvaghosa, Buddhacarita, Ⅳ, 35, Cf. AK. Coomaraswamy in *Bulletin of the Museum Fine Art*,
Boston, December 1929, p.94. (Benjamin Rowland, 동서미술론, 열화당, 1996, p.45. 重引)

양식은 불교미술의 영향을 깊숙하게 받았는 점이다.

칼링가 지역의 카라벨라(Kharavela) 왕조와 함께 안드라 왕국으로 알려져 있는 사타바하나는 마우리아 제국이 멸망한 후 빈디아산맥 남쪽으로 세력을 확장하기 시작하였다.[41] 안드라 왕국의 수도였던 아마라바티(Amaravati)는 왕들의 기호와 불교의 전파를 위해 다양한 건축 미술을 전개시켜 나갔다. 안드라 왕조의 후기를 대표하는 미술로는 아마도 아마라바티(Amaravati) 조각을 들 수 있을 것이다. BC 3세기 말경에 마우리아 왕조에게 조공을 바치고 있던 이 안드라 지방에 불교가 전파된 시기를 지금으로서는 정확하게 알 수 없지만 이 시대에 활성화가 되기 시작하였던 듯하다.

안드라 왕조의 수도였던 아마라바티에서 약 50키로 떨어진 한 지역에서 출토된 전륜성왕(轉輪聖王; chakravartin)의 칠보 부조는 산치 대탑의 난순 부조와 상당히 유사함을 보인다. 한편 아마라바티 대탑의 난간에서 나온 부조 베티카 역시 유골함의 숭배를 묘사하고 있는데 산티 대탑의 부조와 기법적인 면에서는 유사한 성향을 지닌다. 아마라바티 조각의 중심에 있는 아마라바티 불탑은 1797년 마켄지

아마라바티 대탑 출토, 유골함에 대한 숭배를 묘사, AD 1~2기, 영국 대영박물관

(Makengee) 대좌에 의해 처음 발견되었는데 발견 당시는 매우 훼손이

41) 사타바하나왕조는 BC 3세기 말 데칸지역을 중심으로 시무카왕이 세운 인도 중부의 국가이다. 이 왕조를 안드라 왕국이라고 부른다. '안드라'는 부족의 이름이고, 왕조 이름만 '사타바하나'이다.

심한 상태였다. 불탑 자체는 흔적도 없었고 기단부의 기단석 정도만이 남아있는 상태였다고 한다. 이런 연유로 현재 아마라바티 사원의 유적들을 직접 볼 수는 없지만 간다라 양식의 영향을 받으면서도 바르후트(Bharhut)와 산치의 순수 인도 전통 미술의 영향을 받았다.

흥미로운 점은 아마라바티 불탑에는 스투파 표면의 여러 조상과 그 안에 안치된 석존의 형태가 사람의 형태로 조각되어 있다는 점이다. 이 불상은 간다라의 영향을 받은 것이 분명하다. 불교에 대해 포용적 자세를 견지해 온 대승불교가 다른 종교를 신봉하는 지역인 서북 인도의 간다라 양식을 흡수하면서 그리스식 신상을 모본으로 하여 불상을 제작하게 된 것이 이러한 붓다상 제작을 가능하게 하였던 듯하다. 이처럼 불상의 제작과 관련해서는, 서북 인도 지역인 간다라에서 그리스 신상을 모방하여 1세기 전후 마투라(Mathura)에까지 영향을 주었으며, 아마라바티 지역까지도 영향을 미치게 된다.

이처럼 안드라 미술은 AD 2~3세기 초 아마라바티에 있는 대형 불탑을 중심으로 절정을 이룬다. 아마라바티 미술은 크게 네 시기로 구분해 볼 수 있을 것이다. 그 첫 번째는 BC 2세기경이며, 두 번째는 서기 1세기경이다. 세 번째 시기는 150년경으로 난간 건축 시기에 해당한다. 마지막으로는 2세기 말경으로 볼 수 있다. 시간이 지나면서 붓다의 모습은 상징물적인 것에서 점차적으로 인간의 모습으로 변모하게 된다. 산

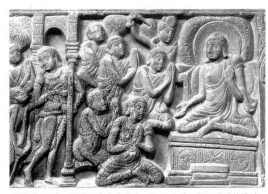

참배하고 있는 군주, 아마라바티, AD 1~2기, 영국 대영박물관

치 3대탑처럼 여기서도 붓다를 숭배하는 모습을 보이는데 산치와 다른 점은 토착 전통의 민간적인 것이 아닌 인간화된 붓다의 모습이 나타나고 있다는 점이다. 대리석으로 조성된 아마라바티의 계단을 오르면 마침내 권좌에 앉아있는 붓다를 볼 수 있다. 흥미로운 점은 이 무렵 안드라 전 지역에서 붓다의 모습을 표현한 것은 아니라는 점이다. 아마라바티 지역의 불탑은 스투파의 표면에 여러 가지 부조를 조각하고 그 속에 석존의 모습을 인간적 형태로 표현한 것인데 이는 전 지역에서 이루어진 것이 아니다. 여전히 바르후트와 산치의 전통적인 기법을 고수하여 붓다의 상을 인간적으로 만드는 것을 거부하는 보수적인 집단들이 있었다. 그럼에도 이때 만들어진 붓다의 상은 조형적으로는 간다라, 마투라에서 영향을 받은 것임이 분명하다.

제5장

불교 미술의 확산

1. 쿠샨(Kushan) 왕조

쿠샨 왕조는 BC 194년경부터 AD 250년 사이에 카스피해, 아프가니
스탄, 타지키스탄, 갠지스강 상류를 가로질러 형성된 왕조이다. 대월
지(大月氏)는 원래 돈황(敦煌)과 기련산(祁連山)일대에서 거주하던 유
목민들이었다. 이들이 유목생활에서 점차적으로 정착하여 부족 형태
의 국가를 꾸미기 시작한 것은 BC 1세기 이전이었다. 중국 서북부 감
숙성의 서쪽 끝으로부터 돈황에 이르기까지의 지역에서 생활하고 있
던 월지족(月氏族, 月支族)이 흉노의 침입으로 서쪽으로 이동하게 되었
다. 이를 계기로 월지족인 스키타이계의 샤카족(釈迦族) 역시 남쪽으
로 밀려나게 되었다. 이런 과정에서 월지족은 간다라를 비롯한 카슈
미르 지방으로 흩어졌고 거기서 유목생활을 하게 되었다. 그러나 얼
마 후 흉노에게 쫓긴 오손족(烏孫族)이 월지족의 새로운 영토를 침범
하면서 그들은 다시 서쪽으로 이동하여 결국 박트리아(Bactria)의 왕
국을 정복하였다.

당시 박트리아에는 월지족을 비롯한 스키타이계의 여러 종족이 거주하였다. 그 중 하나는 토카리족이었다. 월지족에는 모두 다섯 토후가 있었는데 그중 하나가 바로 쿠샨족이다.[42] 이 쿠샨족은 기원 전후 무렵부터 번성하기 시작하면서 나머지 네 토후들을 물리치고 1세기 중엽 쿠샨계의 족장 쿠즐라 카드피세스(Kujūla Kadphises; 카드피세스 1세)가 박트리아 최후의 왕이었던 헤르메이오스(Hermaios)를 멸망시키고 권좌에 오르면서 쿠샨 왕조가 이루어지게 되었다. 그는 AD 50년경부터 28년 동안 그들을 지배했다. 그는 힌두쿠시(Hindu Kush) 산맥 이북 지방에 있던 토카리족의 다른 네 토후들을 물리치고 쿠샨 왕조의 기틀을 세웠다. 또한 힌두쿠시 산맥을 넘어 카불과 카슈미르 지역을 점령함으로써 그 지역에 있던 인도 그리스계의 지배력을 완전히 소멸시켰다. 이를 기념하여 로마의 주화를 본떠 동으로 만든 주화를 만들었다. 그 후 쿠샨족은 카불 계곡으로 이동한 후 힌두쿠시 산맥을 넘어 간다라 지방을 정복하면서 이 지역에 있던 그리스와 파르티아인의 지배력을 완전히 소멸시키며 정복자로서의 위상을 갖추게 된다. 그들은 계속해서 인더스 강과 갠지스강 유역으로 침입하여 마침내 그곳에 정착하기 시작했다. 이 시기 쿠샨족의 영토는 옥수스에서 갠지스강까지 그리고 중앙아시아의 코라산에서 웃타르 프라데쉬의 바라나시 지역까지 인도 북부의 대부분을 차지하는 큰 제국을 이루게 되었다. 쿠샨족의 인도 본토의 침공은 인도의 다양한 인종과 문화를 하나로 융화시킬 수 있는 좋은 계기를 만들었고, 과거와는 달리 새로운 형태의 독특한 문화를 창출할 수 있는 기회를 포착하게 했다. 이러

42) 이들은 이란계 민족으로 보인다.

한 쿠샨 왕조의 불교적 유산은 가장 연대가 올라가는 것이 BC 약 50여 년 전으로 추정된다. 이 시기는 후기 사카(Saka)시대로 이 무렵에도 붓다의 상은 만들어지지 않았던 것 같다. 그 후 AD 78년경에는 비마 카드피이스(Vima Kadphies)2세가 왕위를 이으면서 왕권을 확고하게 세운 듯하다. 그러나 어떤 연유에서인지 이들과는 아무 혈연관계도 없어 보이는 불교사상 아소카왕에 준하는 카니슈카왕(Kanishka)이 등장하게 된다. 아마도 이 무렵 카드피이스(Kadphies) 왕권은 멸망을 당한 듯하다. 이 카니슈카왕은 불교적으로 아소카왕과 대등할 정도로 널리 불교를 전파한 왕으로 알려져 있다. 이런 연유 등으로 카니슈카왕이 등극한 것이 서기 144년이라는 새로운 설도 있다.[43] 카니슈카왕 시대가 쿠샨 왕조에서 가장 강력했고, 간다라 미술(Gandhara art) 최고의 전성기라 할 수 있으며, 더욱 견고한 왕조 체제를 구축하기 시작하였다. 이때부터 쿠샨 왕조는 전성기에 들어가게 된다. 이들은 북으로

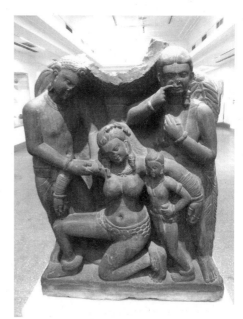

바사나타세나(Vasanatasena), 2세기, 쿠샨왕조, 마투라, 97×75×35㎝, 뉴델리국립박물관

43) 카니슈카가 왕위에 오른 연대에 대해서는 AD 78년, 128년, 144년 등 여러 설이 있지만 아직 정설은 없는 상황이다. 일반적으로 AD 78년을 가장 많이 선호하는 듯하다. (A. L. Basham, *Papers on the Date of Kaniska*, Leiden, 1960) 이 78년 설은 인도 학자들도 가장 선호하는 학설이다. 144년 설은 기르쉬만(R. Ghirshman)의 학설이고, 128년설은 코노우(S. Konow)가 제시한 학설이다.

는 카시미르를 정복하고, 서로는 파르티아 인근에 이르며, 동으로는 갠지스 유역을 병합시키는 대 제국을 건설하였던 것이다. 이처럼 동인도(東印度)의 갠지스강 중류 지역을 정복하여 그 세력이 멀리 베나라스에 이르게 되자 이들은 수도를 푸르샤푸라(Purushapura, 지금의 페샤와르(Peshawar))로 옮겨 이 지역을 중심으로 불교문화를 크게 번성시켰다.[44] 이 부분에 대해서는 자료와 유품으로 확인되고 있는데 그만큼 이 시대가 인도 전 역사에서 전성기였음을 의미한다.

카니슈카왕은 강력한 나라에 걸맞게 로마와 대등한 관계에서 교류하였던 것 같다. 당시 카니슈카가 장악하고 있었던 인도 북부 지역은 로마와 중국을 잇는 중요한 요충지였다. 로마와 중국이 통상을 하던 실크로드의 관문으로서 동서양 문화교류의 중심이었던 것이다. 따라서 이때의 불교미술은 자연스럽게 그리스·로마 풍의 미술과 조화를 이루는 새로운 양식들이 형성되게 되었다. 서북부 인도를 무대로 전개된 그리스·로마 풍의 불교미술에 있어서는, 이 왕조가 들어서기 적어도 1~2세기 전부터 서로간의 교류가 있었을 것으로 추정되지만 아직 이에 대한 구체적인 증거는 확인되지 않은 실정이다. 근자에 이 지역에서 대규모 발굴 조사가 이루어졌는데 시기가 기록되지 않은 유물들이 출토되었고, 이 과정에서 연대 추정에 대한 의구심이 증폭되었으므로 좀 더 지켜봐야 할 듯하다. 그러나 설령 카니슈카 왕조 이전에 불교와 로마 미술의 융화와 교류가 있었다고 하더라도 그 진행 상태는 매우 미약하였을 것으로 추정된다.

44) 이 시대를 제2쿠샨 왕조(78년~241년)라고 부른다.

2. 카니슈카 왕

카니슈카 왕은 로마 제국과 매우 활발하게 통상 및 문화적 교류를 하였으며, 로마에 사신을 파견하기도 하였다. 이런 교류를 뒷받침이라도 하듯, 당시 쿠샨 왕조 카니슈카시대의 별장 지이자 여름 휴양도시로 알려진 카피사(Kapisa) 성터와 인근 지역에서 로마시대의 것으로 보이는 유리그릇과 석고 조상 및 청동 주조상과 중국의 칠기 공예 등이 발견되어 이들 나라 간에 많은 교역이 있었음을 확인할 수 있었다. 이처럼 카니슈카 왕조 시대에는 그리스·로마 형태의 불상과 보살들이 대거 만들어졌고, 아울러 불탑과 사원들이 건립되었다.

인도에 새로운 불교 사원과 불탑 등으로 활력을 불어 넣었던 카니슈카는 아소카, 메난드로스와 함께 가장 훌륭한 통치자가 될 수 있었다. 그의 통치는 인도를 넘어 지금의 아프가니스탄과 파키스탄에 이르는 거대한 지역이었기 때문에 그 영향력은 매우 클 수밖에 없었다. 따라서 그는 불교를 널리 전파하여 불탑과 사원 등을 건설하였을 뿐만

화장하는 여인, 41cm, 상아, 1~2세기, 베그람 출토, 카불박물관

아니라 힌두교의 신이나 이란의 신, 그리스의 여러 신들을 모실 수 있도록 종교의 자유를 허용한 개방형의 통치자였다. BC 2세기부터 AD 2세기까지 전성기를 누렸던, 카니슈카왕이 통치한 쿠샨 왕조는 이런 환경과 특성 등으로 세계에서 손에 꼽을 수 있는 미술문화의 보고이다. 쿠샨 왕조는 지금까지 살펴본 바와 같이 불교 미술의 확산에 앞장섰는데, 그 중에서 가장 의미 있는 일 가운데 하나는 붓다의 인간적인 형상을 표현한 것이다. 그동안 산치와 바르후트에는 인격화된 붓다의 모습이 아닌 상징화된 붓다의 모습으로 표현되었으나, 서역의 문화와 미술, 종교들이 융합되면서 나타난 대승불교의 확산으로 쿠샨 왕조 시대에는 붓다의 인간적인 모습을 표현하기 시작하였던 것이다. 동시에 이 시대에는 붓다를 상징하는 상징물들이 공존하며 그의 몸이 손바닥이나 발바닥과 같은 초인적인 성향인 법륜상 등으로 표현되기도 한다.

카니슈카왕을 이어 후비슈카왕(Huvishka)과 바수데바왕(Vasudeva)으로 이어졌으나 중앙 집권력은 예전 같지 않았다. BC 240년경에 페르시아 제국 사산(Sassan) 왕조의 시조 아르다시르 1세(Ardashir I; 221년~241년 재위)의 침략으로 박트리아 지역을 잃으면서 중앙 권력은 순식간에 약화되고 강력했던 제국은 자연스럽게 소멸되기에 이르렀다. 이후 사산 왕조의 두 번째로 재위를 했던 샤푸르 1세가 간다라를 침공하여 페샤와르를 정복하면서 쿠샨 제국은 멸절되고 말았다. 이후 불교를 신봉하지 않는 에프탈족(Ephthalites; 백흉노족)에 의해 불교의 유적지들의 수많은 불탑과 사원들이 파괴되었으며, 이로 인해 점점 사람들의 발길도 끊어지고 역사의 뒤안길로 사라지게 되었다.

3. 간다라 미술(Gandhara art)

1) 간다라 양식

간다라에 대한 최초의 언급은 이란의 비수툰(Bisotun)에 있는 페르시아의 다리우스 1세의 석각 명문(BC 516년경)에서 볼 수 있다. 여기서 간다라 지방은 인도와 별개의 지역으로, 다리우스의 아케메네스 제국에 복속된 영토 가운데 하나였다. 이러한 상황은 BC 327년 겨울 알렉산더가 간다라를 침입해 올 때까지 지속되었다.[45] 간다라 미술 양식은 인도, 파키스탄 탁실라(Taxila) 지역, 아시아 대륙 북서부, 아프가니스탄 니가라하라 지역에서 발달된 미술이다. 간다라는 동쪽 지역으로는 탁실라, 북쪽으로는 스와트 지역과 서쪽 아프가니스탄의 카불 강(Kabul River) 인근까지에 걸친 대 영역으로, 이들 지역에서 간다라 미술과 관련된 불교 사원들과 불상 유물 등이 상당수 출토되었다. 주지하다시피 그리스 · 로마 스타일과 함께 전개된 간다라 미술 양식은 불교와 관련하여 성장하게 된 매우 독자적인 인도의 한 양식이라고 볼 수 있다. 서양의 그리스 · 로마 양식과 융화되기 시작한 것은 알렉산더대왕의 동정(東征)으로 시작되었다고 할 수 있다. 알렉산더대왕은 그리스를 식민화한 후, 인도 지역과는 교류를 통해 번영을 얻고자 하였다. 이 무렵 그리스에서는 헬레니즘 시대가 전개되고 있었으며, 인도에서는 이 지역을 거쳐 아카이메네스(Akaimenes)와 파르티아(Parthia)의 문화와 혼용되었던 듯하다. 이런 상황 속에서 그리스 · 로마 문화가 섞이면서 간다라 미술은 점점 흥기를 갖게 되었다고 생각

45) Benjamin Rowland, *The Art and Architecture of India*, 1956, London(『인도미술사』, 예경, 1999, p.114.)

된다. 이후 서방에서 그리스의 헬레니즘 문화가 들어오면서 그리스 로만 성향을 지닌 불교 미술이 형성되었고 이와 같은 미술 양식은 서기 1세기 후반 무렵에 최전성기를 가졌다.

2) 간다라 조각

이 시대의 조각은 건축의 일부분으로 많이 활용되어 왔다. 그럼에도 아쉬운 점은 이처럼 귀한 불탑들이 기록에만 남아있고 훼손되어 버린 경우이다. 앞서 잠깐 언급하였던 것처럼 간다라에는 많은 불교 사원과 탑들이 조성되었다. 실제로 이 지역에서 불교와 관련된 많은 건축들이 이루어진 것은 여러 자료들을 통해 알 수 있다. 그러나 아쉽게도 이러한 불교 건축들은 세월이 흐르면서 자연재해와 불교를 신봉하지 않는 민족들에 의해 많이 훼손되어 현존하는 자료만으로는 그 위상을 제대로 파악하기가 쉽지 않은 일이다. 간다라 미술 가운데서도 가장 의미가 있고 중요한 부분은 단연 불탑의 건축일 것이다. 이 지역의 불탑 건축은 쿠샨 왕조에 들면서부터 상당히 왕성해졌다고 볼

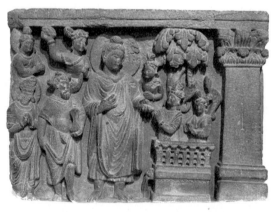

수 있다. 이런 조각들 가운데는 그 연대가 BC 1세기까지 올라가는 것도 있다. 대개 연대가 올라가는 고식의 불탑들에서는 훗날 볼 수 있는 요란한 장식들

붓다와 나가카리카, AD 2세기, 35×47cm, 출처미상, 간다라 조각

은 아직 전개되지 않은 상황으로 보아 본격적인 불상의 제작은 아직 이루어지지 않았다고 할 수 있다. 간다라에서 출토된 대부분의 불상은, 제작년도나 시간을 기록하는 경우는 거의 없지만 대체적으로 후기 불탑의 건축으로 보인다. 기단부에 많은 작은 감실 모양의 형상을 설치한 후에 불상을 안치시키는 형식이 활성화된 이후의 불상 조각들이라 추정된다.

이런 상황들로 볼 때 쿠샨 왕조 이전의 조각물들은 많지 않아 보인다. 아마도 그리스계의 여러 왕들을 조각한 화폐 정도가 남아있을 뿐인 듯하다. BC 2세기경의 박트리아왕(Bactria)의 화폐나 디오도토스왕(Diodotos)의 화폐 등은 거의 완벽하게 그리스적인 화폐라고 할 수 있다. 일반적으로 주화는 조각 분야에서 그리 중요하지 않는 분야이다. 그러나 이런 연유 등으로 쿠샨 왕조 시대의 화폐 조각은 다른 고급 조각 미술들을 이해하기 위하여 매우 중요한 전 단계 자료가 될 것이다. 이들 주화들은 이 시대의 사회상과 종교 그리고 정치 문화 등이 복합적으로 담겨져 있는 훌륭한 자료인 것이다. 이처럼 쿠샨시대 주화들의 대표적인 것은 BC 3세기에서부터 1세기 사이인 박트리아시대에 만들어졌는데, 대개 그리스적인 형태를 띠고 있어 흥미롭다. 특히 박트리아시대 왕이었던 에우티데모스(Euthydemos; BC 3세기 말~2세기 초)의 주화는 그 형태와 주조의 기법이 그리스적이라 생각된다. 마찬가지로 박트리아의 왕이었던 데메트리오스(Demetrios, BC 190년~167년경) 동전 역시 그리스식 주화라는 것을 한눈에 인지할 수 있다. 이 동전들의 앞면에는 왕의 얼굴이 부조 형태로 제작돼 있고, 동전의 뒷면에는 마치 그리스의 헤르메스 조각처럼 벌거벗은 전신의 육체가 작은 형태로 들어서 있다. 특히 서기 1세기 말 카니슈카시대의 동전에

는 달의 신으로 알려진 나나이아 (Nanaia)가 새겨져 있다. 이로 보아 간다라 초기 기원전과 기원후

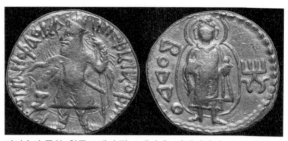

카니슈카 금화, 황금, 1세기 말~2세기 초, 샤지키델리, 보스턴박물관

사이에는 그리스적 조각의 영향이 상당했음을 추정해 볼 수 있다. 그러나 이 무렵의 다른 동전에는 전면에 카니슈카, 후면에 불상이 새겨져 있어 주목된다. 어떤 동전에는 카니슈카와 빛의 신 미트라(Mithra)가 주조되어 있고, 또 어떤 동전에는 카니슈카와 시바(Siva, Śiwa, Shiva) 신으로 추정되는 신이 새겨져 있다. 카니슈카시대에는 주지하다시피 대 제국을 건설한 시대로 대단히 개방적인 통치를 하였다. 따라서 이 시대의 동전 역시 하나의 패턴을 보이지 않고 다양한 형태를 보여주고 있다. 이는 그리스적 요소를 흡수하면서도 불교문화적인 것들을 전파하고 있었음을 의미한다.

아소카왕이 통치하던 때(BC 3세기 초)에는 불교 선교활동이 비교적 활발하였다. 동전의 조상들을 볼 때 그리스와 교류가 있으면서도 불교적인 전파가 활발하였다고 생각된다. 또한 AD 1세기경은 간다라를 포함한 쿠샨 제국의 통치자들이 로마와 계속 접촉한 시대이다. 이는 이 시대의 동전에서 그 양상을 짐작해 볼 수 있는 것이다. 이 외에도 간다라 지역에서는 불교의 이야기를 해석하는 방법으로 소용돌이치는 덩굴무늬, 화관을 쓴 천동(天童), 반인반어(半人半魚), 반인반마(半人半馬) 등 그리스 고전을 그리스와 로마 예술에서 많이 유입하고 그 기법들을 흡수했지만 기본적인 조상(彫像)은 비교적 인도 고유의 것

이라 할 수 있다.

그러나 인도적이거나 그리스적이라는 확고한 양식은 아직 구체화되지 못한 시대라 생각된다. 예를 들어 탁실라(Taxila)의 한 지역에서 출토된 돌로 만든 여인상은 반대로 인도적인 요소가 농후하기도 하지만, 비슷한 장소에서 출토된 석재 그릇에 조각된 부조들에는 그리스적인 것과 인도적인 것들이 섞여 있기도 한 상황이다. 이들로 보아 인도적 양식이나 그리스적인 양식들이 제대로 융화되어 간다라적인 양식이 구체화되기 이전의 형태들이 잔존하고 있다고 할 수 있다. 이렇게 보면 그리스·로마 스타일의 불교 조각이나 미술들은 적어도 1세기 이후부터 자리를 잡았다고 추정해 볼 수 있을 것이다.

이 시대의 조각들에 그리스 스타일이 잠식해 들어왔던 것은 분명하다. 그리스 로만 스타일로 조상들을 만든 결과 그리스 풍의 불교 조각들이 나타나는 것이다. 여기에 불교 건축이나 조상의 배경 장식 등으로 그리스 주두를 아름답게 장식하는 데 사용했던 코린트식 등의 문양들이 사용되고 있는 것은 흥미로운 부분이다. 간다라 지역에서는 로마 종교의 신인동형적(神人同形的) 전통에 따라 부처를, 잘생긴 아폴로 같은 얼굴에 로마식의 귀족이나 황제의 옷과 유사한 옷을 입혀 묘사하기도 한 것도 이를 반증해 준다. 얼굴의 용모만 그리스식은 아닌 것이다. 이 무렵에 조각된 의복의 형태 역시 로마의 의상과 유사하다. 오른 손을 토가(Toga) 속에 넣는다거나 왼손이 토가의 한쪽 부분을 잡고 있는 자세 등에서 유사함을 볼 수 있다.

3) 인간적인 조각

간다라 미술문화는 시기적으로 마우리아시대나 슝가시대 그리고

안드라시대의 미술이 확실하게 형성된 이후에 나타난 미술 양식이다. 하지만 흥미롭게도 인도 전통적인 양식이 이어졌다기보다는 그리스·로만 스타일이 간다라 미술에 대두된 것이다. 지리적인 면과 서방과의 긴밀한 교류 등으로 실제적으로는 그리스 로만 형이 미술문화에서 대세를 이루었다고 생각된다. 분명한 것은 이와 같은 그리스·로만풍이 전개되면서 간다라 미술은 인도미술뿐만 아니라 전 불교미술사에 커다란 변화를 가져다주었다는 점이다. 인도 북부 지역에서 붓다의 모습을 묘사하는 것을 엄격하게 금지하면서 상징적으로만 보이던 붓다의 형체가, 인도식의 전통 형태가 아닌 그리스·로마 형식을 통해 그리스의 여러 신상들처럼 서양인의 얼굴로 인간화됨은 간다라 미술의 획기적인 변화이자 고대 인도 불교미술의 커다란 변화라 할 수 있다.

간다라 불상 조형은 그리스·로마 스타일의 영향으로 대단히 서구적이면서도 아름답다. 그러나 그 본질적인 것은 인도 불교적 영감에 근원을 두고 있어 외면의 형상과 내면의 정태가 다소 다르다고 할 수도 있을 것이다. [46] 이들 조상들은 주로 헬레니즘 조각에 근거를 두고 있어서 매우 이상적이면서도 수려하여 좀처럼 보기 드문 인물상이라 생각된다. 그 이전까지 붓다의 인간적인 모습을 표현할 수 없었던 당시 인도의 분위기는 대승불교가 전래되면서 그 상황이 많이 달라진다. 추론해 보건데 당시 인도 사람들은 자신들이 신격화하고 믿은 붓다의 모습을 보다 화려하며 인간적인 모습으로 형상화하고 싶었을 것이다. 때마침 그리스와 로마를 통해 들어온 헬레니즘 양식의 조각은

46) F. B. Flood, 'Herakles and the "perpetual acolyte" of the Buddha', *South Asian Study*, 1989, pp. 17~24.

당시 인도 사람들의 마음을 사로잡을 만큼 그 용모가 아름답고 준수하였을 것이다. 신격화된 붓다의 얼굴을 아무렇게나 표현할 수도 없는 노릇이었고 가장 적합한 양식을 찾는 가운데 마침 문화 경제적인 교류를 하던 서구의 헬레니즘 조각에서 영감을 받았을 것이다. 마침 당시 헬레니즘 미술은 여러 신들을 조각하면서 이 세상에서는 볼 수 없는 인간의 모습으로 만들어 나갔다. 가장 이상적이고 아름다운 인물상들이 헬레니즘 미술을 통하여 세상으로 나오게 되었다. 그런데 인도 북서부 지역에서는 카니슈카왕이 강력한 제국을 건설하면서 그동안의 불교 전파와는 다른 모습으로 불교를 지원하게 되었다. 소위 대승불교가 이때 형성되면서 그동안 표상처럼 상징화되어 있던 붓다는 가장 인간적인 모습으로 나타나게 되었다.

4) 인도적인 면모

인간적인 붓다의 형상은 헬레니즘의 신상으로부터 가져올 수 있었다. 가장 수려하면서도 준수하고 아름다운 모습을 지닌 붓다의 모습을 표현하는 데는 헬레니즘의 인간미 넘치는 조각이 가장 적합하였다. AD 2세기에 만들어진 이 붓다상은 양자를 잘 조화시킨 전형적인 양식으로 보인다. 준수한 용모로 완벽성을 갖춘 붓다의 얼굴에는 동양적인 이미지와 서양적 이미

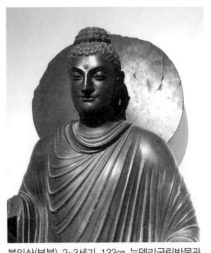

불입상(부분), 2~3세기, 133cm, 뉴델리국립박물관

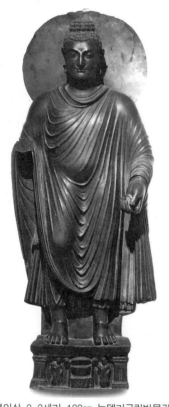

불입상, 2~3세기, 133cm, 뉴델리국립박물관

지가 공존한다. 미간백호(眉間白毫)와 이를 중심으로 날선 눈썹 아래로 이어지는 오뚝한 콧날은 전형적인 서양인의 골격이라 할 수 있다. 그러나 이 코는 완전한 서양인의 콧날은 아니다. 수평을 보이는 코는 동양의 호남형의 얼굴에서 볼 수 있는 모습이다. 이 붓다상을 좀 더 상세하게 살펴보면 두상 부분을 제외하고는 전체적으로 이후에 전개되는 온화한 불상의 모습이 담겨져 있음을 알 수 있다. 반개한 듯한 눈과 짧은 인중에 머금고 있는 미소와 넉넉하면서도 부드러운 사각형 형태의 얼굴형 등에서 훗날 출현하는 전형적인 부처의 형태의 모습을 보게 된다. 마투라(Mathura) 불상이 전통성을 강하게 내포하고 있기 때문에 굳이 간다라적인 이 붓다상과 비교한다면 매우 서양적으로 비춰질지는 모르겠으나 그리스적인 붓다의 머릿결을 제외하고 웃는 듯한 반개한 눈과 살짝 미소를 머금은 입술 등에서 동양적인 불의 얼굴을 발견할 수 있다. 이 불상 조각에서도 알 수 있듯이 간다라불교 조각은 그동안 상징적으로만 표현되던 붓다의 모습을 매우 인간적이면서도 동양적으로 완벽하게 구현시켰다고 생각된다. 흔히 간다라 미술을 서양식 조상으로만 인식하는 경우도 있는

데 인도 문화와 조각 등이 융화되어 인도의 정체성이 양식화된 것이다. 이처럼 쿠샨시대는 붓다를 인간적으로 묘사하는 첫 주자가 되었고, 간다라 미술은 가장 이상적인 표정의 붓다의 모습을 묘사하는 데 전력을 다하였다.

간다라 미술에서는 우선 얼굴에서 매우 서양적인 풍모를 강하게 볼 수 있는데 이것은 단지 그리스 헬레니즘의 영향 때문만은 아니라 할 수 있다. 헬레니즘의 이상적인 조각 양식은 인도에 들어와 가장 서아시아적이면서도 인도적인 얼굴상으로 변화하게 된다. 간다라에서는 그들의 붓다를 그리스의 아폴로(Apollo)를 연상시킬 정도로 위용 있

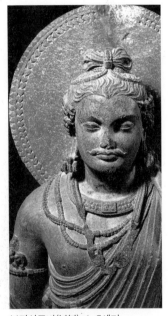

으면서도 멋지게 만들게 되었다.[47] 얼굴의 윤곽과 형태는 고대 지중해의 이상적인 아름다움을 그대로 보여주고 있다. 현재 인도 대영박물관에 소장된 붓다의 두상은 서기 1세기에서 5세기 사이에 만들어진 것으로, 당시 인도 불교의 요건에 잘 부합된 붓다의 모습이다. 인도인과 유럽인이 혼혈된 듯한 이 붓다의 얼굴은 대단히 위엄이 있고 준수하며 인간적인 매력이 있다. 빈틈없는 표정과 자비로운 듯한 이목구비는 보는 사람에게 지존과도 같은 강력한 인상을 줄 수 있을 것이다. 그리스 신상에

보디삿트바(부분), 1~5세기, 영국 대영박물관

47) E. Robert, 'Greek Deties in Buddhist Art of India', *Oriental Art*, 1959, pp. 114~116.

표현된 물결 형태의 머리 형태가 이 붓다의 머리에서 어김없이 잘 드러난다. 미간과 이마 정 중앙에 자리한 백호(白毫)는 그야말로 완벽한 신격화를 마지막으로 정리하는 인장 같은 역할을 한다. 불성(佛性)으로 가득 찬 지존임을 암시한다. 그러나 이것은 어디까지나 진짜 붓다의 모습이 아닐 것이며 단지 당시 불교를 신봉하던 인도인들이 고행하다가 해탈했다는 인간 붓다를 신격화하는 과정에서 출현한 가상의 얼굴상일 뿐이다.

일반적으로 이러한 붓다의 모습은 호사한 풍채의 인도 왕자와 유럽인이 섞인 모습으로 구성된다. 그래서 간다라 미술에 나오는 여러 보살들은 마치 쿠샨시대의 용모가 준수한 왕자의 자태와도 같을 것이다. 이러한 불의 얼굴들은 좌우대칭형으로 빈틈없는 얼굴을 하고 있다. 반면에 더욱 부드러운 인간적인 이미지를 보여주는 헬레니즘 양식의 쿠샨 왕조의 조각도 있다. 〈웃고 있는 소년〉이라는 제목을 가진 이 소년상은 전형적인 그리스 조상 양식을 보여준다. 서기 3세기 전후의 것으로 추정되는 이 인물조상은 현재 인도 뉴델리 국립박물관에 소장되어 있다. 전형적인 그리스·로마 양식인 이 두상은 전체적으로 미남형이다. 머릿결, 옷의 처리 역시 당시의 헬레니즘 양식에 의했다. 이러한 석조 조각은 간다라 미술에서 상당히 짧은 기간 동안 진행되었다. BC 3세기경부터는 석조 조각 제작이 대체로 중지되었지만 일부 지역에서는 여전히 아름다운 서양식 조각 제작이 진행되고 있었다.[48] 이런 유의 작품 가운데 하나가 바로 인도 서북부 지방에서 출토된 〈웃고 있는 소년〉 조각이다. 이 조각은 마치 마지막 로마시대의

48) Kalpana Krishan Tadikonda, 'Vajrapāni in the Buddhist Reliefs of Gandhrat', *Regacy of Indian Art*, Aryan Book Intrrnational, New Delhi, 2013, p. 200.

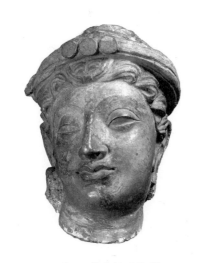

웃고 있는 소년, 3~4세기, 11×9.5×10㎝,
뉴델리국립박물관

조각을 보는 것 같이 후기 고대 미술의 특성을 지니고 있다. 그렇지만 이 인물조각이 인도 조각가의 작품이라는 것을 인식하는 데는 그리 오랜 시간이 걸리지 않는다. 이 시기 인도 특유의 눈매는 양 끝이 가늘게 째지고 서양의 조각과는 다르게 움푹 들어간 눈꺼풀이 마치 반곡선 형태로 선으로 그은 것처럼 또렷하게 초승달 모양을 하고 있다. 따라서 이런 정황 등으로 볼 때 이 조각은 확실하게 쿠샨 왕조 시대의 인도 조각이다. 이런 유형의 인물모습은 붓다를 표현한 두상에서도 볼 수 있다. 현재 런던미술상 스핑크스 구장에 있는 석조로 된 붓다의 두상은 웃는 소년의 두상처럼 콧날에서 눈썹으로 이어지는 선이 육안으로 확인될 정도로 뚜렷하다. 그런데 로마의 인물 조상과는 다르게 인도의 인물 조상은 불교의 영향으로 변화가 없다. 마치 우리가 중세 기도교의 관념적이고 변함이 없는 형식적으로 그려진 이콘(Icon)상을 보듯이, 이 시대 인도 불의 얼굴 모습에는 많은 변화가 없다. 특히 코끝에서 눈썹까지 이어지는 정형화된 라인은 전혀 변화가 없어 보인다. 스핑크스 구장에 있는 붓다의 두상 역시 동일한 형식을 띠는데 〈웃는 소년〉의 얼굴과 기본 골격의 틀이 비슷하다. 게다가 눈동자를 그려 넣지 않은 것 또한 두 조각상이 동일한데 이것은 아마도 인간 붓다를 신격화하는 과정에서 발생된 것 같다. 이처럼 이 무렵

인도지역에서 발굴된 두상들은 인도 조각이 지니는 그만의 특징을 몇 가지 지닌다.

5) 회화

　간다라시대 회화미술에 대해서는 지금으로서는 정확하게 알 수가 없다. 따라서 그 성격이나 특징들을 말하기는 어려우나 기록물 등으로 어림잡을 수는 있을 것이다. 흥미로운 점은 법현(法顯; Fa-hsien)이라는 중국의 승이 기록한 『불국기(佛國記)』 속에는 옛날에 나갈국(那竭國)의 남쪽 방향에 석실이 하나 있는데 그 속에는 불(佛)이 한 점 그려져 있었다고 한다. 그런데 그 불의 자태는 너무도 아름다워 뒤로 몇 보 떨어져서 보면 석조의 내부가 어두움에도 불구하고 그 신체부위에서 광채가 발산되었다고 한다. 얼마나 화사한지 마치 그 자리에 불이 버티고 서 있는 것 같았다고 한다. 그만큼 당시 불교미술은 매우 화사하였으며, 회화적으로도 묘사력이 매우 진지하였다고 할 수 있다. 이러한 분위기로 봐서 당시 간다라에는 불교적 색채가 강하게 들어간 화려한 채색화들이 조각에서처럼 사실적으로 그려졌을 것으로 추정된다.

　또한 장언원의 『역대명화기(歷代名畵記)』에는 당시 중국에 서역화풍을 구사하는 위지을승(尉遲乙僧; Yuch'ih Iseng, 618년~907년)이라는 화가가 있었다는 기록이 보인다.[49] 이 화가는 불화를 매우 잘 그린 화가였는데 그림을 그리는 데 있어서는 채색과 명암을 사용하여 물체의 입체감까지 나타냈다고 한 걸로 보아 매우 사실적인 그림을 그렸

49) 張彦遠, 『歷代名畵記,』卷九, 唐朝上

던 것으로 추정된다. 위지을승의 아버지 위지발질나는 수대(隋代) 때 그림을 잘 그리기로 유명했으며, 위지을승은 그런 아버지로부터 그림을 배웠다고 한다. 역대명화기에서는 아버지 위지발질나를 대위지(大尉遲)로, 아들 위지을승을 소위지(少尉遲)로 일컫고 있다. 장언원은 이 위지을승을 오도현(吳道玄), 염립본(閻立本)과 더불어 당대 삼대 화가 중 첫 번째로 거론하였다. 위지을승은 벽화 그림을 잘 그렸다고 하는데 아마 불교 벽화가 아닌가 싶다. 그밖에도 불교, 인물, 귀신, 화조, 공덕(功德) 등과 관련된 그림에 매우 능하였던 것 같다. 그리고 그는 외국 그림 및 불상을 잘하였다고 하는데 아마 서역화풍의 불화를 잘 그렸을 것으로 간주된다.[50] 한편 장언원은 그를 서역 우전국(于闐國; 코탄(Khotan), 호탄) 사람으로 기록하였다.[51] 우전국은 당시 서역 남로 중심에 자리했던 고대 국가로 현재 중국 화전(和田) 일대에 해당되며, 간다라시대의 영토로서 중앙아시아 최고의 대승불교의 중심 지역이었으나 안타깝게도 11세기 초 이슬람 국가에 점령당하였다. 이로 보아 위지을승의 그림은 당시 간다라 그림과 상당히 밀접한 연관성이 있었을 가능성이 높아 보인다. 이런 정황들로 보아 당시 간다라에는 금색과 은색 등도 자유롭게 활용하는, 조각과 같은 위력의 화려한 사실주의 채색화가 활발하게 전개되었을 가능성이 높다. 간다라 조각의 재료로 초기에는 녹색 천매암(千枚岩)과 청회색 운모편암을 많이 사용하였다. 3세기 이후부터는 치장 벽토를 많이 썼으며 조각상에는 원래 색을 칠하고 금박을 입혔다. 이와 같이 간다라 회화에서도 붓다와

50) 장준석, 『중국회화사론』, 학연문화사, 2002, p.80.

51) 朱景玄의 『唐朝名畫錄』에는 위지을승이 上火羅國人(Tokhara)이라 기록돼 있다.

관련된 그림을 그릴 때 화려하고 다양한 색채들을 사용했을 가능성이 높다고 할 수 있다.

4. 쿠샨 왕조 2 - 마투라(Mathura) 조각 미술

간다라의 조각 미술이 인도 고대 미술의 중요한 근간이라면 또 하나의 거대한 지류로 같은 시대 쿠샨 왕조의 마투라(Mathura) 조각 미술을 들 수 있을 것이다. 마투라는 현재 인도의 수도인 뉴델리로부터 대략 140여 km 떨어져 있는 곳으로, 예로부터 문화와 경제의 중심지였다. 문화와 경제의 중심지답게 마투라는 간다라 미술(Gandhara art)과는 또 다른 불교미술의 중심지로 발전하여 나갔다. 인도에서 가장 성스러운 강으로 알려진 갠지스강의 지류인 잠나(Jamna) 강을 예전에는 야무나(Yamuna)강이라고도 불렀다. 이곳은 인도의 중부와 서북부가 교차하는 요충지로 마투라는 간다라 지역의 프루쉐프라(Prushapra)나 탁실라(Takshasila) 등으로 혹은 갠지스 유역의 파타리푸트라(Patariputra)나 바이사리(Vaisali) 등과 교통하는 요지였던 것이다. 마투라는 교통의 요지답게 불교는 물론이고 브라만교나 자이나교 혹은 사신(蛇神), 약사, 약시 등 다양한 민간 신앙도 활발하게 전개되었다. 동양과 서양의 문화가 유입되는 창구였지만 변함없이 인도의 정통 문화를 잘 간직하여온 곳이기도 하다.

특히 마투라를 중심으로 한 이 일대는 브라만교의 대신(大神)인 비슈누의 여덟 번째 화신으로 BC 7세기경 북인도 서부에 실존했던, 붓다처럼 신격화된 목동(牧童)의 신 크리슈나(Krisna) 신앙의 중심지로서 수많은 종교인들이 왕래했던 곳이기도 하다. 아울러 동시에 불교

가 전파되고 활성화된 곳이기도 하다. 흥미로운 것은 크리슈나 신앙은 BC 300여 년 전에 이미 활성화되었지만 이 일대에서는 고대 브라만교와 관련된 소량의 유물을 제외하고는 크리슈나와 관련된 유물들은 거의 출현하지 않고 있다는 점이다. 반면에 불교 계통이나 자이나교와 관련된 유물들은 상당수 출현했다. 특히 불교미술에 관한 것은 연대를 기록한 명문이나 봉헌명 등을 남긴 유물들이 다른 지역의 유물에 비해 많다. 이러한 것은 당시 불교가 신상 제작 등에 관심을 보이면서 많은 봉헌자들이 생겼으므로 대량의 불상들이 만들어졌기 때문일 것이다.

앞에서도 잠깐 언급하였지만, BC 1세기경 마투라 일대는 박트리아인의 침입이 있었는데 이는 역사상 중요한 의미를 지닌다.[52] 그 이유는 그리스에서 주조된 화폐들이 이 시기에 많이 유입되어 후에 인도 역사의 연대를 추정하는 데 상당히 중요한 역할을 하고 있기 때문이다. 따라서 이 무렵 이 지역만큼은 일반 조각품들보다 동전 부조가 무엇보다도 중요하다고 앞서 언급하였다. 실제로 헬레니즘적인 미술을 인도에 전파했던 인도에 정착한 그리스인들은 금화 폐를 주조하였고 훗날 쿠샨 왕조에서 널리 확산되었다. 이뿐만 아니라 그들의 침입을 계기로 인도 서북 지역에 간다라 양식으로 대표되는 유럽의 헬레니즘

52) BC 2세기경에 인도는 동부 지역, 중앙 지역, 그리고 데칸 지역으로 나뉘며, 숭가 왕조, 칸바 왕조, 사타바하나 왕조가 각각 마우리아 왕조의 뒤를 이었다. 인도 서북 지역은 중앙아시아로부터 이동한 여러 민족들이 각기 자신들의 영토를 확보하기 위해 혈안 되어 있었다. 이들 가운데 제일 처음 인도로 진출한 민족은 박트리아 지방에서 온 그리스인들이었다. 알렉산더의 인도 정복 이후 그리스인들에 의해 성립된 박트리아 왕국은 원래 옥수스 강과 아프가니스탄 사이에 위치한 동서양의 교통 요충지였던 것이다. 이 같은 지리적 특성 때문에 여러 민족들이 박트리아 왕국을 침공할 기회를 엿보고 있었다. 그러던 중 중국 변방 지역에 거주하다가 월지족에게 쫓긴 스키타이인들이 박트리아 왕국으로 침입하여 주도권을 잡게 된다.

문화가 성행하게 되었던 것이다.[53] 그러나 메난드로스(Menandros)가 죽고 나서 월지(月氏, Yueh-chih)인들에게 쫓긴 스키타이인(Scythian, Skudra, Sogdian, Saka) 들의 침입으로 사분오열되다가 결국은 BC 75년경에 멸망했다. 처음 인도에 침입한 스키타이인들은 그리스인들보다 훨씬 넓은 지역을 점령하면서 인도와 아프가니스탄 지역을 지배했다. BC 130년경에 인도에 처음 출현한 스키타이인들은 대략 다섯 지역으로 나누어 서북 인도를 지배하였으나 그중 가장 오랜 기간(약 4~5세기)을 지속한 것은 서쪽 지역뿐이었다. 스키타이인들은 아리아(이란) 계통으로서 '초원길'을 통하여 그리스 인의 식민 도시와 교역하면서 번영하였다. 그들은 독특한 기마(騎馬) 문화와 더불어 미술공예가 발달했는데 동물을 주요 장식의 모티브로 하여 동물의 몸통을 변형시키거나 압축하였고 거기에 귀금속(주로 금)을 사용했다. 마구나 무기 등에도 동물이나 수렵의 내용을 새겨 넣었다.

BC 50년경에는 갠지스강 유역과 참발(Chambal) 계곡의 여러 왕국들을 정복하기도 하였으나 불행히도 AD 1년경 서북인도 지방에 등장한 월지족에 의해 멸망당하고 월지 민족은 쿠샨 왕조를 세우게 되었다. 이들이 세운 쿠샨 왕조는 상당히 넓은 지역까지 포함되었는데 멀리 마투라 지역에 이르기까지 큰 영향을 미쳤다. 쿠샨 왕조는 전성기인 카니슈카왕(Kanishka; 78년~144년) 때 간다라 지방을 중심으로 중앙아시아에 이르는 대 제국으로 발전했다. 카니슈카는 쿠샨 왕조의 제3대 왕으로서 아소카왕 이래 대국가를 건설하고 페샤와르(Peshawar)에 도읍을 정하였다. 그는 재위 기간에 로마 제국과 교류하

53) 인도에 처음 진출한 이들 그리스인을 인도 그리스인 또는 박트리아 그리스인이라고 부른다.

여 무역이 상당한 규모로 증대하였으며, 사상적 교류도 있었다. 그리고 페르시아, 인도, 중국을 연결하는 중계 무역으로 번영을 누렸다.

AD 1세기경 월지족에 의해 세워졌던 쿠샨 왕조는 마투라 미술의 최고의 황금기를 구사한다. 마투라 미술은 쿠샨 왕조의 전폭적인 지원을 받으며 가장 융성한 불교미술을 구축하게 된다. 이런 연유로 이시대에는 불교가 대단히 융성하게 되었고, 많은 불교 건축과 탑과 조각들이 만들어지게 된다. 이러한 번영은 거의 4~5세기까지 지속되었음은 당시 이 왕조가 얼마나 강력하였는지를 알 수 있게 해준다. 카니슈카왕은 아소카왕처럼 불교의 대보호자로서 불교를 적극 후원하였다. 카슈미르에서 대승불교의 시작을 의미하는 제4차 불전결집을 행했다. 당시의 화폐에 새겨져 있는 여러 신상(神像)들을 보면 카니슈카왕이 불교와 함께 그리스 여러 신을 숭배하고 조로아스터교, 힌두교

등을 보호했음을 알 수 있다. 쿠샨 왕조는 카니슈카왕 이후 쇠퇴하여 페르시아의 사산 왕조에 비해 그 세력이 감소되었다.

쿠샨 왕조 시대에 마투라 지역에서 출토된 가장 대표적인 미술품으로는 〈카니슈카대왕의 입상〉이 될 것이다. 이 대왕상은 머리 부분과 양팔이 파손되어 아쉽기는 하지만 당시 인도 마

카니슈카 입상, 1~2세기, 170cm, 홍사석, 마트출토, 마투라박물관

투라 조각을 평가하고 감상하는 데 더없이 훌륭한 작품이다. 이 대왕
상은 마투라시의 북쪽 약 14km 떨어진 곳에서 발견되었는데,[54] 정면
의 의복 아랫부분에 대왕, 왕의 왕, 천자, 카니슈카(Maharaja Rajatiraja
Devaputro Kanishka)라는 거로문(佉盧文)의 명문이 새겨져 있다.[55] 이
대왕상은 전체적으로는 두상과 양팔이 없는 상태이다 보니 삼각형의
형태를 띠고 있다. 만일 두상과 양팔이 있다고 가정하더라도 전체적
흐름은 삼각형이 되는 상태라 할 수 있다. 이는 대왕의 위용과 존엄함
을 보여주기 위한 안정된 구도라 생각된다. 권력과 위엄을 갖추기 위
해 양발은 어깨 이상으로 벌리고 있는 자세로 외투 역시 매우 딱딱한
느낌을 준다. 소매가 긴 페르시아 복식 비슷한 외투를 입었고 발의 규
격보다 훨씬 더 커 보이는 신발은 투르키스탄 회교도들이 신고 다니
는 신발과 유사하다. 장화처럼 생긴 이 신발과 외투 그리고 마카라[56]
라고 하는 괴어(怪魚)가 새겨져 있는 권장(權杖: 권력을 상징하는 지팡
이), 위용이 느껴지는 칼과 칼집과 단단하게 동여맨 허리띠 등에서 강
력한 이미지의 왕의 위력을 느낄 수 있다. 왼쪽 손에 힘차게 쥔 검은
전쟁에서의 용맹스러운 왕의 모습을 상징한다. 그런가하면 오른손에
마카라가 새겨져 있는 권장은 전시가 아닌 평시에 최고 존엄 내지는
최고 권력자임을 암시한다. 이 상은 전시나 평시나 모든 권력을 쥐고

54) 아소카대왕상은 쿠샨 왕조의 가장 중요한 유물 가운데 하나로, 1911년경 브라만 교인인 라다 크리
슈난(Radha Krishnan)에 의해 야무나 강 좌안의 한 마을에서 발견되었다.

55) 거로문은 고대 간다라지방에서 형성되어 시간이 지나면서 중앙아시아 지역에서 넓게 사용되었던
문자이다. 이 문자는 통상(通商)이나 불교에 많이 사용되었다.

56) 마카라(Makara)는 인도 신화에 나오는 신수(神獸)를 지칭한다. 칸타카, 잘라루파라고도 하는데,
바다나 큰 강에 사는 거대한 용 내지 바다생물체로 여겨진다. 또한 인도의 물의 신인 바루나 혹은
갠지스 강의 여신 강가가 타고 다닌다는 신수를 말한다. 전체적으로 코끼리, 상어, 뱀 등이 섞인
용의 모습을 하고 있으며, 물을 자유롭게 다루는 능력이 있어 신으로 숭배되었다. 고 인도에 불교
가 유입된 뒤부터는 불교의 수호신 중 하나로 인식되었다.

있는 절대적인 왕권을 지닌 카니슈카왕의 이미지를 잘 드러낸다. 이 조각은 AD 1세기 후반에서 2세기 초반 경에 만들어졌을 것으로 추정되며, 전체 길이는 약 170cm 정도로 확인되고 있다.

흥미로운 것은 카니슈카대왕의 조각상과 함께 왕자로 추정되는 조각상도 발견되었다는 점이다. 이 조상을 황후의 상으로 보기도 하지만 비마 카드피세스(Vima Kadphises)일 가능성이 높다. 카드피세스왕 역시 얼굴 쪽이 파괴되어 확인할 수는 없지만 카니슈카대왕과 마찬가지로 장화를 신고 사자를 양쪽 끝 부분에 조각한 의자에 앉아있는 위풍당당한 모습이다. 여기에 새겨진 명문에는 '왕의 왕, 천자, 귀상(貴霜) 왕가의 자'라 기록돼 있다.

이처럼 이 시대에는 왕의 권위와 관련하여 대단히 신경을 썼다는 것을 알 수 있다. 마치 고대 그리스 상이나 이집트의 파라오들이 그랬던 것처럼 정면관 내지는 부동형의 자세로 흔들림 없는 강인한 인상을 나타내었다. 이 시대에는 불교적인 요소를 담으면서도 완연한 인도적인 조각들이 조성되었는데 특히 왕과 관련된 조각일수록 번영과 안녕을 상징적으로 중시한 면들이 있다. 이는 쿠샨족의 추장이었던 <차슈타나 초상>라는 조각에서도 마찬가지로 강인함과 견고함 그리고 완벽한 자세를 추구하였다.

차슈타나 초상, 1~2세기, 154×61×6cm, 홍사석, 마투라박물관

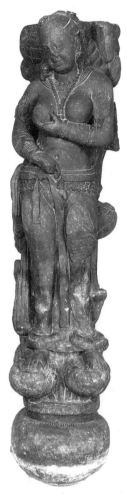

스리 락슈미(Sri Lakshmi), 1세기, 123
×28×25cm, 홍사석, 뉴델리국립박물관

한편 불교나 약시 등과 관련해서는 다소 다른 형태를 보여 주목된다. 카니슈카대왕상과 같은 시대에 쿠샨 왕조 마투라 지역인 우타르 프라데쉬(Uttar Pradesh)에서 출토된 스리, 락슈미(Sri, Lakshmi)는 힌두교에서 신봉하고 있는 순수와 번영 그리고 부와 행운의 여신을 말하는데, 락슈미(Lakshmi)라고도 하며 스리(Sri)라고도 하는 비누스의 아내로, 남편 비누스가 변화할 때마다 거기에 맞춰 여러 형상으로 변화한다고 하는 여신이다.[57] BC 1세기에 마투라 지역에서 출토된 이 여신상은 높이가 123cm로 상당히 규모가 있는 조각이다. 이 지역에서 출토된 락슈미는 고대로부터 아주 우아한 자태를 뽐내는 신으로 알려져 있는 만큼 매우 관능적인 자태를 하고 있다. 락슈미는 오른손으로 자신의 속옷에 걸쳐진 띠(長帶)를 만지작거리는 모습이다. 그런데 그의 손의 한편에는 성스러운 나뭇잎이 쥐어져

57) 락슈미는 매우 아름다운 모습을 하고 있다. 그는 출렁거리는 유해(乳海)의 연꽃 위에서 손에 꽃을 들고 탄생하였다고 한다. 이때 신과 악령이 락슈미를 서로 차지하기 위해 다투었다고 한다. 그의 남편 비슈누가 라마왕일 때는 시타여왕이 되었고, 난쟁이 바마나일 때는 파드마로 알려진 연꽃이 되었다고 한다.

있다. 이 나뭇잎은 삶과 풍요의 상징이다. 게다가 그의 머리 역시 아주 가지런하게 빗어 나선형의 띠로 고정을 시킨 모습이다. 온몸이 드러나는 듯한 몸은 당시 마투라 양식 가운데 하나이다. 벨트가 있는 얇은 장대(長帶)는 오히려 성적 호기심을 불러일으킬 수도 있을 것이다. 이러한 특성은 5~6세기는 물론이고 그 이후에도 한동안 지속된다. 신상들이 이렇게 된 것은, 당시 인도에는 많은 사람들이 태어나야 왕국이 부유해지며 강한 국가가 될 수 있다는 신념이 있었기 때문이다. 따라서 불교 사원 등에서는 의도적으로 벌거벗거나 성행위를 하는 약시나 약샤들을 만들어 성적 호기심을 자극하기도 하였다.

5. 쿠샨 왕조 3 - 불(佛)조각의 서막

이처럼 기원 전후의 마투라 지역은 특히 카니슈카대왕이 제국을 다스릴 때 크게 번성하였고, 상권이 발달하였다. 아름다운 건물들이 건축되었는데 불교 건축도 많았겠지만 자이나교 등 다른 종교의 건물 양식들도 건축되었다. 이러한 종교 건축물들은 동서양을 막론하고 고대에는 문명과 번영의 상징이었음이 분명하다.

사원 등 종교적인 건축물에 들어가는 부조 조각 등은 오늘날 대형 건축물에 조형물을 설치하듯이 교화와 전파 차원에서 이루어지게 되었다. 이 무렵부터 마투라에는 그리스 풍의 간다라 미술의 직접적인 영향 하에서 벗어나 독창적인 종교적 상들이 만들어지게 된다. 독자적인 조상들 가운데 가장 대표적인 것으로는 사르나트에서 출토된 거대한 보살입상을 들 수 있다. 이 조상은 전형적인 마투라 불상의 토대가 될 수 있는 것이며, 그리 규모가 크지 않은 사르나트(Sarnath) 고

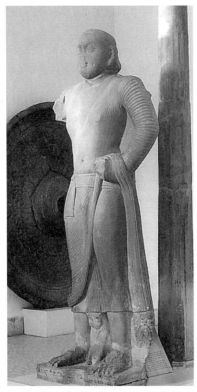

보살(불)입상, 홍사석, 247cm, 약 80년(카니슈 카3년), 사르나트, 사르나트고고박물관

고박물관에 소장돼 있다. AD 80 년경에 제작된 것으로 추정되는 데 높이가 2m 47cm로서 웅장하고 세련된 표현술은 당시 인도 미술의 영화를 짐작할 수 있게 해준다. 쿠샨 왕조에서의 이 조각은 초기 마투라 풍으로는 최고 수준의 붓다로 평가된다.[58] 홍사석 (red sandstone)을 재질로 하여 만들어진 이 보살입상은 외관상으로는 전형적인 분명한 여래상으로 볼 수 있는데 명문에는 보살상으로 되어 있다. 통상적으로 보살에는 보석류 등 장신구가 많게 마련인데 이 보살입상에서는 그런 장식들이 전혀 보이지 않는다.

그래서 이 붓다상은 마투라불로는 아직 형식이 체계화되기 이전에 만들어진 것으로 보인다. 이런 점으로 볼 때 출가한 형상을 표현한 붓다상, 다시 말해 여래상과 싯다르타 태자의 출가 전의 모습을 표현한 보살로서의 형태는 벌써 간다라시대부터 구분됨을 알 수 있다. 흥미로운 것은 마투라 보살입상에서 볼 수 있듯이 마투라불들에는 대개 명문들이 새겨져 있다는 점이다. 마투라 보살입상에는 '카니슈카 3년에

58) B. R. Mani, *Sarnath-Archaelogy, Art & Architecture*, The Directer General Archaeologicalof India, 2012, p.60.

제작한 보살'이라는 명문이 새겨져 있다. 그러나 앞서 잠깐 언급했던 것처럼 카니슈카왕이 즉위한 연대에 대해서는 여러 견해가 있기 때문에 아쉽게도 정확하게 알 수가 없다. 게다가 이 불상의 제작 시기가 워낙 초기에 들어가기 때문에 당시의 상황들을 정확하게 알 수가 없다는 아쉬움이 있다. 이 보살입상의 제작 연대는 AD 1세기(80년)경으로 추정된다. 이 무렵은 붓다의 상이 만들어지는 것을 아직도 꺼릴 수 있는 상황이기 때문에 불상 제작을 공개적으로 표현하지 못할 수도 있었을 것이다.

어쨌든 명문에 의해 보살이 된 이 불상은 아쉽게도 오른쪽 팔이나 손이 망실된 상태이다. 어깨가 넓고 양쪽 다리 사이에 한 마리 사자를 끼고 우뚝 서있는 이 상은 사자와는 비교가 되지 않을 정도로 넘치는 힘을 보여준다. 따라서 이 상은 어깨가 크고 넓으며 두툼하다. 그리고 우측 어깨를 내놓고 있는 자세이다. 그리고 걸치고 있는 가사는 매우 얇다. 그리고 좌측의 굵은 허벅지가 얇은 옷으로 인하여 거의 드러난 상태이다. 이런 점으로 볼 때 이 불상은 불법을 전파하기 위한 중대사나 불사를 건축하는 등의 일을 많이 할 수 있음을 상징적으로 보여준다. 얼굴은 보통 사람의 얼굴과도 흡사하지만 매우 두툼하고 네모지면서도 동그란 얼굴로 부풀려 묘사되어 있으며, 당당한 미소로 얼굴 전체의 분위기를 주도한다. 아울러 커다란 눈은 간다라 불상의 눈매와는 완전히 다른 형태라 할 수 있다. 이 눈은 역시 권위와 자존이 담겨져 있는 자신감 넘치는 눈이다. 왼쪽 손은 주먹을 단단히 쥔 상태로 반쯤 투명해 보이는 흘러내리는 가사를 견고하게 고정시키는 듯한 자세를 취하고 있다. 넓고 크게 잘 발달된 상체와 날씬한 복부 그리고 육중한 근육으로 이루어진 허벅지는 당시 여러 민간 신앙과 종교들

속에서 이를 극복하며 불교를 지키고 전파하고자 한 강한 의지를 엿볼 수 있다.

한 가지 아쉬운 점은 얼굴 두상이다. 물론 2세기경에 제작된, 두상이 없어진 보살상에 비한다면 다행스러운 일이겠으나, 이 보살상 역시 얼굴의 보존 상태가 그리 좋은 편은 아니다. 툭 튀어나온 이마와 눈썹 아래로 이어지는 코는 파손되어 이 불상의 이미지를 느끼는 데 어려움을 준다. 또한 입술 아래 턱 부위도 일부 훼손되어 안타까움을 더한다. 그럼에도 불구하고 이 보살입상은 매우 중요한 사료적 가치가 있다고 간주된다. 왜냐하면 이 보살상이 출토될 당시 산간(傘竿) 기둥과 함께 직경이 3.05m인 산개(傘蓋)가 함께 출토되었기 때문이다. 이 산개는 고대 인도 유물 중 전무후무한 것으로 당시 인도 마투라불의 번성을 함축하여 말해주는 유물이라 할 수 있다. 이 산개는 워낙 커서 훼손 염려도 있고 해서 산개를 분리시켜보살입상 옆에다 두는 실정이다. (p122 사르나트 출토 보살입상 참조)

또한 이 사르나트 고고박물관에는 또 하나의 주목할 만한 조각이 위용을 자랑하고 있다. 원래 야외에 조각되어 있었던 이 거대

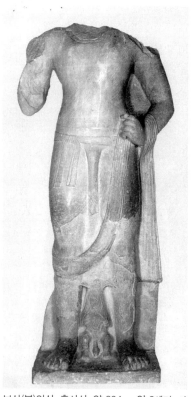

보살(불)입상, 홍사석, 약 204㎝, 약 2세기, 사르나트, 사르나트고고박물관

한 조각들이 실내에 전시되면서 전시장 내부 공간은 그리 크게 느껴지지 않을 정도이다. 마투라 보살입상 좌측으로 대등하게 서있는 또 하나의 조각은 약 AD 2세기 것으로 추정되는데, 이 조각 역시 보살상이라고 하기에는 다소 의구심이 든다. 이 조각은 두상과 한쪽 팔이 없어진 상태이지만, 다행히도 왼쪽 팔이 있다. 왼쪽 어깨가 약간 파손된 상태인데 역시 얇은 가사를 입어 몸 전체의 윤곽이 느껴질 정도이다.[59] 이처럼 마투라불은 초기 불상 때부터 몸의 윤곽이 거의 드러나는 옷을 입고 있음을 알 수 있다. 이 불상 역시 만약 두상이 훼손되지 않았다면 1세기에 제작된 보살입상과 그 크기는 거의 동일하였을 것으로 추정된다. 이 보살상은 머리가 없는 상태이기 때문에 그 높이가 약 2m로 1세기에 제작된 것보다는 약간 낮다. 그러나 이 보살상은 가사가 매우 얇고 예술적으로 표현되어 있을 뿐만 아니라 조금은 여성스러운 면을 지닌다. 그러나 역시 강인한 힘과 권위를 지닌 불상이다. 그래서인지 역시 1세기에 제작된 불상처럼 정면관을 하고 있다. 이 정면관은 일단 강인함, 노련미, 자신감 등을 잘 보여줄 수 있는 최적의 자세인 것이다. 이처럼 이 시기의 불상들이 정면을 눈을 크게 뜨고 응시하는 것은 사악한 존재들에게 대항하기 위한 의미라 할 수 있다. 그러면서도 이 보살상은 1세기에 제작된 것과는 다르게 왼손을 지긋이 쥐고 있는 형태를 하여 더욱 온화한 느낌을 준다. 부드러운 느낌을 주는 홍사석과 잘 어울리는 포즈와 표현이라 생각된다. 홍사석은 특히 마투라 지역에서 많이 사용되어 제작된 것으로, 이 두상들 역시 마

59) 이 보살입상이 뉴델리국립박물관에 소장되어 있다는 견해가 있으나 2017년 현재 사르나트 고고박물관에 소장되어 있다.

투라 지역에서 많이 출토되는 홍사석으로 제작되었다. [60]

AD 1세기에 제작된 이 보살입상은 고대 쿠샨시대 마투라 조각을 가장 힘 있게 전한 바라(Bala)라는 승려에 의해서 카니슈카 3년(AD 131년, 혹은 147년)에 봉헌되었다. [61] 이 바라는 수도승으로 보이는데, 이는 쿠샨 왕조 시대에 마투라에서 발견된 명문에서도 그 이름이 있다.

현재 사르나트 고고박물관에는 방금 살펴보았던 AD 1세기의 보살상이 있고, 또 하나는 AD 2세기경에 제작된 대표적인 불상인 보살상이 있다. 이 두 개의 상은 마투라에서 조각된 것으로, 명문에는 보살상이라고 기록되어 있으나 단순히 보살상이 아닐 수도 있으며 완벽한 불상이 될 수도 있을 것이다. 이 완벽함은 곧 신격화를 의미한다. 인간에서 해탈하여 열반하였다는 불교의 교리에 따라 제작된 이 불상들을 적당하게 표현할 수 없는 단계에 이른 것이다. 그리스의 신상들처럼 가장 이상적이고 균형과 균제미가 흐르지 않으면 안 되는 상황에 서게 된 당시의 조각가들의 심경은 완벽한 불심으로만이 해결할 수 있었을 것이다. 따라서 이들 불상은 마투라의 대표적 지역에서 조각된 것으로 앞서 언급한 바와 같이 명문상으로는 보살이지만 거의 완벽한 석가를 표현한 불상이다. 따라서 이 지역에서는, AD 2세기 전후에는 신격화된 이상미를 드러내는 거의 완벽한 불상을 제작하고 있었다고 할 수 있다. 그럼에도 불구하고 이 무렵 마투라의 일부 지역에서는 불상이 성스러우므로 부처나 여래라는 명칭 대신 보살이라는 명칭

60) 인도 불상에 사용된 돌들은 크게 두 가지로 나눌 수 있다. 그 하나는 마투라 인근의 시크리(Sikri) 채석장에서 채취된 황색 반점이나 백색 반점이 있는 홍사석(적색사암)이며, 또 한 계통은 마우리아 왕조 아소카상 등에서 볼 수 있는 추나르(Chunar) 지역 사암이다.

61) B. R. Mani, *Sarnath-Archaelogy, Art & Architecture*, The Directer General Archaeologicalof India, 2012, p. 60.

을 여전히 사용한 것으로 보인다. 이 지역에서 출토된 다른 불상에서
도 마찬가지로 보살이라는 명문을 사용한 경우가 있다.

이러한 보살 형태의 거대한 불상 양식은 아마도 사원의 외곽에 세
워졌을 것이다. 마투라 지역을 중심으로 형성되기 시작한 붓다의 흉
상(胸像)은 현재 몇 개 남아있지는 않지만 모두 유사한 형식을 취하고
있어 주목된다. 쿠샨 왕조 시대인 AD 2세기에 만들어진 마투라 보살
상은 사르나트 고고박물관에 소장된 불입상들과 연대가 비슷하며, 큰
맥락에서 궤를 같이하는 경우이다. 이 불입상은 두상이 없이 높이가
167.5m, 넓이가 76.6m, 두께가 약 30cm 되는 거대한 불상이다. 현재
머리와 양팔이 훼손된 상태이지만 그 위용을 느끼기에는 전혀 부족함

이 없다. 만약에 머리와 팔이 존재
한다면 2m 넘는 대형 불입상으로
대단히 힘 있고 완벽한 모습을 보여
줄 수 있었을 것이다. 이 불상도 사
르나트 고고박물관에 소장된 불입
상과 마찬가지로 상하체가 거의 드
러난 듯한 형식을 보이고 있다. 떡
벌어진 가슴과 유난히도 크고 깊게
들어간 배꼽 등에서 거의 같은 시대
의 같은 조형술을 발견하게 된다.
허리춤으로부터 길게 내려 뻗은 장
대(長帶)는 사르나트 불입상이나 마
홀리에서 출토된 높이 290cm의 불

보살(불)입상, 홍사석, 167.5×76.5×29cm,
2세기, 뉴델리국립박물관

입상(마투라박물관 소장)이나 모두 유사한 공통점을 지닌다. 허리춤으

로부터 긴 타원형 형태로 내려오는 이 장대가 왼쪽 허리에서 오른쪽
무릎 바로 아래로 스쳐 지나가는 것도 공통점이다. 게다가 무릎 아래
의 종아리 부분은 근육이 보이지 않고 일자형의 다리 모습을 하고 있
으며, 발은 맨발로 인체 전체에 비해 힘 있고 역동적인 큰 발의 형태
를 보이고 있다. 따라서 이전의 상징화된 불상을 간다라 미술 등의 영
향으로 형상화시키는 과정에서 일정 양식의 형식화된 불상들이 AD 2
세기 전후에 조성되었을 것으로 추정된다. 흥미로운 것은 이 불상들
이 보살의 형태로 명문에 기록된 점이다.

　현재 마투라 박물관에 소장되어 있는, 카트라(Katra)에서 출토된 불
좌상이 이와 같은 경우라 할 수 있다. 이 불좌상은 전형적인 마투라불
로서 미술사적으로도 가치가 있는 불상이다. 많은 마투라불들에 명문
이 새겨져 있듯이 이 불상에도 역시 명문이 새겨져 있는데 마찬가지
로 보살이라고 새겨져 있다. 그러나 이 불상은 완벽한 불상이라 할 수
있다. 머리는 이 무렵 마투라불에서 볼 수 있는, 소라 모양으로 분명
하게 드러나는 와우(蝸牛) 형의 육계[62] 형태를 취하고 있는데, 간다라
불에서 고전적인 형태로 머리카락을 상투처럼 묶는 발계(髮髻) 형식
을 보이는 것과는 대조적이라 생각된다. 편단우견(偏袒右肩)[63]의 형태
로 법의를 걸치고 있는 이 불상은 누가 봐도 완연한 부처의 모습이다.
오른손은 시무외인(施無畏印)[64]을 하고 결가부좌를 한 이 불상은 부처

62) 부처의 머리 위에 혹처럼 살이 올라온 것이나 머리뼈가 튀어나온 것이며 지혜를 상징한다. 인도의
　　성인(聖人)들이 긴 머리카락을 위로 올려 묶었던 형태에서 유래한 것으로 보인다.

63) 상대편에 대한 공경의 뜻으로, 왼쪽 어깨에 법의를 걸치고 오른쪽 어깨는 드러나게 옷을 입는 예법

64) 부처가 중생의 모든 두려움을 없애고 위안을 주는 수인(手印). 인도의 초기 불상에서 흔히 볼 수
　　있는데 한 손을 어깨 높이까지 올리고 다섯 손가락을 세운 채로 손바닥을 밖으로 향하게 한 형태
　　이다.

의 모습으로, 손바닥과 발바닥에는 부처의 상징인 법륜이 새겨져 있다. 이 수인(手印)[65]은 부처의 여러 수인들 중 가장 많이 볼 수 있는 것인데, 중생들의 두려움을 없애주고 고난과 절망으로부터 해방시킬 수 있는 자비의 수인이라 할 수 있다. 그 외에도 부처의 수인으로는 항마촉지인, 선정인, 전법륜인, 여원인 등이 있다.[66] 또한 두상 뒤에 배치된 광배(光背)[67]와 그 위에 조각된 보리수와 좌우 협시보살(脇侍菩薩)[68] 형태로 보아 분명한 부처를 묘사하고 있다.

그런데 이 부처는 분위기가 자신만만해 보인다. 겸손과 자비 그리고 덕양의 모습은 보이지 않고 마치 아직 철이 덜 든 왕세자와도 같은 당돌함도 없지 않다. 흥미로운 것은 이 부처들이 대체적으로 매우 젊고 활동적이거나 왕성한 힘을 지닌 존재로 표현된다는 점이다. 왼팔을 90도로 틀어 자신의 다리에 받치고 다리는 결가부좌한, 조금은 거드름을 피우는 듯한 이 자세 또한 훗날 부처가 보여주는 이미지와는 다소 다른 모습임이 분명하다. 그럼에도 사람들은 부처를 신성한 존재로 인식하고 자신도 모르게 그가 취한 어떠한 모양과 자세도 긍정적으로 자비로운 모습으로 무의식적으로 받아들이려는 경향이 있는

65) 모든 불·보살의 서원을 나타내는 손의 모양, 또는 수행자가 손이나 손가락으로 맺는 인(印)

66) 항마촉지인(降魔觸地印): 부처가 악마를 항복시키는 인상. 왼손은 펴서 손바닥이 위로 향하게 무릎에 올려놓고 오른손은 펴서 땅을 가리키는 모습. 선정인(禪定印): 부처가 선정에 든 것을 상징하는 수인. 삼마지인(三摩地印) 또는 삼매인(三昧印)이라고도 한다. 양손을 펴서 위아래로 포개고 엄지손가락 끝을 서로 맞댄 인상. 전법륜인(轉法輪印): 설법인(說法印)이라고도 하며 왼손과 오른손의 엄지와 검지를 각각 맞대고 나머지 손가락은 펴며 두 손은 가까이 접근시킨 모습. 여원인(與願印): 부처가 중생이 원하는 것은 무엇이든지 다 들어준다고 하는 의미의 수인. 시원인(施願印), 만원인(滿願印)이라고도 한다. 왼손을 내려서 손바닥을 밖으로 향하게 한 손 모양이며, 시무외인과는 반대가 된다.

67) 부처의 초인간적인 면을 나타내기 위하여 부처의 몸 주위에서 나는 빛을 형상으로 표현한 것(원광, 후광)

68) 본존불을 좌우에서 보좌하는 보살

것 같다. 인간에게는 누구에게나 종교심이 있게 마련이다. 불교 역시 사람들이 힘든 이 세상을 살며 절대적이라 생각되는 존재에게서 위로를 받고 싶은 인간의 심리에 의한 것일 수 있다. 하지만 부처는 엄격하게 말해 영적 존재이기보다는 사람이 고행을 행하여 극에 다다르는 것을 체험한 경우라 생각된다. 마치 인생의 진리를 꿰뚫어 보아 사소한 일에 집착하지 않고 넓고 멀리 바라볼 줄 아는 달관자와 같다. 인간이 고행을 하여 신이 된다면 종교적 깨달음을 얻기 위해 육신을 고통스럽게 하면서 수행한 수많은 고행자들 가운데 해탈하여 영적 존재가 된 이들도 있어야 한다.

이 시기는 불교에서 비롯된 부처의 모습이 제대로 규정되거나 어떤 방식이 완벽하게 갖추어지지 않았다는 것을 상기할 필요가 있다. 부처를 조각하였으면서도 보살로 부를 수도 있는 불상 제작의 과도기적 형성기에 해당되는 시대인 것이다. AD 1세기 전후 쿠샨시대 마투라 지역에서 불교가 뿌리 내리는 과정에서 아직 미숙함이 있는 조각이나 불교적인 요소들이 자연스럽게 형성되고 뿌리를 내리는 변화기의 시대라고 보면 무난할 듯싶다. 따라서 우리는 이 시기의 다양한 불상과 이와 관련된 사실들을 좀 더 열린 마음으로 살펴볼 필요가 있을 것이다. 쿠샨 왕조 시대가 아직 불교적인 요소들을 완벽하게 형성시킨 시기가 아니기 때문이다.

어쨌든 이전까지 부처의 모습을 법륜 등으로 상징적으로 표현해 오다가 생소한 부처의 모습을 만들어 받아들이기에는 쉽지 않았을 것이다. 보이지 않는 부처로 고정된 사고에서 갑자기 드러난 부처의 모습을 불심이 좋은 당시 사람들은 받아들이기가 쉽지 않았다는 의미이다.

마찬가지로 카트라에서 출토된 높이 69cm의 이 불좌상은 보리수

라든가 좌우 협시(挾侍) 등으로 볼 때 확실하게 부처로 인식될 수밖에 없다. 이 <카트라 불좌상 (Seatted Buddha from Katral)>도 이 무렵 불상처럼 거의 몸을 드러낸 상태이다. 이 역시 보살이지만 완전한 불 좌상의 형상이다. 그러나 당시 이 마투라 지역에서는 불상에 있어서 부처와 보살에 대한 정확한 분류가 있지 않아 두루뭉

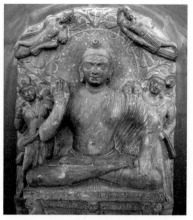

카트라 보살(불)좌상, 홍사석, 69㎝, 2세기 전반, 카트라출토, 마투라박물관

술하게 보살이라고 표현하지 않았나 싶다. 당시 간다라 지방에서 성행하게 된 불상 만들기가 마투라까지 전파되어 불상을 제작하기는 했으나 아직 명칭에 대한 개념이 정립되지 않아 혼선이 있었을 가능성이 높은 것이다. 이전부터 전통적으로 이어온 불존불 표현의 의식이 강한 마투라 지역에서 서서히 변화 아닌 변화의 바람이 불고 있었던 것이다.

간다라 미술의 영향 등으로 이제 마투라 지방에서는 석가의 상을 조각할 수밖에 없었다. 수백 년 동안 인간이 아닌 신으로 대접받아 왔던 붓다는 이제 어떠한 형태로써 불심이 좋은 사람들과 대면을 해야 하는 순간이 다가온 것이다. 언젠가 이 순간이 오리라 많은 사람들은 예상을 했겠지만 실제로 구체적인 형상으로 드러나야 함은 이를 구체적으로 형상화시켜야 하는 조각가들에게는 결코 쉽지 않은 일이었다. 문제는 이 탁월한 조각가들이 이 세상 자연의 그 어떠한 것도 결부시킴이 없이 신으로서의 부처를 만들어야 한다는 부분이었다. 이제 이

천재성을 지닌 조각가들은 신으로서의 존엄과 아름다움을 표현해야 하는 절대적 숙명 앞에 서게 되었다. 가장 이상적인 형태감과 완전성으로 이루어진 이 세상에 존재할 수 없는 이상적인 인물 형상을 창안해야 함이 결코 쉬운 일은 아니었다. 더 어려운 것은 마투라에서 만들어지는 불들은 정신적인 관념과 신비로운 추상성을 담보로 하여야만 했다. 경이롭고도 힘이 느껴지는 초인상으로서의 불상의 모습은 이 시대에 서서히 그 틀을 만들어 나가게 되었다.

그렇지만 이 무렵 완벽한 불상의 모습을 만들기란 결코 쉬운 일은 아니다. 마투라 지방은 불상 제작에 있어 간다라 지방으로부터 영향을 받고 있었다. 동물 문양, 식물 문양, 장식 문양, 페르시아의 주두, 코린트식 주두 등 많은 부분에서 영향을 받고 있었음이 분명하다. 이처럼 간다라 미술의 영향은 불상의 뿌리가 어디에 있든지(현재도 이 부분은 많은 논란이 되고 있다.) 마투라 지역에 직간접적인 영향을 주었다고 할 수 있다. 이러한 환경을 여실히 보여주는 불상 조각으로는 마투

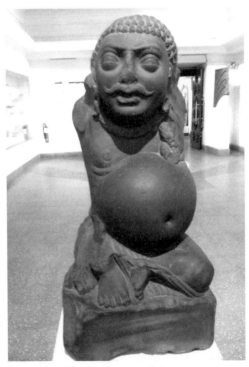

쿠베라, 홍사석, 95×45.5×36cm, 2세기,
뉴델리국립박물관

라 지역에서 출토된 부(富)의 신으로 알려진 〈쿠베라(Kubera)〉[69] 조상을 들 수 있을 것이다. AD 2세기경에 만들어진 것으로 알려진 이 쿠베라는 전반적으로는 마투라불 양식으로 되어 있으면서도 한편으로는 간다라 양식이 복합된 대표적인 조각 가운데 하나이다. 나발(螺髮)인 말아진 머리카락 등 눈썹 위로는 전형적인 마투라 양식을 보이지만, 눈썹 아래로는 간다라 양식이 나타나는데, 이것은 아마도 당시 간다라불이 매우 자연스럽게 융화되었음을 짐작하게 한다. 앞서 잠깐 언급한 것처럼, 눈썹 아래 흘러내린 머리카락이나 수염 그리고 코와 입 등은 헬레니즘적인 성향을 지닌다고 할 수 있다. 또한 가슴 아래로는 사르나트 보살입상 등에서 보았던 것처럼 배꼽이 깊게 들어가는 등 마투라 초기 형태를 보이고 있음은 흥미로운 부분이 아닐 수 없다. 마우리아 왕조 이후 이 지역에서는 그 나름의 전통적인 요소들을 잘 간직하였다. 이 마우리아식 전통은 우리가 지금 보고 있는 마투라 불상과도 유사한 형식을 가지고 있는데 그것은 착 달라붙은 가사의 표현이라든지 몸매가 드러날 정도로 얇고 투명한 의복의 형태 등에서 찾아볼 수 있다. 이러한 특성들은 곧 마투라식 전통 기법을 만들어내게 되었고 이후 오늘날까지 불상과 관련되어 많은 영향을 주게 된다.

이러한 마투라불은 그리스와 로마의 영향을 받은 간다라 양식과는 상당한 차이를 지닐 수밖에 없다. 우선 의복에서부터 많은 차이를 지

69) 쿠베라는 인도 신화의 신. 베다에서는 마족(魔族)의 왕에 불과했으나 뿌라나(敍事詩)에서는 매우 중요한 신으로 다루어진다. 약샤(yakṣa, 자연정령, 야차(夜叉))의 수장으로 권위와 생산력을 갖추고 있으며 특히 부귀(富貴)의 신으로 알려져 있다. 북방의 수호신으로도 유명하며, 불교에서는 사천왕 중의 하나인 다문천(多聞天)이라고도 하고 판치카(Pāncika), 잠발라(Jambhala)라고도 한다. 약샤의 속성을 대표하고, 카일라사(Kailasa) 산중에서 약샤, 킨나라, 간다르바, 라크샤사(귀신류) 등 반신반마(半神半魔)들과 함께 생활한다고 알려져 있다. 쿠베라는 시바가 살고 있는 카일라사의 알라카라는 아름다운 보석들로 장식된 곳에서 생활한다.

닌다. 간다라 불상의 두터운 의상과는 달리 마투라의 불들이 입은 가사들은 얇고 몸매가 드러날 정도로 투명하다. 얼굴의 생김새도 서아시아적이며 그리스적이지 않다. 머릿결이나 머리에 올리는 육계(肉髻)도 엄밀하게 보면 다르다. 머릿결에 있어서 간다라불들이 마치 그리스 비너스의 머릿결처럼 웨이브가 있다면, 인도의 마투라불들은 머릿결의 표현이 아예 없거나 단순하다. 마투라 지역의 조각가들이 전통적인 고인도의 미적 특성들을 계승하고 간다라 불상의 조형 수법을 참고삼아 마투라적이면서도 인도적인 불상 조각들을 창출하게 된 것이다. 이처럼 인도적인 불상 조각은 아마도 마투라의 전통에서 비롯된 것 같다. 더 나아가 다음 시대인 굽타 왕조에서도 마투라의 전통을 계승하여 더 찬연한 불상들이 만들어지게 된다.

또한 이 무렵 마투라 지역에서 제작된 불상들에는 사실성을 토대로 하였지만 실제로는 이상주의적인 혹은 관념적인 성향들이 강하게 자리하고 있다. 관념적이라는 것은 비사실적인 면을 의미한다. 간다라불은 이 세상에서 볼 수 없는 가장 이상적인 인체를 표현하였지만 어쨌든 사실성에 입각하여 사실이라는 관계에서 거의 벗어나지 않는다. 그러나 마투라불은 발이나 손에 법륜을 새기는 등 보다 관념적·추상적·정신적인 성향들이 강하다. 이들에게 있어 붓다는 우선 해탈을 통하여 사람에서 초인적인 존재로 되었다는 견고한 믿음이 필요했다. 이들이 생각하는 견고한 믿음은 곧 하나의 규범과 틀을 갖추게 되었다. 이 규범과 틀은 예를 들어, 사람들에게는 존재하지 않는 미간의 백호(白毫), 머리 중앙 부분에 툭 튀어나온 육계(肉髻), 발바닥의 법륜, 사자 같은 몸 등이다. 이러한 붓다의 형식은 곧 마투라불을 만드는 기본 조건이 되었고 하나의 도면과도 같은 역할을 하게 되었다.

제6장

굽타 왕조

1. 굽타 왕조의 형성과 번영

AD 3세기 중엽이 되자 서북인도에 자리 잡았던 쿠샨 왕조와 남인
도의 안드라 왕조는 서서히 그 세력이 약해지기 시작하였다. 시간이
지날수록 회복될 기미는 보이지 않았고 오히려 시간이 갈수록 점차
분열되면서 세력은 더욱 약화되었다. 이렇게 약화된 중앙집권형의 권
력은 이제 회복될 수 없을 만큼 쇠퇴되면서 다시 BC 7세기 무렵의 16
국시대처럼 소국화되었다.

이 무렵 마가다(Magadha)는 BC 6세기~7세기 전후로 한때 번성하
였다가 기원후에 쇠퇴되고 있는 왕국이었다. 소 제국들을 세운 여러
왕들은 마가다에서 그들의 세력을 구축했으며 파탈리푸트라(지금의
파트나(Patna))를 제국의 수도로 삼았다. 오래된 왕국이었던 마가다 왕
국은 다시 회복이 되었고 마우리아 왕조를 잇는 굽타 왕조로 세상에
다시 등장하게 되었다.

4세기 초인 AD 320년 마가다 왕국의 일부 영토를 지배하였던 스리

굽타(Sri Gupta)의 부족 왕의 손자였던 찬드라굽타(Chandragupta)[70]가 왕위에 오르면서 이 작은 나라는 시간이 지날수록 강성해져서 마우리아 왕조 이후 인도인이 통일한 대 제국이 되었다. 굽타 왕국이 회복되는 데에는 찬드라굽타의 정략적인 지혜로움이 크게 작용하였다. 그는 당시 오랜 역사를 자랑하던 리츠차비족(Licchavi; Lichchhavi)의 왕녀와 혼인하여 그 일족의 세력을 이용하였다. 그는 자신의 결혼에 크게 만족하였고 부인상과 자신의 상을 화폐에 나란히 조각하여 사용하기도 하였다. 그의 아들인 사무드라굽타(Samudragupa)는 재위 중(약 335년 ~376년)에 북인도는 물론이거니와 중인도 대부분을 정복하고 마제대전(馬祭大典)을 진행하여 더욱 영토를 넓힐 수 있었다. 그는 거의 평생을 전쟁으로 시작하여 전쟁으로 마감했다고 해도 과언이 아닐 정도로 전쟁 속에서 살았다. 이런 연유로 그가 재위할 때 아소카왕 이래 최대 영토를 가질 수 있었다.

이후 초일왕(超日王; Vikramaditya)이라고 불렸던 찬드라굽타 2세는 대략 376년~415년 전후 재위하면서 굽타 왕국을 최전성기로 구축하였다. 그는 서인도의 사카족을 멸망시키고 북인도 전역을 자신의 손에 넣었으며 서부 데칸의 바카타카(Vakataka) 왕조와 혼인 계약을 맺고 황금기를 만들어 내었다. 이 무렵 당시 중국은 위진남북조시대로서, 동진(東晉) 사람인 고개지(顧愷之; 346년~407년)는 회화에 있어 전신사조(傳神寫照)를 강조하며 최초로 회화다운 회화를 창출하였다.[71] 고개지가 활동하던 동시대에 비구계의 스님이었던 법현(法顯)은 중국

70) 마우리아(Mauria) 초대 왕과 이름이 같다.

71) 장준석, 『중국회화사론』, 학연문화사, 2002, pp. 42~44.

불교의 미약함을 깨닫고 불교의 본고장인 인도에 가서 제대로 된 불법 등을 공부하고자 399년에 중국을 떠나 401년에서 413년까지 중국 전역을 순례하였다. 그는 당시 인도의 불교문화를 <불국기>, <법현전>, <역유천축기전> 등에 기록하면서 중국에 알려져 있지 않은 불경 등을 가지고 오기 위하여 노력하였다.

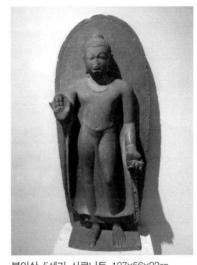

불입상, 5세기, 사르나트, 127×56×23cm, 뉴델리국립박물관

이 무렵 인도는 서인도 등의 여러 항구를 상업적 전진 기지로 삼아 경제와 군사적으로 매우 부흥하고 있었다. 이와 같은 영화는 쿠마라굽타(Kumaragupta; 415년~455년 재위) 때까지는 지속될 수 있었다. 그러나 쿠마라굽타의 말년에 제국 내부에 잦은 반란이 일어나게 되었고, 외부적으로는 훈족의 침입 등으로 점점 국력이 쇠하여지게 된다. 특히 굽타 왕국의 영토 내에 여러 세력들이 독립하면서 굽타 왕국은 마가다의 한 귀퉁이로 밀려나가게 되었다. 마침내 6세기 중엽 마가다의 지방 세력으로 전락하면서 굽타 왕국은 후기 굽타시대로 이어지게 된다.

이후 굽타 왕국은 많은 소국들로 분열되어 다시 격전을 하는 형세로 변화하여 갔다. 그 가운데서도 마가다 왕국은 굽타 왕국이 멸망하였지만 계속해서 굽타라는 명칭을 사용하며 굽타 왕조의 맥을 잇고 있었다. 이는 거의 200년 이상 지속되었고 이 상황을 후기 굽타라고 일컫게 된다. 이 굽타 왕조는 서구의 학자들에 의해 유럽의 르네상스

시대라고 일컬어질 정도로 정치·문화·경제적으로 화려한 시대였음은 분명하다.

2. 굽타 왕조의 문화적 발전

굽타 왕조는 인도 역사상 매우 흥성했던 시대라 할 수 있다. 그만큼 이 시대는 문화는 물론이고 정치, 경제, 종교, 철학, 과학과 농경사회까지도 풍요로움을 구가하던 시대였다. 인도의 2,500년이라는 기간 동안 쓰인 대부분의 문학작품들이 베다 시기 등을 넘고 고전기를 지나 굽타시대에 와서 그 절정에 이른다. 이들은 산스크리트 문학(Sanskrit literature)으로 부흥하여 당시 인도 문화 미술 등을 풍부하게하였다. 특히 굽타시대에는 서양의 여러 나라들과 문물 교역이 활발하였고, 해상무역이 눈에 띄게 늘게 되었다. 이러한 해상무역은 어마어마한 부를 축적하는 데 큰 힘이 되었고 문화와 불교를 융성시키는데 견인차 역할을 하였다. 해상무역 등으로 개방된 인도는 외래문물을 손쉽게 받아들였고 이를 자국의 문화 발전에 활용하였다. 더 나아가 인도의 전통 문화를 고양시키고 계승·발전시키는 데 주력하였다. 특히 산스크리트 문학 등 인도의 고전 문학들은 이 시대를 맞아 최고의 전성기를 구가하게 되었다. 이런 연유로 이 시대 인도에서는 대승불교의 가장 뛰어난 사상가인 무착(無着), 세친(世親) 형제와 진나(陳那) 등을 배출할 수 있었다. 한편 아소카시대의 위대한 극작가인 아

슈바고사(Ashvaghosa; 馬鳴)[72]와 어깨를 나란히 할 정도로 유명했던 칼리다사(Kalidasa)[73]도 이 시대의 인물이다. 이러한 문예작품들이 굽타 왕조의 부귀와 영광을 더욱 빛나게 하였다. 그 중 뛰어난 작품으로는 동물의 이야기를 통해 정치 원리를 비추고 개선시키고자 했던 판차탄트라(panchatantra)도 있다. 이외에도 바사(Bhasa)나 바나(Bana)와 같은 뛰어난 시인이나 극작

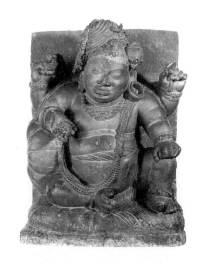

시바 바마나(비슈누 다섯번째 난장이 화신),
홍사석, 5세기, 87×63×38㎝,
뉴델리국립박물관

가가 활동하여 인도의 정통 문학인 산스크리트 문학이 더욱 빛을 발하게 된다.

　　인도의 위대한 3대 서사시로 알려진 『마하바라타(Mahabharata)』는

72) 아슈바고사(Asvaghosa; 馬鳴)는 1~2세기경 아소카시대 인물이다. 그는 중인도 마가다 지방의 바라문 가정에서 태어났다. 처음에는 불교를 배척하였고, 불승들과 논쟁해서 그들을 침묵시켰다. 어느 날 캐시미르에서 온 협존자(脇尊者; Parsva)와 논쟁해서 패배하여 약속대로 그의 제자가 되어 출가했다. 이후 그는 불교에 귀의하고 불교시인으로 크게 활동하였으며, 불교 교화에 힘썼다. 토라빠라라는 불교음악을 작사·편곡해서 파탈리푸트라에서 종과 북으로 연주했는데, 이 공연을 듣고 한번에 500명의 왕자가 불교의 깊은 이치를 깨닫고 출가하기도 했다. 아슈바고사는 시인이고 음악가였으며, 게다가 신앙심이 깊은 불교 학자였다. 산스크리트어 서사시로도 명성이 높다. 그밖에 전설집이나 희곡도 지었으며, 이로 인해 크게 이름을 떨쳤다.

73) 칼리다사는 인도의 가장 위대한 작가로 간주된다. 그는 5세기 전후에 생존했던 것으로 알려져 있는데 인도의 셰익스피어라고 불릴 정도로 뛰어난 문장가였다. 그는 우자인의 전설적인 왕 비크라마디티야('용기의 태양'이라는 의미로 제왕의 호칭)의 아홉 보배(九寶, Navaratna)에 속한 사람이었다. 이는 찬드라굽타 2세 치하에서 극에 달했는데, 그의 궁전은 당대 최고의 지성이라 할 수 있는 아홉 개의 보석으로 불리는 인물들이 활동하는 근거지였다. 그가 직접 썼다고 판명된 6개 작품은 〈아비지냐나샤쿤탈라 Abhijñānaśakuntala〉(샤쿤탈라의 앎),〈비크라모르바시 Vikramorvaśī〉(용기로 얻은 우르바시) 등이다.

'위대한 바라타 왕조'라는 의미를 가지고 있는데, 바라타 왕국의 왕 산타누의 후손인 '판다바'라는 형제들과 '두료다나'라는 형제들 사이에서 일어난 전쟁으로 인도를 통일한 이야기를 다루고 있다. 또한 『라마야나(Ramayana)』는 역사적인 인물인 라마를 비슈누(Vishnu)의 화신으로 이야기하며, 정복자의 미덕을 상징화시킨 책으로 알려져 있다. 이 서사시는 역사적인 사건에 종교적 의미를 부여하여 라마 숭배를 격려한 이야기로 당시 신선한 충격을 주었다. 그 외에도 문장가 칼리다사(Kaliddasa)가 만든 관능적 희곡인 『샤쿤탈라(Sakuntala)』 등도 당시 사회에 스며들었던 뛰어난 서사시이다. 그뿐 아니라 천문학이나 수리 등도 상당한 수준에 이르게 된다. 굽타 제국 시대에는 이처럼 조각, 건축, 음악, 철학, 종교 등 거의 모든 분야에서 완벽한 수준과 예술성을 발휘하였다.[74] 더 나아가 이런 시대는 인도 역사상 전무후무한 시대라 할 수 있을 것이다.

이 시대의 불교는 이미 힌두교의 영향 등으로 인도 본토에서는 쇠퇴하기 시작한다. 브라만교는 힌두교로 변화하였고 굽타 지역의 소국 여러 왕들도 불교를 신봉하기도 하였지만 많은 수가 힌두교를 신봉하고 마사제(馬祀祭; Aśvamedha)를 위시한 베다 행사를 진행하곤 하였다. 그러나 이들은 서로 관여하지 않고 다른 종교를 섬긴다고 비난하지도 않았다. 많은 지도자들이 힌두교의 비슈누 혹은 시바 등을 섬기며 한편으로는 이들과 관련된 사원 건축이 활기를 띠고 불교의 영역을 점차 점령하게 된다. 그럼에도 종교적인 다툼은 거의 일어나지 않았으며, 정치·사회적으로도 어느 쪽에서든지 통용되는 인도의 정체

74) R. C. Sharma, 'Cultural Context in Regacy of Indian Art- An Introspect', *Regacy of Indian Art*, Aryan Books international, New Delhi, 2013. pp. 176~180.

성을 세우는 데 주력하였다. 더 나아가 굽타 왕조의 대 부흥과 강력한
민족성을 담은 대 인도의 부흥을 꾀하였다.

3. 굽타 미술과 미론

굽타시대의 미술은 주로 야무나강이나 갠지스강 인근인 마투라
(Mathura), 사르나트(Sarnath), 부다가야(Buddha Gaya) 등을 중심으로
발전하였다. 또한 지방으로는 굽타 왕국 서남인도 지방인 고대 산치
불교 단지 인근 우다야기리 석굴 사원, 아잔타 등 많은 석굴 사원들이
만들어졌다. 그만큼 인도의 굽타시대는 다양하고도 위대한 미술이 광
범위하게 전개된 시대이다. 이처럼 굽타시대에는 미술문화 혹은 산스
크리트 문학이 수준 높게 발달한 시대이었던 만큼 다양한 미술론들과
회화, 석굴 건축과 조각 등이 펼쳐졌다. 인도 중서부의 대표적 불교
미술지인 산치(Shanchi) 이후에 형성된 인도적인 전통과 쿠샨 왕조 시
대 간다라 미술과 마투라 미술에서 온 새로운 조형적 요소들이 조화
를 이루어 당시의 새로운 인도적 정체성을 담을 수 있었을 것이다.

이처럼 굽타시대에는 문학, 철학, 종교, 수리 등 모든 분야에서 크
게 발전하였다. 이런 영향 아래 회화 미술적인 분야에서도 많은 성과
를 얻을 수 있었다. 특히 바라타(Bharata)가 썼다고 전해지는『나티야
샤스트라(Natyasastra)』는 대략 2세기에서 5세기 사이에 책으로 완성
되었다.[75] 여기에는 사, 리, 가, 마, 파, 다, 니 등 일곱 음의 명칭이 있
으며, 이러한 명칭은 Sadia, Risabha, Gandhare 등 일곱 글자의 첫 자

75) 나티야샤스트라 제작 연도에 관한 견해는 학자들에 따라 2세기부터 5세기까지 다양하다.

를 따오면서 시작되었다. 이들 칠 음은 한 옥타브 안에 구성된 음들로 그 안에 22개의 미세한 음정들이 내재되어 있다. 즉 이『나티야샤스트라』는 음악이나 무용 혹은 리그베다처럼 신에 대한 찬미 등을 위하여 기록된 듯하다. 주목할 만한 것은, 다양한 음에 대한 정리나 음의 계통에 대한 분석 등을 고찰한 부분들이 미론이나 미학적 관점들을 내포하고 있다는 점이다. 마치 고대 서양의 피타고라스학파들이 다양한 음률들을 분석하기 위해 선의 길이와 두께에 있어서도 여러 방법들을 고안하고 기록한 것이 훗날 음악미학의 근원이 된 것과 같다. 이러한 『나티야샤스트라』는 주로 희곡이나 무용, 토속 춤 등을 다룬 것으로, 고대 음악과 춤, 연극 이론 등을 포괄적으로 논하고 있다.

오늘날의 관점에서 볼 때 이 책은 미론에 미학적 범주를 갖추고 있는 인도의 고대 책으로서는 보기 드문 면이 있다. 그것은 먹는 것으로부터 기인된 미(味)와 성정(性情)으로서의 정(情)을 중심 범주로 삼는 미학적인 미론이다. 여기서 그가 제시한 미(味)는 산스크리트어인 라사(rasa)에서 유래한 것으로 즙액에서 오는 깊은 맛을 의미한다. 이것은 고대 중국에서 아름다움을 먹는 맛으로부터 추출한 것과 유사하다. 그리고 도(道)를 논할 때도 도는 담담하고 맛이 없다는 '맛'으로 표현하기도 한다. 아름다움을 표할 때도 중국인들이 가장 즐겨먹는 양고기의 맛(味)의 가치와 느낌을 대입시켜 羊+大= 美와 같은 등식을 성립시켰다. 마찬가지로『나티야샤스트라』에서는 음악과 춤 그리고 율동에서 오는 맛(味)을 중시하였고, 심미범주에서 기인된 정감을 주시하였다. 그가 주시한 정감에는 크게 여덟 가지가 있는데 그것은 연정(sringara), 연민(karuna), 해학(hasya), 분노(raudra), 증오(bibhatsa), 공포(bhayanaka), 기묘(adbhuta), 용맹(vira) 등이다. 이것은 곧 성정(性

情)에 관한 것으로, 성애미, 정감미 등 다양한 미적 심미범주들로 구체화시켜 나갔다. 따라서 이들 여덟 가지의 미(味)를 통해 49가지의 정(情)을 추출해냈으며, 미는 이러한 정들과 융화되어 감동의 표출이 이루어진다고 생각하였다. 예를 들어 성애미는 미묘한 눈빛, 달콤한 말과 동작, 에로틱한 유감적인 제스처 등 여러 정적인 상황과 관련되어 표출된다는 것이다.

바라타(Bharata)가 강조한 8미 46정은 시간이 흐르면서 인도의 중심 심미범주로 자리하게 된다. 이 이론은 인도 고전 미학의 중심으로 다루어지고 있으며, 연극, 춤, 음악, 희곡 등은 물론이거니와 회화, 서예, 조소 등 조형미학에까지 영향을 주었다. 이제 인도의 모든 예술은 서로 교융되고 소통될 수 있는 길이 열리게 되었고, 단지 종목과 형식의 차이가 있을 뿐 본질적으로 감동을 주는 성정(性情)의 근본 원리는 동일하게 된다.[76]

예를 들어서 회화에서 오는 심미성, 음악에서 오는 심미성, 연극에서 오는 심미성 등은 종별 차이와 형식의 차이가 있을 수 있으나 본질적인 차이가 없다. 모두 성정에서 비롯된 정감을 통해 공통적으로 귀결된다는 것이다. 회화에 있어서도 마찬가지로 좋은 그림들은 서로 다른 정들이 융화되어 드러나게 되고 간단한 그림에는 간단한 정들이 담겨지게 된다고 생각하였다. 더 나아가 백색은 해학을, 회색은 연민을, 흑색은 공포를 상징한다는 것 등을 그의 여덟 가지 미(味) 속에 비춰서 그 미적 범주를 규정하였다.

우리가 또 주목해야 할 한 권의 책은 『치트라수트라(Chitrasutra)』이

76) R. C. Sharma, 'Cultural Context in Regacy of Indian Art- An Introspection', *Regacy of Indian Art*, Aryan Book International, New Delhi, 2013, pp. 176~180.

다. 이것은 인도 고대 예술의 보고로 알려져 있다. AD 7세기경에 써진 이 책은 화가들을 위하여 회화 예술의 실제와 이론을 모아 미적 가치와 개념을 한 단계 더 끌어올려 놓았다. 적절한 원형구도 속의 멋진 라인을 선정하여 빛과 어둠을 펼치며 훌륭한 색과 구성에 대해 언급했고, 총 14장으로 이루어졌다. 또한 이 책에서는, 회화는 금, 은, 동 등을 재료로 한 금형 조소의 근본 원리에 적용할 수 있으며, 돌이나무 등의 조형에도 필요한 것으로 이러한 것은 춤의 원리로부터 비롯되었다고 간주하였다.[77] 멋지고 적절한 선을 통해 형상화된 선은 모든 구성 요소의 원인자로서 공간과 형태는 물론이고 명암 그리고 심지어 색채에 이르기까지 중요한 영향을 미치며 조형적인 아름다움에 도달할 수 있는 것이다. 더 나아가 이럴 때 모든 조형은 생기가 넘치고 활력을 얻게 된다는 점을 강조하였다.

이처럼 굽타시대의 미론과 미학적 심미범주는 이전 시대에 비해 매우 수준 높게 전개되었으며 종별과 형식에 따라 각각의 의미를 미적 가치에 근거하여 부여하였다. 이제 회화에 있어서도 이론적인 틀을 토대로 구체적인 방향 설정을 하는 한편, 가벼운 비평에 가까운 글들을 남길 정도로 문화 미술은 번성하였다.

4. 건축

앞서 잠깐 언급한 것처럼 굽타 제국의 왕들은 대체적으로 힌두교를 신봉하고 있었다. 그러나 당시 인도의 3대 종교라 할 수 있는 불교, 힌

77) Niharranjan Roy, *An Approach to Regacy of Indian Art*, Chandigarh, 1974, p.152.

두교, 자이나교 등에는 비교
적 우호적이었고 공평한 지원
과 애정을 아끼지 않았다. 비
록 이 시대에 오면서 불교 자
체는 힌두교 등에 밀려 침체의
길로 들어서기는 하였지만 전
체적으로는 인도 문화와 경제
의 번영 등으로 불교 미술 역
시 상당한 수준을 유지하고 있
다. 그러나 힌두교나 자이나교
등 다양한 민간 종교의 영향으
로 여러 종류의 신전들이 축조
되고 건축되었던 시기이다.

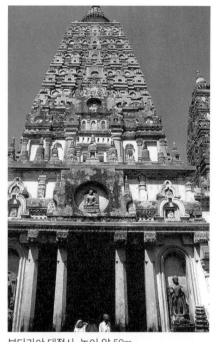

부다가야 대정사, 높이 약 50m,
5~6세기, 12, 13, 19세기 보수

이 시기 건축의 특성 가운데
하나는 이전 시대부터 계속적으로 진행되어 온 것들을 완전한 조형과
건축으로 완성시켰다는 점이다. 그럼에도 야외 사당이나 사원 등 굽
타시대 건축물들은 훼손되어 잔존하는 건축은 많지 않다. 이는 훗날
이슬람 문화의 유입 등 다양한 문화적 헤게모니 속에서 일어난 결과
라고 생각된다. 다양한 종교 속에서 나타난 이 시대의 건축으로는 먼
저 힌두교와 관련된 힌두교 사당들을 꼽을 수 있을 것이다. 또한 불교
사원과 스투파, 인도 전통 민간신앙과 자이나교 사원의 건축 등을 들
수 있다. 그러나 이 시대의 건축물들은 석굴 종류를 제외하면 남아있
는 것이 그리 많지 않다.

이 시대를 대표할만한 불교 사원으로는 부다가야(Buddha Gaya) 대

정사(大精舍)를 꼽을 수 있다. 인도 북동부 비하르주 중부에 있는 이 대탑은 굽타시대 최고의 건축물이다. 부다가야 사원은 BC 3세기 아소카왕이 아담한 사원을 이 지역에 지으면서 시작되었다. 부다가야 대탑은 학자들에 따라 견해 차이가 있기는 하지만 양식상으로는 굽타시대 건축으로 볼 수 있다. 이 대사원은 보리수와 금강보좌로 둘러쌓은 대정사가 아소카왕 시대에 벌써 시작되었다는 것이며, 인도 불교가 얼마나 역사적이며 거대했는가를 알 수 있게 해준다. 이 역사는 간다라식의 카니슈카(Kanishka) 대탑의 외관을 모방하여 조각한 것이다. 또한 쿰라하르(Kumrahar)에서 출토되었고 봉헌판에 부조되었으며 외관 일부가 파손된 소원판(小圓板)인 고탑도(高塔圖)도 부다가야 정사를 모방한 것으로 알려져 있다. 그 후 이 탑은 12, 13, 19세기 말에 다시 한 번 손을 보면서 그 외적 모습들이 원래의 모습과는 상당히 달라졌다고 한다. 따라서 사료적인 면에서 상당히 큰 손실을 본 셈이다.

이 시대의 불교 건축으로는 마치 과거에 불교와 관련된 대 사원들이 건축되었듯이 서인도 산악 지역에 몰려있는 석굴 사원들을 들 수 있다. 인도의 석굴 사원은 신성한 장소인 차이티아(Chaitya)와 승려가 거주할 수 있는 승방인 비하라(Vihara)로 이루어져 있다. BC 2세기에서 AD 8세기 사이에 뭄바이의 북쪽에서부터 인도의 서해안을 따라 코모린 곶(Cape Comorin)에까지 이르는 서고츠 산맥(Western Ghats) 지역에서는 목조로 만들었던 이전의 차이티아를 그대로 모방하여 이 산맥에 있는 암벽들을 깎고 파내어 새로운 형태의 차이티아를 만들었다. 이러한 반영구적인 차이티아는 중앙에 장방형의 본실을 두고 그 양옆으로 두 줄의 기둥을 세워 천장을 떠받침과 동시에 그 기둥들 밖으로 복도를 만들었다. 그리고 가끔은 수련을 위한 조그마한 방들을

만들기도 하고, 한쪽 끝은 반원형으로 파서 성스러운 물건들을 두었으며, 불교 의식을 집중할 수 있도록 반구형 지붕의 탑을 만들기도 하였다.

비하라(Vihara)는 본래 우기 동안 유랑생활이 힘들게 된 승려들을 위하여 만든 것이다. 안뜰 중심으로 승려들이 거주하는 벽이 트인 방들이 둘려져 있고 한쪽으로는 출입구가 있는 구조이다. 세월이 흐르면서 비하라의 내부에는 성스러운 유물을 안치한 작은 탑과 여러 불상들이 놓이게 되었고, 신성한 장소로서의 역사성을 지니게 되었다. 이러한 비하라의 구조는 인도 서북부에 있는 몇 개의 비하라를 통해 정확하게 알 수 있는데, 이곳의 비하라는 종종 암벽에 굴을 파서 만들기도 하였던 것이다. 이처럼 암벽을 깎아서 비하라를 건축하는 양식과 방법은 중앙아시아의 무역로를 거쳐 바미안(Bamian)을 비롯한 여러 곳에 전파되었다.

석굴 사원 외에도 이 무렵의 사원 건축은 비교적 중후하면서도 안정성을 추구한 경우가 대부분이었던 듯하다. 이는 평지붕 형태와 견고한 형태의 기둥 등에서 나타난다. 이런 부류의 사원에는 산치 제17굴이나 아이호리의 라드칸사, 데오가리 사당, 체자를라 사당 등이 있다. 이 굴은 견고함을 유지하기 위해 평지붕 형태의 구조를 지녔으며, 입구 한쪽 면에만 네 개의 기둥을 조성하였다. 이외에 말발굽형태를 보여주는 불교 법당인 체자를라 사당은 굽타시대에는 불교 사원이었는데 현재는 힌두교 사원이 되어있다. 이 사당은 양쪽 측벽에는 창문이 없는 독특한 형태의 건축물이다. 벽돌로 조적된 이 건축물은 당시 굽타 왕조의 번성을 짐작하게 한다.

이처럼 당시의 사원들은 대부분 조용한 산속에 위치하게 된다. 이

런 부류의 석굴 사원 중 가장 오래된 것은 아소카왕 시대에 봉헌된 것으로 사료되는 바라바르(Barabar)이다. 대부분이 마우리아 제국 시대에 천착된 것으로 대략 BC 3세기 무렵부터 개착되었다. 어쨌든 이 시대의 가장 주된 관심사는 불교 석굴 사원과 이 시기에 처음 만들어진 힌두교 석굴 사원임이 분명하다. 이들 가운데 중요한 석굴 사원은 대체적으로 서인도 산악지대에 몰려있으며 다양한 불상들을 안치한 게 특징이다.

서인도 초기 불교 석굴로는 바쟈(Bhaja), 베드사(Bedsa) 등이 가장 오래된 석굴이라 할 수 있다. 대략 BC 2세기에서 AD 1세기 사이에 건축된 이 석굴은 카를리(Karli)에서 남쪽으로 약 6.5m 떨어진 곳에 위치해 있다. 또한 인근의 푸네시 북서쪽으로 약 51㎞ 떨어져 있는 카를리(Karli)는

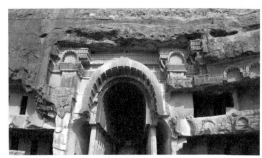

바쟈 석굴, BC 2~ AD 1세기, 카를리(Karli) 인근

차이티아[78] 석굴이 있는 불교 성소로 유명하다.

아마도 바쟈(Bhaja) 석굴의 차이티아(Chai-tya)가 안치된 굴은 전형적인 초기 석굴 사원이라고 할 수 있다. BC 1세기 초에 조성된 이 바쟈 차이티아 석굴의 안쪽 깊은 곳의 반원형 공간에는 암석을 깎아 만

78) 스투파를 안치한 사당과 예배장소를 포함한 공간을 확보한 구조물을 말한다. 이곳 카를리(Karli) 차이티아는 세로 38m, 가로 14m, 높이 13.5m이며, 티크(teak; 낙엽교목)로 이루어진 아치형 천장형이다. 2세기 초에 건축된 것으로, 초기 소승불교의 석굴 사원들 중 가장 크고 정교한 것으로 알려져 있다. 카를리의 차이티아는 티크 목재로 연꽃무늬 창을 설치했던 이전과는 달리, 입구 방호물이 석재로 되어 있다는 점에서 시대적 차이가 있다.

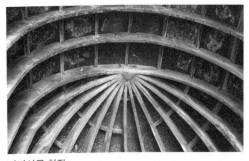
바쟈석굴 천장

든 예배 대상인 스투파가 위치하고 있다.[79] 베드사 석굴 역시 바쟈 석굴과 큰 차이는 없어서 중앙에 스투파가 있고, 기둥들이 줄지어 서있다. 승방에 해당하는 비하라(Vihara) 역시 유사함을 보인다.

이들 바쟈 석굴과 베드사 석굴에 이어 2세기 초에 만들어졌을 것으로 추정되는 카를리(Karli)는 앞서 잠깐 언급한 것처럼 푸네시 북서쪽으로 약 51㎞ 떨어져 있는데, 바쟈 석굴의 북방에 위치한, 인도에서 가장 뛰어난 석굴 가운데 하나이다. 이 석굴 역시 바쟈 석굴과 유사한 내부 구조를 지닌다. 안에 안치된 차이티아(Chaitya)도 기본형으로서 상당히 아름다운 형태를 하고 있을 뿐만 아니라 거의 완벽한 모습이다.

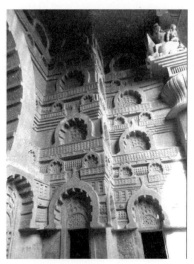
베드사 석굴, BC 2~ AD 1세기, 카를리(Karli) 인근

79) 이 굴들은 건축하는 양식이 아닌 조각하는 방법으로 조성되어 있다. 석굴을 조성할 때 작업하는 사람들은 석굴의 정면과 입구 윤곽을 뜨고 나서, 석굴 천장이 될 부분부터 개착하였고 그 후 공간이 확보되면 벽면 조각 등 작고도 섬세한 작업들을 조금씩 진행하였다.

5. 회화

인도 회화의 역사는 꽤 오래되었을 것으로 추정된다. 『오분율』이나 『자타카』 등의 책에는 고대 인도의 궁전이나 사원 등에 그림이 그려져 있다는 기록들이 있다. 그리고 굽타시대의 칼리다사가 쓴 희곡 '샤쿤탈라(Sakuntala)' 등에도 삽화 형태로 많은 회화들이 그려져 있다. 따라서 우리가 지금은 거의 볼 수 없는 이 시대의 회화는 문화적 수준을 높이고 배가시키는 데 분명히 매우 훌륭한 역할을 하였을 것으로 생각된다. 그러나 오늘날 잔존하는 이 시기의 인도 회화는 그다지 많지 않다. 오늘날의 많은 회화가 미술사적으로 보아도 대개 기원전후 1세기~2세기경의 것은 세계적으로도 많지 않은 것 같다. 왜냐하면 이 시기에 기법의 활용과 재료의 사용 등에 있어 많은 변화가 있었기 때문이다.

그런데 이 시대에는 아직 종이나 이와 비슷한 종류들이 사용되지 못하고 천이나 나무판, 양가죽 등에 글을 쓰고 그림을 그리던 시기이기 때문에 궁정이나 사원 등에 벽화 형식을 취하여 그려졌을 가능성이 높다. 그래서 오늘날 잔존하고 있는 대부분의 고대 회화는 벽화 형태라 할 수 있다. BC 2세기~AD 1세기경에 여러 벽화들이 그려진 조기마라 동굴이 있는데 이 동굴은 람가르에서 가장 중요한 사적지이다. 람가르는 인도 중부 마디아프라데시(Madhya Pradesh) 동부에 위치한 수르구자(Surguja) 중앙 평원에 가파르게 솟아있는 사암으로 이루어졌으며, 암석으로 된 동굴이나 거대한 바위 덩어리로 구축한 사원들이 있는 곳이다. 이 조기마라 동굴 벽화의 보존 상태는 매우 좋지 않아 박락(剝落)과 변성 등이 계속되고 있다. 게다가 사람들이 지나치

게 손댄 흔적과 덧쓴 흔적들로 미술사적인 가치는 크지 않다고 할 수 있다. 더 시대를 올라가서 볼 수 있는 동굴이나 바위에 새겨진 그림들은 오히려 오랜 시간 유지가 가능하다고 할 수 있다. 그러나 기원전후 1세기~2세기경은 프레스코 기법 등이 아직 미흡한 상태였기 때문에 이런 유형으로 그린 그림들은 시간이 지나면서 박락이나 자연 재해에서 오는 습도의 변화 등 오랜 시간을 지속하기에 어려움이 있다.

이 시기에는 회화보다는 조각이 더 활성화 되었다. 왜냐하면 인도는 카빙하기가 쉬운 홍사석 등의 돌이 많은 지역이기 때문이다. 이들은 만드는 데 노하우와 기술이 필요한 물감보다는 카빙하기 쉬운 홍사석 등을 활용하여 소위 말하는 조각으로 자신들이 추구하고자 하는 것들을 표현할 수 있었다. 인도에서 조각처럼 연대가 올라가는 회화를 찾아보는 것은 거의 불가능하다. 그나마 BC 2세기~AD 1세기경의 조기마라(Jogimara) 석굴이나 초기 아잔타(Ajanta) 석굴의 벽화에서 고대 인도의 초기 회화 형태를 살펴볼 수 있다.

6. 아잔타(Ajanta) 벽화

총 28개의 석굴로 이루어진 아잔타 석굴 가운데 벽화는 이 시대 전후의 회화의 실상을 밝힐 수 있는 고대 회화의 방향타 역할을 하고 있음이 분명하다. 아잔타 석굴에서 벽화 형태가 조금이라도 잔존하고 있는 것은 제1굴, 제2굴, 제4굴, 제6굴, 제7굴, 제9굴, 제10굴, 제11굴, 제16굴, 제17굴, 제22굴, 제26굴 등을 들 수 있다. 이 가운데 제9

굴, 제10굴은 현재까지 인도에서 가장 오래된 회화라고 할 수 있다.[80] 가장 오래된 만큼 이 굴 안의 회화들은 박락과 훼손이 심한 상태이다. 두 개의 창이 환풍기 역할을 하였음에도 아마 오랜 시간의 흐름으로 실내를 음습하게 하는 역할을 하지 않았나 싶다. 어쨌든 이 아잔타 벽화들은 대체적으로 중인도 일대의 조각에서 볼 수 있는 것처럼 관능적이라 생각된다. 대체적으로 색채들은 굴에 따라 다르기는 하지만 무겁고 음습하며 음울한 분위기가 주를 이룬다. 흥미로운 것은 이러한 아잔타의 그림들에는 강렬한 음영법이 사용된다는 점이다. 이것은 그리스 헬레니즘 문화가 간다라 미술에 영향을 주었듯이 인도의 회화에도 영향을 주었음을 의미한다.[81] 따라서 제17굴에 그려진 심하라바다나(Simhalavadana)의 이야기의 한 부분을 다루고 있는 벽화처럼 상당히 서양적인 그림들도 볼 수 있다. 이처럼 아잔타의 실내 벽화들은 초기 불교의 모습을 잘 나타내고 있으며 걸작이라 할만하다. 특히 천장 등 거의 전면(全面)을 덮고 있는 그림들은 매우 섬세하며 환상적이기까지 하다. 제17굴에 실을 달리하는 경계 역할도 하는 일련의 몇 개의 기둥들은 우리나라 안악3호분(安岳三號墳)의 후실 기둥들과 비슷한 느낌을 갖게 한다. 이 기둥들에는 당시 초기 불교와 관련된 작은 그림들과 연화문·당초문 계통의 문양들이 회화적으로 매우 섬세하고도 아름답게 표현되어 있다. 또한 아잔타 벽화의 일부는, 아프가니스탄 카불의 북서쪽에 자리 잡고 있는 바미안(Bamian)의 벽화와 유사함을 보인다. 그러나 이런 그림류는 매우 적다고 할 수 있다.

80) Debala Mitra, *AJANTA*, Archaeological Survey of India, New Delhi, 2004, p. 53.

81) Debala Mitra, *AJANTA*, Archaeological Survey of India, New Delhi, 2004, pp. 23~31.

아잔타 벽화에서 제1굴, 제
2굴, 제16굴, 제17굴 등은 비
교적 후기에 속하는 비하라
(Vihara) 굴로서, 5세기부터 6
세기 사이에 제작되었던 것
으로 보인다. 이 굴들은 현재
도 박락이 진행되고 있어서
안타깝기 그지없다. 그러나

아잔타 제1석굴 벽화

당시 바카타카(Vakataka) 왕조의 적극적인 지원 덕분인지 이 석굴들은
박락이 있음에도 불구하고 매우 화사하고 화려하다. 일부에서는 황금
색 계통의 화사한 색감과 세련된 문양 장식 등으로 마치 목재로 지어
진 한국이나 중국의 궁궐에 들어온 것 같은 화려하고 세련된 느낌을
준다.

1) 제16·17굴의 회화

앞서 언급하였던 것처럼 제1굴, 제2굴, 제16굴, 제17굴 등은 회화적
인 묘사나 장식성이 가장 우수한 굴이다. 회화적인 것이 우수하다는
것은 그만큼 이야기꺼리가 많다는 의미도 된다. 실제로 이 네 개의 굴
들은 붓다와 관련된 이야기들이 가장 풍부한 굴들이다. 이 가운데 가
장 오래된 굴은 아마도 제16굴일 것이다. 제15굴, 제16굴은 대략 5세
기경에 만들어졌고, 제1굴, 제2굴은 이보다 약 2세기 뒤에 조성되었
다. 제16굴은 그만큼 오래된 굴이어서 그런지 대체적으로 어두운 톤
으로 된 색상들이 다수를 이룬다. 제16굴 회랑의 왼쪽 벽의 회화는 붓
다에게 고향으로 돌아올 것을 권유했던 배다른 형제 난다(Nanda)가

출가하여 불교에 귀의하는 것이 주제이다. 특히 난다의 부인이 눈에 띤다. 난다가 출가하자 부인이 충격과 슬픔으로 반실신하여 침대에 쓰러져 있는 상황을 회화적으로 표현하였다. 흥미로운 점은 난다 부인의 표정과 관능적인 몸매이다. 난다의 부인은 아름다운 신체를 지닌 미인으로 묘사됐으며, 시녀들은 매우 걱정스러운 눈길을 보낸다. 이 벽화는 동양적인 요소들을 잘 간직하고 있다. 형체와 형체를 구분하는 필선의 사용은 전형적인 동양적 기법으로서, 내용의 서술을 위해 많이 사용되는 수법이다. 제16굴, 제17굴에 있는 이러한 회화적인 수법은 고구려 고분 벽화를 연상시킨다. 아잔타의 이 굴보다 한 세기 정도가 빠른 안악3호분이나 각저총 등의 인물에도 필선을 사용하여 외곽 라인을 그린 후 색을 칠하는 수법을 사용하였다. 고구려 안악

3호분에 나오는 묘주인인 동수와 그의 부인의 주변을 싸고 긴장된 모습으로 몸을 굽히고 있는 장면이나 제17굴에서 볼 수 있는 비슈반타라 태자 그리고 마드리 공주와 그의 하인들의 광경이 기법적인 부분에서도 유사한 점이 많다. 그런가하면 씨름하는 내용을 담고 있는 각저총에 나오는 서아시아계 사람과 아잔타 제16굴, 제17굴에 나오는 사람의 표현 수법 등이 너무도 유사한 점이 있다. 특

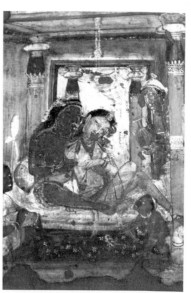

아잔타 제17석굴, 비스반타라 왕자와 마드리

히 제17굴은 색채와 형상적인 면에서 상당한 미적 감흥을 가져올 만

하다. 오른쪽 가장 자리의 첫 이야기가 비슈반타라 태자 그리고 마드리 공주의 연애로 시작됨도 흥미로운 부분이다. 짙은 갈색 피부의 왕자는 매우 흡족한 듯 하얀 피부의 공주를 품에 안고 있다. 공중의 가녀린 하얀 손과 유혹의 눈빛 그리고 살며시 펼쳐진 공주의 다리 표현에서 당시 회화적인 묘사력과 본질을 보는 시각이 매우 만만치 않았음을 알 수 있다. 그런데 흥미로운 것은 굽타 왕조 시대에 들어와서 고사나 신화 그리고 종교적인 내용을 빌려 대단히 에로틱한 형태들이 전개된다는 점이다. 이는 이 무렵 인도의 불교 사원이나 힌두 사원 등 다양한 곳에서 만들어지게 된다. 제17굴에는 비슈반타라 태자와 마드리 공주의 이야기가 계속적으로 전개된다. 예로부터 동양의 회화는 스토리가 있는

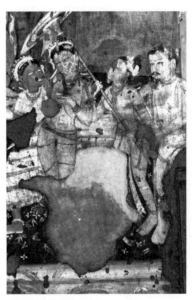

아잔타 제17석굴,
비스반타라 왕자와 왕과 왕비(부분)

그림을 즐겨 그렸다. 그래서 색채와 형체도 모두 이런 형식에 맞춰져 있다. 서양의 그림처럼 대상을 그대로 재현한다거나 표현하는 데 중심이 있지 않은 것이다. 상상하고 또 생각해내는 이야기꺼리를 다른 사람의 그림으로 설명하고 이해시키는 데 더 역점을 둔 것이다.

　제17굴 중간에서 왼쪽으로 나가면서 비슈반타라 태자와 마드리 공주가 궁정에서 쫓겨나가는 장면을 담아내었다. 시녀와 그 하인들의 표정이 어둡고 연민을 느끼는 듯하다. 역시 이 장면에서도 공주를 비

롯한 여성들의 몸매는 유난히 아름다움을 발산하며 관능적 자태를 표현하였다. 어쨌든 다행스러운 것은 이 벽화들은 우리가 이처럼 흥미롭게 감상할 수 있듯이 보존 상태가 양호하다. 특히 제17굴의 보존 상태는 이 굴을 통틀어 가장 훌륭하다. 훌륭하게 보존된 연유로 우리는 제17굴의 불교적인 내용을 어느 정도 잘 파악할 수 있다. 이 제17굴에 비하면 제16굴은 벽화에 박락된 곳들이 있다. 그렇지만 제16굴에서 붓다의 탄생과 태자의 활동 등을 담은 그림을 보는 데 큰 지장은 없다. 제17굴은 보존 상태가 좋은 만큼 비슈반타라 태자의 본생과 육아상 본생, 함사 본생, 싱하라 이야기 등 대략 20여 가지의 이야기로 꾸며져 있다. 특히 출입구 위쪽으로는 담파티(dampati; 사랑을 나누는 한 쌍의 연인)의 형태를 담고 있다. 그리고 천정은 제1굴과 마찬가지로 백조, 새, 연꽃, 오리, 다양한 식물 형상 등으로 아름답게 장식되어 있다.

2) 제1·2굴의 회화

아잔타의 전체 굴에서 가장 유명하고 회화다운 그림은 제1굴, 제2굴, 제16굴, 제17굴 등이다. 제1굴에는 붓다의 일생에서 가장 중심이 되는 내용을 추려 회화적으로 잘 표현하였다. 제1굴의 벽화 역시 제17굴의 벽화만큼 보존 상태가 양호하다. 이것은 제작 연도가 제1굴, 제2굴이 2세기 정도 늦게 조성된 것과도 무관하지는 않을 것이다. 큰 방 좌측 벽에서부터 전개되는 마하자나카(Mahajanaka) 본생도는 그 구성 면에서 흥미로운 부분이 많다. 이 본생도는 궁전 안에서 약방 안 그리고 산림의 내부에서 다시 왕궁의 안까지 순환되는 몇 개의 흥미로운 전경으로 벽면을 잘 채우고 있다.

특히 제1굴의 후벽 법당 입구 좌벽에 묘사된 연화수보살(蓮華手菩

薩)은 아잔타 석굴 회화 가운데 사료적인 가치가 높고 대표적으로 잘 표현된 훌륭한 작품이다. 머리에 호화롭고 귀한 보관을 쓴 채로 우아하고 고귀한 자태를 뽐내는 듯하다. 이 보살의 몸은 목과 허리가 굴곡진 듯하며 유연함이 잘 나타나 있다.[82) 보살의 위쪽 방향에는 각이 진 관념적인 암산이 그려져 있다. 여기에서는 새나 원숭이가 활발하게 움직이고 있다.

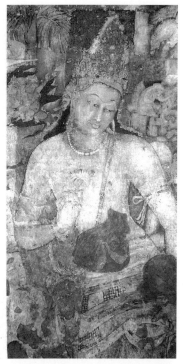

아잔타 제1석굴, 연화수보살(蓮華手菩薩)

제1굴은 공간이 다른 굴에 비해 크며 마지막 정도에 조성된 굴이다. 여기서 붓다는 마하자나카 왕자의 모습으로 그려졌는데, 쾌락을 멀리하는 마하자나카 왕자에게 그의 부인 시발리(Sivail)가 세속적인 쾌락을 받아들이라고 계속 앙탈을 부리고 있는 내용이 그림으로 묘사되었다. 이들 그림의 대부분은 자타카(Jataka; 붓다의 전생을 다룬 이야기, 본생담(本生譚))나 석가의 생애, 일화 등의 내용으로 구성되어 있다. 굴의 입구에는 바위를 깎고 들어간 20개의 돌기둥이 있고, 기단부는 사각형 형태에서 위로 올라갈수록 원형의 모습을 보이며 그 위용을 뽐낸다.

82) Debala Mitra, *AJANTA*, Archaeological Survey of India, New Delhi, 2004, p. 26.

이처럼 제1굴은 대략 600년에서 642년 사이에 조성된 19.5m에 이르는 비하라의 굴인데, 다른 굴들에 비해 벽과 천장 등이 예술성이 높은 그림들로 장식되어 있다. 내부 전체에는 장식성과 예술성이 높고 매우 아름다운 회화들이 남아있다. 천장에는 정사각형과 직사각형 형태의 네모반듯한 틀 안에 다양한 꽃, 코끼리, 오리, 과일 등을 섬세하게 그렸으며, 불과 관련된 인물들도 담겨 있다.

제2굴은 제1굴과 마찬가지로 역시 벽화 등으로 구성된 매우 아름다운 석굴이다. 그러나 제1굴에 비해 강한 외곽선 그리고 좀 더 무거운 색상과 진한 농담 등으로 거친 화풍을 보인다. 아잔타 벽화 가운데 가장 후기의 것으로 추정되는 이 굴의 벽화는『마하자나카 자타카(Mahajanaka Jataka)』에 나온 내용을 주로 담았다. 그리고 이를 토대로 마야 왕비의 꿈과 여기에 대한 내용 등을 회화적으로 표현했다. 이처럼 아잔타의 제2굴은 미술사적인 가치가 높은 굴로서, 제1굴에 비해 크기는 작지만 화려하게 채색된 천장은 아잔타 석굴 가운데 가장

아잔타 제2석굴

으뜸이라 생각된다. 이토록 아름다운 제2굴은 승려들이 사는 기숙사인 비하라였다. 이 안에 승려 수도사들의 방과 붓다의 등이 열두 개의 기둥 아래 자리하고 있다. 그 안은 제1굴과 마찬가지로 14개의 수도사들의 방으로 이루어져 있다. 아마도 이렇게 화려한 실내에서 수도승들이 생활하였던 것을 보면 당시 수도승들도 세속적인 것과 어느 정도

타협을 하였던 것 같다. 특히 벽과 천장에는 매우 화려한 인도식 인동 당초문과 꽃문양이 규칙적이고도 반복적으로 그려져 있다. 이 벽화들은 자연 그대로의 돌바닥에 모래, 식물류의 짚과 고운 진흙과 또 하나는 거친 진흙을 회반죽하여 이것을 각각 최소 2번 이상 겹 바르고 그 위에 석회를 발라 내구성을 높이기 위해서 완전하게 마른 후 그린 그림들이다.[83]

아잔타 제2석굴 천장

이처럼 아름다운 벽화를 제작할 수 있었던 것은 당시 아라비아와 교통을 하여 많은 부를 축적한 불자들이 여러 화가들을 기용하여 그린 그림과 조각 때문이다. 따라서 아잔타 제1굴, 제2굴은 전례가 없을 정도로 매우 아름다운 회화를 보존하고 있다. 지금도 천장이나 벽, 기둥 등에는 채색의 형태들이 남아 있다. 정교하게 묘사된 보살은 주변의 태자나 공주, 서기, 평민들보다 훨씬 더 크게 그려져 중요도를 더욱 인식시키고 있다.

83) 아잔타 벽화에 사용된 대부분의 안료는 인도 지역에서 추출한 것이었다. 백색은 고령토나 석회 등에서 추출하기도 하였지만 대개 광물석에서 추출하였다. 녹색 계열은 광물질에서, 붉은색과 노란색은 광물질과 황토 등에서 추출하였다. 검정은 메탄에서 가져왔다. 다만 파란색을 추출하는 청금석만 아프가니스탄에서 수입하였다.

7. 조각

1) 마투라 불의 형성

굽타의 조각은 그 어느 시대보다 우수하고 균형이 잡혀있다. 비록 이 시대의 흐름은 힌두교의 영향이 날로 커지고 있는 상황이었지만 마트라(Mathura)나 중인도 지역의 사르나트(Salnart), 보드가야(Bods-Gaya)를 중심으로 번성하여 왔다. 특히 이 시기의 조각에 있어서는 마트라와 사르나트가 중요한 역할을 하는 중심지였다. 따라서 이러한 영향에 의해 굽타시대에 와서 오히려 힌두교의 종교문화를 제치고 최고의 불교 조각을 만들어 내게 된다. 힌두교의 영향으로 불교가 이미 쇠퇴하기 시작하였지만 굽타 왕국의 정치·종교적인 관용 정책 등으로 불교 예술과 조각은 더욱 향상되는 상황이 전개된 것이다. 결국 이 시대의 조각은 새로운 도약을 위한 부흥의 이미지보다는 그동안 마트라(Mathura)나 중인도 지역의 사르나트(Salnart), 부다가야(Buddha Gaya) 등 여러 방면에서 발전해온 여러 전통들이 축적되면서 절정에 이른 것이라 할 수 있다. 예를 들면 큰 흐름에서 볼 때 인도 전통의 마투라 조각과 간다라 스타일의 그리스·로마 형식 등이다. 그리스·로마 형식을 지닌 간다라 미술도 앞서 언급하였던 것처럼 융화 과정에서 전통 인도적인 양식들을 중심으로 서구 양식이 융화되는 과정을 거쳤으므로 그리스·로마식의 인도 전통이라 할 수 있을 것이다. 이 조각들은 실제적으로 상당히 아름답고 완숙된 조각들로 현실에서 구현된다. 조각을 만드는 기술력부터 조형 능력 등 인도 역사상 최고의 수준을 구가하게 된 것이다. 그래서 이 시대에는 이전보다 더욱 얇아진 옷, 그리스 조각처럼 이상적이고 균형 잡혔으며 거의 전라(全裸)한

것처럼 확연하게 드러나는 몸매 등
을 완벽하게 표현한 조각들이 만들
어지게 되었다.

이처럼 아름다운 조각들은 마투라
와 그리스·로마 형식의 완벽한 융
화와 결합에서 비롯되었다고 생각된
다. 따라서 이 시대의 조각들에는 완
벽하고 완숙미 넘치는 조각 기술이
담겨져 있을 뿐만 아니라 장엄함과
인간적인 감정 등이 담겨있다. 이러
한 특성들은 그 이전까지 어떤 유형
의 불상을 제작한 유파들 속에서도
나타나지 않은 굽타 조각 시대의 특
성이다.

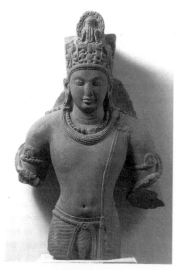

비슈누 입상, 홍사석, 높이 110cm, 카트라
츨토, 뉴델리국립박물관

따라서 부처의 얼굴을 보면, 이전
의 마투라불의 강하고 활동적이며
철이 좀 덜든 용모와는 다르게 이 시
대에는 조금은 감정을 안고 사색하
는 듯한 명상적 표정이 있다. 여기에
는 완전하게 형성된 불교적인 깊은
정신성과 종교 철학이 내재되어 있
음이 분명하다.

이처럼 완숙한 굽타 왕조의 대표
적인 조각으로는 현재 마투라 박

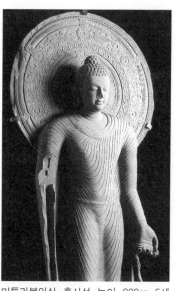

마투라불입상, 홍사석, 높이, 220cm, 5세
기 전반, 자말푸르 출토, 마투라박물관

물관에 소장되어 있는 마투라불 입상을 들 수 있다. 이 불은 마투라 시 남방에 위치한 자말푸르(Jamalpura)의 푸비슈카(Fuvishuka) 대사원의 터에서 발견된 것이다. 홍사석으로 만들어진 이 입상의 대좌에 명문이 새겨져 있는데 이 명문으로 볼 때, 이 불입상은 야샤딘나(Yasadinna)라는 승이 봉헌한 것으로 보인다. 또한 이 불입상은 5세기에 만들어진 것으로, 같은 유형의 이전의 간다라 불상들에 비한다면 조각을 하는 기술도 훨씬 숙련되어 있고 한층 더 인도화되어 있다. 이 불입상은 대표적인 불상 가운데 하나이며, 굽타시대 마투라불 양식의 불상 가운데 최고의 걸작이라 할만하다. 좌우 통견의 형식을 취하고 있는 이 불상은 넓은 어깨로부터 흘러내리는 옷 주름이 무릎 밑까지 내려오는 고식 형태의 전형적인 U자형 흐름을 하고 있다. 또한 매우 얇은 느낌의 가사는 옷을 통해 안에 있는 육체의 형상을 의도적으로 드러낸다. 그런가하면 허리를 두르는 속옷의 흔적까지도 드러낼 정도로 정교함을 보여주고 있다. 만곡선을 따라 드러나는 몸의 윤곽은 매우 세련되고 아름다운 조각 수법을 보이는데 이는 간다라 후기 불상의 딱딱했던 옷 주름에 비해 훨씬 리듬감이 있고 자연스러운 형태이다. 한편으로는 이전의 딱딱하지만 사실적으로 표현되었던 옷의 형태보다는 마치 도식화된 것처럼 반복적인 성향을 지니기도 한다. 그러나 전체적으로는 더욱 세련되어진 형태로 인도 조각의 정수를 보여준다. 또한 이러한 형태는 후기 안드라 불상에서 보던 양식보다도 더 완전한 형태라고 할 수 있을 것이다. 불상의 전체적인 이미지는 전통적인 인도적 형태로서 초기 쿠샨 왕조에서 볼 수 있었던 양감과 볼륨감이 더욱 세련되게 이어져 내려오고 있음을 알 수 있다.

2) 마투라불의 특징

두상은 전형적인 마투라식의 만두형 육계와 나발의 형태를 보이는데 이전의 나발보다 훨씬 더 정리가 되어 깔끔하고 아름답게 느껴진다. 이 불상은 붓다를 더욱 신격화시킨 이상성을 완벽하게 구현시킨형태라 할 수 있다. 그렇지만 이 불상에서는 보다 인간적인 따뜻한 감정들을 융화시켜 보려고 노력하였던 것 같다. 얼굴의 형태나 머리가더욱 인도적인 형상을 띠고 있으면서 정감 있는 입술 등은 이전의 간다라 불상에서는 볼 수 없는 것이라 할 수 있다. 인도인의 미남형을기조로 형상화시킨 듯한 이 불상의 얼굴은 타원형으로 눈썹은 역八자 형상을 하고 있다. 눈은 반개한 상태로 아랫입술이 두툼한데 이런 형태는 이 무렵의 다른 불상들에서도 볼 수 있는 공통점이다. 턱은 온화함이 느껴질 수 있도록 둥그런 형태를 하고 있으며목에는 우리나라 통일신라시대의불상에서 볼 수 있듯이 삼도(三道)

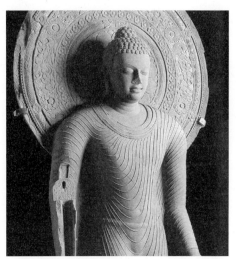

마투라불입상, 홍사석, 높이, 183cm, 5세기, 자말푸르 출토, 뉴델리 대통령궁

형태의 목주름이 형성되어 있다. 이뿐만 아니라 아름다운 부조 장식을하고 있는 두광의 문양에도 주목할 필요가 있다. 머리 뒤쪽으로는 접시 모양의 원형 광배가 받쳐주고 있는데 만개한 연꽃 문양을 중심으로 당초문(唐草文), 화열문(花列文), 연호문(連弧文), 화발문(華髮文), 연주문(連珠文) 등으로 화려하게 부조가 되어 있다. 원래 고대에는 붓다

뒤의 두광은 무장식(無裝飾)으로 간소함이 특징이었으나 이후 시간이 지나면서 불상 자체가 더욱 이상형을 지향하면서 두광에 문양이 새겨지기 시작하였다. 따라서 굽타시대에 와서는 더 많은 동심원들이 생겨나게 되었으며 그 중심부에는 만개한 연화문을 새기고 다음으로 원형의 띠에 화열문, 당초문, 화발문, 연주문, 연호문의 순서로 각인하였음을 볼 수 있다. 이러한 두광 형태는 이후 우리나라나 일본 등에 영향을 주었다고 간주된다.

이처럼 굽타 왕조의 대표적인 조각으로는 야사딘나가 봉헌한 자말푸르 출토의 불입상 외에도 마투라박물관에 소장된 고빈드나가르 출토의 불입상(434년)과 뉴델리 대통령궁에 있는 높이 183cm의 자말푸르 출토의 불입상(5세기)을 들 수가 있다. 이 외에도 인도 갠지스강의 지류 북서쪽에 위치한 도시인 러크나우(Lucknow)에 자리한 러크나우박물관에는 AD 549년~550년의 명문이 있는 유사한 입상불이 있다. 이 불상은 마투라 인근인 카라(Kara)에서 출토되었고 이후 보수·보존 작업을 거쳐 러크나우박물관에 수장되었다.

8. 녹야원 사르나트

1) 사르나트 스투파

사르나트(Sarnath)는 사슴왕(鹿王, Saranganath)의 약칭으로 예전에는 녹야원(鹿野苑)이라고 불렸다. 현재 우타르프라데시(Uttar Pradesh) 주(州) 갠지스강 중류에 있는 성스러운 도시라고 불리는 바라나시에서 동북쪽으로 6.5m 위치에 있으며 불교의 4대 성지 중의 하나이다. 여기에 현재 흙과 벽돌로 만든 스투파가 있는데 한쪽은 훼손되어 완

벽한 형태는 아니다. 그리고 건물터에 잔존했던 벽돌들이 그 터의 전체적인 형태를 가늠하게끔 잘 정돈되어 있다. 이 사원은 과거 붓다가 초전법륜(初轉法輪)을 행하고 불법을 가르쳤던 장소 가운데 하나다. 본생경과 바르후트 부조에 묘사된 녹왕(鹿王)의 고사가 발생된 곳이며, 이런 연유로 녹야원(鹿野苑)이라고 한다. 중국 당나라 현장의 『대당서역기(大唐西域記)』에 의하면 이 녹야원은 여덟 개의 구역으로 나누어져 있었다. 녹야원 안에는 법도를 지닌 화려한 층으로 이루어진 높은 건물이 많았던 것 같다. 그리고 녹야원 주변은 불법을 가르쳤던, 잘 정리된 담장으로 이루어져 있는 아름다운 곳이었던 것 같다. 특히 긴 담장 안에 있는 높이가 200여 척이나 되는 황금 정사는 대단히 아름다웠다. 돌로 기단의 층계를 조성하고 벽돌로 층층마다 감실(龕室)을 만들어 그 위상을 뽐냈다고 한다. 계단에는 황금 불상을 만들었고

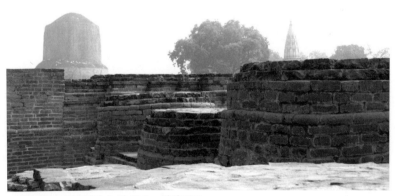

사르나트 스투파와 전경, 높이 43.6m, 직경 28.3m

층계는 백여 개 이상이었다는 기록이 있다. 또한 절 안에 크기가 여래의 몸뚱이만한 철 불상을 만들어 불법을 전파하였던 듯하다. 앞서 잠깐 언급하였던 것처럼 현재 이곳에는 사원, 불전, 불탑 등이 있는데 스투파와 불탑 몇 개를 제외하고는 거의 망실된 상태이다. 거의 흩어져 있던 벽돌들을 쌓고 재보수하여 녹야원의 모습을 겨우 되찾을 수 있었다. 그래서 사원 터나 방 터 등은 정확히 구분할 수 있을 정도로 잘 구획지어 정리하였다. 여기에 일부 벽돌들을 쌓아 군데군데 벽체를 만들어 당시의 건축 분위기는 어느 정도 알 수 있다. 여기에 안치된 불탑들은 모두 원형이다. 이런 분위기는 마치 천불천탑이 있었다는 우리나라 전남 화순군 소재 운주사의 불탑 모양과 조금은 비슷하다. 녹야원의 유적들은 역사적으로 매우 오래되었고 또 불탑 역시 운주사에 비하면 대단히 정교하게 잘 다듬어져 축조되었다.

이 녹야원에서 주목되는 것은 당연히 스투파일 것이다. 스투파의 기단부라 할 수 있는 11.2m까지는 잘 다듬어진 돌들을 사용하였다. 그 위로는 벽돌을 쌓고 밖으로는 무늬를 둘렀다. 이 무늬는 사암 판석에 부조식으로 깎은 건데 매우 정교하고 아름다워 미술적 가치가 높다. 운뇌문 등 기하학적인 무늬와 인동당초문과 그 외 알 수 없는 형태들이 주를 이룬다. 지금은 절반 이상 훼손된 이 대탑은 기단부를 포함하여 높이가 약 43.6m이고 직경은 28.3m에 이른다. 윗부분은 흙으로 쌓은 형태인데 삼분의 일 정도 붕괴된 상태이다. 비록 붕괴된 상태이기는 하지만 흙으로 이루어졌기 때문에 위에 풀들이 나서 어느 정도 원형을 유지하고 있다. 아소카왕 시절에 건축되었다고 하는 이 사원은 장엄함과 평온함을 잃지 않고 있는 아름다운 사원이다.

2) 사르나트 조각

사르나트의 불상 조각은 현재 이곳 사원에는 하나도 존치되어 있지 않다. 또한 불상 조각들이 언제 만들어졌는지도 알 수 없는 상황이다. 그러나 가까운 거리에 있는 사르나트 고고박물관에는 이곳 녹야원과 관련이 있는 것으로 추정되는 불 조상들이 여러 점 있다. 사르나트의 불상 조각으로 추정되는 것 가운데 하나인, 이곳에서 많이 출토되는 사

만쿠와르 불좌상, 홍사석, 78×51×25cm, 만쿠와르 출토, 럭나우박물관

석으로 카빙한 〈만쿠와르 불좌상(Seated Buddha from Mankuwar)〉은 사르나트 부근에서 출토되어 녹야원과 관련이 있을 것으로 추정된다. 이곳 사르나트의 불상들은 옷을 너무 투명하고 얇게 처리하여 옷을 입지 않는 것처럼 보인다. 이 불상 역시 얼핏 보면 옷을 입지 않은 것처럼 보이는 불상이며 사르나트의 불상의 원형에 가까운 불상일 가능성도 있다. 이 불상은 대좌에 명문이 새겨져 있는데 명문에 따르면 449년(굽타 기원 129년)에 조성되었던 것으로 보인다. 높이는 78cm로 러크나우 주립미술관에 소장되어 있다. 흥미로운 점은 이 불상이 전체적으로 매끈하다는 것이다. 우선 두상을 보면 나발이나 육계가 있

지 않고 완전하게 매끈한 형태를 이루고 있다. 가사를 걸친 것 같지도 않은 모습은 그만큼 무엇인가 절박함을 의미할 수도 있다. 절박한 이유는 두 가지로 추정되는데, 그 하나는 이 무렵 아이를 갖지 않는 분위기가 확산되어 성에 대한 관심도가 낮아졌다는 것이다. 그래서 성적인 자극을 주기 위해서 요란스런 성행위를 묘사한 불교 사원들을 볼 수가 있다. 또 하나의 이유는 불법 전파와 관련된다. 이 시기는 불교를 전파하기 위한 사원 건립이 대대적으로 행해졌던 때이다. 사원을 건립하는 일에는 노동력이 필요한 것이 분명한 사실이다. 인도는 더운 나라이므로 이 노동력을 확보하는 것이 결코 만만하지는 않았을 것이다. 따라서 사원 건립의 주역들은 승들이 될 수밖에 없었을 것이다. 역동성을 강조하는 불상이 절대적으로 필요하였을 것이다. 그래서 불법을 전수할 수 있는 녹야원도 만들었던 것으로 간주된다.

사르나트 불상의 전형적인 예로는 〈설교하는 붓다〉을 들 수 있을 것이다. 이 부처에는 〈녹야원에서 설법하는 부처(Preaching Buddha in Deer Park)〉라는 이름이 있는데, 녹야원의 상황에 맞게 설법하는 자세라 할 수 있는 전법륜(轉法輪) 수인을 하고 있

설교하는 붓다, 추나르 사석, 161cm, 470년, 사르나트, 사르나트 고고박물관

다. 이 불은 대략 470년 전후에 제작되었고 높이가 161cm로 현재 사르나트 고고박물관에 소장된, 이 박물관의 대표적인 불상이다.[84] 이 불상은 사르나트 지역의 여러 불상들을 감안하기 위한 기준 작이 될 정도로 그 형태와 양식이 진지하다. 우선 이 불상은 이 지역의 전형적인 불상 양식이라 할 수 있는 나체 형식을 띤 불상이다. 그렇지만 가사(袈裟)를 전혀 안 입 것은 아니며, 설법과 예불을 위한 부처임이 틀림없다. 바로 앞에서 살펴보았던 〈만쿠와르 불좌상〉과는 상당히 다른 용도로 제작된 불상임이 틀림없다. 뒤를 받치고 있는 화려한 광배 중앙에는 흔히 새겨지는 만개형 연화문이 보이지 않는다. 연주문(連珠文)이 새겨져있는 붓다의 두상 바로 뒷부분은 아우라가 있는 광채로 처리했다. 그리고 상징적으로 빛이 흐르는 두광(頭光)임을 보여주며 바로 동그란 원을 따라 연주문으로 원형의 경계를 나누었다. 당초문(唐草文), 화열문(花列文)이 혼용된 문양(전지화만(纏枝花蔓))으로 정숙함과 준엄함을 더하였다. 그리고 다시 그 경계가 되는 부분을 연주문(連珠文)으로 돌리고 마지막을 연호문(連弧文)으로 마감하였다. 이 붓다가 입은 옷은 너무 얇아 옷을 입은 건지 실감이 나지 않을 정도이다. 역시 이 무렵의 불상답게 어깨 골격이 크고 넓다. 허리는 가늘고 역삼각형인 이 불상은 삼도가 뚜렷하게 새겨져 있다. 두광의 양쪽 끝 부분에는 비천으로 보이는 상들이 자유롭게 날고 있다. 대좌의 부조상은 두 손을 모아 경배를 하고 있다. 비구와 모자와 신도들과 함께 있는 두 마리의 사슴은 녹야원에서의 초전법륜(超轉法輪)을 상징하고 있다. 이는 이 불상이 녹야원과 밀접함이 있음을 보여준다.

84) B. R. Mani, *SARNATH*, The Director General Archaeological Survey of India, New Delhi, 2012, pp.64~71.

이 외에도 같은 시대인 5세기에 초
전법륜(初轉法輪)의 성지인 사르나트
(Sarnath)에서 출토된 추나르(Chunar)의
사암으로 만든 불입상이 있는데 엷은 황
색을 띠고 있다. 이 불상은 474년에 제작
된 것으로 높이는 193cm에 이른다. 형태
나 수인 등은 거의 비슷한데 얇은 옷 주
름이 조각되지 않아 몸 자체가 전라 형태
로 드러난 모습을 하고 있다. 그런데 흥
미롭게도 옷의 이미지를 보여주는 외곽
테두리가 있어 이 불상이 옷을 입고 있
다는 것을 설명해준다. 얇은 법의에 싸
인 육체를 표현한 것이다. 귀는 자말푸르
출토의 불입상처럼 길게 사각 형태의 귓
불이 내려와 있으며 두상의 나발(螺髮)은
좀 더 납작한 형태를 취하고 있다. 원형
광배는 파손되어 30% 정도 남아있는데

사르나트 불입상, 추나르 사석,
474년, 193cm, 사르나트,
사르나트 고고박물관

여기에서는 연주문, 화열문, 화발문, 연주문, 연호문 등으로 각인되어
있다. 이외에도 사르나트(Sarnath)에서 출토되어 현재 사르나트 고고
박물관에 소장된 5세기경의 입불상이 있다. 이 불상은 477년에 만들
어졌으며 좌우에 보살로 간주되는 협시를 두고 있는데 이 협시를 제
외하면 474년산 사르나트 출토 불입상과 거의 유사하다.

또 하나 주목되는 것은 〈사르나트 불두상〉이다. 이 두상은 현
재 뉴델리국립박물관에 소장되어 있는데 5세기 사르나트 지역 불상

의 전형이라 할 수 있다. 높이는 불과 27cm밖에 되지 않지만 매우 단아하고 흐트러짐이 없는 역작이다. 반개한 눈과 사각 형태로 내려 뻗은 귓불은 전형적인 마투라불로 굽타 양식의 특징 가운데 하나라 할 수 있을 것이다. 다소곳하게 솟아오른 육계는 전체적으로 둥근 형태의 얼굴과 잘 조화를 이룬다. 두상과 귀 그리고 얼굴의 윤곽은 매우 부드

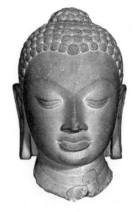

사르나트 불두상, 추나르 사석, 27×20×16㎝, 5세기, 사르나트, 사르나트 고고박물관

럽게 처리되어 있으며, 아랫입술이 두툼한 것과 八자를 거꾸로 한 형태 역시 이 지역의 굽타 양식의 불임을 의미한다. 추나르 사석으로 곱게 만들어진 불상에서 나타나는 고요함은 이 시대의 초전법륜(初轉法輪)을 각인시키기에 충분해 보인다.

제7장

후기 불교 석굴

3세기 이전까지 활발하게 전개되었던 석굴은 5세기에 들어오면서 다시 활발하게 전개되기 시작한다. 특히 5세기 이후부터는 힌두교의 석굴과 자이나교의 석굴들도 여기저기서 조성되기 시작하였다. 불교 석굴은 대개 5세기부터 8세기 사이에 조성되었고 상당한 수준에 이르게 된다. 대체적으로 서인도 지역에 집중되는 불교석굴들은 아잔타는 물론이거니와 인도 데칸 고원 마하라슈트라(Maharashtra)의 주요한 지역인 아우랑가바드(Aurangabad) 등을 중심으로 전개되어 왔다. 그러나 5세기 중엽부터는 엘로라(Ellora)석굴, 가토트카차(Ghatotkacha), 바그(Bagh) 등에서도 석굴 조성이 활발하게 일어났다. 아잔타 등의 불교 석굴이 지속적으로 개착되면서 아프가니스탄이나 중앙아시아 등에서도 석굴 조성 사업은 크게 활성화되었다. 이러한 측면은 이제 불교는 물론이고 자이나교와 힌두교까지도 인도의 중요한 석굴 사원의 주체가 되었다는 것을 의미한다.

3세기 전후까지 지속되던 차이티아 굴과 비하라 굴은 5세기에 와서도 여전히 존재한다. 그러나 단순하게 예배를 드리는 차이티아 석굴

은 비하라 굴보다는 그 규모가 점차적으로 축소되는 상황으로 전개된다. 반면에 예전에는 단순하게 승방의 역할을 하던 비하라 굴은 5세기 이후부터는 점차적으로 더욱 실용적으로 변모하게 되어 시간이 흐를수록 그 규모가 커지는 경우가 많아졌으며, 큰 공간을 확보한 후 안쪽에 석가를 안치하는 작은 불당이 조성되었다. 시간이 지날수록 이 불교 석굴들은 점차 실용적으로 변화하기 시작한 것이다. 시간이 지나면서 굴 안에 매우 섬세하면서도 다양한 문양과 색채 그리고 불교적 소재로 매우 아름답게 치장하는 석굴 사원들이 나타나게 된다.

1. 아잔타 조각

아잔타는 인도미술사를 통틀어 가장 유명한 유적지라고 해도 과언이 아닐 것이다. 그만큼 아잔타는 중국의 돈황처럼 매우 소중한 불교 유적지이자 인도 문화의 보고라 할 수 있다. 아잔타 석굴에서 바카타카 미술가들의 역할은 대단히 컸다. 물론 이들의 역할로 아잔타가 완전하게 이루어진 것은 아니지만 적어도 바카타카 왕조가 중인도 제국을 완전하게 정복하는 5세기경부터는 당시 문화 예술의 장려 정책이 아잔타 미술의 제2기를 조성하는 데 큰 역할을 하였다고 생각된다.

아잔타의 석굴은 앞서 언급하였던 것처럼 모두 29개의 석굴로 되어 있다. 대체로 알려져 있듯이 아잔타 전기에 조성된 굴들은 제8굴, 제9굴, 제10굴, 제12굴, 제13굴 등이다.[85] 이 중 제10굴과 제9굴은 아마도 역사적으로 가장 오래된 굴일 것이라고 생각된다. 이때는 BC 2세

85) Debala Mitra, *AJANTA*, Archaeological Survey of India, New Delhi, 2004, pp. 12~16.

기에서 AD 2세기로 소승
불교 시기이며 초기 안드
라 왕조 시대에 해당된다.
아잔타 후기는 대승불교와
밀접한 관련이 있다. 이 무
렵은 약 450년에서 650년
에 해당된다. 당시 아잔타

아잔타 석굴, 현무암, BC 2세기~ AD 7세기

미술은 굽타시대의 시, 음악, 연극과 마찬가지로 벽화도 위대한 궁전
예술로서의 가치를 발한다. [86)

5세기에 들어와서 인도에 후기 석굴 조성 사업이 시작되었다. 이 후
기 석굴의 조성 사업에 큰 역할을 했던 인물은 바카타카 왕조의 2세
하리세나왕이었다. 그 후 5세기 후반에 찬드라굽타 2세의 딸 프라바
바티굽타(Prabhavatigupta) 공주가 바카타카 루드라세나(Rudrasena) 2
세와 혼인하였고, 이후 바카타카 왕조는 정치, 경제, 문화에 이르기까
지 굽타 왕조와 매우 밀접하게 교류하였다. [87) 이런 연유로 바카타카
왕조는 문화 예술의 장려 정책을 펼쳤고 이에 힘입어 아잔타 회화의
보고라 할 수 있는 제16굴과 제17굴이 아름답게 조성되었다. 바카타
카 왕조와 굽타 왕조의 밀접한 교류가 후기 아잔타 석굴을 조성하는
데 큰 역할을 하였던 것이다.

아잔타 회화는 앞서 언급한 것처럼 제16굴, 제17굴, 제1굴, 제2굴

86) Benjamin Rowland, *The Art and Architecture of India*, 1956, London(『인도미술사』, 예경, 1999,
p.228.)

87) 이런 까닭으로 일부 학자들은 바카타카 치하에서의 아잔타 후기 석굴을 굽타 예술로 간주하기도
한다.

등에서 매우 수준 높은 벽화들이 전개되었다. 아잔타의 회화와는 달리 아잔타의 조각은 전반적으로 그 수준이 인도의 다른 불에 비해 다소 떨어진다. 이것은 당시 힌두교가 크게 부흥되면서 불교에 대한 관심이 멀어진 것과도 관련 있을 것이다. 그러기에 이 아잔타의 일련의 조각들은 둔중한 느낌을 주며, 매끄럽지 못한 불상들이 만들어졌다.

제19굴에 있는 〈나가라자와 그의 왕후〉는 굽타 조각의 성향을 잘 보여준다. 이 조각상은 약 500년에서 550년 사이에 제작되었을 것으로 추정된다. 그런데 이 조각의 제목인 〈Nagaraja and His queen(나가라자와 그의 왕후)〉에 대해서는 좀 더 연구가 필요하리라고 본다. 원래 나가라자(Naga-Raja)는 인도 신화에 나오는 용신(龍神)들이었는데 불교가 전파되면서 중국이나 일본에까지 영향을 미치게 되었다. 일반적으로는 용 여덟 마리로 이루어졌

제16굴 바깥 코끼리, 현무암, 5세기

제16굴 바깥 코끼리, 현무암, 5세기

는데 한 마리는 본체 자체이기 때문에 일곱 마리로 묘사된다. 이 조각상에서도 머리 뒤에는 일곱 마리의 용이 조상되어 있다(일반적으로 뱀으로 보기도 한다). 이런 내용을 지닌 상이 아잔타 조각에 있음은 그만

큼 종교, 민간 신앙, 철학 등이 폭넓게 인정되었음을 의미한다. 나가(Naga)는 원래 뱀, 특히 독사인 코브라를 의미하는 말로 힌두교에서는 보물을 지키는 힘을 지닌 신격화된 뱀을 의미해왔다. 이러한 나가(Naga)는 여러 부족을 상징하는데 부족의 왕들을 나가라자라고 한다.

이러한 나가라자가 곧 시바라는 의견이 있다. 이 조각상은 아마도 당시 크게 활성화되었던 힌두교의 영향도 조금은 있었음을 말해 주는 듯하다. 따라서 이 조각상의 주체는 나가라자이고, 나가라자 옆의 여자상은 그의 부인 정도일 것이다. 확실히 이들 상은 힌두교의 영향을 받은 듯하다. 나가라자의 앉은 모습도 힌두교의 신상과 유사하다. 자연스러운 안일좌(安逸座) 자세로 앉아있는 이 나가라자상은 아마도 많은 기원과 안녕을 추구하는

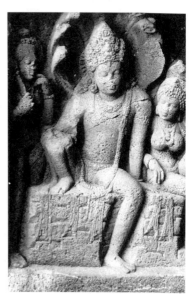

나가라자와 그의 왕후, 현무암,
500~550년경, 아잔타 19굴

데 심리적으로 의지할 수 있는 중요한 신상이었음이 분명하다.

2. 아잔타의 불의 의미

당시 아잔타 예술가들은 대단히 뛰어난 직관력과 영적 감각을 가졌던 것 같다. 매우 화려하고 우수한 벽화들은 마치 궁전에 와있는 느낌을 줄 정도로 아름답다. 조각 역시 회화에 완전히 뒤지는 것도 아니

다. 아잔타 제26석굴의 붓다상은 이를 잘 보여준다. 차이티아그리아 제26석굴은 세계 불교 역사에서 손에 꼽을만한 대역사였다. 5~6세기에 만들어진 이 조각은, 조금씩 힌두교에 밀려 힘을 상실해가는 시대이기는 하지만, 아잔타 예술을 주도한 바카타카 조각의 진면목을 보여준다. 이처럼 뛰어난 바카타카 조각은 정각(正覺, 깨달음)과 함께 열반에 이른 붓다의 모습을 잘 보여준다. 그의 죽음은 제자들과 여러 신도들에게 큰 충격이었을 것이다. 예와 기도를 하고 있는 모습들은 열반에 들어간 붓다의 발 아래에 부조 형태로, 그것도 마치 글로 설명하듯 새겨져 있다. 당시 인도인들은 인간 붓다의 삶에 크게 감동되고 격동되었던 것 같다. 사람으로 태어나 평생 도를 닦다가 죽은 붓다의 행적은 높게 평가할 만하다. 그래서 그들은 붓다를 신의 영역으로 옮기고 싶었을 것이다. 그러나 신은 우리의 생각이나 한계나 능력을 넘어선 완전한 존재이다. 신은 이 우주를 창조하고 모든 것을 할 수 있는 전지전능한 자이어야 한다. 붓다가 태어나기 전에도 모든 것을 주관한 절대적인 존재가 이 우주 전체를 주관하여 왔고 지금도 주관하고 있는 것이다. 설령 사람으로 태어나 정각(正覺)을 하였다 해도 신의 영역은 전혀 다른 차원에서 존재하고 펼쳐지기 때문에 인간으로 살다가 우주 전체를 주관하는 신이 될 수는 없다. 우주를 창조한 절대적 존재 한 분만이 신이기 때문이다. 신은 우리가 사는 이 시대는 물론이고 세계 문명의 발상이라는 메소포타미아 문명 이전부터, 더 나아가 태초부터 존재하는 것이다. 인간은 그 본성에 신을 찾는 마음이 내재돼 있기 때문에 자신들의 희망에 맞는 신을 창조해냈다. 곳곳에서 역사, 문화 등에 따라 다양한 신들이 양산된 것이다. 신을 찾는 마음이나 종교심이 있다는 것은 곧 어딘가에 진짜 신이 있다는 의미이기

도 하다. 참으로 신이라면 마땅히 천지를 창조했을 뿐만 아니라 인류
의 미래까지도 알고 역사를 주관해야 한다.

아잔타 제26굴, 현무암, 727cm, 7세기,
육체적 죽음과 함께 열반하는 장면을 묘사

아잔타 제9굴 바깥 모습

굽타의 영향을 받은 바카타카의 통치
자들은 아잔타에 많은 돈과 공력을 쏟아
부었다. 그래서 아잔타 마지막 시기의
석굴이라고 할 수 있는 제26석굴을 완성
하게 된다. 그것도 불교 역사상 유래가
없을 정도로 아름다운 붓다의 상과 함께
말이다. 와불을 만들고 또 한편으로는
붓다를 모신 스투파에는 정교하고 아름
답게 조각된 권좌에 앉아있는 붓다와 권
위를 높여주는 사자와 코끼리가 조각되
어 있다. 스투파 양쪽으로는 잘 조각된
기둥들이 나열되어 있고 천장은 말발굽
모양처럼 아치형태인 아름다운 부조를
보여준다. 게다가 제26석굴을 들어가는
입구는 얼핏 보면 로마 양식의 한 건축
물을 보는 느낌을 줄 정도이다. 갈빗대
모양의 골조를 댄 말발굽 형태의 커다란
유리창이 있는 이 설굴의 입구는 아름답
기 그지없다. 마치 로마시대에 많은 아
름다운 건축물들이 만들어졌듯이 인도
역시 전혀 다른 차원의 건축과 조각 그리고 회화가 펼쳐졌던 것이다.

제8장

힌두교 미술

1. 힌두교 형성과 배경

BC 1500년경 서북부를 침공하여 훗날까지 영향을 미치는 아리아인들은 민간신앙과 신화적 요소가 있는 베다에서 기인된 신들을 인도에 창출해내게 되었다. 그들은 원주민들을 통치하기 쉽게 윤회와 내세를 강조하면서 현생의 불행은 전생의 악업이라는 논리와 더불어 카스트제도를 공고히 하였다. 복합적이고 다중적인 모습 속에 있는 힌두교 형성의 직접적인 근거는 베다교였던 것이다. 한편 불교와 문화적 배경이나 활동 시기가 비슷한 자이나교는 베다의 경전이나 카스트제도를 배척하면서 출발하였으나, 힌두교와 알력 없이 인도에 남아 소수종교로 존재하게 되었다. 자이나교의 미술문화는 불교나 힌두교처럼 훌륭한 미술로 승화되지는 못하였다. 한편 불교는 사회와 분리된 엄격한 종교성과 자기 해탈을 주장함에 따라 대중적 기반을 상실하게 되고 인도 철학과 충돌하였다.

굽타 왕조는 왕이 신으로 숭배 받을 수 있는, 여러 신을 섬기는 브

라만교를 선호하였다. 이 브라만교는 산스크리트어로 '바이디카 (vaidika)'이며, 베다라는 데서부터 출발하였다. 따라서 브라만교는 베다의 종교와 문화라고 해도 과언이 아니다. 브라만교는 '리그베다', '사마베다', '아타르바 베다', '야주르베다' 등의 4베다 및 그에 속하는 '브라마나', '라냐카', '우파니샤드' 등을 바탕으로 하고, 이를 절대적인 것으로 받들었다. 그리고 규정되어 있는 제식을 충실히 실행해서 현세의 다양한 소망뿐만 아니라 궁극적으로는 죽은 후의 생천신앙(生天信仰), 즉 금생에 선한 업을 쌓으면 내생에는 물질적으로 부족한 것이 없고 정신적으로도 괴로움이 없는 하늘세계에 태어난다는 신앙을 실현하고자 하였다.

하지만 브라만교에서 지내는 의식은 너무나 번거롭고 복잡할 뿐더러 금전적인 부담도 있어서 제물 대신 신의 형상을 조각하게 되었다. 그리고 다수를 흡수하기 위해 다른 여러 종교에 있는 요소들도 받아들였다. 그 결과 브라만교의 원래 모습은 거의 사라지고, 완전히 새로운 종교가 되어 버렸다. 따라서 새로운 이름인 힌두교로서 굽타 왕조와 함께 발전하게 된다. 이처럼 힌두교는 브라만교에다 베다문화와 불교나 자이나교 혹은 밀교까지도 흡수하여 다양한 종교들과 문화 사상을 혼용하고 융화했다. 그 때문인지 힌두교는 다양한 종교의 혼재와 융합으로 복잡한 신앙 체계를 지닌, 종교와 문화가 복합된 종교로 형성되기 시작하였다.

이처럼 힌두교의 토대는 인도의 토착 신앙을 포함하여 인도 자체의 민족적 토양과 브라만교이며, 힌두교는 고대 브라만교에 속한다고 해도 틀린 말이 아닐 정도로 그 조각들이 모두가 브라만교 쪽이다. 굽타 시대에 들어와 제작되기 시작한 힌두교와 관련된 상들 역시 브라만에

기초하게 된다. 브라만교는 힌두교에 매우 중요한 영향을 주어 힌두교의 전신이라 부를 만하다. 인도에서는 브라만교의 핵심이 곧 종교이며 사회 문화이자 철학이다. 힌두교는 인도의 전통문화를 바탕으로 한 종교적 성격을 가진 토착신앙이라 할 수 있다. 힌두교는 오랜 세월에 걸쳐 브라만교에 민간 신앙과 불교 등이 합쳐져 생겨났기에 다양한 신화와 관습, 제도 등을 갖고 있는 종교라 할 수 있다.

그래서인지 힌두교는 북인도의 굽타 제국으로부터 발생하여 6세기에 들어서면서부터는 인도 전역에 걸쳐 신봉되는 국가의 중요한 뿌리가 되었다. 광범위하고 보편적인 힌두교는 거의 민간 신앙 수준으로 인도인들의 마음을 파고 들어갔다. 이러한 신앙들은 시간이 갈수록

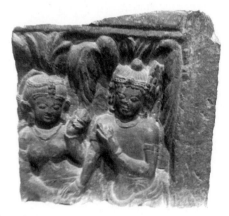

칼얀 선다르(Kalyan Sundar), 홍사석 6세기경, 39×35×21㎝, 뉴델리국립박물관

대단히 인도적이며 범신론적이고 다신론적인 종교로 자리 잡았다. 이처럼 힌두교는 토속적인 것에서부터 시작하여 다양한 문화와 민속신앙 등을 융화시켜 가장 광범위하면서도 보편적인 문화 종교로 만들어지게 된다. AD 6세기~7세기에 이르러 고대 브라만교의 혈통을 지니게 된 힌두교는 산스크리트(Sanskrit) 문학의 부흥과 고전기의 재부흥 등 고전의 회복에 힘입어 많은 신화와 문학 그리고 교육 등이 재정비되어 다시 활성화되었다. 이런 연유로 현재 인도에는 힌두교를 신봉하거나 신도에 근접한 사람이 대략 80%에 이른다.

2. 힌두교와 삼신(三神)

힌두교에는 그리스 신화에서처럼 매우 다양한 신들이 있다. 이처럼 다양한 신들은 단순하게 인도의 전통에서만 머물러있지는 않았다. 힌두교의 여러 신들은 놀랍게도 불교가 펼쳐지고 있던 굽타시대에 와서 이론적으로 정립되기 시작하였다. 고대 부흥기를 타고 이 시대에 고대 브라만교의 부흥이라는 형태로 굽타시대에 다시 되살아난 것이다. 그러나 굽타 이전의 시대에도 힌두교적인 움직임들은 감지되었다. 굽타 시대 이전의 초기 왕조라 할 수 있는 쿠샨 왕조 때 이미 적기는 하지만 베다 신들과 브라만교 신들의 조상이 출현하기 시작하였다. 그후 중인도에서 팔라왕조가 활발하게 활동하면서부터,[88] 남인도나 뱅갈(Bengal), 오리사(Orissa) 지역에서는 고대 브라만교의 전통 속에서 그들의 향토 신앙을 흡수 · 융화시켜 가면서 점차적으로 그 세력을 확산시켜 나가게 된다. 굽타시대에 들어오면서 점차적으로 힌두교는 확산되게 되었고 이에 따른 사원도 더욱 많아지게 된다. 따라서 많은 수의 비슈누, 브라마, 시바 등 여러 신들의 상이 필요하게 되어, 기술적으로나 경제적으로 매우 활발하게 움직이며 힌두교의 대 역사가 전개된다. 굽타 제국의 왕들은 대체로 힌두교를 섬겼는데 특히 자신들의 구세주라 생각하는 비슈누를 수호신으로 모시게 된다. 쿠샨과 굽타시대에는 예술의 보고였던 마투라 지역의 작업장에서 불교와 힌두교의 신상, 특히 비슈누의 조상을 대량으로 조각하면서 자이나교의 조상들

88) 인도는 굽타 왕조 이후 여러 개의 소왕국으로 나누어지기 시작하였다. 8세기에는 팔라 왕국(765년~1200년)이 세워졌고, 팔라 왕국 후반기에는 이슬람교도의 침입으로 불교 미술이 점점 쇠퇴하기 시작하였다. 당시 인도인들은 힌두교와 이슬람교에 맞서서 싸웠다. 팔라 왕조 시대의 주된 불교 미술에는 미륵보살상, 문수보살상, 항마성도상 등이 있다.

도 만들어 나갔다. 마투라 지역 카트라에서 출토된 〈비슈누 입상〉은 이와 관련된 대표적인 조각 가운데 하나이다. 이외에 오리사 지방의 사원이나 카주라호(Khajuraho) 등이 대표적인 유적지인데, 이러한 사원의 내부 벽면 등에서 매우 많은 부조 조각들을 볼 수 있다.

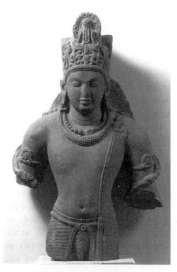

비슈누 입상, 홍사석, 높이 110㎝, 카트라 출토, 뉴델리국립박물관

힌두교와 관련된 신들을 표현하는 글들은 점차적으로 다양해지고 복잡해진 것으로 보이며, 베다는 신들을 잘 언급하고 있다. 베다에서는 이 세계를 하늘, 대기, 땅으로 구분하고 여기에 각각 열하나의 신들이 있다고 생각하였다. 흥미로운 것은 이 신들의 수가 우주 근원의 실제라고 생각하는 브라만으로부터 시작되는 온갖 복사본의 수와 거의 일치한다는 점이다. 힌두교의 창조신인 브라마(Brahma)는 우파니샤드 철학에서 최고의 존재자이자 우주의 정신인 브라만(Brahaman; 梵)의 화신이라 할 수 있다. 그럼에도 브라마(梵天)의 운명은 유한적이었다. 그는 인간의 시간으로 43억 2천년의 백배를 살 수 있지만 주기적으로 다시 죽었다가 다시 태어나는 것을 반복하여야 한다. 힌두의 최고의 신이라 할 수 있는 브라마가 다시 죽었다가 다시 태어나야 한다는 것은 완전한 신으로서의 영역에 있지 못함을 말해준다. 그만큼 인도의 힌두교는 그 시작 자체가 모호하며 민간신앙과 토속신앙, 심지어는 각 지방의 영웅호걸의 이야기까지 종합해 놓은 신화이야기라 할 수 있다.

이러한 브라마는 초기에는 알에서 태어난 신으로 알려졌는데, 시간이 지나면서 점차적으로 우주의 물위를 떠도는 뱀 세샤의 똬리 안에서 자던 비슈누(Vishu)의 배꼽에서 피어난 연꽃에서 태어나 세상을 다스리는 진리의 신으로 표현된다. 이 브라마는 형상적으로도 반인반신으로 표현된다. 그는 붉은색 피부에 팔자수염이 난 네 개의 얼굴과 네 개의 팔을 가진 자로 묘사되고 있다. 네 개의 얼굴은 네 개의 베다를 상징하며 세상에 태어나자마자 세상을 다스리는 진리로 베다를 노래

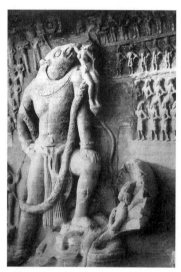

비슈누의 바라하 화신, 사석, 5세기, 390cm, 우다야기리 5굴

하였던 것이다. 이처럼 힌두의 신들은 그들의 영역을 인정하고 종합적인 형태를 가지며 신의 성향을 표현하였다.

이처럼 힌두교의 주요 신들에는 브라마가 있고 그 외의 대표적인 신에는 비슈누, 시바가 있다. 브라마, 비슈누, 시바가 통합된 형태를 '트리무르티(Trimurti)'라고 하는데 이는 세 개의 형상(Three Forms)이라는 의미이며 '삼주신(三主神; Hindu Triad)'이라고도 한다. 이들 가운데 브라마는 '범천'이라고도 하는데 우주가 본연의 모습에서 흐트러짐이 없도록 근원적인 부분을 관장한다. 이러한 브라마는 시간이 흐를수록 종파적 신앙이 대두됨에 따라 점점 비슈누와 시바에게 밀리게 되었다.[89] 우주의 궁극적 실제로서 중성(中性)인 브

89) 브라마(범천)는 본래 브람만교의 지존이다. 그러나 불교가 성행하던 시대에는 오히려 베다의 주신이라 할 수 있는 인드라(帝釋天)와 함께 부처의 협시로서 그 위상이 낮아졌으며, 힌두교가 활성화되던 굽타시대 이후에는 비슈누나 시바보다도 더 신분이 낮아지게 되었다.

라만과 달리 남성으로 표현되는 이 브라마는 베다의 창조신 프라자파티(Prajapati)와 연관되어 있고, 훗날에는 프라자파티와 동일하게 신격화된다.[90]

비슈누는 우주의 원리나 유지를 다룬다. 세계를 지키고 도덕을 회복시키는 신으로 알려진 비슈누는 인도의 여러 종파의 신들을 모으고 지방 영웅들의 이야기를 종합하여 만든 신이다. 이에 반해 시바는 그동안 가장 인기가 있는 신이라 할 수 있다. 따라서 인도의 최고의 신으로 추숭되어 왔다. 이 시바는 파괴자이기도 하고 동시에 재건자이기도 하며, 영혼의 자비로운 목자이자 복수의 신이기도 한 고행자의 상징이라 할 수 있다.

베다시대의 무서운 폭풍의 신인 루드라(Rudra)를 누르기 위해 활용된 시바(Shiva)신은 인더스 초기 발생 문명에까지 그 연원이 올라가는, 역사가 매우 오래된 존재이다. 사람들에게 이로움을 주며 자비롭고 건강을 관장한다는 이 시바는 기원전 2세기경부터 그 이미지와 정체성을 굳히면서 브라만의 신들 중 가장 이상적이고 모성애적인 명쾌한 존재로 부상한다. 따라서 시바를 기초로 많은 신화가 또 형성되게 되고 시바와 관련된 신화이야기가 많이 만들

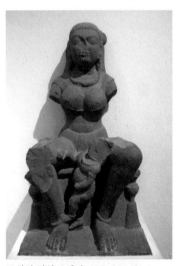

모성의 여신, 6세기, 115×61×49㎝, 뉴델리국립박물관

90) 브라마는 황금알에서 탄생하여 땅과 그 위의 모든 것을 차례로 창조했다고 한다. 후대의 다른 신화들에서는 그가 비슈누의 배꼽에서 피어난 연꽃에서 태어났다고 한다.

어지게 되었다. 그만큼 시바는 인기가 있는 존재였다. 이 복합적인 성향을 지니는 시바는 아주 다양한 형태로 묘사가 된다. 따라서 시각으로 나타나는 조형에서도 시바는 다른 신들의 형상의 기본이 될 수 있었다.[91] 그만큼 시바신은 다양하여 무시무시한 신 바이라바(Bhairava)를 비롯하여 마헤슈바라, 보테슈바라, 마하칼라, 샹칼라 등 무려 1008개의 이름을 지닌다. 이처럼 시바는 다양하게 묘사된 수많은 형상을 통해 신으로서의 다면적인 측면과 나름의 특징들을 지님을 확인할 수 있게 해준다. 때로는 시바는 그 모양과 음성이 우주의 순환작용을 한다는 다마루(Damaru)와 함께 묘사되기도 하고 호랑이 가죽을 쓰고 삼지창을 든 시바 마야요기와 함께 묘사되기도 한다.

3. 우다야기리 석굴

우다야기리(Udayagiri) 석굴 사원(石窟寺院)은 부바네스와르(Bhubaneswar)에서 약 8Km 정도 떨어진 곳에 위치하고 있다. 바위산을 깎아 만든 이 석굴사원은 제5굴과 제6굴에 새겨진 비명에 의하면 서기 402년 찬드라굽타 2세에 봉헌된 것으로 알려져 있다. 1986년부터 본격적으로 조사 발굴되기 시작한 이 석굴 사원은 굽타시대 초기 형태의 사원이다. 발굴 당시부터 비교적 잘 보존된 상태의 유적들과 석굴 사원의 규모로 학계의 비상한 관심을 끌었던 인도 오릿시 주의 최고의 유적이라 할 수 있다. 오릿시 주는 전통적으로 불교 유적이 많아, 이 지역에서 발굴된 유적은 대략 320여 곳이다. 이들 유적지 중 약 110여

91) J. E. Dawson, *National Museum Bulletin*, no 9, New Delhi, 2002, p. 70.

곳에 불탑이나 승원, 승방 등 관련 시설들이 그대로 보존되어 있다.[92] 우다야기리 석굴 사원은 찬드라굽타 2세가 샤카족과 전쟁을 하는 동안 석굴 20여 개가 개착되었으며, 대부분 자이나식으로 되어 있고, 일부는 브라만식 형태를 취하고 있다.

우다야기리 석굴 전경, 4~6세기

힌두교 사원인 이곳에서는 수많은 부조 형상들이 발굴되었다. 이 석굴 사원은 전형적인 굽타시대의 것으로 서기 4세기~6세기경에 만들어졌다. 사원의 입구에는 강가(Ganga)나 야무나(Yamuna) 신의 형상이 자리하고 있는데 이 신전을 영원히 수호하려는 수호자의 모습이라 할 수 있다.

20여 개의 석굴로 이루어진 우다야기리 석굴 사원에서 아마도 가장 중심되고 큰 석굴은 제5석굴일 것이다. 제5석굴에 있는 거의 환조에 가까운 부조는 바다에서 땅을 들어 올리는 바라하(Varaha)라는 멧돼지를 묘사한 것이다. 이 바라하는 비슈누신의 두 번째 화신으로 알려져 있다. 이것은 인도 신화에 나오는 이야기를 형상화한 것으로 보인다. 홍수로 물밑에 잠긴 지구를 끌어올리기 위하여 바라하 멧돼지 형상으로 나타났으며, 두 송곳니 위에 지구를 메달아 끌어 올리는 도중에 악의 축인 괴물 아수라가 나타났다. 한참을 싸운 뒤 바라하는 아수라를 죽이고 앞다리 사이로 붙들고 있던 지구를 마침내 끌어올릴 수

92) 이곳에서 불과 1km 떨어진 곳에서 3개의 유물이 발견되었다. 불교의 보살상, 티베트불교의 신 쿠루쿨라, 당시 토착 신으로 보이는 것 등인데 모두 1m 내외의 형상들이다.

있었다. 이러한 신화를 적절하게 표현한 이 조상들은 가상의 세계를 묘사하기는 하였지만 매우 정교하고 역동적인 모습이다.

제1장에서 언급했던 것처럼 비슈누는, 베다 시대에는 주요 신이 아니었다. BC 1400년경~1000년경에 만들어진『리그베다』의 몇몇 찬가에서 그는 태양과 관련되어 있는 것으로 묘사되며, 이후『마하바라타(Mahābhārata)』에 이르러서는 힌두교의 시바와 더불어 최고의 신의 위치에 서게 된다.『마하바라타(Mahābhārata)』는 죽지 않고 계속되는 땅 위의 무수한 생명들의 무게를 못 이겨 지구가 바닷속으로 가라앉는 과정을 노래한다. 물속에 가라앉은 땅은 도덕과 원칙을 중시하는 비

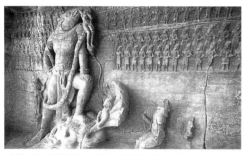

비슈누의 바라하 화신, 사석, 5세기, 390cm, 우다야기리 5굴

슈누신에게 호소하고, 비슈누는 곧바로 멧돼지 형상으로 자신의 모습을 바꾸어 지구를 들어 올린다는 내용을 노래하고, 제5석굴에서는 이 장면을 생생하게 묘사하였다.

또한 여러 석굴 중에서 눈에 띄는 것은 제13석굴이다. 이 석굴에서는 천개의 머리를 가졌다는 뱀의 왕 세샤(Shesha)를 깔고 곤히 잠들어 있는 비슈누 신의 모습을 볼 수 있다. 힌두교의 최고의 신 가운데 하나인 비슈누를 추숭하는 이 제13굴에서는 뱀을 깔고 자고 있는 비슈누신상 아래에서 무릎을 꿇고 비슈누에게 경배하는, 왕으로 추정되는 인물의 모습을 볼 수 있다. 흥미로운 점은 부조처럼 새겨진 이 인물상이 이집트 미술에서 보는 형태와 같이 다시점에 의한 모습을 보여준

다는 것이다. 무릎은 옆에서 본 모습이지만 상체는 전면에서 보는 모습이다. 그런가 하면 권력의 서열에 따라 크고 작게 인물을 표현한 것도 눈여겨 볼만한 부분이다.

한편 우다야기리 석굴 사원의 기둥이나 문에는 락슈미 여신의 탄생 신화나 그에 대한 내용을 담은 부조가 새겨져 있다. 당시 힌두교는 기복 신앙과 같은 역할을 하였다고 할 수 있다. 힌두교의 락슈미는 예로부터 행운을 가져오고, 자신을 신봉하는 자들을 돈과 관련된 모든 일로부터 보호한다는 것이 일반적인 이야기다. 따라서 락슈미는 안녕과 부 등을 빌 때 반드시 의지하는 힌두교의 대표적인 신 가운데 하나이다. 이처럼 굽타시대에는 확실히 힌두교를 신봉하는 경우가 많아졌으며, 반면에 불교는 자연스럽게 쇠락하는 운명에 처해지게 된다.

4. 엘레판타 석굴

엘레판타(Elephanta) 석굴은 인도 서부 지역에 위치한, 인구가 우리나라 서울과 비슷한 대 항만의 도시 봄베이(Bombay; 지금의 뭄바이(Mumbai))의 작은 섬으로서, 힌두교 시바신을 섬겼던 총 다섯 개의 석굴이 있는 곳이다. 맨 처음 이곳에 도착했던 포르투갈 사람들이 이 섬에 도착하자마자 어마어마하게 큰 코끼리 입상을 보고 섬 이름을 포르투갈어로 코끼리라는 엘레판타라고 지었다고 한다. 이 코끼리 석상은 후에 뭄바이 소재 빅토리아 공원으로 옮겨졌다. 엘레판타는 8세기~9세기에 지은 동굴 사원들로 유명하지만, 그 동굴과 조각들은 포르투갈 병사들에 의해 파괴되었고, 1970년대에 이르러 동굴 사원들이 복구되었다. 이곳에 있는 힌두교의 석굴 사원은 굽타 왕조 후기인

5세기 중후반부터 8세기 전반(약 450년~750년)에 조성된 것으로 보이는데, 엘로라 제29굴처럼 3면에 전랑(前廊)이 있고 입구가 있는 힌두교 특유의 희귀한 형식으로 되어 있다. 이 엘레판타 섬의 석굴이 미술사적으로 의미가 있는 것은 시바신의 조상에 대한 연구가 이곳 엘레판타의 미술인들에 의해 진행되었기 때문이다. 실제로 이곳은 상당히 정교하고도 치밀하게 묘사된 시바신과 비슈누신 등 힌두교를 대표하는 신들의 모습을 볼 수 있는 곳이다. 이 섬은 석굴이 많기로도 유명한 곳인데, 특히 엘레판타의 조상들은 그 유래를 찾아볼 수 없을 만큼 아름답다. 그 가운데서도 가장 중요한 석굴은 바카타카인들이 섬의 서쪽 인근의 한 언덕을 깎아 조성한 제1석굴이라 할 수 있다. 이 석굴은 그 넓이가 대략 40m 정도나 되어 대형이며, 6열의 기둥으로 이루어진 네 개의 출입구를 가진 전형적인 힌두교 석굴 사원이다. 석굴 안은 둥근 기둥머리에 주름장식이 새겨져 있는 굵은 기둥들이 여기 저기 신전을 떠받

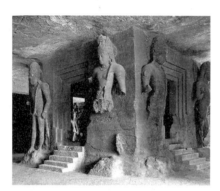

엘레판다 석굴 중심부, 석상 1개 450cm

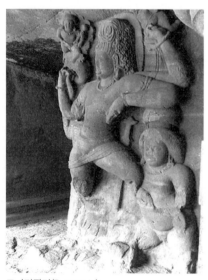

드바라팔라(Dvarapala)

치는 모습으로 이루어져 있다.

시바를 모신 석굴의 중심부 네 개의 출입구 양쪽 옆으로는 시바신의 남근으로 상징화된 링가(liṅga)를 지키고 있는 수문장인 드바라팔라(dvarapala)들이 경계를 서고 있다. 일부 훼손이 된 이 드바라팔라들은 엘레판타의 삼면 흉상 부근에 있는데 매우 웅장하면서도 강인한 인상을 풍긴다. 경계를 서는 수문장답게 두 눈을 부릅뜨고 사당 안의 남성을 상징하는 링가와 여성의 성기를 상징하는 요니(yoni)를 굳게 지키고 있다. 이들 수문장 중 일부는 하반신이 반쯤 훼파되었거나아예 사라진 모습의 상태이다.

신전의 굵은 기둥들은 넓은 실내에 촘촘히 들어서 있고, 사당(祠堂)이 독립한 형태로 세워져 있으며, 본존(本尊)으로서 링가가 모셔져 있다. 그 넓은 방의 가장 안쪽 벽에 다육 부조의 대규모의 상이 있는데, 드바라팔라 수문장들이 시바의 사당을 지키는 바로 옆으로 3면의 얼굴을 한 시바 두상을 볼 수 있다. 이 조각은 흉상으로, 0.9미터의 기단 위에 있으며, 4.8미터 정도의 마치 바위산과 같은 조각이다. 삼면시바상 왼쪽은 파괴자 아고라(Aghora), 오른

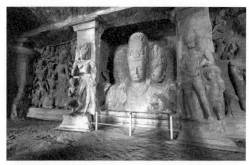

삼면시바상, 왼쪽, 파괴자 아고라(Aghora), 오른쪽 미의 창조자 바마데바(Vamadeva), 중앙은 양성 조화의 타트푸루샤(Tatpurusha), 기단부 90㎝, 몸체 480㎝

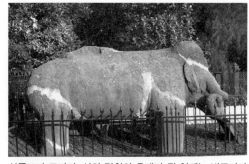

실물크기 코끼리, 섬의 명칭의 유래가 됨 현재는 빅토리아 공원 박물관 앞

쪽은 미의 창조자 바마데마(Vamadeva), 중앙은 양성 조화의 타트푸루샤(Tatpurusha)로, 사당의 전체 벽면은 커다란 바위산을 깎아 만들었기 때문에 하나의 돌로 이루어져 있으며, 사각형 벽면 양쪽 끝은 벽감 기둥으로 마무리되어 있다.

이 석굴은 크게 동서로 나눌 수 있다. 동쪽에는 '언덕 위의 조그마한 벽돌로 된 건축물'이라는 의미의 스투파 힐(Stupa Hill)이 위치해 있다. 이 스투파 힐에는 석굴 두 개와 여러 저수조가 있고, 서쪽에는 바위를 깎아 조성한 힌두 신전이 다섯 군데 있다. 그 중 하나는 미완성인 상태이다. 앞서 잠깐 언급한 것처럼 가장 중요한 석굴은 계단 위에 있는 폭 40미터 정도 되는 석굴이다. 여러 개의 기둥들이 줄을 서 있듯 일정한 간격으로 형성되어 있는 이 기둥들은 아래 반쯤은 정방형이고 위쪽은 가는 선을 그은 원형으로 되어 있다. 사각형 형태의 벽감 사이로는 오른쪽 방향으로부터, 첫 벽면 부조에는 우주를 파괴하고 소생시키는 시바의 모습이 조상되어 있는데, 이 형상은 그 높이가 무려 4.5미터로 그 첫 번째가 탄다바(tandava) 춤을 추는 춤의 신 나타라자(Nataraja) 시바의 모습이다. 여기에는 시바를 모시는 시녀들과 함께 나타난 나타라자 시바의 아내 파르바티, 백조, 브라마신과 비슈누

바이하라(Bhairava)신

신 등 여러 신들이 묘사되어 있다. 또한 코끼리 그리고 부러진 상아 등이 상당히 세밀하게 잘 묘사되어 있다. 다음 벽면에는 삼지창으로 암흑과 무지의 악인 악마 안다카(Andhaka)를 무찌르는 안

다카수라바다무르디 시바신이 조각되어 있다. 이때 시바는 바이하라 (Bhairava)신으로서 표정은 매우 고약한 표정으로 분개하는 인상을 보인다. 그 다음으로는 그의 아내가 될 파르바티와 시바와의 결혼 장면을 묘사한 조각이다. 여기에서는 그녀의 어머니 비슈아미트라를 유혹했던 메나카와 히말라야 신으로 알려진 아버지 히마바트(Himavat)의 모습도 볼 수 있다. 그리고 강가(Gaṅga; 갠지스 강을 인격화한 여신)가 땅으로 내려왔을 때를 조각으로 묘사한 강가다라 시바(Gangadhara Shiva)의 모습이 있다. 강가가 이 세상을 삼키려고 할 때 시바는 권위와 위엄어린 행동으로 그렇게 못하도록 하고 있는 장면이다. 이때 강가 여신은 머리가 셋인 인어로 묘사되어 있는데 이들은 세 개의 수로를 의미한다.

이와 관련하여 두상이 세 개로 되어있는 시바(Sada shiva)의 흉상 조각은 이 신전에서 매우 중요한 작품이다. 앞서 잠깐 언급한 것처럼, 이 흉상은 총 5.4미터의 거대한 형상으로 거의 환조에 가까운 부조 형태를 하고 있다. 중앙에는 온화하면서도 지그시 눈을 감고 있는 형태로 양성 조화의 타트푸루샤(Tatpurusha; 혹자는 우주를 관장하는 신 브라흐마라고도 한다)가 조각되어 있다. 오른쪽에는 미의 창조자 바마데마(Vamadeva; 혹자는 평화의 상징 비슈누라 한다)가, 왼쪽에는 소름끼치는 파괴의 신인 아고라(Aghor: 혹자는 바이라바라고도 한다)의 두상이 새겨져 있다. 이처럼 세면의 얼굴을 지닌 삼면의 시바상(트리므리티:Trimurti상)은 내외적 형태가 영합된 초월자적인 모습을 보인다. 이후 시간이 갈수록 시바에 대한 인도인들의 경외심은 날로 더해가게 된다. 따라서 이 세 얼굴은 시바의 자비와 흉포 그리고 모든 것을 주관하는 시바의 위대함을 드러내는 이미지로 굳어지게 된다.

이 석굴 사원 안에는 〈무답왕〉, 〈팔파티와의 결혼〉, 〈간가강의 보유자〉등 시바의 다양한 이미지를 보여주는 커다란 시바신의 다양한 형상이 여덟 곳에 배치되어 있다. 무엇 보다 중요한 것은 시바 신전의 링가를 지키는 드와라팔라스(Drarapalas)와 링가일 것이다. 상원의 본당에 기둥이 적어도 36개가 세워져 있는 대규모의 석굴이다. 다른 쪽에 있는 여덟 개의 부조는 모두 신화와 연관이 있는 조각

시바 신전의 링가를 지키는 드와라팔라스(Drarapalas)

들로, 〈양성(兩性)의 시바신〉과 〈시바 무용상(武勇像)〉 등 시바와 관련된 부조 조상 여섯 점이 있다.

5. 힌두교 문화예술의 전성기

중세기의 불교는 거의 위축돼 가는 반면에 힌두교는 대중적인 신앙으로 확산되면서 민간 신앙과 전통 신앙으로서의 위치를 공고히 하게 된다. 원래 힌두교는 기원전 2세기경부터 그 움직임이 민간적 차원에서 있어 왔고, 여기에 신화와도 같은 수천 가지의 이야기가 융합되고 변화되어 새로운 신비주의적 신앙의 형태를 보이게 된다. 이 무렵이 인도의 중세기라고 간주할 수 있는 7세기~13세기에 해당된다. 이 시기는 후기 굽타 왕조가 쇠퇴하고 그 후 이슬람이 침입하여 인도를 정복할 때까지이다. 굽타 제국이 쇠망할 당시에는 힌두교의 사원인 천

사(天祠)가 불교사원에 비하여 두 배 이상 많을 정도로 이미 힌두교가 대중 속으로 파고 들어가 있었다. 불교의 보고 지역인 북인도마저 힌두교인들의 세에 눌리면서부터는 더 이상 불교가 힘을 쓰지 못할 정도가 되었다. 특히 중세기 인도의 지방 왕조나 군주들이 힌두교를 절대적으로 신봉한 것도 불교가 열악하게 된 원인 중 하나일 것이다.

더 나아가 힌두교 사원들이 대규모로 건설되고 인도 각지에서 신상들이 조각되는 등 대규모적인 힌두교의 발흥은 수세기 동안 계속되었다. 힌두교는 중세에 들어오면서 초기의 상황과는 달리 점점 더 신비주의적 성향을 지니게 된다. 이 신비주의는 각각 조금씩 다르기는 했지만 궁극적으로는 수양과 인간의 영적 해탈에 그 초점이 있었다. 이것은 마치 불교에서 깨달음으로 가기 위해 돈오(頓悟)를 수행으로 할 것인지 점수(漸修)를 수행으로 할 것인지와 비슷하다고 할 수 있다. 힌두교에서도 이성, 지식, 지혜, 경건, 성의식 등 다양한 패턴에서의 방법들로 영원의 해탈을 추구하였다. 이들의 고민과 사색은 베다와 아리아 문화 속에서 융화되어 갔고 결국 신비주의적인 교파가 형성되게 된다. 이 신비주의적인 종교 철학은 브라만 6파 철학으로 소위 베단타(Vedanta)파 철학으로 귀결된다. 베단타는 원래 '베다의 결론(끝)'이라는 의미를 지니는데 궁극적으로는 우파니샤드를 의미한다. 이 학파는 우파니샤드와 함께 기원전 2세기경에 편찬된 바다르야나의 『브라흐마수트』라 혹은 『베단타수트라』와 『바가바드기타』를 근본경전으로 삼았었다.

여기서 후기의 인도 철학에 가장 큰 영향을 미친 샹카라의 철학을 살펴보면, 그는 브라만만이 유일한 실재이고, 그밖에 모든 것은 환상이며 거짓 혹은 미혹(마야)이라고 간주한다. 그는 베단타의 불이론(不

二論)을 주장하였고, 이후 우주의 근원인 범(梵)과 각각의 개체인 영혼은 둘이 아니고 하나라는 일원론에 도달하게 되었다. 이 범은 곧 신과 동일한 영역으로서 무연관, 무형상, 무속성, 무제한 등으로 순수 그 자체 혹은 환원 그 자체로도 해석된다. 그러기에 세계는 천태만상이고 환상이며 실체가 없는 허무한 세계라는 것으로 귀결된다. 그런데 사람들은 무지(無知) 때문에 진실이 아닌 허상, 다시 말해 환영을 진실로 착각하며 살아간다는 것이다. 따라서 사람은 정신 수련(禪定)이 담긴 선험적(先驗的)인 이지를 통해 자각하여야 비로소 자신의 실체가 세계, 다시 말해 범과 동일하다는 것을 깨닫게 된다는 것이다.

그런데 힌두인들은 이것을 한 단계 더 자신들의 쪽으로 끌어들여 범의 발현 형태인 아(我)와 현상세계는 모두 진실한 것으로 허황된 것이 아니라는 남인도 베단타파의 철학자 라마누자(Ramanuja; 약 1017~1137년)의 소위 한정적인 불이론을 자신들에 적합하게 소화시켰다. 그래서 힌두인들은 라마누자의 철학을 토대로 우주의 대신(大神) 비슈누를 최고의 인격인 범(梵)으로 간주하게 되었다. 이들은 이지를 통해서가 아닌 절대적인 신들을 향한 경건한 예배를 통해서 범과 아가 하나가 될 수 있다는 생각을 더욱 신봉하게 되었다.

라마누자의 이러한 이론은 결국 이 무렵 한창 확산 추세에 있던 힌두교의 경건파들에게 좋은 빌미를 제공하며, 인도의 힌두교가 더욱 기세를 떨칠 수 있는 상황에 이르게 된다. 따라서 중세에 나타난 드라비다 전통에서의 신비주의는 밀교(密敎)와 샥티파(Shaktism)가 주를 이룬다. 다시 말해 밀교는 탄트라교(Tantrism)로, 탄트라 숭배 의식은 드라비다 전통 농경문화의 생식숭배 사상, 그 중에서도 모신 숭배에서 기인한다. 이러한 밀교 수행자들은 실제 남녀의 성교나 상상

적 성교를 통하여 신과 합일할 수 있으며, 우주정신과 일치하는 극락을 체험하여 영혼이 해탈할 수 있다고 여겼다. 다시 말해 해탈의 가장 지름길은 성의식이나 성요가에 있다고 본 것이다. 특히 힌두교의 밀종(密宗)인 샥티파 중에서 남성의 근원인 시바의 화신은 대신(大神)인 시바의 여러 형상들로 이들은 남근(男根)인 링가로 상징되는 것이다. 또한 샥티파는 여신의 성력(性力)인 샥티를 숭배하였

링가(브리하디스바라 사원)

다. 때로는 샥티의 위력이 시바를 능가하기도 하였다. 불교 밀종에서는 반야(般若; prajna, 제혜)가 여성의 창조력을 상징하며, 이 여신을 상징하는 것은 여성 음부의 변형이라 할 수 있는 연꽃(padma)이었다. 방편(方便; upaya)은 남성의 창조력을 상징하는데 남근의 변형인 금강저(금강저, vajra)로 상징화되었다. 이 둘은 실제적이든 상상으로든 남녀가 성교하는 요가의 형식을 통하여 결국 반야와 방편이 한 몸으로 융합되는 열반 혹은 극락의 경계를 넘어선다고 생각하였다.

1) 미학

중세기의 힌두교는 갈수록 신비주의의 영향 아래 빠져들어 간다. 따라서 인도 중세 철학과 미학은 신비주의적 사고에 다다르며, 그 무엇이 예술의 영혼(atman)인가를 규명하고자 하였다. 이처럼 중세의 인도 철학자들은 예술에 내재된 본질적인 미를 찾고자 하였으며, 이를 위해 그들은 수사학(修辭學)으로부터 의미론(意味論), 미적 심리학

등의 범주를 추구하게 되었다.

인도 전통 미학의 최고 권위자인 아비나바굽타(Abhinavagupta; 1010년 전후)가 대두됨으로써 미론을 핵으로 하는 인도 전통 미학이 체계를 확립하게 되었다. 그는 심리분석을 강조한 미론과 의미 분석을 중시한 운론을 결합시키며, 형식을 강조한 장식론이나 풍격론을 그 아래 귀속시켜 자질구레한 수사학의 범주에서 벗어나게 하였다. 이것은 곧 초험 철학의 신비한 영역이 창출되었음을 의미한다. 그는 이러한 기본 틀을 중심으로 감상자의 심리적 반응의 성향에 따라 새로운 각도의 미론을 수립하였다. 그 하나는 미(美)라는 심미 경험의 과정이다. 미적 경험은 심미 과정 그 자체라고 규정한 그는 이를 인류의 보편적인 감정 상태라는 전제 아래, 시공간과 개인의 체험을 초월할 때 순수한 초험적인 쾌락인 아난다(Ananda; 환희)에 이를 수 있으며, 이것이 곧 미의 본질이라고 간주하였다.

이것은 곧 신비주의적인 것으로 신비주의 미학의 핵심 가운데 하나인 운론(韻論)은 서서히 힌두교의 조형 예술에 이르기까지 영향을 주었다. 특히 중세의 힌두교 예술론은 우주 생명 숭배에 기초한 생식 숭배로부터 승화되어 상징이나 초험 철학적인 색채가 더욱 만연하게 되었다. 예를 들어 힌두교의 사원은 힌두교 철학의 총체적 도면이라 할 수 있는데, 사원의 높은 탑은 시카라(Shikhara; 산봉우리)이고 이것은 우주의 산을 상징한다. 또한 사원의 성소(聖所)라 할 수 있는 가르바그라하(Garbha-griha; 胎室)는 우주의 탄생을 나타낸다.

이런 사상을 토대로 시바 사원과 관련이 있는 성소에는 시바의 남근인 링가나 여성의 음부인 요니가 교합한 상징성을 담은 추상적인 조각을 만들어 놓았다.

2) 신전 건축

중세에 들어오면서 힌두교는 인도 문명에서 주도적인 역할을 하게 된다. 이에 따라 인도 전 지역에서는 힌두교의 신전들과 관련된 각종 건축물들이 대대적으로 조성되었다. 그런데 이 무렵부터는 예전의 석굴이나 목조건물을 조성하지 않고 땅 위에 짓는 석조 건축을 선호하게 된다. 이것은 곧 힌두교의 건축 문화가 국가적인 정책에 힘입어 매우 많이 그리고 상당한 수준의 건축을 할 수 있음을 의미한다. 이때부터 인도의 건축 수준은 매우 높아지게 되며 대량으로 지어지는 발판을 마련하게 된다. 이 시기는 대략 굽타시대 말부터 13세기까지이며, 힌두교 성전 건축의 전성기에 해당된다.

힌두교의 신전은 크게 북방식 나가라(Nagara) 형태와 남방식 드라비다(Dravidia) 형태로 구분해 볼 수 있다. 특히 북방식 형태에서는 이 탑을 시카라(shikara)[93]라고 하는데, 시카(shikar)라는 작은 덩어리들이 차곡차곡 수직으로 반복되며 쌓여져 하나의 수직으로 된 띠 모양의 형태를 이루게 된다. 이 시카들은 바닥에서 하늘 쪽으로 올라가면서 약간씩 안쪽으로 들어가는 형태를 취한다. 이것은 곧 옥수수나 죽순을 땅에서 하늘로 향해 세워놓은 것과 유사한 모양이라 할 수 있다.

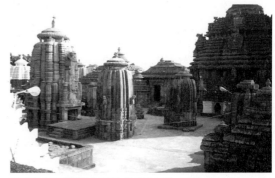

링가라자 사원(탑정 부분을 시카라고 함), 사석, 1085~1105년경, 부바네스와르

93) 북인도 사원건축에서 성소 위에, 또는 기둥이 있는 만다파(현관이나 입구) 위에 있는 탑, 첨탑 혹은 상부구조를 시카라(shikara)라고 하며, 작은 형태를 시카(sikar)라고도 한다.

이러한 시카라는 우주의 산이라는 상징성을 지닌다.

남방식 형태의 탑은 반복적으로 쌓여진 여러 단의 수평적인 단으로 이루어져 있으며, 전체적으로는 피라미드 축성과 유사한 모습을 지닌다. 흥미로운 것은 남인도 지역 타밀 지방을 중심으로 조성된 남방식 형태에서는 탑의 꼭대기 부근만을 시카라라고 부른다는 점이다.[94] 그

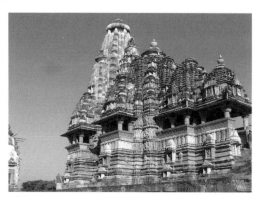

카주라호 사원

외에 제3의 형식이라 할 수 있는 데칸식이 있는데 데칸식은 남방식에 비하여 평탄하고 중후한 느낌을 준다. 이들은 다양한 문양과 인물들로 연결된 정교한 조각들로 구성되어 전체가 마치 거대한 조각과도 같다는 생각이 든다.

북방식은 10세기 무렵 오릿사의 부바네쉬바르(Bhubanesvar)에 있는 묵테쉬바라(Muktesvara) 신전에서 볼 수 있으며, 또한 신전 전체에 걸쳐서 성적 행위를 부조 조각으로 묘사한 카주라호(Khajuraho) 신전 등에서도 이런 유형의 형태를 볼 수 있다.

이러한 시카라들은 탑좌(塔座), 탑신(塔身), 탑정(塔頂) 등의 형태로 구성되어 있는데 이를 각각 사람의 발, 몸, 머리와 같은 인체로 상징화시켰다. 일반적으로 이러한 힌두교의 시카라 사원은 하나의 작은 우주이자 인체의 상징으로 여겨졌고, 이런 연유로 힌두교의 사원들은

94) 남인도 타밀지방에서는 7세기 무렵 팔라바 왕조의 지원으로 엄청난 수준의 석조 조각들이 조성되었다.

우주 생명의 숭배를 중요하게 생각하게 되었다. 이처럼 우주 속에서의 생명에 대한 부분은 힌두교의 초험 철학의 근간이자 핵심이라 할 수 있을 것이다. 생장(生長)의 의미를 지닌 우주의 궁극적인 실체라할 수 있는 범(梵)과 호흡과 생명이라 할 수 있는 개별 영혼인 아(我)가융화되는 범아동일(梵我同一)은 시간이 지날수록 우주의 영혼 또는 생명으로 상징화되게 되었다.

따라서 힌두교의 신상은 여러 개의 얼굴과 팔을 지녔거나 혹은 반은 사람이고 반은 짐승이거나 또는 여자와 남자가 하나로 된 반남반녀(半男半女) 등으로 신격화된 형태를 띠게 된다. 이들은 우주의 조화와 생명의 창출, 영원함과 신비 등을 상징하는데, 우주 생명의 교융 등을 남녀 성행위의 형상 속에서 찾고자 하기도 하였다. 이러한 힌두교에는 초월적인 신비주의가 내재되어 있으며, 이러한 현상을 발현시켜 놓은 것이 중세 힌두교의 조각들 가운데 가장 빈번하게 나타나는 나타라자(Nataraja)와 같은 상이 될 것이다. 이 나타라자는 시바의춤추는 모습으로 4개의 팔을 가진 형태가 일반적이다. 이는 우주에서일어나는 모든 움직임의 근원 인자가 시바임을 보여주며, 모든 인간들을 미망에서 벗어나게 하려는 데 목적이 있다. 춤추는 모습은 다섯가지 상징성을 지니게 되는데 북은 창조를 의미하며, 시무외인(施無畏印)은 보호를, 땅을 밟고 있는 발은 화신을 나타내며, 위로 들어 올린발은 해탈을 상징한다.

힌두교가 추구하는 예술의 궁극은 우주 생명의 화신으로서, 생명에서 비롯된 힘의 원천인 생명성을 추구하여 다양한 장식과 신비스런변화, 과장되고 성적 이미지가 함축된 동작으로 인도의 바로크 시대를 열었던 것이다.

제9장

촐라 왕조 시대

1. 시대적 배경

촐라 왕조(Chola Dynasty; 846년~1279년)는 타밀 왕조라고도 하는데
팔라바(Pallava) 왕조에 이어 남부 인도에서 가장 강력한 힌두교 왕조
였다. 이 왕조는 카베리(Kaveri)강 인근의 한 비옥한 계곡에서 시작된
다. 이들은 타밀나두라고 하는 중부의 고도(古都)였던 탄조르(Tanjore)
를 수도로 삼고 9세기 후반부터 13세기 초까지 카베리 유역의 아름답
고 풍요로운 지역을 다스렸다. 촐라 초대 국왕 비자얄라야(Vijayalaya;
846년~871년 재위)는 본래 팔라바 왕조의 총독이었으나, 반기를 들고
점차 팔라바인들의 영토를 점령하기 시작하였다. 아디티아(Aditya;
870년경~907년 재위) 1세 때 팔라바의 마지막 국왕이었던 아파라지타
(Aparajita)를 체포하고 마침내 팔라바 왕국을 합병하여 세력이 더욱
확장되었다.

강력한 통치자였던 라자라자 1세(Rajaraja; 985년~1014년 재위)는 고
다바리 지역(벵기)을 방어하면서 카르나타국인 강가바디 영토를 점령

했으며 서쪽의 강가 왕조를 정복하였다. 그는 북부 쪽으로는 찰루키아(Calukya)인들을 공격하여 실론 등을 정복하였고 이를 기념하기 위해 탄조르에 돌아온 후 브리하디스바라(Brihadisvara) 사원을 건립하였다. [95] 이 무렵이 촐라 왕국의 전성기로 사원의 건축은 최고조에 이르렀다. 그의 아들 라젠드라 1세(1014년~1044년)는 더욱 강력한 나라를 건설했는데, 아들 1명을 마두라이 왕위에 세웠고 이후 실론 정복을 완료했다. 1021경에는 남인도의 요충지 데칸을 공략하고, 2년 후 원정대를 북 갠지스 강으로 침투시켜 갠지스 강물을 새 수도 강가이콘다촐라푸람(Gangaikonda cholisvaram)으로 끌어들이기도 하였다. 심지어 그는 말레이 반도와 말레이 군도 일부를 점령하여 군사, 경제, 문화면에서 매우 강력한 국가를 형성하게 되었다.

이 왕들은 그 이후에도 마찬가지였고, 시바신을 숭배하는 독실한 시바교도들이었다. 특히 아디티아 1세 때는 카베리강 양쪽으로 많은 시바를 모시는 사원들을 다수 건립하였다.

2. 탄조르(Tanjore) 브리하디스바라(Brihadisvara) 사원

앞서 언급하였던 것처럼 탄조르(Tanjore) 브리하디스바라(Brihadisvara) 사원은 강력한 통치자였던 라자라자 1세가 북부 쪽으로는 찰루키아인들을 공격하여 실론 등을 정복한 것을 기념하기 위하여 세운 사원이다. 또한 그의 영광과 위대함을 기리기 위해 건립된 이 사원은 시바신을 숭배하기 위해 라자라자왕이 건립하였기 때문에 라자라제

95) 이 사원을 라자라제스바라 사원 또는 탄조르 대탑이라 한다.

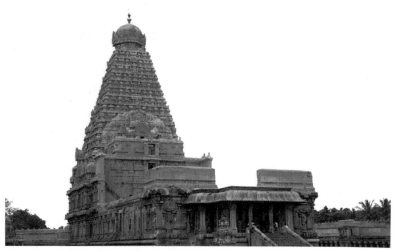

브리하디스 바라신전, 화강석, 61m, 1010~1025년경

스바라(Rajarajeshvara) 사원이라고도 한다.

이 사원은 인근에서 채취한 대형 화강석들을 조적하여 만든 사원으로서, 팔라바 사원의 구조를 따르기는 하였으나 팔라바 사원에 비한다면 훨씬 아름답고 웅장하여 스케일이 느껴지는 장엄한 건축물이다. 이 사원의 기단부에는 라자라자왕의 업적들이 기록되어 있는데 이는 1010년 시카라 꼭대기의 도금된 정화(頂華)를 왕이 봉정했다는 내용이다.

이 사원은 대략 가로 152m, 세로 76m의 직사각형의 회랑으로 된 정원으로서, 주전(主殿)은 그 안에 위치해 있는데 그 길이가 약 25m에 이르는 정사각형 2개 층으로 축조되었다. 직사각형의 담으로 들어가는 입구로부터 안쪽 대형 시카라까지의 일직선상의 사이에는

두 개의 고푸라(gopura)[96]와 난디(Nandi) 사당 그리고 두 개의 만다파(Mandapa)와 전실, 비마나(Vimana)가 배치되어 있다. 약 25m에 이르는 두 층의 정사각 전당 위로는 13층의 각추형(角錐形) 대형 시카라를 올렸는데 그 높이가 61m이다. 이 13층은 이집트 피라미드 구도 형태로 되어 있고, 각 층마다 만화(滿花) 등 여러 형상들을 새겨 넣었다.

시카라의 꼭대기 정중앙에는 무려 무게가 80톤에 달하는 화강암을 새겨 올렸는데, 약 6.4km 떨어져 있는 곳에서부터 흙을 쌓기 시작하여 지금의 시카라가 있는 곳까지 끌어올려 봉착했다고 하니 놀라울 따름이다. 이처럼 한 개의 커다란 암석으로 된 시카라는 돔 형태로 각종 아름다운 형상과 문양들을 새겨 넣어 화려하기 그지없다. 주전이라 할 수 있는 2층의 공간에는 석조 링가가 여러 개 안치되어 있다. 한쪽 벽면에 새겨진 비문들에서 촐라 왕조의 부와 권력을 새삼 실감할 수 있을 것이다. 그 기록에 나타난 목록에는 황금은 말할 것도 없고 각종 보석과 은 그리고 수많은 수행원들과 시바의 신부가 될 400여 명의 무희들까지 헌납하였다고 한다.

3. 조각

1) 시바신-나타라자(Nataraja)

대략 10세기~12세기 초에 촐라 왕조에서 조상된 웅장한 청동상을 비롯한 대부분의 조각에서 시바신은 4개의 격동적인 팔을 가지고 남성이 춤을 추고 있는 동적 모습으로 표현되었다. 우주를 상징한

96) 신도가 끝나는 부분에 만들어진 또 하나의 현관

나타라자, 청동, 96×82.8×28.2㎝, 12세기,
타밀나두, 뉴델리국립박물관

다는 화염 광환(光環) 안에서 해탈의 춤을 추는 것이다. 이 과정에서 그는 인간의 무지를 상징하는 난쟁이 아파스마라푸루샤(Apasmārapuruṣha)[97]를 밟고 다리를 공중에 들어올리며, 서서 머리털을 흩날리면서 열정적으로 춤추는 모습을 하고 있다. 뒤쪽의 오른손은 모래시계 모양의 작은 북인 다마루(ḍamaru)를 흔들고 있는데 이 북은 창조의 상징으로 우주가 창조될 때 최초의 굉음을 나타낸다. 앞의 오른손은 시무외인(施無畏印; abhaya-mudra)의 수인으로 사람들에게 두려워하지 말라는 메시지를 전하고 있다. 뒤쪽 왼손은 아그니(agni; 火)를 맨손으로 받치고, 앞의 왼손은 가자하스타(gajahasta; 코끼리의 코)의 자세로 가슴을 가로질러 팔목을 반쯤 돌려 위로 올린 왼발을 손가락으로 가리키고 있는 모습이다.[98] 이 왼쪽 손의 불은 훼멸의 상징으로 정기적으로 우주를 불태우고 다시 새롭게 정화·겁화(劫火)하는 것을 상징적으로 나타낸다. 몇 다발로 곤두선 머리카락은 강가의 꽃, 해골, 초승달 등을 사이사이에 끼워 변화를 주기도 하며, 그의 몸은 불이 있는 원광에 둘러싸여 있다. 이러한 모습은 나타라자 상(像)에서 가장 흔한 형태라 할 수

97) 푸루샤는 사람, 아파스마라는 망각, 부주의라는 의미를 지닌다.

98) Treasures, *National Museum-New Delhi*, Niyogi Books, 2015, p.85.

있을 것이다.[99)]

이러한 나타라자 상이 중요하게 다루어질 수밖에 없는 것은 이 상이, 불꽃으로 된 원형이 상징하는 우주에서 일어나는 모든 움직임의 근원이 곧 시바라는 것을 보여주고 있기 때문일 것이다. 나타라자는 인간의 영혼이 환상의 유혹으로부터 벗어나도록 하고자 원형의 우주 중심에서 춤을 춘다. 춤을 추는 모습은 시바의 5가지 의미를 상정한다. 이런 연유로 북은 창조를 나타내며, 시무외인은 두려움 없는 보호를 나타내고, 불은 파괴를 의미한다. 그리고 땅을 밟고 있는 발은 화신을, 위로 들어 올린 발은 해탈을 각각 상징한다. 이 시대에 인도에서 이러한 춤이 나타난 목적은 인간을 어두운 미망에서 벗어나게 하는 것이며, 춤을 추고 있는 곳인, 우주의 중심인 치담바람(chidambaram)이란 것은 곧 인간의 마음속에 존재함을 나타낸다.

2) 칼리아-마르단 크리슈나(Kaliya-Mardan Krishna)

칼리아-마르단 크리슈나(Kaliya-Mardan Krishna)는 천지풍파를 일으키는 사악한 왕인 칼리아를 발로 짓밟는 모습을 조형화시킨 작품이다. 이 작품은 10세기경에 만들어졌으며, 높이는 59cm에 이른다. 목동인 크리슈나는 비슈누 화신 중 여덟 번째로 숭배된다. 신에 대한 헌신적인 경배와 사랑을 강조하는 많은 힌두교 종파들은 크리슈나를 중요한 경배 대상으로 여겼다. 사악한 왕 캄사는 자신이 그의 누이의 아들인 조카 크리슈나에게 파멸되리라는 예언을 듣고 크리슈나를 죽이려고 하였다. 이에 크리슈나는 몰래 고쿨라라는 곳으로 보내졌으며,

99) 고대 산스크리트 문헌에서는 당시 인도의 춤을 부장가트라사(bhujagatrsa; 뱀의 전율)라고 하였다.

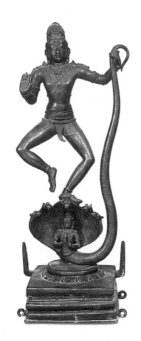

칼리아를 항복시키는 크리슈나,
남인도 타밀나두, 청동, 10세기,
뉴델리국립박물관

여기서 목동의 지도자인 난다와 아내 아쇼다에 의해 자라게 되었다. 크리슈나는 비슈누의 목동의 화신으로 활동하게 된다. 어느 날에 크리슈나는 강물에 독을 푼 독사의 악마인 칼리아나가(Kaliyanaga)로부터 목동과 가축들을 보호하기 위해 물속으로 뛰어 들어갔으며 커다란 뱀을 제압한다. 왼쪽 손으로는 사악한 왕 칼리아의 화신인 뱀의 꼬리를 잡고 있는 형상인데, 왼쪽은 뱀의 꼬리를 잡고 왼쪽 다리는 뛰어올라 한쪽 다리에 온 힘을 실어 칼리아의 다섯 머리 위를 가격하면서 용서를 구할 때까지 짓밟는다.[100] 크리슈나의 오른손은 시무외인의 수인을 보여준다.

이것은 힌두교의 신화에 나오는 내용을 조각으로 재현한 것이지만 당시 힌두교 조상의 특징들을 잘 보여준다. 목 아래 라운드의 장신구들은 불상에서는 굽타시대에 거의 모두 소멸되지만 힌두교에서는 오히려 더 아름답고 세련되게 조상되기 시작하였다. 특히 촐라시대에 들어오면서 이러한 장식성은 더 화려하게 변화한다. 허리를 두르고 있는 여러 개의 둥근 환대(環帶)나 발목의 작은 발찌에 이르기까지 그 장식은 당시 촐라 제국의 부강과도 연관이 있다. 촐라시대의 조각들

100) Treasures, *National Museum-New Delhi*, Niyogi Books, 2015, p.89.

은 석조와 청동을 막론하고 상당한 수준의 조상 능력을 보인다. 이러한 졸라시대의 동상들은 남인도 중세 후기 여러 미술과 조형에 많은 영향을 미쳤다.

제10장

인도 중남부 미술

1. 찰루키아(Calukya) 왕조의 미술

데칸은 인도의 중부 지역 일대를 말한다. 따라서 남방의 문화와 북방의 문화가 교차하는 곳으로서, 중세기 중후반 힌두교의 여러 왕도들은 남쪽의 드라비다와 북쪽의 아리아 문화가 혼용되는 특수함이 있는 지역이다. 데칸이란 이름은 남쪽이라는 의미를 지닌 산스크리트 닥시나(Dakshina)란 단어에서 유래된 것으로, 흔히 인도 반도에서 나르마다(Narmada)강 남쪽 전체를 지칭하기도 한다. 동과 서는 고츠 산맥과 연결되어 이 산맥의 험난한 산맥들은 아래로 흘러나가다가 결국 남쪽 끝에서 다시 서로 만나는 조금은 재미있는 형태를 띤다. 그리고 고원 북쪽 끝에는 빈디아(Vindhya) 산맥과 삿푸라(Satpura) 산맥이 있다. 이 산맥들을 경계로 다른 지역들과 구분된다. 이 고원의 평균 높이는 약 600m이며, 대체로 동쪽을 향해 기울어져 있는데 히말라야 산맥의 영향일 수도 있다.

데칸고원의 대부분의 하천은 서고츠 산맥에서 발원하여 벵골만으

로 유입된다. 고다바리강, 크리슈나강, 코베리강 등을 비롯한 주요 강들도 이와 마찬가지로 흐른다. 기후는 해안지방보다 건조한 편이며 어떤 지역들은 매우 거친 황무지에 가까운 곳도 있다. 그래서인지 이 지역의 초기 역사는 잘 알려져 있지 않은 것 같다. 고대 선사시대에 이곳에 사람이 살았던 증거들이 있기는 하지만 워낙 비가 적은 곳이어서 수로에 의한 수답을 인위적으로 만들지 않고서는 농사나 삶을 영위하기가 결코 쉽지 않았을 것이다. 그럼에도 이 지역은 예로부터 광물자원이 풍부했기 때문에 인근을 통치하던 여러 소왕들이 서로 이 지역을 확보하기 위해 전쟁을 하는 경우도 있었다.

시간이 흘러 데칸 서남부 지역에 위치한 찰루키아(Calukya) 왕조는 크리슈나강 상류에서 궐기하여 이 지역의 맹주로서 서서히 두각을 드러내기 시작한다. 풀라케신(Pulakesin) 1세는 대략 500년에서 556년 사이에 당시 바타피(당시 수도, 지금의 카르나타카주 비자프르 부근의 바다미)를 중심으로 큰 왕국을 형성하기에 이르렀다. 이때를 초기 찰루키아 왕조(543년~753년)시대라고 한다. 특히 그의 손자인 풀라케신 2세(609년~642년 재위) 때는 데칸 전역을 평정하고 동방과 남방으로 그 세력을 크게 확장시켜 나갔으며, 그 과정에서 북인도의 하르샤바르다나(Harsavardhana; 戒日王)의 공격을 받기도 하였고, 이를 격퇴하였다. 또 팔라바(Pallava) 왕국과의 전쟁에서 승리하여 막강한 세력을 형성하였다.

이 무렵 다른 인도 지역과 마찬가지로 초기 찰루키아의 여러 왕들은 주로 힌두교를 숭배하고 있었다. 특히 그들이 신봉하는 힌두교의 주신은 비슈누였고 그 영향으로 비슈누의 아바타인 멧돼지 바라하를 왕국의 휘장으로 사용하기도 하였다. 더 나아가 왕국이 흥하게

되자 사석이 풍부한 지역인 카르나타카(Karnataka)의 북부인 바다미(Badami), 아이홀레(Aihole), 파타다칼(Pattadakal) 등의 여기저기에 석조 사원이나 석굴 사원을 축조히여 오늘날까지 미술사의 보고로 남아 있다. 이러한 석조 사원에는 다양한 조각과 벽화를 그려 이후 훌륭한 유적지로 남기게 되었다. 그런데 초기 찰루키아 미술은 과거 데칸 지역에 군림하였던 바카타카(Vakataka) 왕조가 전해준 굽타 양식의 나가라(Nagara)미술의 영향을 받게 된다. 그 결과 굽타 미술의 영향 아래 서인도의 석굴과 남인도의 팔라바(Pallava) 왕조의 미술 양식인 드라비다(Dravida) 미술의 영향으로 남북 양쪽의 예술이 서로 섞이는 상황이 발생하게 되었다. 그래서 찰루키아 미술은 오히려 어떤 면에서는 더 흥미로운 미술로 전개되었다고 할 수 있다.

찰루키아 왕조의 최초의 수도는 아르야쁘라(Aryapura; 현재 아이홀레)이며 이 지역에 꽤 많은 유적지들이 산재해 있다. 이들 유적지 가

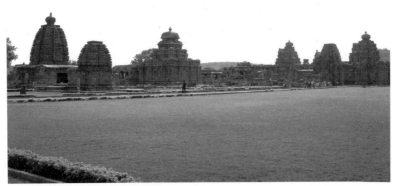

라드칸 사원, 5세기, 바다미(아이홀레)

운데 두르가(Durga) 사원과 라드칸(Ladkhan) 사원은 주목할 만하며, 상당히 독창적이기까지 하다. 특히 6세기~7세기경에 조성되었을 것으로 간주되는 라드칸(Ladkhan) 사원은 전통적인 사원의 건축 방식이 아닌 마을 회당 형식으로 건축된 것으로 알려져 있다. 따라서 대단히 단순하나 견고한 느낌을 주는 건축물이다. 이 무렵 초기 찰루키아 사원들은 대부분 비슷한 형태를 띠고 있는데 우선 정방형의 기단과 두꺼운 벽 그리고 평평한 지붕과 네 개씩 3열로 천정 부분을 받들고 있는 12개의 기둥을 갖춘 현관 등의 구조 형식을 취한다.

비슷한 시대에 축조된 두르가 사원은 우선 라드칸 사원과는 달리 예배당 형식을 가지고 있다. 상당히 높게 조성된 기단부와 옆으로 빠진 계단, 그 위에 난쟁이가 몇 개 조각되어 단단하게 조성되어 있다. 위쪽 엔타블레이처(entablature)와 평지붕은 작은 시카라를 보는 듯하다.

2. 바다미의 석굴사원

앞서 잠깐 언급하였던 것처럼 풀라케신(Pulakesin) 1세는 수도를 옮기기로 작정하고 고심 끝에 카르나타카주의 북부 크리슈나강 상류지역에 위치한 바다미(당시의 바타피)로 옮기게 된다. 찰루키아 왕국의 수도로서의 바다미는 아이홀레와 더불어 무역이 활발해지고 문화가 발전하게 된다. 이곳은 풀라케신이 재위하던 600년대 초중반에 가장 번성하였다. 인근 지역에는 고래로부터 홍사석(紅沙石)이 많으므로 70~80여 곳의 독립식 사원들이 조성된 것으로 알려져 있다. 바다미는 흔히 데칸식이라고도 하고, 굽타, 팔라바 등 여러 문화적 장점들이 혼합되어 중간식 형태라고도 하는 사원들이 조성돼 있는 흥미로운 지

역이다. 한때 화려화고 웅장했던 바다미 지역의 석굴 사원들은 시간
이 흐르면서 많은 수가 훼손되거나 사라졌고 이제는 약 50여 개의 석
굴사원이 잔존해 있다.

이러한 바다미는 당시 인공 호수였던 부타나타호수 인근이었고 지
형학적 조건이 매우 훌륭한 요충지였다. 이곳의 말발굽 형태로 이루
어진 절벽이 수도를 더욱 견고케 할 수 있었다. 인근의 남쪽 측면을
깎아 만든 네 곳의 석굴 사원들은 수도 바다미를 더욱 번성하게 하는
데 중요한 역할을 하였다. 이들 사원으로 사람들의 마음을 모을 수 있
는 중요한 동기 부여가 되었던 것이다.

6세기경에 세워진 첫 번째 석굴은 남측 요새의 측면을 깎아 만든 것
으로 시바를 위한 것이었다. 그리고 두 번째와 세 번째 석굴은 금사조
(金絲雀; canaria)를 타고 악을 제거한다는 비슈누를 위하여 봉헌된 것
이다. 그리고 네 번째는 자이나교
석굴 사원이다. 이들 사원 건축
에서 상당히 아름다운 면은 천정
에 위치한 다양한 신들의 형상이
다. 여기에는 찰루키아 미술의 특
징이 될 수 있는 요소가 내재되어
있다고 생각된다. 춤추는 여신 압
사라(apsara)의 남편인 남자 자연
정령 간다르바(Gandharva), 강력
한 힘으로 대지의 보물을 지키는
나가(naga; 반은 인간, 반은 뱀의 모
습) 등 여러 신들이 나열된 형상

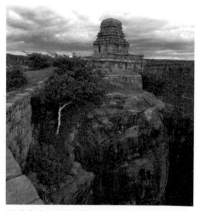

말레기티 시발라야(Malegitti Shivalaya) 사원.

들은 상당한 수준의 조상 능력을 보여준다.

또한 또 다른 세 개의 사원이 북쪽 요새 위에 조성되어 있다. 이들 가운데 가장 의미 있는 사원은 말레기티 시발라야(Malegitti Shivalaya) 로서 시바에게 봉헌된 사원이다. 이 사원은 오른쪽으로 깎아지른 절 벽을 따라 잘 정돈된 석조 조적식 담을 따라 마지막 절벽의 끝부분에 조성된 것이다. 바로 우측은 매우 각이 심한 낭떠러지로 건축 당시 만 만한 공사는 아니었을 것으로 추정된다. 전형적인 드라비다 양식인 이 사원은 2단의 견고한 기단부를 구축하고 그 위로 한 면에 8개의 수 직 기둥을 세우는 형태로 조적을 하였다. 세월이 흘러 약간 기우는 듯 한 이 사원은 한 마리의 코끼리가 지탱하고 있는 기단 위에 서있는 형 태로 단층 구조물에 층이 있는 지붕을 특색으로 한다.

3. 비루파크샤(Virupaksha) 사원과 파파나타 사원

비크라마디티아 2세(Vikramaditya II)가 733년에서 744년까지 재 위하는 동안 찰루키아인들이 740년에 팔라바의 수도 칸치푸람 (Kanchipuram)을 장악하는 사건이 벌어졌다. 그전에 비크라마디티아 1세가 642년에 팔라바의 뒤를 이어서 바다미를 점령한 적이 있었다. 이처럼 팔라바와 찰루키아 사이에는 전쟁이 계속되었다. 이러한 전쟁 으로 어느 한쪽이 주도권을 잡을 수 없는 상황이 오랜 시간 동안 지속 되었다. 따라서 칸치푸람을 중심으로 한 이 지역의 미술은 대단히 복 합적인 양상을 지니게 되었다. 전쟁의 와중에서도 양쪽 문화가 결합 된 특수한 미술 양식들이 성립되게 된 것이다.

비루파크샤(Virupaksha) 사원은 로카마하데비 여왕이 남편인 비크

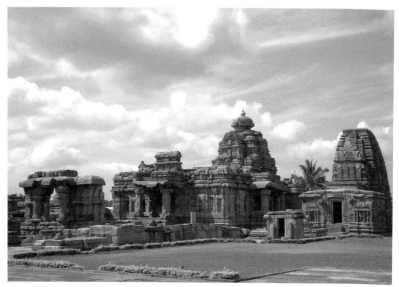

파타다갈 사원 전경

라마디티아 2세의 승전을 기념하기 위해 세운 것이다. 따라서 승전 기념비적인 성격이 강하였으므로 그만큼 많은 공력이 들어갈 수밖에 없었다. 당시 최고의 건축기술이 총 동원되어 8세기 중엽에 만들어진 이 사원은 파타다갈에서 가장 아름답고 화려한 드라비다식(남방형) 건축풍의 사원이다. 이 사원 건물 안은 예배당(만다파)과 회당 그리고 신상 안치소로 구성되어 있다. 예배당에는 힌두교 사원답게 황소 난디(Nandi)를 안치하였다. 신상 안치소 전방으로 두 개의 측면에 조성된 예배당과 대기실 그리고 세 방향으로 뻗은 지붕, 정방형의 지붕과 그 위의 물병 등이 이 사원의 건축을 더욱 돋보이게 한다. 또한 사당의 입구 양쪽 측면으로는 인도 남부 쪽의 사원에서 흔히 조각하는 드바라팔라(Dvarapala)상이 자리하여 사원의 위엄을 더해준다. 3단으로 된 비마나의 지붕 형태는 계단 모양으로 층을 쌓아 올린 드라비다양

식으로 되어 있다. 비마나 앞에 있는 예배당의 세 방향에 있는 입구는 화려한 조각으로 장식돼 있고 잘 구획된 벽면에는 니치와 창이 설치 돼 있다.

비루파크샤 인근에 위치한 파파나타 사원은 대략 7세기 말에서 8세 기 초에 조성되었을 것으로 추정된다. 이 사원은 북방형 건축 양식인 나가라(Nagara) 양식으로 조성되었지만 아쉽게도 꼭대기에 연꽃 모양 의 아말라카(amalaka)는 남아있지 않다.[101] 파파나타 사원은 서로 다 른 두 양식, 즉 남방형과 북방형의 건축양식이 융합되어 미학적 완성 도가 높다. 서쪽에는 북방형의 웅장한 탑으로 조성된 주요 성소가 있 고, 동쪽에는 남방형인 드라비다 양식으로 만든 작은 건물을 지붕에 얹어놓은 방이 있다.

4. 엘로라(Ellora) 사원

1) 시대적 배경

엘로라(Ellora)는 데칸고원의 마하라슈트라(Maharashtra)주의 요충 지인 아우랑가바드(Aurangabad) 서북쪽 약 30km 지점에 자리하고 있 다. 이 엘로라 지역은 예로부터 불교와 힌두교 그리고 자이나교가 만 나는 세 종교의 참배 중심지였다. 그만큼 이 곳은 역사적 · 정치적 · 종교적으로 유서가 깊은 곳이다. 대략 8세기 중반에 찰루키아의 가신 이었던 라슈트라쿠타(Rastrakuta) 가문이 찰루키아를 제압하고 새로운 라슈트라쿠타 왕조시대(약 753~973)를 열게 되었으며, 처음에는 말케

101) 아말라카는 북방식 힌두교 사원의 시카라 정상부에 조성하는 연꽃모양의 장식을 말한다. 이는 납작하게 눌린 형태로 원형의 표면에는 세로형태로 약간의 홈이 파있기도 한다.

드(Malkhed)를 수도로 삼았다.

이후 라슈트라쿠타 가문의 초대 왕으로 이 지역을 통치하게 된 단티두루가(Dantidurga)는 752년에 확실하게 권좌에 오르면서 수도를 엘로라로 정하게 된다. 그 후 단티두루가의 숙부 크리슈나 1세(Krishna Ⅰ; 756~775년 재위)가 두 번째로 왕이 되었고, 그는 엘로라에서 인도 중세미술의 최고봉 가운데 하나라 할 수 있는 대걸작 카일나사나타(Kailasanatha) 사원을 건축하였다. 그는 카르나타카(Karnataka) 남쪽 마이소르(Mysore)에 거주하던 강가(Gangas)인들을 물리치고 남부지역의 영토를 넓혔다. 그러나 그의 이런 치적은 비단 정치에만 해당되는 것이 아니다. 그는 바위산을 파서 새기는 암착(巖鑿) 건축 조각의 대명사인 엘로라 석굴의 카일나사나타 사원을 역사적으로 탄생시킨 장본인이다. 이 엘로라 석굴은 인도에서 아잔타 석굴과 더불어 양대 산맥으로 일컬어지는 매우 격이 높은 석굴 사원이다. 특히 시바신에게 바쳐진 이 제16석굴 카일나사나타 사원은 히말라야 산맥의 시바신의 성스러운 거처인 카일나사산을 150여 년에 걸쳐 석조로 아름답게 조상해 놓은 석굴이다. 아마도 실제로는 훨씬 더 많은 시간과 어마어마한 공력이 들어간 사원임이 분명하다. 암반산 전체를 위로부터 파고들어온 것으로 보이는 이 석굴 사원은 숙련공들의 놀라운 조형력이라 할 수 있다.

2) 엘로라 석굴

(1) 특징

엘로라 사원은 엘로라에 위치해 있는, 약 2km에 걸쳐서 남북으로 길게 뻗은 초승달 모양의 화산암으로 이루어진 곳에 34개의 석굴이

무려 6세기부터 10세기 전후까지 연이어 조성된 것이다.[102] 여기에는 불교 · 힌두교 · 자이나교적인 세 종류의 다양한 석굴이 있다. 일반적으로 이 가운데 불교적인 성향의 굴들이 가장 먼저 개착되었을 것으로 보이지만 중앙에 위치한 힌두교 석굴부터 개착되었을 가능성이 있다는 견해도 있다.[103] 아잔타 석굴이 벽화, 다시 말해 회화로 주목받고 있다면, 엘로라 석굴 사원은 조각이 매우 뛰어난 석굴로 오늘날 평가되고 있다. 또한 아잔타 석굴이 불교적인 것과 관련이 있다면, 엘로라 석굴은 불교, 힌두교, 자이나교라는 세 가지 성향이 공존하는 형식을 지닌다. 그만큼 이 사원은 복합적인데 이것은 그동안 인도의 종교 의식과 종교관의 변천 등을 볼 수 있는 중요한 사료적 가치가 있는 것이다. 6세기 무렵은 불교가 예전과 같은 확고한 신념이나 불법 전파의 의지를 지닌 때가 아니기 때문인지 이곳의 많은 불교 조각들은 여러 보살이나 여신 등 다양한 이미지와 형상들이 불교 형식 안에 들어오게 되는 말기 대승 불교적 성향을 보인다고 할 수 있다.

주지하다시피 엘로라에 조성된 제1굴부터 제12굴은 불교와 관련된 석굴들이다. 이곳은 아직 불교가 완전하게 쇠퇴하기 전인 6세기에서 8세기경에 개착되었지만 점차 그 위세가 강력해진 힌두교의 직간접적인 영향도 무시할 수는 없을 듯하다. 이 굴들의 형식과 구조는 큰 틀에서는 아잔타의 석굴 사원과 유사함을 지닌다. 여기서 제10굴만이 차이티아 형식의 굴로서, 약 620년에서 650년 사이에 조성되었다.

102) 관계된 고고학자들은 이처럼 긴 34개의 석굴에 대해 남에서 북쪽 방향으로 가면서 제1석굴부터 34석굴까지 일련번호를 메기고 그 성향에 따라 힌두교, 불교, 자이나교 석굴로 분류하였다. 제1부터 12까지의 석굴은 불교 관련 석굴이고, 제13굴부터 29굴은 힌두교와 관련된 석굴이며, 제30굴부터 마지막 34굴까지는 자이나교 석굴로 분류된다.

103) 미아지아키라(宮治 昭), 『인도미술사』, (김향숙, 고정은 역), 다홀미디어, 1999, p. 272.

굽타의 사르나트 불상의 성향
이 강한 이 굴은 유일하게 불
전 형식을 갖추고 있다. 그 외
의 11개굴은 모두 비하라 형식
을 보여준다. 이 무렵의 비하
라 굴들은 앞서 다른 석굴 사
원에서도 언급하였던 것처럼
불전과 승방이 서로 혼용되는
성향을 나타내게 된다.

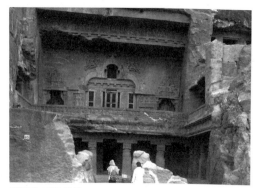

엘로라 10굴 입구

(2) 10, 12 굴

엘로라 석굴에서도 마찬가지로 대체적으로 불전과 승방이 혼용되
는 형태이며, 특히 제11굴과 제12굴에서 불전과 승방의 혼용이 뚜렷
하게 나타난다. 특히 12번 석굴은 주목된다, 이 석굴은 3층 형태로 맨
밑층은 수행자들의 침실로 이용이 되었다. 2층은 큰 홀이고, 3층은 14
개의 불이 조각되었
다. 일곱의 불은 명
상에 든 듯하고, 다른
일곱 불은 중생을 계
도하는 모습이다.

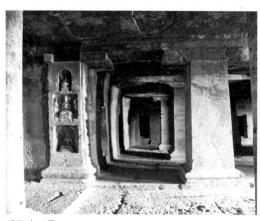

엘로라 12굴

이미 이 불전들은
이제 굽타의 전통 불
교적인 형태와는 다
소 거리가 있으며, 이

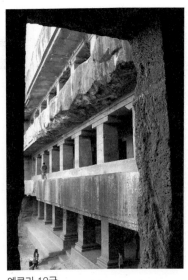

엘로라 12굴

러한 이상적 심미주의에서 탈피하여 좀 더 화려하고 다양한 형식과 복잡함이 나타나게 되는데 이것은 힌두교적인 요소들이 직간접적으로 불교 조상에 영향을 주었기 때문일 것이다. 따라서 여신, 만다라 등 다양한 형태의 민간 신앙적 요소들이 혼용되게 되는데, 이는 이 시대의 불교가 이전처럼 독단적인 종교 형태에서 벗어나 좀 더 개방적으로 변화해야 한다는 필요성을 가졌기 때문일 것이다. 아울러 시간이 지날수록 활성화되는 힌두교의 장점들을 은연중에 흡수할 필요성이 있었던 것이다.

먼저, 불전의 형식을 띤 제10굴을 살펴보면, 이전의 석굴 사원에 비해 대단히 섬세해졌다는 것을 알 수 있다. 인도를 여행하게 되면 차창 밖으로 스치듯 지나가는 목재 비슷한 것들을 심심찮게 볼 수 있다. 그런데 이것들은 목재가 아니라 홍사석 계통의 돌로 목조 형태와 거의 똑같게 카빙해놓은 것들이다. 인도의 홍사석 계통의 돌들은 목공소에서 건축 자재로 쓰기 위하여 잘 다듬어놓은 목재와 거의 흡사하여 멀리서는 식별하기 어려울 정도이다. 마찬가지로 이 엘로라 제10굴은 현무암 등이 주된 돌이기는 하지만 마치 목조로 건축한 듯한 목조 구조 형식과 형태를 갖추고 있다. 이 시대에는 인도 전역에 2000여 개 이상의 석굴들이 조성되었을 것으로 추정된다. 이 석굴들을 조성하는 과정에서 얻어진 숙련된 솜씨는 마침내 극에 달할 정도로 세

런됨을 보인다. 이 세련됨의 극치를 바로 엘로라 석굴에서 볼 수 있는 것이다. 이 제10굴은 일명 비슈바카르마(Vishvakarma) 굴로 일컬어진다. 이는 '목수들의 굴'이라는 의미를 지니는데, 왜냐하면 제10굴의 천장의 형태가 아치형으로 목조 건축의 도리와 흡사하기 때문이다. 이처럼 인도의 돌들은 나무색을 띠는 것이 많으므로 건축 양식만으로 얼핏 보아서는 그 재료가 나무인지 돌인지 분별하기가 쉽지 않다.

이 제10굴은 앞서도 잠깐 언급하였던 것처럼 엘로라 굴에서는 불전, 다시 말해 사리탑을 모신 사원이 있는 유일한 차이티아 석굴이다. 석굴의 내부는 굽타 양식을 보이며, 천장은 너비가 약 13.1m, 깊이가 26.2m로 원통형이다. 그래서 천장은 마치 폭이 좀 좁은 긴 굴의 천장

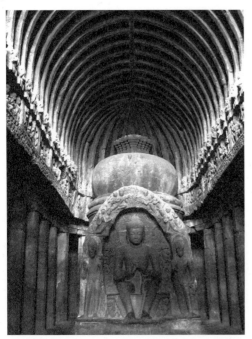

제10굴은 유일한 차이티아 석굴이다. 석굴의 내부는 굽타 양식, 천장은 너비가 약 13.1m, 깊이가 26.2m로 원통형이다

을 연상시키기도 한다. 이처럼 아치형 천장의 안쪽 끝부분에는 불상이 부조로 새겨져 있고, 그 뒤로 원형의 스투파(stūpa)가 커다랗게 자리하고 있다. 이 스투파는 구연부(口緣部)가 작은 청자 꽃병과 같은 형태로 되어 있고, 목조 건물의 도리와 같은 궁륭(穹窿) 천장을 받치고 있는, 대들보나 충량 역할을 하는 기다란 직사각형의 대들보에는 아름다운 부조 조각들이 섬세하게 새겨져 있으며, 대들보를 받치고 있는 여러 개의

원형 기둥들이 서있는 형태를 하고 있다. 그 정중앙에 자리한 의자에 앉듯이 앉아있는 본존불은 좌우에 보살 협시가 입상으로 새겨져 있다. 언뜻 보기에 산처럼 보이는 광배 외곽에는 비천상의 모습이 새겨져 있다. 이 불상 역시 거의 상체를 벗은 듯한 형태인데 옷이 매우 얇아서 거의 옷을 벗고 있는 듯한 형상으로 각인되고 있다. 석굴의 위층 중앙의 대형 창에는 삼엽형(三葉形)의 문양들이 새겨져 있어 아름다움을 더해준다.

제12굴의 경우는 앙련(仰蓮)의 대좌 위에 선정(禪定) 자세로 앉아있는 붓다상의 왼손 손목 부분부터 훼손된 상태이다. 이 붓다는 코 부위도 완전히 훼손된 상태로 다른 굴들의 붓다에 비해 본존 상태가 그리 좋지는 못한 상황이다. 두상도 오래되고 마모가 심하여 상세하게 알 수는 없지만 마투라(Mathura)불의 나발의 형태들이 아직은 어느 정도 잔존한다. 상체를 모두 벗고 있는 이 붓다상은 전체적으로는 마치 우리나라 통일신라나 고려 초기불과도 같은 형상이다. 천장에는 작은 불상이나 보살들의 형태가 일부 남아있기는 하지만 훼손이 심한 상태이다. 광배는 두광과 거신광의 분리형 형태로 별 무늬가 없이 투박한 형태를 보여준다. 붓다상 옆으로는 여러 보살들이 입상으로 벽면에 부조되어 있는데 이 석조 불상 위에 채색한 색의 흔적이 역력하게 남아있다. 다른 불교 석굴에서도 제12굴의 붓다와 비슷한 여러 개의 불상들을 볼 수 있다. 예배를 드리기 위해 조상한 붓다의 모습은 대개가 시무외인과 여원인을 한 결가부좌의 자세 혹은 삼존 형식의 입상 자세를 취하고 있다. 어떤 경우는 여러 불의 형태들이 연속적으로 작은 크기로 조각되어 있다. 이것은 아마도 힌두교의 영향이라고 볼 수 있을 것이다.

(3) 14, 15 굴

엘로라의 힌두교 석굴들은 기본적으로 거의 평면이 장방형의 구조로 되어 있다. 힌두교와 관련이 있는 석굴은 제13굴부터 제29굴까지로 모두 17개이다. 이 굴들 가운데 좀 더 관심을 끄는 굴은 제14굴, 제15굴, 제16굴, 제21굴, 제29굴 등이라 할 수 있다. 거대한 바위 덩어리를 정교하게 새겨서 독립된 힌두 사원을 조성할 수 있었다는 것이 놀라울 따름이다. 또 한편으로는 불교의 비하라 석굴 양식을 혼용한 형태도 있어 이 시대의 힌두교 사원들이 동서남북의 다양한 종교를 혼합·융화시켜 새로운 힌두교의 전통을 수립하지 않았나 생각된다. 따라서 이곳 엘로라 힌두교 석굴은 사원 안팎의 수많은 시바상과 비슈누상 및 그 화신들 그

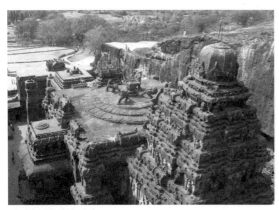

엘로라 석굴사원 전체

리고 힌두에서 거론되는 다양한 신들의 형상을 흡수하여 정리한 듯한 형태이다. 이러한 면들은 왕들이 각각 힌두의 다른 신들을 추종하였다는 점과도 무관하지 않다. 찰루키아 시대의 여러 왕들은 비슈누를 주로 숭배하였고, 라슈트라쿠타의 왕들은 시바를 추종했기 때문에 다양한 힌두 조각들이 섞이게 되었고, 여기에 남인도 팔라바 조각의 맵시가 더해져서 매우 화려하면서도 섬세하고 인간적인 모습의 형상들이 나타나게 되었다.

엘로라 제14석굴 사원은 일명 라바 카카이(Rava Kakhai)굴이라고

도 하는데, 여러 형상의 시바
가 표현되어 있다. 악마 마히사
(Mahisa)를 무찌른 후 시바가 춤
을 추고 있는 모습, 시바의 아내
인 파르바티(Parvati)가 두루가
(Durga)의 모습으로 나타난 장
면, 비슈누가 멧돼지 얼굴을 한
바라하(Varaha)의 모습, 절반은
사람 절반은 사자의 모양인 나

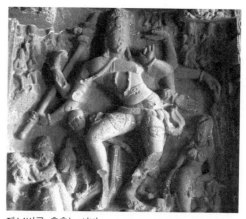

제14번굴, 춤추는 시바

라심하(Narasimha)로 나타난 장면, 악마의 왕 라바나(Ravana)가 힘을
자랑하기 위해 시바의 궁전이 있는 카일라쉬(Kailash)산을 들어 올렸
을 때 시바가 손가락 하나로 땅을 지그시 눌러 승리했다는 내용 등이
그것이다. 마치 시바의 종합 박물관이라고 해도 과언이 아닐 것이다.

이 제14굴은 들어가는 입구가 여섯 개의 기둥 형태로 되어 있다. 실
질적인 기둥 역할을 하는 것은 네 개로, 기둥의 공포(栱包; 처마 끝의 무
게를 받치려고 기둥머리에 짜 맞추어 댄 나무쪽) 역할을 하는 부분은 기
룡(鰭龍; 앞발과 뒷발이 지느러미처럼 생긴 지느러미 도마뱀) 형태의 문양
이 가볍게 새 겨진 단순한 형태의 T자형 사각형으로 되어 있다. 이처
럼 들어가는 입구의 기둥에는 T자형 공포에 기룡문이 마주보고 있는
듯한 형상이 새겨져 있고 그 아래는 바로 원형으로 된 기둥이 조각돼
있다. 이 원형 기둥의 공포와 연결된 가장 위쪽에는 삼단의 연주문(連
珠文; 작은 원이 구슬처럼 연결된 문양)이 새겨져 있고, 그 바로 아래로는
복련(覆蓮; 연꽃을 엎어 놓은 모양의 무늬) 형태의 연속문 그리고 사각형
의 기하문(幾何紋; 글, 점, 선 등을 엇갈리어 만든 추상적 무늬)과 화문(花

紋)이 연속적으로 반복되고
있다.

큰 방의 좌우측 벽기둥에는
각기 다섯 장면의 신화가 환
조 및 부조 형태로 표현되어
있다. 여기에 새겨진 조상들
은 제1굴~제12굴의 불교 석
굴 사원과는 비교가 되지 않
을 정도로 섬세하고 아름다
운 형태를 보인다. 그리스 이
오니아식 전통을 융화시킨
부조로 된 기둥의 모습과 시

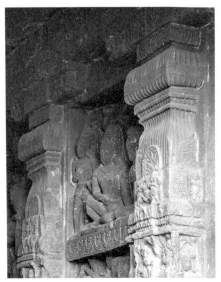

제14번굴, 시바와 여러 신들

바의 화신이기도 한 소와 그 주변에 새겨진 여러 화신들과 배우자 혹
은 힌두의 여러 신들은 모두 시바나 시바의 화신을 중심으로 형상화
되어 있다. 들어가는 입구를 향해 왼쪽 벽면에는 비슈미와 락슈미 등
비슈누신과 관련된 도상(圖像)들이 주를 이루고 있다. 이처럼 시바의
신상과 비슈누의 신상이 한 공간에서 공존할 수 있음은 기독교의 유
일신론적인 관점에서 볼 때 매우 흥미로운 부분이다. 당시 왕권을 강
화하기 위한 통치자의 주도면밀한 계획과 더불어 왕의 신격화도 가능
한 신화와도 같은 힌두교가 흥하는 시대를 맞이한 것이다.

제15석굴은 15번 굴을 알리는, 도로 바닥에 있는 화살표를 따라 도
로 옆 암반산을 깎아 만든 계단 삼사십 개를 오르면 바로 만날 수 있
다. 이 석굴에는 시바의 최고 상징이라 할 수 있는 링가(linga)가 안치
되어 있다. 이 굴은 다사바타라(Dasavatara)굴이라고도 하는데, 어느

제15번굴, 링가(liṅga)

한 곳의 명문에는 당시 랴슈트라쿠타의 왕이었던 단티두르가가 이 굴이 완공되었을 때 친히 방문했다고 한다. 정면 벽에는 힌두교의 여신들이 자그마하게 새겨진 각각의 신전들 안에 입상으로 서있는 온화한 모습이 보인다. 입구 한쪽으로는 상하 이층의 커다란 굴로 된 사당이 있다. 이 사당처럼 보이는 굴의 아래층에는 14개의 사각 기둥이 있는 좁은 복도가 있고, 상층에는 45개 내외의 열주로 조성된 대전 형태의 큰 공간이 있다. 그 안쪽 벽에는 전실에 속하는 링가의 사당이 있다. 이 대전의 오른쪽 벽과 안의 뒤쪽 벽에는 죽음의 귀결자라는 의미를 지닌 카란타카(Kalantaka) 혹은 삼성 파괴자인 시바 신화의 내용들을 형상화하였다. 죽음의 종결자의 경우는 신의 아들인 마르칸데야(Markandeya)를 죽음의 신 야마(Yama; 염라대왕)가 포획하려는 순간 시바가 그를 구하기 위해 격렬한 모습으로 링가 속에서 현현하여 야마를 거세게 걷어차고 있는 모습이다. 이 장면에서 네 팔을 지닌 시바의 손과 팔 동작도 매우 격렬하며 동적이다. 또한 왼쪽의 벽감에는 제15굴의 특징인 비슈누의 여러 화신들이 부조로 새겨져 있다. 이 굴 안에는 10여 개의 화신이 안치되어 있다. 대체적으로 격동적인 동감을 보여주고 있는데, 이는 시바와 관련된 신화내용에서 얻어낸 형상적 발상이라 할 수 있다.

(4) 엘로라(Ellora) 카일나사나타(Kailasanatha) 사원

엘로라(Ellora) 제16굴인 카일나사나타(Kailasanatha) 사원은 일명 카일라사(Kailasa) 사원이라고도 하는데, 엘로라의 거대한 화산암 덩어리에 개착한 그 규모 면에서나 건축적·예술적·미술사적인 측면에서 대단히 중요하며, 아름다움이 깃든 석굴의 차원을 넘어선 독립식 사원이라 할 수 있다. 이 사원은 엘로라의 다른 석굴과는 다르게 무려 폭이 46m, 안쪽 깊이가 85m에 이르는 공간을 깎아서 조성한 것이다. 또한 데칸식 사원의 대표적 모델로서 남방식 사원과 북방식 사원을 기본으로 하여 새롭게 변형시켰으며, 남인도 팔라바 사원의 영향이 상당히 크게 작용하였다. 총체적으로는 찰루키아 왕국의 수도 파타다칼에 있는 비루파크샤 사원의 구조를 근본으로 하고 팔라바 왕조의 수도였던 칸치푸람에 있는 카일나사나타 사원의 형식도 많이 참조하는 등 당시 주변의 훌륭한 사원들을 본으로 삼았다. 이 사원은 크게

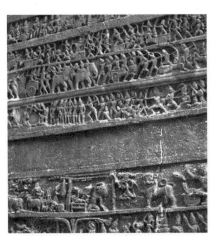

제16번굴, 카일라사 사원 기단부(부분),
서사시『라마야나』고사 내용을 부조로 묘사

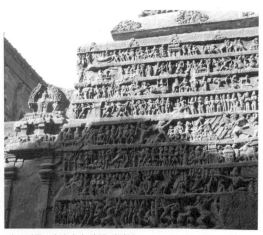

제16번굴, 카일라사 사원 기단부,
서사시『라마야나』고사 내용을 부조로 묘사

네 개의 동으로 구성되어 있는데 이 네 개의 동은 서쪽에서 동쪽으로 하나의 일직선상의 배열을 하고 있어 깔끔한 느낌을 준다. 이 동은 서쪽에서부터 순서대로 정문인 고푸라(gopura)가 축조되어 있고 다음은 소만다파(小Mandapa)인 난디(Nandi) 신전이 자리하고 있다. 다음으로는 대만다파(大Mandapa)인 전전과 주전인 비마나(Vimana)가 그 아름다움과 위용을 뽐내고 있다.

난디의 신전은 정사각형의 2층의 누각으로 연결되는 돌다리를 통해 대만다파의 현관과 서로 연결되는 구조로 되어 있다. 사각형의 누각 위에는 시바가 자신의 화신이라고 할 수 있는 난디의 등에 타고 있는 모습이 조각돼 있다. 난디 신전의 양옆 정원에는 장식이 매우 아름다운 사각형의 당주가 우뚝 서있고, 당주에서 계단으로 내려오면 양옆으로 실물과 그 크기가 거의 동일한 코끼리가 당주를 보좌하는 듯한 형태로 서있는데 이 코끼리는 입체적인 조형수법을 사용하였다. 자연석 평평한 큰 바위 위에 서있는 코끼리는 당시 인도의 조각가들의 뛰어난 조형 능력을 보여준다. 이 코끼리는 오랜 세월 속에서의 크고 작은 훼손으로 인한 보수 흔적들이 있기는 하지만 전체적으로 예술성이 높은 입상이다. 양쪽 코끼리를 사이에 두고 계단 여섯 개를 오르면 만나게 되는, 전전과 주전 사이에 우뚝 솟은 당주는 맨 아래 지대석을 깔고 그 위에 지대석보다 두 배 두꺼운 하대석을 올렸는

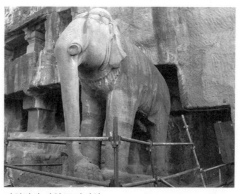

카일라사 사원 코끼리상

데 이 하대석의 각진 부분은 부드럽게 다듬어져서 매우 세련미를 높여준다. 하대석 위에 지대석 두께의 면석을 올리고 다시 같은 두께의 하대석을 올렸는데 기단부의 이 공법만 보더라도 얼마나 비율과 균형감에 유념을 하였는지를 알 수 있다. 더 나아가 이 당주를 전체적으로 균형 있고도 조화롭게 조성하기 위하여 시각적인 감각까지 고려한 조각을 하였다. 전전과 주전의 회랑과도 같은 복도는 시바와 관련된 여러

제16굴 카일라사 사원 전경

동물상과 신상들이 당주를 향해 예를 올리는 듯한 분위기이다. 이처럼 난디 신전 양쪽 옆에 있는 정원에는 호사한 당주가 각각 세워져 있는데, 당주는 대략 18.3m이며 당주 위에는 코끼리 형상이 있고 그 위에 가지가지 보석류의 형태들을 장식적으로 새겨 아름다움을 더했다.

이 카일나사나타 사원은 엘로라 석굴 중앙에 위치해 있는데 인도의 대표적인 암산 사원이라 할만하다. 이는 남인도 특유의 힌두교 사원 건축 방식이라 할 수 있으며, 마하발리푸람(Mahabalipuram)에서도 볼 수 있다. 이 사원의 건축 양식은 중부 인도 남방형의 사원 건축 양식이 유입된 것으로, 본당인 비마나 등은 모두 인적이 드문 한적한 산의 절벽 면의 비탈길을 뚫어 조각하였고, 각 층에는 장미창이라고 알

려진 차이티아창이 조각되어 있다.[104] 바위를 세공하는 일에 있어서 장인(匠人)들은 크리슈나 1세의 야망에 부응하기 위하여 남인도의 파타다칼에 있는 찰루키아 왕조의 비루파크샤 사원의 건축 양식과 구조를 모본으로 하면서, 동시에 팔라바 왕조의 건축 예술을 능가하는 석굴 사원을 조성했는데 이는 결코 쉬운 일이 아니었을 것이다. 현무암의 바위산을 깎아 사원을 만들고자 한 것은 사전에 치밀한 계획이 있지 않고는 불가능한 일이었다.

카일나사 사원은 크리슈나 1세가 전쟁에서 승리한 것을 기념하기 위해 명령을 내림으로써 개착되었다. 이 사원은 파타카 출신인 파라메슈바라 탁샤카(Parameshvara Takṣaka)라는 건축가가 설계를 함으로써 서서히 세상으로 드러나기 시작하였다. 이때부터 수만 명의 노동자와 건축가 그리고 공인 및 지질학자들이 함께 힘을 모으기 시작하였으며 그 뒤 무려 1세기 뒤에 이 사원이 완성된다.

본래 카일나사사산은 힌두교 신화 속에 나오는 산이며 시바가 히말라야 설암 속에서 조용하게 은둔하는 신령스러운 산으로 알려진 곳이다. 당시 힌두교의 최고의 신인 시바를 모시고자 하는 과정에서 이들은 카일나사사산에 은둔하는 시바를 착상하게 되었으며, 이곳에 카일나사 석굴 사원을 조성하고, 신들의 세계가 될 수 있는 석굴에서 가장 중심이 되는 시바를 안치한 카일나사 석굴 신전을 엘로라 석굴의 정중앙에 조성하게 되었다. 따라서 이 사원의 각 벽에서는 시바와 비슈

104) 예배당(만다파) 평지붕 중심에는 세 겹의 연꽃잎 부조를 하였고, 그 위에는 4마리의 사자가 조각되어 있다. 이 사자는 환조로 된 매우 역동적인 사자가 각각 다른 방향으로 전진하는 자세로 있다. 그 앞으로는 시바신이 즐겨 타고 다니는 난디를 위한 2층으로 된 당이 있고, 당의 양쪽에는 기념 스투바인 당주가 조각되어 있으며, 그 옆으로는 입구가 있다. 이들 모두는 하나로 이어진 바위산의 경사면을 깎아낸 것으로, 시바신이 명상에 잠긴 카일나사 산을 훌륭하게 조성하였다.

누와 연관이 있는 다양한 내용들이 다루어지고 있다.

카일나사 주전의 위쪽 높은 탑의 외벽에는 각각 단독의 비천(Flying Devate, 飛天)들이 부조로 조각되어 있다. 이 비천들은 힌두교의 조각의 극치를 보여주고 있는데, 그만큼 당시 힌두교가 세속적이었음을 의미한다. 이 비천들은 하나같이 몸을 비틀고 다리를 틀거나 펼치거나 구부린 채 이름 그대로 하늘을 높이 날며 춤을 추는 형상이다. 인간의 몸으로 표현할 수 있는 최고의 단계로 극대화시킨 이 비천들은 건강한 풍모와 더불어 조각의 아름다움을 보여준다.

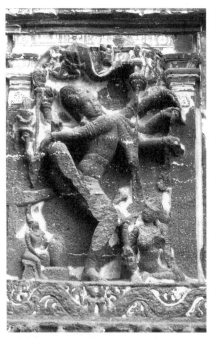

카일라사 사원 탑 벽의 부조

비천이란 곧 비신(飛神)과도 같은 말로 인도의 신화에서 나오는 날아다니는 반신반인의 정령 정도가 된다. 이들은 천국의 악사들로 알려진 간다르바(Gandharva)와 그의 연인인 춤을 뛰어나게 잘 추는 압사라(Apsara), 혹은 반인반조(半人半鳥)나 반인반마(半人半馬)인 킨나리와 킨나라 등이다.

쿠샨시대 간다라와 마투라에서 볼 수 있는 비천은 날개가 있는 것이 일반적이었다면, 굽타에 와서는 날개가 존재하지 않는 비천의 모습을 흔히 볼 수가 있다. 이후 중세부터는 힌두의 비천은 대부분 날개도 띠도 없는 단지 육감적이고 선정적인 모습으로 변

모하였다. 단지 사지를 구부리거나 펴거나 뒤틀거나 하는 선정적인 모습과 강렬함이 드러나며 하늘을 높이 날고 있다는 것 외에는 별로 보여주는 것이 없다. 인도의 힌두교는 신이라는 소재를 가지고 한편 으로는 인간의 욕망을 표현할 수 있는 형태를 보인다. 10세기 무렵의 카주라호(Khajuraho) 사원이나 비슈바나타(Vishvanatha) 사원 등에서 볼 수 있듯이, 노골적인 성행위나 인간으로서는 차마 드러낼 수 없는 은밀한 부분인 성적 욕구 등을 자연스럽게 표현하고 발산시키는 신형 인간을 조각하여, 자신들의 성적인 관심과 사회적인 출산 장려를 자 연스럽게 드러냈던 것으로 보인다. 이러한 면은 카일나사 사원의 벽 위에 새겨진 비천에서도 일정 부분 나타난다고 볼 수 있다. 신이 아 닌 인간의 모습을 비천이라는 종교적인 틀에 넣어 자연스럽게 표현하 고 있는 것이다. 힌두교에서는 왕권의 강화를 위하여 일정 부분 다신 사상을 포함한 힌두교의 논리를 이용한 경우도 적지 않았는데 이로써 인간의 신격화가 가능하였다. 불교에서는 오직 석가만이 신의 위치에 있었을 뿐이었다. 이런 면에서 볼 때 카일나사 사원의 힌두교의 조상 들은 보다 인간적인 정서를 지녔고 불교에 비해 대중 속으로 쉽게 파 고들 수 있었다.

제11장

인도 북부 미술

1. 개관

인도의 역사에서 중세는 굽타 왕조가 멸망한 510년경부터 출발된
것으로 보는 것이 일반적인 시각이다. 그리고 이슬람 세력이 인도 북
부에 진출하는 1192년까지를 중세가 지속된 것으로 간주한다. 흥미
로운 점은 중세 인도는 완전한 통일제국을 이루지 못하여, 크게는 3개
~5개의 국가에서 작게는 수십 개 국가로 분열되는 상황이 중세 내내
지속되었다. 중세의 인도 제국을 크게 구분해 보면 북부와 동부, 중남
부 등이다.

북부의 국가로는 구르자라-프라티하라(Gurjara-Pratuhara; 8세기에서
10세기) 왕조가 가장 번성했다. 이 왕조는 라자스탄(Rajasthan)주를 중
심으로 한 북서부 인도 전반을 통치하였다. 8세기에서 10세기까지 동
쪽 갠지스 강, 야무나 강에서 서쪽 구자라트(Gujarat)에 이르는 광활한
영토를 지배하며, 북쪽 펀자브(Punjab)까지 진출한 이슬람 세력과 경
쟁했다. 이들이 남긴 대표적인 미술로는 조드푸르(Jodhpur) 서쪽 지

역에 위치한 오시안(Osian) 사원을 들 수 있다.

이 무렵에 위대한 미술을 구축한 또 하나의 왕조로는 찬델라 (Chandela) 왕조를 들 수 있다. 945년에 찬델라 왕조를 연 당가 (Dhanga; 950년~1002년)는 구르자라-프라티하라 왕조의 가신이었으나 이들에게서 벗어나 독립을 주장하고 왕권을 쟁취하였다. 새로운 왕조 찬델라는 당시 도읍지인 인도 중부 카주라호(Khajuraho)에 85개의 사원을 건설하였으나 10세기 이후 이슬람의 침입으로 파괴되어 현재는 20여 개만 남아 있다.

동부의 국가로는 마가다 지역을 중심으로 세력을 확장한 팔라(Pala; 765년~1200년) 왕조가 있다. 팔라 왕조는 인도의 비하르(Bihar)와 벵골(Bengal) 지방을 지배하며, 불교에 대한 지원을 아끼지 않아 곳곳에 사원과 대학을 세웠다. 하지만 팔라 왕조 후기에는 이슬람의 침입으로 불교문화가 점점 힘을 잃어가기 시작하였다. 그러자 이 지역의 인도인들은 힌두교와 이슬람교에 맞서 끝까지 투쟁을 하게 된다. 대표적인 것이 지금까지도 유적으로 남아 있는 날란다(Nalanda, 나란타(那爛陀)) 사원 대학이다. 날란다 사원이 처음 세워진 때는 굽타 왕조 시대이고, 이 대학에 대한 기록은 현장법사의 〈대당서역기〉에서 볼 수 있다. 그는 637년과 642년에 이 지역을 찾았고, 약 2년간 이 대학에서 공부한 것으로 알려져 있다. 그러나 이 지역에서도 힌두교의 유적들이 많이 보인다. 힌두 유적으로는 인도 중부 카주라호에 있는 락스미나 사원과 오리사(Orissa)의 코라나크 신전을 꼽을 수 있다.

2. 구르자라 프라티하라(Gurjara-Pratuhara) 왕조와 오시안의 사원 미술

구르자라 프라티하라(Gurjara-Pratuhara) 왕조는 9세기 미히라 보자 (Mihira Bhoja) 왕이 통치할 때 크게 영토를 넓혀서, 구자라트, 라자스탄(Rajasthan) 일대를 넘어 갠지스-야무나 계곡 일대를 통치하면서 힌두교의 사원 등 훌륭한 문화를 남겼다. 이들은 한편으로는 8세기 초에 펀자브(Punjab)와 신드 지역에 정착해 있던 아랍인들과의 분쟁으로 경계 지역을 요새화하였다. 대체적으로 구르자라 프라티하라 왕조가 통치하던 8세기~10세기는 나라가 안정되었고 문화가 매우 발달한 시기이다. 이들이 남긴 문화 유적 가운데 가장 대표적인 문화 미술로는 라자스탄 주의 조드푸르(Jodhpur)에서 약 50km 내외의 거리에 있는 오시안(Osian) 석조 사원군을 들 수 있다. 이 사원군은 대략 8세기에서 10세기경에 조성되었던 것으로, 약 20여 개의 크고 작은 사원들이 모여 있다. 여기에 조성된 사원들 대다수는 비슈누신을

오시안 사원 전경

모시고 있다. 이 오시안 사원군은 대개 신상 안치소인 가르바그리하(garbhagriha)와 옥수수 모양의 대형 아치를 지닌 만다파(mandapa)로 구성되어 있다. 또한 이들 북부의 사원에서는 옥수수형의 신상 안치소 위에 시카라(Shikhara; 산 정상)가 세워져 있는 것을 볼 수 있다. 시카라는 메루(Meru) 산, 다시 말해 신화에 등장하는 신들의 집을 상징하는데, 그 꼭대기에 연꽃 모양의 아말라카(amalaka)가 세워져 있는 것이 특징이다. 이 오시안 사원군에는 시바와 비슈누의 화합 신으로 알려진 하리하라(Harihara)와 관련이 있는 사원 셋이 있으며, 힌두교와 힌두 신화에 등장하는 태양신 수리아(Surya)와 연관이 있는 사원 둘이 있다. 그리고 물소 악령을 물리친 두르가(Durga) 신을 위해 조성했다는 피플라데비 사원이 있고, 마하비라(Mahavira)를 위한 자이나교 사원들이 소수 조성되어 있다. 우다이 푸르(Udaipur)에서 약 60km 떨어진 자카드에 있는 암비카마타(Ambika Mata) 사원에는 천사의 요정이라고 하는 많은 수의 수라순다리(Surasundari)들이 부조 형태로 새겨져 있다. 이 사원은 구르자라 프라티하라 왕조 시대의 뛰어난 사원으로 알려져 있다.

9세기, 10세기에는 숙련된 조각 기술 등이 십분 활용되어 더욱 세련된 사원 건축들이 조성된다. 아름다운 홍사석으로 된 목조 느낌의 사원 건축들이 더욱 높게 마치 산의 정상(시카라)을 만들듯이 조성되기 시작하였다. 오시안에 있는 사원은 마치 주산 옆에 작은 산들이 배치되듯 여러 개의 봉우리들이 모여 산의 형태를 이루면서도 세부적으로는 정교하게 형성되어 있다. 이처럼 10세기 전후에는 우수한 조각술을 활용해 사원 벽면 등에 대규모의 장식들이 가능해졌다. 이 시대의 뛰어난 대형 장식술을 보여주는 대표적인 사원 가운데 하나는 아

북쪽 사원신상 안치소 세부조각

바네리(Abaneri)의 하르삿 마트 (Harsat Mata) 사원이다. 여기에 는 이 무렵 다른 북부 힌두 사원 에서도 볼 수 있는 남녀 간의 성 교 자세 등이 세련되게 표현되어 있다.

　이처럼 힌두교의 여러 사원들 을 오시안 사원군에 조성하면서 중세기 북부 지역 사원 건축과 미술을 이끈 구르자라 프라티하 라 왕조는 10세기부터 서서히

기울기 시작하였다. 이 무렵 인도 중부 지역을 발원지로 성장한 라슈 트라쿠타(Rastrakuta) 왕조의 인드라 3세에게 마히파라가 대패하면서 소왕국으로 전락하였다.

3. 카주라호(Khajuraho) 사원

　중인도의 카주라호(Khajuraho) 사원은 중세 힌두교의 세계관을 지 니고 조성된 독특한 사원 가운데 하나이다. 카주라호는 현재 인도의 마디아프라데시(Madhya Pradesh) 주 북부의 차타르푸르(Chhatarpur) 에 있으며, 라지푸트(Rajput)족이 세운 중세 찬델라 왕조(Chandela Dynasty; 950년~1203년경)의 수도로서 한때 대단히 번성했던 지역이 다. 찬델라는 원래 구르자라 프라티하라 왕조의 가신이었으나 당가 (Dhanga; 950년~1002년)왕 때 독립을 주장하였고 이후 찬델라 왕조로

카주라호 마하데바 사원, 사석, 주전 주탑 높이 약 31m, 1018~1022년 경

독립하게 되면서 이곳 카주라호는 경제, 문화의 중심지로 변모하였다. 찬델라 왕조는 11세기에 가장 전성기를 맞고 13세기 무렵부터는 쇠락의 길을 걷게 되었다. 이 왕조는 대략 80여 개의 적지 않은 사원을 카주라호에 세웠으나 지금은 약 20여개의 사원만이 잔존하고 있다. 현존하는 사원은 대개 세 분류로 구분해 볼 수 있을 것이다. 이들 대략 20여 개의 사원들은 대부분 힌두교 사원들이지만 자이나교 사원도 셋이 현존한다.

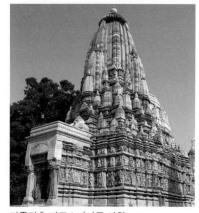
카주라호 파르스바나트 사원

카주라호 서쪽 지역에는 칸다리야 마하데바(Kandariya Mahadeva) 사원, 락슈마나(Lakshmana) 사원, 비슈바나타(Vishvanatha) 사원 등이 있고, 동쪽으로는 파르슈바나타(Parshvanatha) 사원, 바마나(Vamana) 사원 등이 있다. 남쪽 지역에는 두라데오(Duradeo) 사원 등이 있다.

이 사원들은 대부분 950년에서 1050년 사이에 건립된 것들이다. 이 때는 찬델라 왕조의 전성기에 해당하는 시대로, 925년에 처음 독립한 후 불과 50년 정도밖에 지나지 않은 세월이지만 북인도의 강력한 왕조였다. 이들 초기 시대의 왕들은 힌두교 사원들을 건립하며 왕권을 더욱 강화시켜 나갔다. 특히 당가(Dhanga) 왕은 개방적인 종교 정책을 펼쳐서 힌두교 사원뿐만 아니라 자이나교 사원들의 건립도 허용하

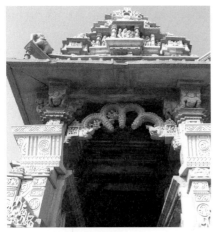

카주라호 마하데바사원 입구

였다. 이런 연유로 오늘날 카주라호 사원은 인도에서 세카리 시카라(sekhari sikhara; 집단 첨탑)[105]로서 최고의 지역이 되었다.

카주라호 사원은 이처럼 집단적이면서도 각각 상당히 다양한 양상을 보이고 있는데 대체적으로 높은 기단 위에 사원을 구축하였다. 이 사원들은 모두 북방식 사원으로서 일반적으로 현관(반 만다파)이다. 조금 규모가 있는 사원은 현관이 두어 개의 장방형의 방으로 이루어진 경우가 많고, 그 안쪽으로 신도들이 모이는 대규모의 회당, 주전, 우요, 요도 등 다섯 공간으로 이루어져 있는 것이 보통이다. 작은 경우는 현관, 회당, 주전의 형태로 구성된다.

105) 집단 시카라라는 것은 주체가 되는 구조물과 똑같은 구조물을 크고 작은 다양한 크기로 여러 개 만들어 배치한 것을 말한다.

4. 카주라호(Khajuraho) 성애(性愛) 조각

　카주라호 사원의 석재는 카주라호 남쪽 40km 정도의 거리에 있는 판나(Panna) 채석장에서 채취한 나무 색깔의 재질이 연하고 아름다운 홍사석이다. 그런데 이 홍사석들은 멀리서 보면 마치 사람 피부 같은 색상도 가미되어 조각 자체가 더욱 실감이 나고 아름답다. 그런데 이 카주라호 사원들의 조각들은 좁은 공간에서 노골적으로 성애를 표현하는 형태를 보인다. 이러한 사원에는 비슈바나트(Vishvanath) 사원, 데비 자가담바(Devi Jagadamba) 사원, 락슈마나(Lakshmana) 사원, 치트라굽타(Chitragupta) 사원 등이 있는데, 하나같이 그들이 성스럽다고 생각하는 사원의 벽체에 고부조 형태의 성애 장면을 거리낌 없이 묘사하였다. 성애 장면은 암시적인 정도가 아니라 그 행위나 자세가 매우 대담하며 구체적이고 적극적이며 격렬하기까지 해서 과연 신성한 사원의 부조 조각으로 적합한지 혹은 예술적인지 외설적인지 등으로 관심을 끈다. 그러나 인도의 전통 문화를 좀 더 깊이 있게 이해하고 나면 이 부분에 대한 이해도 어렵지 않다. 인도에서는 간혹 여행을 하다보면 사원의 벽체 등에서 거의 환조에 가까운 고부조 형태의 매우 육감적인 반신반인상들을 볼 수가 있다. 이것은 전통적으로 인도 문화가 갖는 특수성과도 결부되어 있다.

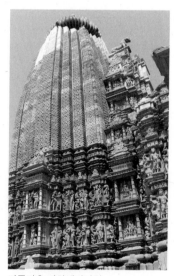

카주라호 마하데바사원

남녀가 성애를 즐기는 대담한 표현은 카주라호의 서부 쪽 사원에 몰려있다. 이 카주라호는 반경이 그리 넓지는 않아 자전거로도 동서 남 세 지역을 거의 살펴볼 수 있다. 일반적으로 미투나(Mithuna)상은 남녀 교합상으로 알려져 있다. 그러나 단순하게 남녀 교합을 대상으로 했기 때문에 미투나상은 아니다. 미투나는 원래 남녀교합을 뜻하기는 하지만, 힌두교의 종교 철학적 시각에서는 실체를 표상하는 남신과 현상을 함축하는 여신과의 성적인 합일에 의해 자연계와 인간계가 융화되어 신적 영역 아래로 귀의하는 것, 혹은 자연계와 인간계에 출현하는 신의 화신과 같은 형태인 것이다. 인도에서는 전통적으로 여신에 대한 상징성들이 함축된 신격화된 조각들이 적지 않지만, 한편으로는 힌두교에서는 성적 욕망 등을 신의 영역과 연계되어 있는 것으로 간주하고 이런 것들을 부정하는 쪽보다는 오히려 긍정적·적극적으로 표출시키고 고양시킴으로써 신과의 궁극적인 만남 혹은

마하데바 사원의 요나와 링가

종교적인 승화를 이루려고 한다. 특히 탄트라교(Tantrism)에서는 우주의 궁극은 남성의 본질과 여성의 본질이라는 두 가지 성향을 지닌다고 보고 있다. 따라서 남녀 육체는 우주의 축소판이며, 남녀 성교는 우주의 양극이 하나로 융화되어 합쳐지는 것을 상징적으로 보여준다고 주장한다. 따라서 탄트라(Tantra; 베다 성립 이후에 형성된

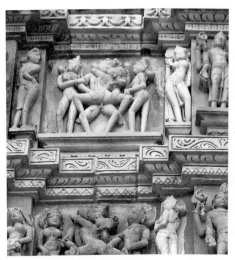
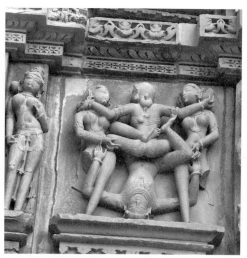

카주라호 마하데바 사원 외벽 부조 　　　　　　　　마하데바 사원 외벽 부조

산스크리트 경전)를 수행하는 궁극적인 도달점은 양극의 이원화가 진행되지 않도록 하고, 대립을 극복하여 영혼이 해탈하여야 하며, 이것으로 극락 혹은 환희를 얻는 데 있다고 생각하였다. 문제는 이런 탄트라가 인도의 그 어떤 종교보다도 더 오래되었다는 점이다.[106] 이처럼 오래 전부터 이루어진 탄트라는 8세기 이후에는 인도에서 밀교 경전으로 지칭되면서 일반인들에게 인식되기 시작하였다. 인도인의 우주관에 의하면 절대자로서의 브라만은 자체 안에 양성, 다시 말해 남성과 여성의 양면성을 공존시키면서 창조와 파괴의 순환을 거듭한다고 한다. 힌두교에서도 시바와 삭시를 등장시켜 남성과 여성의 원리라는 불가분의 양면성을 보여준다. 이러한 인도 전통에 힘입어 중세 여러 사원에서는 사원의 벽면에 아무 거리낌 없이 여성과 남성의 성애 장

106) Philip Rawson, *The Art of Tantra*, Thames & Hudson world of art, 2010, p. 18.

면을 조각하였다.

그러나 현실에서는 이러한 탄트라의 이론이 긍정적인 면도 있지만 부정적인 경우도 적지 않다고 간주된다. 카주라호는 물론이고 중세의 상당수의 힌두교 사원들에서는 신노(神奴; 신의 여종)라는 명목으로 무희들을 양육시키기도 하였던 것이다. 이들은 생식과 관련된 주술 차원의 춤을 추며, 탄트라를 경배하는 의식에 활용하기 위하여 실제로 사원의 사제 훈련 과정에서 이미 기녀(妓女) 형태로 변화하였고 각종 성적 기교에 능통하게 되었다. 따라서 카주라호의 여러 성애 장면은 남녀 양성의 교합이라는 탄트라적 · 주술적인 관점도 있겠지만 비종 교적이고, 실제 현실에서는 비도덕적이고 비양심적이며 동물적인 성 행위를 권장한 것으로 볼 수 있으며, 개인의 소중한 삶의 권리에 막대한 피해를 주는 범법과 같은 결과를 가져왔다고 간주된다.

제12장

이슬람(Islam)과 무갈(Mughal; Mughul) 시대

1. 개관

서아시아에서 형성된 이슬람교도들이 10세기 후반부터 인도를 본격적으로 침공하기 시작했다. 그 이전인 642년에 이란의 사산(Sasan; 226년~651년) 왕조는 회교도인 아라비아 군대에게 멸망당하였다. 이는 중세기의 이슬람 문화를 알리는 첫 서막이었다. 이후 인도는 10세기 말부터 무슬림(Muslim; 이슬람교도)들에 의해 십 여 차례 이상의 크고 작은 침공을 당했다. 그 후 인도는 12세기 말에 이슬람의 본격적인 침공으로 정복되고 이슬람 시대가 도래하였다. 이처럼 이슬람의 인도 진출은 인도에서 불교가 점차 쇠락하는 데에 적지 않은 영향을 주었으며, 인도를 전혀 다른 세계로 인도하는 결과를 초래했다. 그 결과 12세기 말에는 인도의 수도인 델리를 중심으로 터키계 이슬람교도들이 세운 술탄(Sultan) 왕조가 역사에 등장하였다.

불교나 힌두교는 인도의 전통 문화와 관련이 있으면서 자생하였지만 이슬람문화는 완전히 다른 종교적 특성을 지닌 이질적인 문화였

다. 일신교이고 우상 숭배를 매우 싫어하는 이슬람교는 인도의 종교 및 문화와는 마치 물과 기름처럼 어울리지 않는 존재였다. 인도에는 이미 힌두교가 깊이 뿌리를 내린 상황이었으므로, 인도에 이슬람 종교와 문화가 유입된다는 것은 쉬운 일이 아니었다. 그럼에도 이슬람 문화는 인도에 곧바로 접근하기 시작하였고 13세기에 들어오면서 술탄의 왕조들은 인도 본토에서 이슬람의 전토 건축미술을 인도의 전통적인 건축 미술과 융합시키는 데 앞장섰다. 얼마 되지 않아 인도식 건축 양식과 융합된 이슬람식 건축 양식들이 나타나기 시작하였다.

이들은 인도를 지배하는 동안 수많은 건축을 하였는데 대체적으로 매우 웅장하고 화려하며 섬세한 이슬람식 건축을 조성하였다. 건축은 칼지 왕조(Khalji Dynasty; 1290~1320), 투글루크 왕조(Tughlug Dynasty; 1320~1413), 사이이드 왕조(Sayyid Dynasty; 1414~1451), 로디 왕조(Lodi Dynasty; 1451~1526)에서 지속적으로 추진되었다. 중앙아시아 투르크인(Turks; 돌궐인)과 아프가니스탄 무슬림들은 북인도를 정복한 후 1192년부터 곧바로 문화적 저항을 극복하고 델리(지금의 뉴델리) 남쪽 인근 꾸뜹(Qutb) 부근에 이슬람 건축들을 조성하였다. 특히 이들은 건축에 많은 관심을 지니고 있었기에 모스크, 궁성, 분묘, 기타 거주 건축물 등 다양한 건축을 하기 시작하였다. 이슬람의 제1대 술탄인(Sultanate) 꾸뜹 웃 딘 에이백(Qutb-ud-din Aibak; 1206~1210년 재위)은 1192년에 무슬림이 인도를 정복한 것을 기념하여 '이슬람의 힘'이라는 의미를 지닌 '쿠와트 울 이슬람 모스크(Quwwat ul Islam mosque)'와 '꾸뜹 미나르(Qutd Minar; 꾸뜹 첨탑)' 등을 건축하기 시작하였다. 또 한편으로는 인도 전통의 종교에서 비롯된 건축물들과 우상들을 파괴하기 시작하였다. 이처럼 인도 입장에서 본 이 시대는 침략

자 이슬람교도들의 이질적인 외래문화와 공생하는 불행한 시대이다.

2. 쿠와트 울 이슬람 모스크와 꾸뜹 미나르

이슬람의 건축은 육안으로 확
인되듯이 거대한 지붕형의 돔과
뾰족한 아치, 미나레트(minaret)
라는 첨탑을 건축의 기본 골격으
로 하고 있다. 이들은 인도식이
아닌 페르시아와 아라비아에 근
거를 둔 건축 양식으로 인도에
새로운 건축들을 조성하였다.
그 첫 번째 대역사의 건축이 바
로 '쿠와트 울 이슬람 모스크'와
'꾸뜹 미나르'였던 것이다.

쿠와트 울 이슬람 모스크 열주 회랑, 홍사석, 1199년, 델리

1231년 전후 '꾸뜹 웃 딘 에이
백'의 뒤를 이어 왕에 오른 일투
트미쉬(Iltutmish; 1211~1236년 재
위)는 '꾸뜹 미나르'를 완성하고
'쿠와트 울 이슬람 모스크'를 확

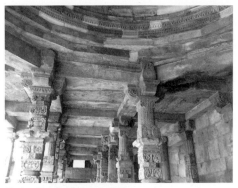

쿠와트 울 이슬람 모스크 천장

장하기 시작하였다. 홍사석으로 이루어진 모스크[107]는 원래 폐허가

107) 모스크는 이슬람 사원을 칭한다. 아랍어로는 마스지드, 즉 엎드려 예배드리는 곳이라는 의미이
다. 마스지드가 이슬람이 지배하던 에스파냐에서 '메스키따'로 불렸고, 이 말이 유래가 되어 영어
'모스크'가 나왔다고 한다.

된 힌두교 사원이었다. 이 모스크를 건축하기 위한 재료들은 무슬림에 의해 해체된 인근의 '27곳의 우상을 섬기던 사원'들에서 가져왔다[108] 직사각형의 모스크를 3면에 걸쳐 둘러싼, 홍사석으로 된 회랑에는 수십 개의 기둥들이 일정한 간격으로 나열되어 있는데, 이 기둥들은 힌두교나 자이나교 문양들이 새겨져 있는 장식 부조의 기둥들이며, 명문의 기록대로 인근의 27곳의 힌두교나 자이나교 혹은 불교 사원에서 가져온 것이라 간주된다. 이 회랑의 열주(列柱)들은 바로 건너편 우측에 건립된 첨두 아치형 문과 비교적 큰 거부 반응 없이 잘 어울리고 있다. 이 첨두 아치형 문은 전형적인 이슬람 건축으로, 벽에는 아랍어로 된 명문들과 아라베스크 문양들이 새겨져 있다. 지금은 아치 위쪽 부분은 훼손되어 그 전체적인 모습을 파악할 수는 없지만, 모스크 입구로부터 들어갔을 때 아치 왼쪽 작은 입구 끝부분이 아직 무너지지 않고 연결되어 있는데, 문의 아치가 전형적인 이슬람 궁궐의 아름다운 입구 형

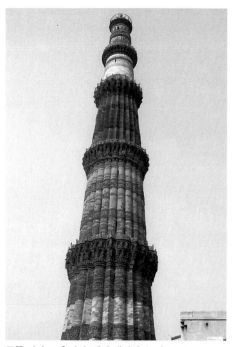

꾸뜹 미나르, 홍사석, 백색 대리석, 높이 72.5, 1199~1231년, 델리

108) 모스크 동쪽 문의 명문에 기록된 내용임.

태를 하고 있다. 이로 짐작하건데 당시 첨두형 아치 대문은 보석처럼 섬세하고 대단히 아름다운 건축물이었을 것이다. 반면에 회랑의 열주들은 '꾸뜹 미나르' 및 아치형 대문과 완벽하게 조화되지는 않는다. 그럼에도 무슬림들

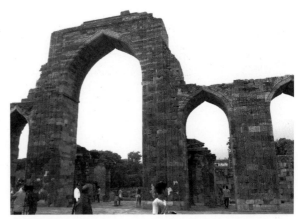

쿠와트 울 이슬람 모스크

이 이처럼 자신들의 인도 정복 전승 기념비를 군이 인도 전통의 신전에서 나온 건축 미술품들로 조성한 것은 이슬람과 인도 문화의 융화를 기대한 때문이었다고 생각된다. 또한 이슬람 문명의 우월성을 보여주기 위한 것으로도 판단된다.

'쿠와트 울 이슬람 모스크' 정원의 동남쪽에 있는 '꾸뜹 미나르(쿠트브미나르)'는 당시 이슬람 문명의 위대함을 자랑하는 듯하다. 높이가 72.5미터이며, 약 14.3m로 된 원형 기단부로부터 계속되는 원형으로 조성되었다. 쿠트브 미나르 '꾸뜹 웃 딘 에이백'이 델리를 점령한 것을 기념하기 위해 지은 기념비라 할 수 있다. 이 기념비는 그의 후계자인 일투트미쉬가 1231년에 완성했으니 30년 이상의 기간을 소요한 셈이다. 이 탑은 승전 기념비적인 탑이어서인지 웅장하며 가까이에서 보면 더 육중하고 높게 보인다. 이슬람 문자와 전통 문양들이 가미된 전공탑으로서 그 형태와 형식에 있어서도 매우 독특한 양식인데다 탑 전체에 아름다운 문양들이 부조 형태로 들어갔기 때문인지 아름답고

꾸뜹 미나르, 부분

세련된 모습이며, 인도 최고의 석탑이자 세계적으로도 손에 꼽을만한 걸작이다.

기념비적 전공탑인 '꾸뜹 미나르'의 구체적인 형태와 기법을 살펴보면 그 예술성을 느낄 수 있다. 이 원주형 탑은 여러 개의 원형 탑신과 삼각 형태로 각이 진 작은 탑신들 약 30개 정도가 모여 하나의 거대한 탑신을 이루는 독특한 형태이다. 아래에서 위로 올려다보면, 하늘을 향해 올라가고 있는 듯하며, 굴곡에 따른 명암과 문양의 특이함 때문인지 독특하고 이질적이면서도 이상야릇한 웅장함을 맛볼 수 있다. 30여 개의 탑신군이 모여 하나가 된 이 거대한 원통형 탑신은 크게 다섯 단계로 구분할 수 있다. 기단부에 가까운 아래 세 단계는 모두가 홍사석을 사용하였으며, 다섯 단계에서 각 단계들 사이의, 약간 앞으로 내밀면서 발코니처럼 되어있는 부분들이 매우 아름다운 성의 창문처럼 조각되어 있어 더욱 빛을 발한다. 탑신에 새겨진 부조로 된 다채롭고 아름다운 문양들은 당시 이슬람 건축에서 유행하던 아라베스크(arabesque) 문양과 아라비아어 초서체인 나스히체(Naskhi script) 형식을 빌린 것이다. 더 나아가 띠처럼 둘러진 연화문(蓮花文)과 만화문(蔓花文)이 탑신에 띠를 두르듯 이단으로 장식되어 있고, 또 한편으로는 페르시아 장미 문양과도 같은 이슬람의 화려하고 율동적인 식물 문양이 함께 어우러져 인도·이슬람 예술의 융화를 예고하고 있다.

뒤를 이어 1310년에 델리를 중심으로 번창해 나가던 칼지 왕조의 알아-웃-딘 칼지(Ala-ud-din Khalji; 1296~1316년 재위)는 '쿠와트 울 이슬람 모스크'를 증축하였고, 또한 '꾸뜹 미나르'에 아름답고 다채로운 장식이 수

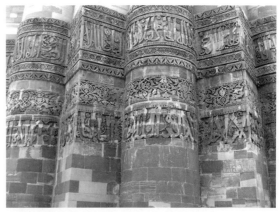

꾸뜹 미나르, 부분

없이 들어간 알라이 다르와자(Alai Darwaza)를 건축하였다. 이 문은 아치와 돔의 구조 공법으로 시공된 대표적인 건물로서 높이는 18m이며 한 변이 15.5m인 정사각형 구조물인데, 각 면마다 중앙에는 아치형 출입문이 있고 그 좌우에는 창이 있다.

3. 무갈(Mughal; Mughul)시대

1) 무갈 제국의 등장

무갈(Mughal)은 아랍어로 몽골(Mongolia)이라는 의미를 지닌 단어인데 이는 무갈 제국을 티무르(Timur)의 후손들이 세웠기 때문에 생긴 명칭이다. 티무르는 엄밀하게 말하자면 투르크(Turk) 계열의 지배자임에도 스스로 정통성을 진작시키기 위해 칭기즈칸(Chingiz Khan; 1162년?~1227년, 재위 1206~1227년)의 후손임을 강조하였던 것이다. 이런 연유로 티무르의 후손들은 무갈이라는 명칭으로 델리와 아그라

등을 중심으로 강대한 국가를 형성시킬 수 있었다.[109]

이러한 무갈 왕조는, 1526년에 중앙아시아 출신 바브르(Babur; 1492년~1530년, 1526년~1530년 재위)에 의해 처음으로 공표되었고 그의 무갈 제국이 역사의 전면에 등장하였다. 바브르는 무갈 왕국을 선포했던 그해에 바로 인도를 침공하였으며, 델리 술탄국(Delhi Sultanate) 로디(Lodi) 왕조의 아프가니스탄 사람들과 라자스탄(Rajasthan) 토후국이었던 라지푸트(Rajput)인들과 전쟁하여 승리를 하면서 무갈 왕국이 탄생하게 된 것이다. 건국 초기에는 완벽한 국가로서의 체계는 구축하지 못하다가 시간이 지날수록 제국의 면모를 갖추어 나간다. 마침내 제3대 왕인 아크바르(Akbar; 1542년~1605년, 재위 1556년~1605년)의 통치 하에 완벽한 제국 체제를 갖추게 되었으며, 새로운 무갈의 문화와 미술을 구축하였다.

이슬람은 유일신을 믿었기 때문에 집단 예배를 위한 사원인 모스크가 필요하였다. 또한 강력한 왕정을 구현하기 위한 궁전과 정통성을 수립하기 위한 능묘(陵墓) 등의 조성에 최선을 다하였다. 이들이 건축하는 데 있어서는 '쿠와트 울 이슬람 모스크'와 '꾸뜹 미나르'에서 볼 수 있듯이 첨두 아치형 문 혹은 돔형과 첨탑(minar)과 작은 정자인 키오스크(kiosk) 그리고 건축물을 장식하는 아라베스크 문양 등도 활발하게 만들어졌다. 이들이 이처럼 많은 건축을 하는 데 사용된 것은 주로 인도에서 생산되는 홍사석과 백색 대리석 등이었다. 이러한 재료

109) 무갈 왕조 이전에 델리에 거점을 둔 이슬람의 여러 왕조들은 흥망성쇠를 반복했다. 델리 술탄 노예왕조 이후, 1290년~1320년에는 칼지 왕조가 들어섰고, 그 이후 1320~1413년 사이에는 투르크(Tughlug) 왕조가, 다음으로는 사이이드(Sayyid) 왕조가, 그 이후 1451년에서 1526년에는 로디(Lodi) 왕조가 들어섰다. 이들 이슬람 왕조 가운데 마지막 로디 왕조가 아프가니스탄인 왕조인 것을 제외하면 모두가 터키 계열 왕조이다. 이들 델리의 여러 왕조가 곧 이슬람 왕조와 문화의 시작이라 할 수 있다.

들은 그 표면이 매우 아름답고 훌륭하여 건축 재료로서 손색이 없었다. 이들은 고대부터 석굴 사원 등을 조성해온 인도의 석조 건축 기술을 십분 활용하여 아름다운 건축물들을 조성할 수 있었다. 따라서 무갈 왕조의 건축 스타일은 델리 술탄국의 여러 왕조들과 인도 북부의 여러 지방 무슬림 왕국들의 건축과 조형 형식 그리고 이슬람의 양식이 혼용된 인도·이슬람 스타일의 미술 양식으로 구현되었다.

2) 아크바르(Akbar)시대의 미술

무갈 왕조 제3대 왕인 아크바르(Akbar; 1542년~1605년, 재위 1556년~1605년)는 앞서 잠깐 언급한 바와 같이 무갈 제국의 기틀을 구축한 인물이다. 그는 전쟁을 위하여 많은 병력과 무기를 양산하였고, 결국 무력으로 주변국들을 제압하여 카불(Kabul)에서 벵골(Bengal)에 이르는 광대한 영토를 거머쥐게 되었다. 그는 전쟁의 영웅이기도 했지만 무갈 제국의 번영과 연관이 있는 종교 건축과 궁전 건축 등에도 많은 관심을 가졌기 때문에 전쟁과 건축을 동시에 치르는 능력을 보여준다.

당시 인도는 힌두교가 절대적으로 영향을 미치는 상황이었다. 힌두교도들이 인도의 절대 다수를 점하였기에 아크바르는 강력한 왕권을 구축하였음에도 불구하고 종교적인 부분만큼은 무력으로 해결할 수 없었다. 힌두교도들의 세력이 자신의 권력까지도 흔들 수 있다는 위기의식에서 자유로울 수 없었다. 이러한 난관을 극복하고자 아크바르는 뛰어난 지략으로 매우 관용적인 종교정책을 펼치기 시작하였다. 힌두교를 숭배하는 라지푸트인의 중심 세력과 혼인관계를 맺어 협력 세력을 구축하였으며, 이슬람교, 힌두교, 자이나교, 조로아스터교 등 당시 인도에 혼재해 있던 다양한 종교를 하나로 묶고자 하였다. 이를

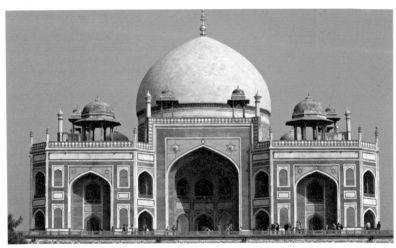

후마윤묘, 홍사석, 백색대리석, 높이 42.8m, 1565~1569년, 델리

계기로 이후 인도에는 미술과 건축 양식에 있어서 인도와 이슬람이
혼용된 절충적인 풍격이 깃든 '인도·이슬람 양식'이 발생하게 된다.

이처럼 건축에 관심이 많았던 아크바르 시대에는 실제로 다양한 건축
들이 이루어졌다. 델리에 있는 후마윤(Humayun; 1508년~1556년, 재위
1530년~1540년, 1555년~1556년)의 묘는 무갈 건축 사상 중요한 의미를
지닌다. 그가 생각했던 인
도와 이슬람의 융화가 이
건축에서 구현된 것이다.
이 건축물은 페르시아의
건축가 미락 미르자기야
스(Mirak Miraz Ghiyas)에
의해 건축되었는데 매우
견고하면서도 빼어난, 인
도와 이슬람의 건축 양식

호마윤묘 내부, 모스크 천장

이 결부된 건축물이다. 이 건축물은 아크바르 재위 기간에 완공되어 더욱 관심을 끌었다. 전체적으로는 이슬람 풍이지만 앞에는 페르시아식의 화원이 자리한 건축물로서 인도풍인 돔 주변에는 종 모양의 작은 챠트리(chhatri; 정자)를 몇 개 배치해 놓았다. 이

호마윤묘 내부, 모스크 상판부

후마윤의 묘의 전체적인 형식, 다시 말해 첨두 아치형 문과 화원, 팔각형의 평면 설계 그리고 이중으로 된 복합식 돔형 등은 훗날의 타지마할 왕궁의 건축에도 영향을 미치게 된다.

3) 아그라(Agra) 성

아그라(Agra) 성은 아크바르가 1565년부터 건축하기 시작한 무갈 제국의 도성으로서 우타르프라데시(Uttar Pradesh)주의 교통 중심지인 아그라의 야무나(Yamuna) 강 서안에 자리하고 있으며, 델리에서 200여 km 동남쪽 거리에 위치한다. 아그라성은 성벽과 성문이 홍사석으로 제작되어 일명 붉은 성이라고도 일컬어지며, 붉은 사암으로 된 성채와 내부의 하얀 대리석 건물이 한데 어우러져 웅장함과 정교함을 동시에 갖춘 건축물로 간주된다. 당시는 크고 작은 전쟁이 계속되었기 때문에 아크바르가 이 성을 요새로 지은 것이라 추정된다. 궁전의 동쪽으로는 첨단 아치형 문을 중심으로 좌우 양쪽 끝에 돔 지붕 형태의 탑루가 있어 전쟁 중에는 완벽한 요새의 역할을 할 수 있게 하

아그라성

였다. 성의 바깥 담장의 높이만도 12m에 이른다. 안쪽 담장의 높이는 무려 21m이며 둘레는 2.5km에 이른다. 이처럼 거대한 아그라성은 단일 건물의 통로만으로도 꽤 긴 통로를

구축하였다. 건축 당시에는 이 성채 안에 오백 채가 넘는 홍사석 누각들이 있었고, 이들 가운데 1570년경에 건축된 자한기르마할(Jahangir Mahal)은 웅장하고 호사스런 궁전 양식의 건축이다.

4) 시크리 성

파테푸르 시크리(Fatehpur Sikri)는 아크바르왕 시대에 왕이 직접 진두지휘하여 건축한 성으로 알려져 있다. 아크아르 왕은 수도를 아그라에서 시크리로 옮기기로 마음을 먹었다. 그 후 시크리 성은 1571년 전후에 건축하기 시작하여 20년 후에는 기본적인 윤곽이 잡혔다.[110] 그 무렵 아크바르는 1572년부터 이듬해 사이에 구자라트를 정복하였고 그 기념으로 시크리 성을 '승리의 성'이라는 의미의 파테푸르(Fatehpur)라고 명명하였다. 아크바르는 이 성의 역사를 직접 감독하면서 상당히 다양한 요소들을 복합적으로 구성하였다.[111] 그는 이 성

110) S A A Rizvi, *Fatehpur Sikri*, Archaeological Survey of India, New Delhi, 2002, P. 5.

111) S A A Rizvi, *Fatehpur Sikri*, Archaeological Survey of India, New Delhi, 2002, PP. 26~27.

을 어느 한 성향으로만 치
우치지 않고 아주 독특하
면서도 신비스러운 형태로
만들고자 하였다. 그는 강
렬하면서도 웅장하고 기이
한 인도·이슬람의 건축 양
식들이 공유되는 데 역점
을 두었다. 따라서 시크리
의 성채나 대문, 궁전의 누

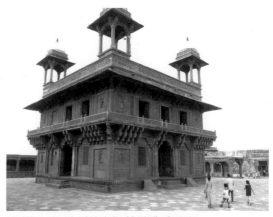

피테푸르 시크리, 디완이카스(추밀전), 홍사석

각, 모스크 등은 페르시아 투르크의 이슬람적 전통과 인도의 힌두교,
자이나교, 불교 등의 전통이 융합된 새로운 형태의 왕궁에 대한 희망
이 반영된 것이다. 거의 전체를 홍사석과 대리석으로 지었다고 해도
과언이 아닌 이 시크리 성은 약간 나지막한 산등성이 위에 자리하였
다. 그리고 근정전(디와니암)과 추밀전(디와니카스)은 모두 인도의 전
통적인 건축양식에서 응용한 것이다.

디와니암(Diwan-I-Am)이라고 하는 근정전은 100m가 넘는 긴 직사
각형 형태의 회랑이다. 이 회랑에 둘러싸여 있는 근정전은 노천 정원
의 남쪽에 위치하였다. 궁정의 둘레에는 약 111개의 회랑 기둥들이
서있는데 이 기둥들로 인하여 궁정은 더욱 안정감을 확보하였다. 여
기에는 문양이 매우 아름다운 정자가 있는데 이 정자는 투각 형태의
벽과 난간을 갖춘 매우 아름다운 실내를 보여준다. 시크리성의 외관
은 얼핏 보면 매우 단조롭게 보이기도 한다. 그러나 안으로 들어가게
되면 홍사석과 대리석으로 아름답게 조각한 실내를 만날 수 있다. 특
히 다양한 형식들이 구사되어 있는 실내는 시크리의 진가를 알 수 있

게 해준다. 특히 시크리의 실내에서 눈에 띠게 정교함을 보이는 디와 니카스(Diwan-i-Khas; 樞密殿)의 외기둥을 떠받치고 있는 원형의 중앙 보좌를 중심으로 네 개의 들보가 구축되어 있다. 이 근정전은 다섯 개의 아름다운 나무로 만든 것 같은 느낌의 창문이 나있다. 근정전의 실내와 정원을 가로막는 매우 아름답게 투각된 난간은 시크리성 근정전의 또 하나의 볼거리이다.

시크리 다완이카스의 외기둥을 떠받치고 있는 원형 보

추밀전(樞密殿)은 일명 보석의 집이라고 하는데 특히 섬세한 조각으로 아름답다. 전체적으로 본다면 라자스탄식의 정사각형의 건물로서 궁전 꼭대기 좌우 모서리에 종 모양을 한 네 개의 누각이 있다. 이 궁전은 외곽에서 보기에는 매우 단조롭게 보이지만 실내 안쪽의 정중앙에는 매우 아름다운 원형의 보아지 기둥이 있다.[112] 이 보아지 주두가 있는 석주는 세계의 중심을 상징하는 원형의 보좌를 지탱하고 있다. 텅 비어있는 전당의 공간에 유일하게 실내를 차지하고 있는 이 원형 보아대에는 각종 장식 도안들이 새겨져 있다. 이 공간은 왕과 군정의 신하들이 국가의 여러 계획들을 검토하고 분석하며 상의하여 합리적인 생각을 찾아내는 곳이다. 펄씨 브라

112) 보아지는 기둥과 보가 서로 연결되는 부분을 보강해주는 건축 자재를 말한다.

시크리 다완이카스의 외기둥을 떠받치고 있는 원형 보(부분)

운(Percy Brown)은 이 추밀전의 원형 보아대의 상징적 의미에 대하여 "황제는 중앙 센터의 권좌에 앉아 다른 종교인들의 논쟁을 듣고 아크바르는 자신의 네 가지 통치 방향을 말하며 의미심장하게 전체적으로 조율을 한다."[113]라고 말했다. 추밀전 실내에 유일하게 버티고 있는 유일한 보아대를 받쳐주는 기둥은 정사각형의 초석 위에 기둥을 올리고 있다. 초석 위에 약간 비스듬하게 초석 면을 만들고 이단의 사각형 기둥을 세우며 그 위에 팔각형 주신을 올렸는데 매우 다양한 장식 디자인들이 외관을 수놓고 있다. 상부에서 십자형으로 펼쳐진 네 개의 들보가 천장 쪽 공간에서 잡아주고 들보와 기둥 사이에 커다란 보아대가 자리하고 있다. 이 보아대는 약 36개의 가지런한 작은 조각들로 둘러싸여 있는데 전체적으로 균형감과 동감이 있으며 조각 또한 섬세하고 아름답게 표현되어 매우 신선하고 신비한 조형성을 구축하였다. 전해지는 바로는 왕은 원형 부근에 안고 네 명의 신하들은 들보가 뻗친 네 모서리에 앉았는데, 이는 왕이 많은 의견을 듣고 세계의 사방을 다스린다는 것을 의미하였다고 한다. 이처럼 아름다운 조형은 이슬람의 미술과 인도 미술의 훌륭한 융화에 의한 것이 분명하다.

113) S A A Rizvi, *Fatehpur Sikri*, Archaeological Survey of India, New Delhi, 2002, P. 27.

4. 무갈(Mughal) 왕조 샤 자한(Shah Jahan) 시대

무갈 왕조의 제5대 황제 샤 자한(Shah Jahan; 1628년~1658년 재위)은 자한기르와 라지푸트족 공주 사이에서 셋째 아들로 태어났다. 그는 1622년 왕위계승권을 두고 반란을 일으켰으나 실패하여 2년간 제국을 떠돌아다니는 신세가 되었다. 1627년에 아버지 자한기르가 죽은 후에 누르 자한의 남동생 아사프 칸의 지원을 받아 아그라에서 제위에 올랐다. 이후 그는 아마드나가르(Ahmadnagar)를 합병하고 골콘다(Golconda)와 비자푸르(Bijapur)를 속국으로 만드는 등 크게 영토를 확장시켜 나갔다. 이 무렵에 무갈 왕조는 상업이 발달하였고 교역이 활발하여 많은 부를 축적하였다. 샤 자한은 무갈시대의 문화와 예술에 새로운 장을 펼쳤다. 그는 아그라, 델리, 라호르 등 여러 지역에 대규모의 궁전과 성을 건설하였다. 그는 아그라에 있는 왕비의 무덤 타지마할, 델리 성, 무슬림사원인 자미 마스지드(Jami Masjid) 등을 건축하고 아그라(Agra) 성을 재건축하는 등 오늘날 무갈시대의 대표적인 작품들로 평가받는 여러 뛰어난 건축물을 세운 것으로 유명하다.

샤 자한은 건축 재료로, 흔히 사용되는 홍사석 계통보다 백색 대리석을 사용하였고, 평소에 보석류를 대단히 좋아하여 대규모의 궁전을 건축하는 데도 실내외를 벽옥이나 마노 등 여러 보석이나 준보석을 사용하여 보석처럼 아름답게 장식하기도 하였다. 그가 진주 대신 거대한 건축물에 주로 사용했던 백색의 대리석은 라자스탄의 마크라나(Makrana)라는 채석장에서 공급받은 것이다.

샤 자한은 정통적인 이슬람교도로서 건축과 미술 등에서 페르시아 풍을 선호했다. 그의 시대에 진행된 건축은 조부 아크바르에 비해 대

단히 장식성이 강한 건축이라는 점에서 특별하다. 그가 이처럼 장식 등에 까다로웠던 것은 뛰어난 미적 감각 때문이었다. 샤 자한의 장식을 중시하는 취향은 오늘날 인도 미술이 세계적으로 관심을 끌게 되는 데 큰 역할을 하였다. 조부 아크바르 시대의 건축 미술은 복잡하고 동감이 강하였으나, 샤 자한 시대에 와서는 단순하고 부드러우며 온화하면서도 진주와 같이 순수한 성향으로 변모하였다. 그가 재위 한 후 건축의 양식이 상당히 세련되게 변화하였다. 홍사석과 같은 무거운 색에서 진주와 같은 순수하고 밝은 형태로 바뀌었다. 아울러 비례적 대칭은 더욱 명확하게 나타나게 되었고, 균형과 조화가 뛰어나게 되어, 순수미적이면서 이상적인 수준에 이르렀다. 이처럼 샤 자한 왕으로 인하여 아그라에 있던 건축물들은 큰 변화를 겪게 되었다. 이제 다양한 건물에는 백색과 금색 등이 나타나게 되었으며 섬세하고 아름다운 대리석 문양들이 많이 나타났다.

5. 타지마할(Taj Mahal) 성

아그라에서 약 15km 거리에 샤 자한이 사랑했던 황후 아르주만드 바누 베굼(Arjumand Banu Begum, 1593~1631)을 위하여 건립한 능묘 타지마할이 있다. 황후는 페르시아 귀족 출신으로 대단한 미모를 갖추고 있었기에 뭄타즈 마할(황궁의 보석)이라는 이름을 갖게 되었다. 이들은 부부의 정이 너무도 돈독하여 늘 함께 다녔다. 어느 날 뭄타즈 마할이 출산하다가 죽게 되었는데 자신을 위하여 이 세상에서 가장 아름다운 궁전을 지어달라는 유언을 남겼다. 따라서 2만 명이 동원된 22년간의 대 공사에 의한 기념비적인 건축물인 타지마할이 아그라의

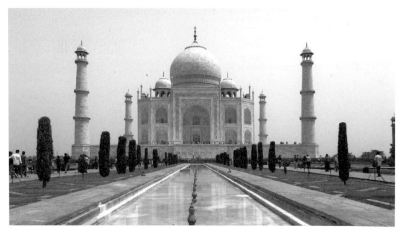

타지마할 궁전

야무나 강 남쪽에 지어지게 되었다. 인도, 바그다드, 페르시아, 터키 출신의 전문 건축가들이 동원됐으며, 아지메르 지방의 최고급 흰 대리석이 사용되었고, 이탈리아와 터키, 남미의 유색 대리석과 오닉스,

타지마할 궁전 외벽

루비와 사파이어, 그리고 옥이 중국과 아라비아 등지에서 대량으로 수입되었다. 백석 대리석이 필요했으므로 무려 400km 이상 떨어진 라자스탄의 마크라나 채석장에서 배로 이동하여 가져오기도 했다.

왕관 모습의 아름다운 궁전묘인 타지마할은 무엇보다도 매우 섬세하고 아름다운 조각으로 빛나는데, 백색의 대리석에 홈을 판

타지마할 궁전 내부

후에 유색의 대리석을 잘라서 상감 처리하는 기법으로 이루어져 있다. 본관 주위에 높이 솟은 네 개의 첨탑은 본관 바깥으로 5도씩 벌어지게 조성되어 전면에서 똑바로 보았을 때 탑이 원근법에 의해 안쪽으로 구부러지지 않고 반듯하게 보인다.

높이가 75미터인 타지마할의 내부에는 입구 1층 한가운데에 뭄타즈마할의 무덤이, 그리고 그 옆에 샤 자한의 무덤이 나란히 남북으로 놓여 다. 이것은 전통적인 이슬람 묘지 구조로 얼굴을 서쪽 메카 방향으로 향하게 하는 방법이다. 하지만 1층 무덤들은 진짜 무덤이 아니며, 하나의 상징물일 뿐이다. 진짜 무덤은 지하층 똑같은 위치에 똑같은 모습으로 놓여 있는데 이것은 당시에는 왕족의 묘실에 일반인이 들어갈 수 없었기 때문이다.

참고문헌

Marchall. J. *Mohenjo-daro and the Indus civilization*, 3vols, London, 1931

Vatsayayan, Kapila, *Rock Art in Old World*, Lorblanchet, New Delhi, 1992

Laxman S. Thakur, Living Past, Dead Future, A Study of Petroglyphs from the Western Himalaya, *Legacy of Indian Art*, Aryan Books international, New Delhi, 2013

S. P. Shukla, Legacy of the Harappan Zoomorphic Forms in Indian Art, *Legacy of Indian Art*, Aryan Books international, New Delhi, 2013

S. P. Shukla, 'Legacy of Harappan Zoomorphic Forms in Indian Art,' *Indian Art*, Aryan Book Intrrnational, New Delhi, 2013

Thapar, R, *Early India*, New Delhi, penguin, 2002

Y. D. Sharma, *Transformation of the Harappa Culture in the punjab*, in U. V. Singh, 1976

Benjamin Rowland, *The Art and Architecture of India, Buddhist, hindu and Jain*,(인도미술사, 이주형역), 예경, 1996

B. R. Mani, *SARNATH Archaeology, Art & Architecture*, The Director General Archaeological Survey of India, New Delhi, 2012

Vincient A. Smith, *A History of Fine Art in India and Ceylon*, Mumbai, 1969

Kashinath Tamot and IanAlsop, 'A Kushan-period Sculpture', *Asian Arts*, 1996, July,10

Asvaghosa, Buddhacarita, IV, 35, Cf. AK. Coomaraswamy in *Bulletin of the Museum Fine Art*, Boston, December 1929

A. L. Basham, *Papers on the Date of Kaniska*, Leiden, 1960

F .B. Flood, 'Herakles and the"perpetual acolyte" of the Buddha', *South Asian Study*, 1989

E. Robert, 'Greek Deties in Buddhist Art of India', *Oriental Art*, 1959

Kalpana Krishan Tadikonda, 'Vajrapāni in the Buddhist Reliefs of Gandhrat', *Indian Art*, Aryan Book Intrrnational, New Delhi, 2013

R. C. Sharma, 'Cultural Context in Indian Art- An Introspection', *Indian Art*, Aryan Book International, New Delhi, 2013

Niharranjan Roy, *An Approach to Indian Art*, Chandigarh, 1974

Debala Mitra, *AJANTA*, Archaeological Survey of India, New Delhi, 2004,

J. E. Dawson, *National Museum Bulletin*, no 9, New Delhi, 2002

Treasures, *National Museum-New Delhi*, Niyogi Books, 2015

Philip Rawson, *The Art of Tantra*, Thames & Hudson world of art, 2010

S A A Rizvi, *Fatehpur Sikri*, Archaeological Survey of India, New Delhi, 2002

Cawthome Nigel, *The India Art*, Bounty Books, 2005

Geofftroy-Schneiter, Berenice, *Asian Art India China Japan*, Assouline, 2002

behl, Benoy K, *The Ajanta Caves*: artistic wonder of ancient Buddhist India, 1998

Uouso, Kristina Ann, Power in stone: Rock-cut architecture and stone medium in Tamil Nadu, University California, Berkeley, 2000

張彦遠,『歷代名畵記,』卷九, 唐朝上

朱景玄,『唐朝名畵錄』

미야지아키라(김향숙,고정은 역), 印度美術史, 다으미디어, 2006

비드야 데헤자(이숙희역), 인도미술사, 한길아트, 2001

王鏞(이재연 역), 印度美術史, 다른생각, 2014

장준석,『중국회화사론』, 학연문화사, 2002

찾아보기

인도 미술사

2018년 12월 28일 초판 2쇄 인쇄
2018년 12월 31일 초판 2쇄 발행

지은이 장준석

펴낸이 권혁재

편 집 권이지
인 쇄 동양인쇄주식회사

펴낸곳 학연문화사
등 록 1988년 2월 26일 제2-501호
주 소 서울시 금천구 가산동 371-28 우림라이온스밸리 B동 712호
전 화 02-2026-0541~4
팩 스 02-2026-0547
E-mail hak7891@chol.com

ISBN 978-89-5508-375-0 93600